藝用

人體結構

繪畫教學

ARTISTIC STUDIES
OF THE HUMAN BODY

U0086388

藝用人體結構繪畫教學

胡國強　著

新一代圖書有限公司

學會觀察
(代序)

一心致力於準確再現的學院教師發現——如他總要發現的一樣：學生們的困難不僅在於無能去摹寫自然，而且在於無能去看自然。喬納森　理查森(Jonathan Richardson)在18世紀初討論這種觀察力時說：「有這樣一句格言，如果不知道事物應有的面貌的話，任何人都不能看見事物的本來面貌。這句格言是對的，拿一個不懂結構、骨骼組織、解剖學的外行畫的學院式形象和一個精於此道的人的作品相比就可證明……二者看見的是同樣的生活，但卻是用不同的眼睛去看的。」

<div align="right">——貢布里希 《藝術與錯覺》</div>

　　這段引言，雖然來自四十年前貢布里希的著作，而那句格言，恐怕已流傳了幾個世紀，但它們所說的情景卻依然如故。那麼，何謂不同的眼睛？從生理結構上看，藝術家的眼睛與常人的沒有區別，當我們說「藝術家的眼睛」時，我們指的是他們所具有的那種敏銳與洞察力。無論何種職業，善於觀察的人，才能有更多的發現，對於從事藝術的人來講，才能更好地去表現，這個道理已是老生常談。在有關美術學習的理論中，對觀察方法的教導我們也已耳熟能詳，但對其中的科學道理我們卻知之甚少。一直致力於從心理學方面，特別是從（視）知覺方面來研究藝術的阿恩海姆的論述，卻使我們能站在一個新的角度重新理解觀察的重要作用，並使我們意識到：藝術家的敏銳與洞察首先來源於他們觀看事物時的目的與態度，這使他能夠看到一些常人忽略或視而不見的東西。而他們看到的東西，將決定他們的表現力與表現形式。觀察與表現是互相促進、密不可分的。

1. 觀察的目的

　　心理學家根據實驗發現，我們用感覺器官收受資訊時，並非對環境中所接觸到的一切刺激悉數接收，因而所得的視聽覺經驗中，是帶有相當選擇性的。對視覺而言，眼睛並不像照相機那樣僅僅是一種被動的接受活動，會對所有進入視網膜的形象發生反應，而只是在我們想要獲取某件事物時才真正地觀看這件事物，並且外來資訊和我們未來的需要有密切的關係，或當我們的期待與進入的資訊之間存在差異時更容易引起注意，只有引起我們注意時才去看。這意味著如果我們不是有意地去看，我們很可能會視而不見。

　　這說明，觀察物件的過程是一種主動的過程，藝術家觀察的目的是要再現事物（不論以何種方式再現），所以他會投入更多注意，而這種注意會更多地側重於物件的比例、結構、形體、動態等與物件的本質特徵密切相關的因素。如果一個學生不能養成一開始就主動地去尋找和捕捉這些因素的習慣，而只是糾纏在某些無用的表面現象上，只是被動地照抄物件，得到的將會是一種模糊而混亂的形象，最終會導致表現方面的無能。

2. 觀察的態度

　　除了不同的觀察目的以外，不同的觀察態度也會帶來不同的觀察結果和畫面表現。即使對同一個人來說，假如我們要求他改變自己對所看物體的態度，也會由此產生相當不同的結果，或者說看到不同的樣相。

　　阿恩海姆在其著作《視覺思維》中將觀看者的態度分為三種。其一，是我們所極力反對的不分主次、面面俱到、「眉毛鬍子一把抓」的觀察方法，也是所謂的見樹不見林的局部觀察方法；其二，是在無視事物間相互作用的情況下，只看到某種事物恆常的樣相，這是一些原始藝

術、東方藝術、現代藝術的基本特徵，這類藝術家，最關心的就是那個恆定不變的物體自身。

　　阿恩海姆所說的第三種態度是，既肯定背景與事物自身之間的區別，也不否認背景對事物自身的影響。「一片風景或一幢建築物，它的外觀或樣相在不同時間和不同情勢下會經歷種種複雜的變化，例如，早晨看上去同晚上燈光照射下看上去不一樣，在風雨天和下雪天、在夏季和冬季看上去也都各不相同。外觀上發生的這種變化會給我們提供兩種方便。一方面它可以為我們呈現出無限豐富多樣的景象；另一方面又可以通過將事物暴露在不同情景中而驗證它的本性。」（注1）換句話說，這便是在「關係」中觀察物件的態度，是寫實的或者說再現的藝術家應更多地具備的態度。

3. 在關係中觀察

　　根據完形心理學理論，「出現於視域中的任何一個事物，它的樣相或外觀都是由它在總體結構中的位置和作用決定的，而且其本身會在這一總體結構的影響下發生根本的變化。如果我們把一件視覺事物同它的背景分離開來，它就會變成一種完全不同的事物」。（注2）

　　學習繪畫的學生們在開始時總會誤入歧途，總是孤立地對待所看到的形狀、顏色或空間定向，而對於整體之內的相互關係卻不能加以區別和把握。「一個剛邁入藝術大門的人，在觀看自己和他人的作品時，只能把握它的某些局部或片斷，他往往在看到了其中某些部分的同時，又丟掉其他部分，因而不能把握它的整體。在克服了這種局限性之後，作品在他的眼裡便成為一個真正的感性統一體。而不像開始那樣，僅僅是互不聯繫的各個片斷的機械結合。」（注3）大多數藝術教師在授課時都會一再告誡學生，不能孤立地、局部地看物件，不要忽略物件的整體關係，常提倡用「比較」的方法來解決問題。事實上，這種尋找某一事物的總體結構，在整體關係的統領下比較各局部與整體之間、各局部與局部之間的相對關係，而不是對它逐點對照和機械複製的做法，是一種最明智的方法，也就是我們常說的畫畫便是畫「關係」。

4. 掌握正確的觀察方法

　　我們發現，人們在藝術探索上的進步，首先來自眼光的進步，對學習繪畫的學生來說，只有改變了他們的眼睛（觀看習慣），才有可能改變他們的畫面。如何去看物件，將決定如何去表現物件。

　　通過正確觀察方法的訓練，視覺將最大限度地運用自己的組織構造能力，使我們不僅能對在自然中看到的東西有所選擇，還能主動地去觀察和尋找隱藏在事物表象之下的本質特徵，在「關係」中把握事物的整體結構。同時，知覺的產生還需要借助於過去的經驗或知識的幫助，經驗和知識甚至還可以補償部分感覺資訊的欠缺。所以，只有當我們認識和瞭解了事物的「本質結構」，才可能敏銳地看到它們，從而有可能更好地表現它們。我們的人體結構課程的教學目的，並不是要培養外科醫生，而是為了培養敏銳的洞察力的眼睛。達文西、米開朗基羅之所以能夠創作出偉大的作品，那是因為他們首先能夠透徹地理解他所再現的物件的結構和機能。

<div style="text-align: right">作　者</div>

注釋：注1、注2、注3見阿恩海姆《視覺思維》，四川人民出版社1998年版。

目錄

第一章

緒論

引　言

　　人是自然之子，是自然最完美的創造物。人體的外形構造，可以説集合了所有自然美之精華，其具有的諸如比例之美、對稱之美、節奏之美、運動之美、陰柔陽剛之美等，幾乎蘊涵了所有關於美的法則。自古以來，人體一直被人類自己作為美的物件來研究、認識、表現和欣賞。希臘人最早使用人體作為藝術主體和藝術形式，這種在5世紀由希臘人創造的藝術形式，一直延續了好幾個世紀，古往今來的藝術家們出於對自身審美價值的認同，一直將人體的表現視為造型基本功訓練的重要課題和造型藝術創作永恆的主題，從而創造出許多傑出的人體藝術作品（圖1-1、圖1-2）。而且，藝術中的人體形象不僅反映了藝術家個人的感悟，也是對文化和價值觀的反映。它提供了一種普遍的形式，藝術家們通過這種形式來表達自己藝術、文化和個人的觀點。此外，作為一種精神象徵，人體體現了多於人體生理的東西。我們今天研究人體解剖和造型，不僅僅是為了研究其生理學表徵，我們的目的是通過對人體基本比例、構造的瞭解，將人作為具有靈性特質和生命感的、運動的有機體來表現，從對人體的表現中，體會到人與天地萬物的內在統一，將人體美昇華到一種超越一般低級趣味的、崇高的精神境界。正如法蘭西斯‧培根在概述各個歷史時期藝術的熱切追求時聲稱的那樣：「基於對自然的觀察，我們應該建立一個體系，以表現普遍昇華了的人類之美。」

圖1-1　米開朗基羅作品

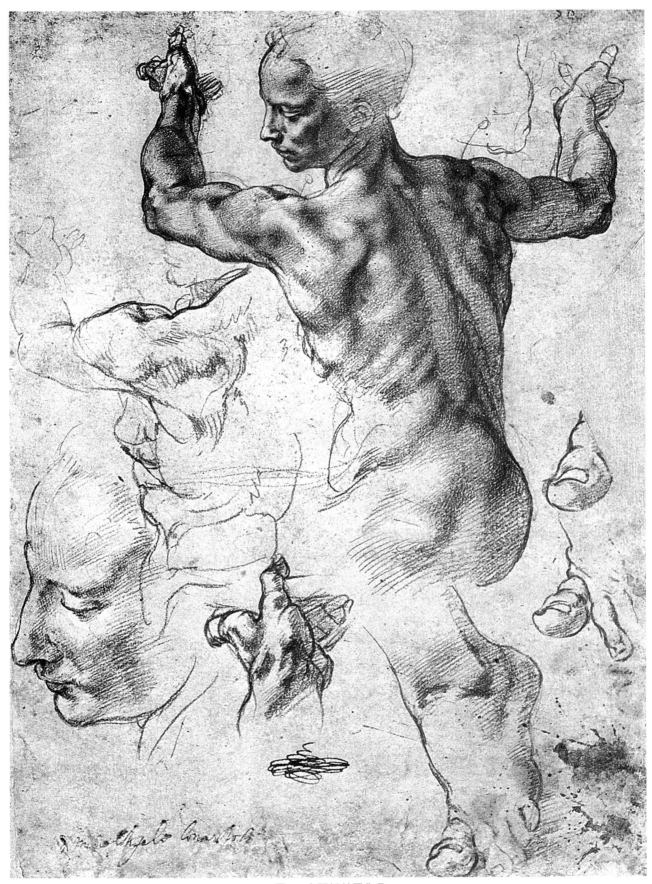

圖1-2　米開朗基羅作品

第一節　人類描繪表現自身的歷史

不論從文化或歷史的角度看，人類形象都是一面鏡子，其中滲透著超越簡單外表的東西。人類不僅通過它們來表達自己，也同樣表現出自己所生活的世界。從文明史的角度來看，人類最早描繪自身始於西元前幾萬年的舊石器時代，按照美國《動態素描‧人體解剖》一書作者伯恩‧霍加思的歸納，人類對自身形象的描繪可以分為不同的時期，對於不同的時代、不同的文化背景下的人們而言，人類自身的形象也呈現出不同的面貌。

舊石器時代——人類需要的形象：舊石器時代的人所刻畫的形象反映的是一種在原始的、充滿敵意的環境下的人類的需要，是艱辛與困苦的形象。他們創造的人類生存所必需的動物形象真實而客觀，而人物形象卻很小，缺乏個性，顯得不重要。因為人們朦朧意識中的自我概念尚未得到發展，仍然停留在渺小的、沒有個性化的部落文化階段。另一方面，早期人類渴望通過種族繁衍來壯大自身的願望及其審美趣味也通過對自身的表現得以體現。（圖1-3）

新石器時代——人類魔法的形象：新石器時代的人類形象不是現實生活中的人的形象。它是一種儀式形象，具有超自然的力量，所以必須是非常正統和嚴肅的。它傾向於簡單化的而非真實的造型，成為一種抽象的、呆板的、大致均勻的、靜止的和嚴肅的形象。人們希望借助魔法儀式上的形象、崇拜物、面具、圖騰和符咒發揮魔力來控制生與死，戰勝饑荒、疾病和災難，支配財富，獲取恩惠和收穫。（圖1-4）

青銅時期——人類不朽的形象：借助強大的祖先的神靈來施行魔法去控制無序的自然，其結果必然昇華到對有秩序、有能力的自然之神的信仰。因此，「永恆人」的形象從代表部落靈魂的祖先圖騰，變成代表有序自然過程中精神動力的不朽之神。它們表現出穩定的、充分的、半自然的造型，顯得肅穆和規範。（圖1-5）

唯心主義時期（希臘和羅馬文明）——人類完美的形象：隨著人與神一體化的信念的發展，宗教對自然之神的信仰變成了對神的美德和善良本性的

圖1-3

圖1-4

圖1-5

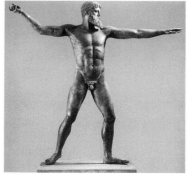

圖1-6

圖1-7

崇拜。希臘、羅馬藝術試圖通過人演化成神來實現其完美的理想。一個個活生生的人的完美形象被構造出來，這些形象所體現的是經過細心觀察的個性化的人物造型，是根據理想的尺度、恰當的比例來構思的。由於賦予了神的理想美德，這些形象優美、高雅，富有吸引力，有著恬靜和高貴的美感，突出了英雄主義的本質。（圖1-6）

中世紀——人類虔誠的形象：隨著封建主義的興起，希臘文化被中世紀文化所替代，基督教為人們所接受並廣為傳播。基督教認為，神主宰一切自然現象，人是神的影子。它強調道德、禁欲主義的生活、嚴肅的世界觀、虔誠的行為，而在教堂庇護下發展起來的道德的人類形象是極其嚴肅的，是異常情緒化的突出表現。它表現出極端的情緒，例如害怕、恐懼、精神磨難和宗教的狂喜等。另一方面，它迴避命運，代表了一種毫無表情的、嚴肅的和虔誠的禁欲主義精神。古老的世界末日的預言、災難的啟示以及一幅幅接受最後的審判時受難的畫面充斥著人們的視野。（圖1-7）

人文主義時期（文藝復興時期）——人類熱情的形象：基督教的傳播也反過來促進了中世紀學究思想的復興，它旨在歐洲黑暗時期後尋求恢復希臘、羅馬的文化遺產，努力地、不斷地認識自然，也就是對上帝傑作的發現。當時的哲學提出了這樣的人文主義信仰：為了改善人類，信仰與科學可共存。這不僅動搖了中世紀的社會基礎，也確立了個人的價值，並形成了與宗教神權文化相對立的人文主義思想體系。因此，文藝復興時期的藝術家把人看做一種不朽的造型，是一種偉大和希望的形象，充滿渴望、奮鬥和對普天之下人類的熱愛。其正確的解剖造型、充滿力量而扭動的軀體凸顯著生命的活力。藝術家們通過靈活多變的線條來突出人體肌肉的緊張和對稱中的節奏，並且使之具有渾厚堅實的質感和明晰的身體構造，英雄式的造型旨在達到不朽，超乎尋常的堅實和具有永恆意義是他們的創作目的。（圖1-8）

啟蒙時期（巴洛克時期）——人類個性化的形象：民族主義的不斷升溫、標誌著巴洛克時代王朝的絕對權力和正統宗教權威的緊張和危機已達到了頂點。隨著資產階級的興起，探險、科學進步、發明、改革、重商主義、財富的擴張等，激發了文藝復興人文主義者的靈感，並邁出新的一大步。在這個時期，藝術體現了不平靜和動盪的時代特點。本

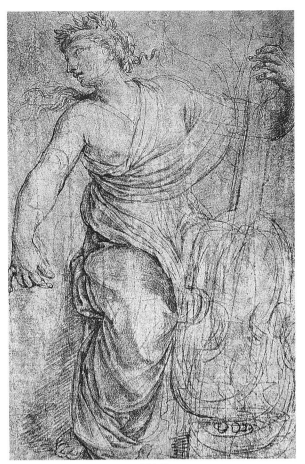

圖1-8

圖1-9

質上，它是一種肖像藝術，藝術上的不朽形象降低到代表社會環境中的某類人，英雄主義從總體形象具體為普通人的形象。巴洛克藝術側重於瞬間的、自然的、富有感情和表情的人物形象，區別於文藝復興時代那種一成不變、受約束、虔誠而含蓄的形象。對稱和形式主義被動態的不平衡和非形式主義所代替。準確的線條輪廓和無懈可擊的畫面被散亂的線條和個性色彩強烈的畫面所代替。（圖1-9）

工業時代——個人感傷的形象：18世紀理性主義、自由思想以及科學技術的進步帶來了機器時代的產物：新的通訊技術，商業擴張，國家與國家之間、社會階級之間的競爭和由此而引發的歐洲主要國家之間的矛盾和危機。這個時期的藝術表現形式多種多樣。浪漫主義繪畫強調人的理想和希望，而現實主義繪畫再現人類條件、個人生活、身心痛苦和向不幸作鬥爭的決心。它筆下的人物或是反應遲鈍的普通人，或是殘疾人、怪人、小丑、乞丐、妓女。它旨在通過艱辛、困苦和磨難來烘托高尚、偉大的人類溫情。人物動作通常是向內的，造型收攏和蜷縮。而印象主義的形象造型不同，在嚴肅的表情中帶有淡淡的喜悅。它顯示普通人的自然與放鬆，他們關心休閒，在對工業時代的猛然一擊的瞬間衝動和本能反應中，他們是旁觀者、觀察者和在混亂世界中假裝喜悅的渴望的追求者。（圖1-10）

技術—科學—分析時代——人類反省的形象：新世紀初經歷了發明和技術的進一步發展，同時也看到了民族和民族統一對抗力量的強烈集中，並最終導致了革命和世界大戰的爆發。陷於社會大變動中的藝術家從自身尋找避難所，從此，藝術家將自己主觀、感傷主義和存在主義的傾向放在首位。經驗的寫實主義昇華為自我為中心的分析藝術。現代藝術的實質在於其自身的雙重個性，即自發的、衝動的和自願的活動與心理的、潛意識的、豐富的感覺及感情的結合。從靈魂的痛苦和精神磨難中，他們創造了一個精神與心靈相結合的整體，一個直覺而又富於情感的自我。後期印象派、野獸派、立體派、印象派等，他們從20世紀技術複雜的桎梏中逃避出來，退縮到一個本位平靜、理智安眠、意志狂躁、神經質釋放的主觀世界中。（圖1-11）

第二節　人體解剖學的發展

人類對自身的瞭解與表現依賴於人體解剖學的發展和醫學、心理學、生物學方面的種種偉大發現。最早的解剖學歷史出現在神話中，但事實材料殘缺不全。古埃及人知識淵博，可是他們在對幾千萬具屍體進行木乃伊處理的過程中，必定會積累下來的解剖知識殘存的記載卻很少。帶探究性的解剖大約始於西元前1000年的中國，古希臘人也對人體內部臟器進行過試驗性的探索。希臘人將所有的

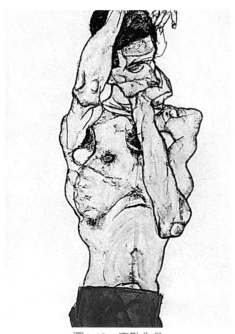

圖1-10　席勒作品

圖1-11

事物—甚至他們的神—視作擁有人類特徵，正是他們最早將人體解剖構造放入藝術領域進行研究。然而，在中世紀的黑暗時期，強調人類精神世界的教會幾乎將對人體解剖構造的研究逼到了盡頭。包括亞里斯多德在內的很多研究者都將其研究局限於對動物的解剖。由於混淆了動物解剖和人體解剖方面的知識，產生了很多異端邪說，有些一直到16世紀才受到質疑。實體解剖史始於大約在西元前300年成立的古埃及托勒密王朝時期的醫學院，那裡的人體解剖工作做得很細緻。

後來，羅馬帝國時期的克勞修斯・蓋倫（西元129—201年）成了早期歐洲解剖史上最具權威的人物。他擅長著書立說，號稱雇用了12位抄寫員來幫助他抄錄卷帙浩繁的人體解剖研究記錄，其中大部分是以對豬和猿猴的解剖為基礎的。在文藝復興時期之前，蓋倫神化了的教條一直受到人們的頂禮膜拜，這大大削弱了解剖學的發展。在中世紀，人們在講壇上宣讀蓋倫的學術譯文或是讀本，而在講壇下，理髮師將屍體開膛剖肚，解說員用教鞭指點重要的器官，平民百姓往往非常熱衷於趕去觀看這類熱鬧場面。

雖然教會直到16世紀中葉才正式解除對解剖的禁令，但人們對解剖構造知識的渴求不斷增長，對它的研究也總是有新的動力。歷史記載了許多藝術大師對於人體解剖構造的積極研究。據說西尼奧雷利在學習人體結構時所富有的極大熱情曾使他探訪墓地尋找研究物件。米開朗基羅也是對著屍體進行解剖圖的繪畫，與其他同時代的藝術家一樣，他對於解剖構造的研究主要集中在研究骨骼和肌肉對表面外形的影響。

李奧納多・達文西是個例外。他超越了同時代人對於解剖構造的研究領域，在藝術史和解剖史上享有獨一無二的地位。1505年，據說他在佛羅倫斯的新聖瑪麗亞醫院解剖了兩具人體，他對這兩具人體的科學研究作了大量的繪畫和筆記（圖1-12）。從他的筆記中可以看出他觀察敏銳、見解獨到，既充滿了靈感，又富有創新。他自成一派，不屬於任何學術機構，獨立進行解剖觀察研究，並重新繪製人體結構圖。他的力學、建築學和工程學知識非常有助於他對人體內部結構的理解。李奧納多・達文西瞭解到人體構造是如何發揮其應有功能的，儘管不是完全準確，但他創立了一套全新的解剖學觀念和知識框架，從而使得

這一學科向縱深發展。李奧納多・達文西撰寫了大量的筆記，並計畫寫一份人體專題研究報告。可惜的是他並未完成整理出版他的論著，他的筆記只為一代又一代後人在私下傳閱，在長達300年中鮮為人知，直到19世紀末才付梓出版。儘管如此，它們一旦被公之於眾，還是普遍地被認為是有史以來最好的解剖圖解，並對19世紀和20世紀醫學領域的人體再現產生重大影響。

1543年，也就是達文西去世24年後，安德里亞斯・維薩里與威尼斯繪畫大師提香合作，出版了解剖學巨作《論人體結構》，這才將蓋倫的解剖理論推翻，並從此出現了描述性解剖學。它代表了當時對解剖學最全面的研究，並因為新印刷技術的出現，使該書廣為流傳。維薩里被稱為人體解剖學的改革者，現代科學（特別是醫學和心理學）發現新紀元的創始人。他在書中製作了大量的插圖，這些由提香及其弟子完成的絕頂的人體造型藝術，在同類作品中至今仍無人能與之匹敵。優秀的木版畫（圖1-13、圖1-14）顯示了維薩里的合作者們如何通過直立展示人體並將其放置在一個風景畫中以取得表現人體結構的自然效果。

1594年，解剖學家哈伊羅尼穆斯在帕多瓦建起了第一個解剖示範學院，將解剖嚴格地納入了新的學術體系，大大改變了解剖的發展方向。在解剖示範學院，對解剖的研究越來越側重於其對醫學發展的作用，解剖的哲學內涵研究開始退居次要地位。到16世紀末，解剖學已成為很時尚的學術體系。帕多瓦、波倫亞和萊頓這樣的醫學中心吸引了很多歐洲的學術精英。解剖示範學院為解剖學研究營造了相當封閉的教學環境，賦予了解剖學新的學術地位。同時，這種比較安全寬鬆的場所也成為孵化新的學術觀點的溫床。

18世紀是解剖藝術發展的鼎盛時期。印刷技術的發展和提高大大推動了新知識的廣泛傳播。仿效維薩里作品的最具深遠影響的畫冊是1747年萊頓大學出版的《精選圖表和人體肌肉》。這本畫冊結合了藝術家簡・旺德拉和著名學者及解剖學家伯納德・西格弗萊德・阿爾比紐斯的作品，每一幅都展示了一種精確、優雅和細心的水準。這位荷蘭教授開始對人體進行新的試驗，並將最新研究發現記入銅版雕刻中（圖1-15、圖1-16）。

到了19世紀，用於醫學目的的解剖學研究發展迅速，歐洲部分地區對於屍體的需求大大增長，以

致「盜屍」這一非法行當產生，那些盜屍者從新墓地中盜取屍體。藝術院校以及許多新的美術學校也開設人體解剖課程，並鼓勵這方面書本的出版，作為對屍體研究的輔助與補充。

在21世紀，科學研究依然癡迷於人體解剖這一主題，用最新科技製作的數位3D人體模型成了衡量當代國家醫學和電子技術成就的標誌之一，而且必將對當代醫學、生物學、遺傳工程學，以及航空航太工業、汽車工業等與人類自身密切相關的所有方面產生深遠的影響。藝術家們也將從這些偉大的發現中獲得藝術靈感，用他們的想像力視覺化地來破譯深藏於人體內部的全部奧秘。

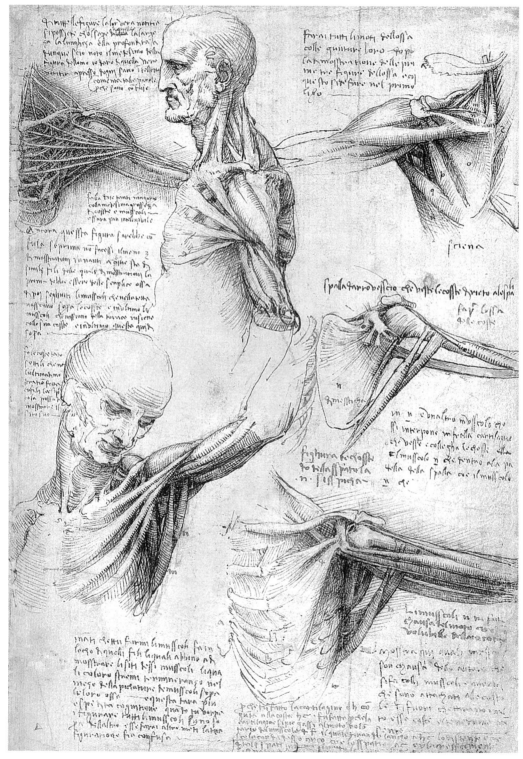

圖1-12

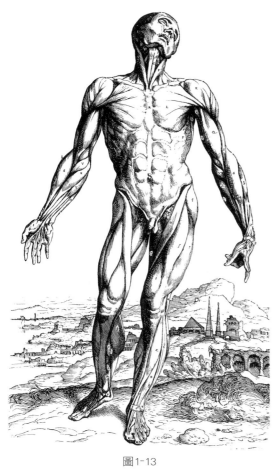

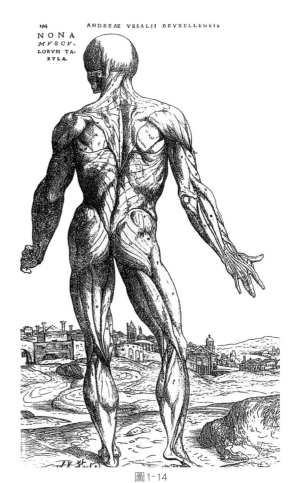

圖1-13

圖1-14

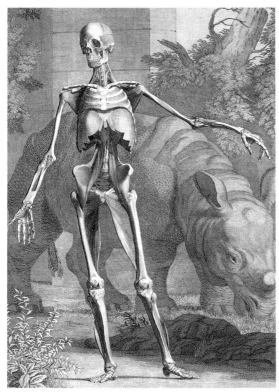

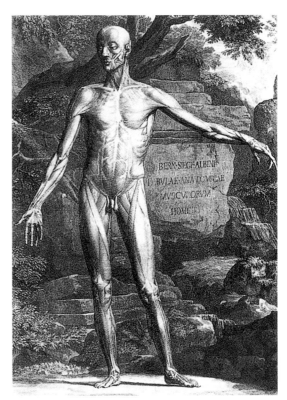

圖1-15

圖1-16

第三節 醫學解剖學與藝用解剖學的區別

醫學解剖學側重於從實驗室醫學的角度來揭示和解釋人體，包括從各個角度的人體剖面來描述血管、動脈、神經、器官、肌肉和骨骼結構，其目的是為了更深入地瞭解人類自身，也為了治病救人。

而關於人體造型的藝用解剖學則旨在通過瞭解人體解剖和結構，使我們對肌肉、人體塊面與人體運動所產生的相互關係有所認識，以及這些關係如何在實際繪畫中影響形體表面和視覺觀察，以便掌握正確的繪畫技法，揭示與表現活生生的人體之美。

醫學解剖學通過解剖，將人體系統分區、分段、分節作更詳細的顯微顯示，直至細胞結構分析。藝用解剖學則通過觀察，將人體各部分融合成一體。醫學解剖學是這種融合、關聯的資訊基礎，而藝用解剖學則將視覺經驗、客觀分析和個人表達組合成一個具體的有血有肉的整體。

第四節 藝用人體結構學的內涵

由於藝用解剖學與醫學解剖學的區別，它的內涵也發生了變化，它不僅包含了醫學解剖學的部分內容，也即解剖結構這一方面，同時還要研究與視覺經驗、藝術表現有關的其他方面，基於這一認識，我們認為將這一學科稱為藝用人體結構學更恰當。

在這裡，結構的含義離不開造型藝術的特殊規定性。在造型藝術中，結構是指蘊含於物體外在形態之中的內部構造，物體各個組成部分在分離狀態時的構造和它們在並存狀態時的結合。這些構造的有機結合與構成，包括了穿插、榫接、楔和等關係。不瞭解這些關係就無法理解外部形體的變化，無法把握物件的外表特徵。因此，只有對造型結構有了清楚的理解，才有可能把握複雜物體的組裝關係和它的運動變化規律，才能更本質地掌握其形態特徵。我們所需要研究的結構不同於自然科學或醫學正在於此。而且，在造型藝術中，人體不論有何種組織形式，歸根結底要體現在立體的空間存在之中。因此，藝用人體結構學的內涵包括：

人體比例：這是人體結構諸要素中最低的一個層次和最基本的一個因素。為大家熟悉的以頭高為度量單位來衡量人體全身或其他肢體高度的「頭高比例」，是人體比例中的一種。

解剖結構：研究人體生理構造中與外形有關的骨骼和肌肉的生長規律、形態特徵、生理機能和相互間的關係，同時尋求人體性別的特徵和個性的特徵，這是分析、理解人體各種結構形態的依據和基礎。因為人體的解剖構造就是各種結構形態的決定因素。當然，你可以通過觀察人體對光線的反射來瞭解人體結構，但是對解剖構造的集中研究是解開形體光線秘密、預先考慮形體，甚至創造形體的關鍵所在。知道在人體表面下的東西對於解釋光線所顯露的現象是非常有意義的。我們的視覺會因此而變得更敏銳—我們知道眼前所看見的事物，並懂得如何詮釋它所傳遞的資訊。解剖構造是實實在在、穩固不變的，而光和影的式樣卻是短暫而變化不定的。人體解剖結構是一種工具，這個工具能使藝術家確定形體的本質，達到更高程度的寫實，以及概括出更能傳遞思想的人體結構。

對解剖結構知識的掌握會開拓藝術家的想像力，使藝術家能夠自由地將人體解剖構造知識作為繪畫中的一種表現元素。比如，米開朗基羅運用他對人體解剖的知識並不是來描述真實的事物，而是用來表達他理想中的事物。通過對結構元素的精心安排，他創造出富有美感和力量的人體，不僅象徵著人類體格上的潛能，也象徵著智慧和精神上的力量。拉斐爾從人體解剖結構中發現的不僅僅是肌肉和骨骼，還有相互關聯的形體和優美的線條。在他對人體結構的運用中，顯示了一種高貴和非凡的感覺。

形體結構：也稱為幾何結構。是為了易於觀察、理解、記憶、想像的目的，把人體外形的形體切面化和幾何體體塊化，以此來進行分析、理解人體結構形態。切面化和幾何體化了的形體，不僅有利於理解人體的結合和構造的關係，而且還能促進藝術家對人體的空間想像力。由於形體結構具有直觀性和形象性，因此，它是人體結構形態中與藝術實踐結合最密切的部分。正如保羅・塞尚曾經說的「用適當的比例，將大自然的東西通過圓柱體、正方形、圓錐來處理」就能夠通過將形體分解成最基本的幾何成分來幫助簡化人體形式。

在塞尚之前，16世紀的藝術家盧卡・卡比亞索已發現用簡單的幾何體分析人物形體，會簡化對

圖1-17

人體透視原理的把握。他對幾何圖形的精心構建，使他完成了複雜的圖形構圖。在《耶穌被釘十字架上》（圖1-17）中，我們可以看出直線透視如何指引了對人物的規劃，以及將人體簡化為長方形盒狀的單元如何表現出它們的結構。

　　喬凡尼·保羅·羅那索的一幅草圖（圖1-18）顯示了他是如何運用結構分析來理解從下往上看的人體比例的。請注意他是如何用幾何形狀來構建手臂和腿的，並用線條在腿和軀幹上畫橢圓形圓圈幫助看清身體部分之間是如何重疊以及幫助規劃人體的透視縮短效果。當然，這幅草圖就像卡比亞索的作品一樣，本不是藝術品，而是被藝術家作為一種視覺工具技巧，以此為自己未來的作品奠定基礎。

　　按照卡比亞索的示範和塞尚的建議，阿爾貝托·賈科梅蒂有很多這樣的繪畫作品。比如，在圖1-19中，賈科梅蒂所關注的不僅僅是將較大的形體簡化成基本的幾何體，還有通過多棱的平面來表現人體的空間體積。這種人體寫生的方法被稱為平面分析，同結構分析一樣，它也是一種在二維的繪畫平面上重新構建人物形象的很有用的方法。賈科梅蒂的線條表現出平面之間的棱角轉折。這種對身體表面的劃分來源於他對模特兒形體上光和影的觀察，但同時也說明了人體結構如何用平面來簡化並表現出三維的立體感。（圖1-20）

　　在大多數繪畫中，結構標記被隱藏於繪畫表面，從作品中看不出這些標記，就像房屋的結構框架那樣。對於表現人體基本結構和幾何關係的繪畫來說，它們為後來的作品打下了極為有用的基礎，不僅有指導意義，也具有美感上的吸引力。

　　運動規律：作為有生命的機體，靜止是相對的，運動是絕對的。因此，動態是表現人體生命特徵的首要因素。所謂「動態」，即是人體由某一種姿勢轉變為另一種姿勢的過程。而“姿勢”，又是人體動態某一瞬間的形態特徵。因此，我們除了需要對靜止的人體結構進行瞭解外，還要對人體的運動做進一步的研究，認識和掌握人體運動的基本規律。

　　空間結構：分析、研究人體在空間中的方向和變化。它把藝用透視學的部分內容結合到了對人體空間形態的理解和表達中來。由於空間結構直接關係到在藝術實踐中塑造人體的三維深度，因此也是人體結構中的重要內容。

圖1-18

圖1-19

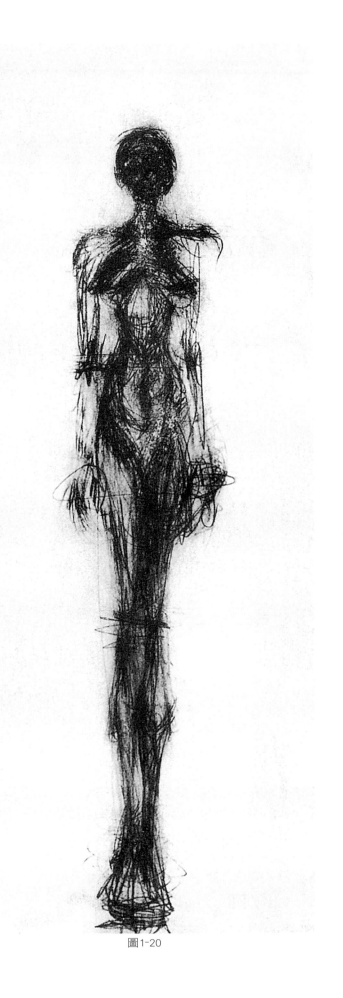

圖1-20

第五節　人體基本結構概要

在未深入研究瞭解人體結構的諸多方面之前，我們應該對人體基本結構有一個整體的概念。人體的組織結構極其複雜，主要由骨骼系統、肌肉系統、外皮系統、神經系統、循環系統、呼吸系統、分泌系統、生殖系統等系統構成。所有這些系統結合在一起，維持著一個平衡、完整、自主的整體。在藝用人體結構學中，我們主要的研究內容僅限於人體的骨骼系統、肌肉系統和相關的主要關節，以及它們在人體外形上的變化規律。

一、人體骨骼系統

人體的組織結構非常複雜、精密，其中關鍵性的結構是人體骨骼結構，骨骼是人體內固定的支架，是相對穩定的實體。它從整體上決定著人體比例的長短、體形的大小以及由此而來的個性特徵，所以在解剖結構中骨骼結構是基礎。儘管人從嬰兒到成年，再到老年骨骼會有所變化，但相對位置不變。這也是我們在許多年後仍能認出某個人的原因。而骨骼結構中，又是以關節處和骨骼在人體上的外露點為研究和表現的重點。

由骨、軟骨和韌帶組成的骨骼系統構成了支撐和保護人體的剛性結構。就相同比重的物質而言，人體的骨骼是已知的最硬的物質之一。因此，它能支撐人體，保護我們的大腦和內臟器官，給大部分肌肉提供附著點，並通過關節的連接進行運動。（圖1-21、圖1-22）

（一）骨的分類：人體全身骨骼共有206塊，分為頭、軀幹、上肢和下肢四個部分。它們通過軟骨、韌帶或關節巧妙地連接起來，同時，在骨骼外表覆蓋著厚薄不同的皮膚和脂肪，還附有運動骨骼的許多肌肉，由此形成了富有節奏起伏的優美人體外形。

骨骼按其形態可分為四類：

1. 長骨：形似長管狀，分為一體兩端。體又稱骨幹，兩端較膨大，稱為骺。骺的表面有關節軟骨附著，形成關節面。

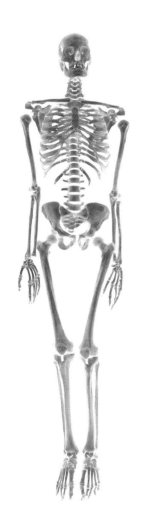
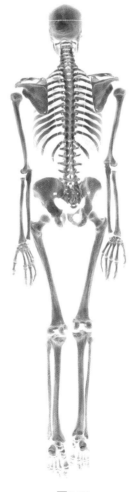
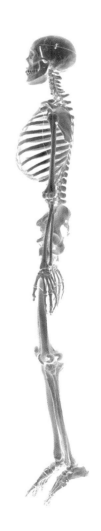

圖1-21

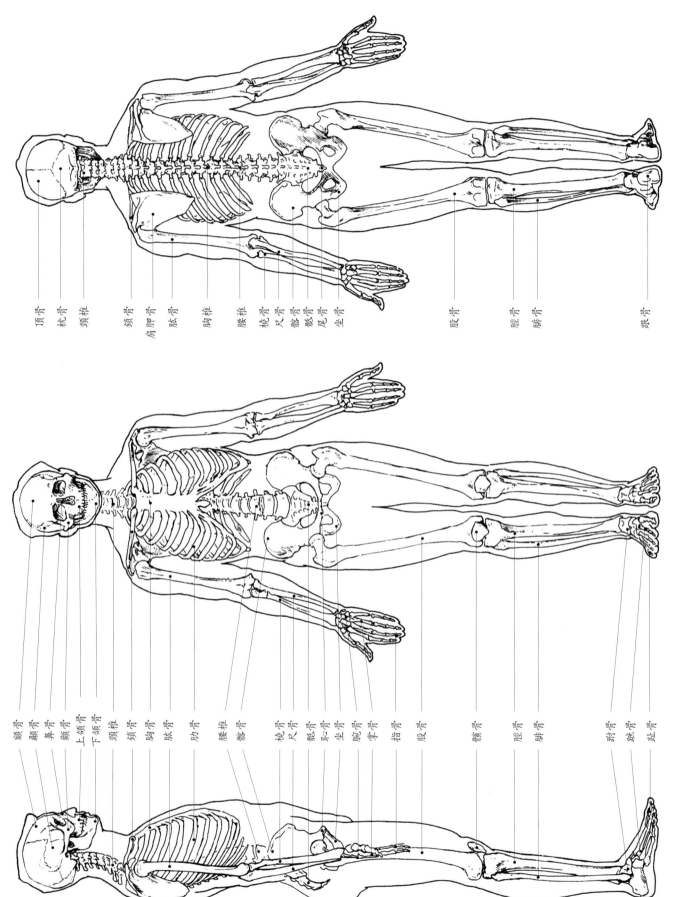

頂骨 枕骨 頸椎 鎖骨 肩胛骨 肱骨 胸椎 腰椎 橈骨 尺骨 髂骨 骶骨 尾骨 坐骨 股骨 脛骨 腓骨 跟骨

額骨 顴骨 鼻骨 顳骨 上頜骨 下頜骨 頸椎 鎖骨 胸骨 肱骨 肋骨 腰椎 髖骨 橈骨 尺骨 骶骨 恥骨 坐骨 腕骨 掌骨 指骨 股骨 髕骨 脛骨 腓骨 跗骨 蹠骨 趾骨

圖1-22

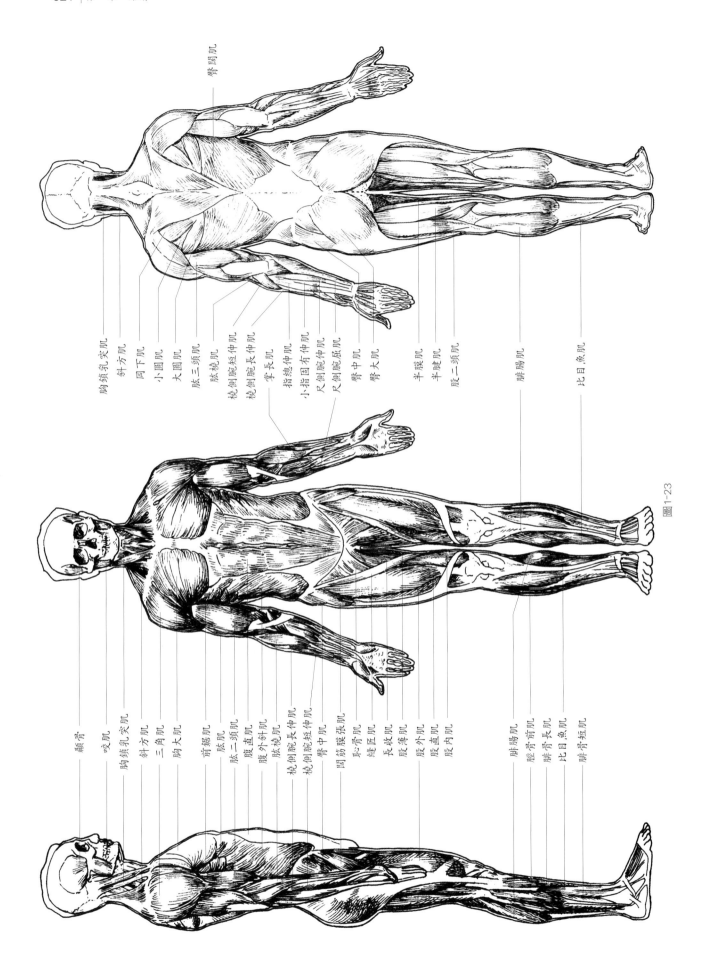

臀闊肌

胸鎖乳突肌
斜方肌
岡下肌
小圓肌
大圓肌
肱三頭肌
肱橈肌
橈側腕短伸肌
橈側腕長伸肌
掌長肌
指總伸肌
小指固有伸肌
尺側腕伸肌
尺側腕屈肌
臀中肌
臀大肌
半膜肌
半腱肌
股二頭肌
腓腸肌
比目魚肌

顳骨
咬肌
胸鎖乳突肌
斜方肌
三角肌
胸大肌
前鋸肌
肱肌
肱二頭肌
腹直肌
腹外斜肌
肱橈肌
橈側腕長伸肌
橈側腕短伸肌
臀中肌
闊筋膜張肌
恥骨肌
縫匠肌
長收肌
股薄肌
股外肌
股直肌
股內肌
腓腸肌
脛骨前肌
腓骨長肌
比目魚肌
腓骨短肌

圖1-23

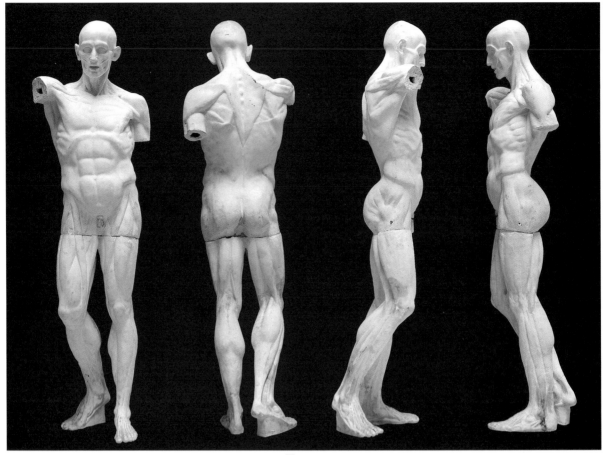

圖1-24

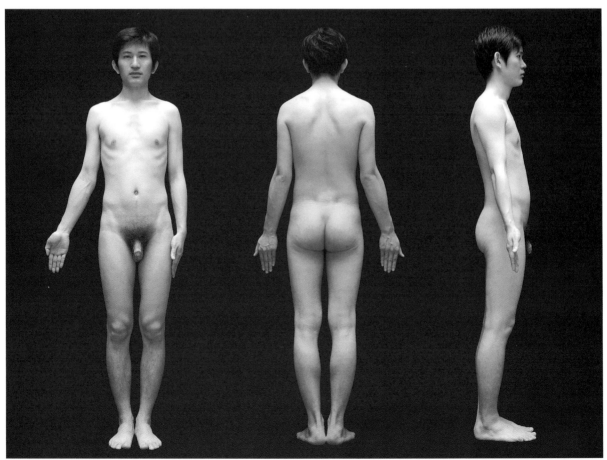

圖1-25

2. 短骨：形似立方體，多成群分佈於聯結牢固且稍靈活的部位，如手腕、足的後半部和脊柱等處。能承受較大的壓力，常具有多個關節面形成微動關節。

3. 扁骨：形似板狀，主要構成顱腔和胸腔的壁，以保護內部的臟器。

4. 不規則骨：形狀不規則且功能多樣，有些骨內還生有含氣的腔洞，叫做含氣骨，如構成鼻旁竇的上頜骨和蝶骨等。

（二）骨骼的表面形態結構：骨骼的表面由於肌腱、肌肉、韌帶的附著和牽拉，血管、神經通過等因素的影響，形成了各種形態的結構。

1. 骨面的突起：由於肌腱或韌帶的牽拉，骨的表面生有程度不同的隆起稱為突，尖的突稱棘，尖的棘稱莖突，基底部較廣的突稱凸隆或隆起，粗糙的隆起稱粗隆，圓形的隆起稱結節，有方向扭轉的粗隆稱轉子，長線形的隆起稱脊，低而粗澀的脊稱線。

2. 骨面的凹陷：小的凹陷稱小凹，大的凹陷稱窩，長的凹陷稱溝，淺的凹陷稱壓痕。

3. 骨端的標誌：圓形的稱頭或小頭，頭下方較狹細處叫頸，橢圓形的膨大叫髁，髁的最突出部分叫上髁。

4. 平滑的骨面稱面，骨的邊緣稱緣，邊緣的缺損稱切跡。

二、人體肌肉系統

人體肌肉是人體運動的動力器官，是人的生命活動的重要體現，它與人體骨架共同構成了人體外形的輪廓和起伏變化。但與骨骼不同的是，肌肉是人體表面形態的主要決定因素，每塊肌肉都具有一定形態、結構和功能，在軀體神經支配下收縮或舒張，進行隨意運動。而當人體運動時，肌肉還可以伸縮，並改變其長度和厚度。肌肉的形狀和大小差異很大，通過沒有彈性的腱與骨骼連接在一起。通常體積較大的肌肉位於四肢處，尤其是那些連接四肢和軀幹的肌肉。而軀幹的肌肉較寬較薄。圖1-23和圖1-24展示了人體全身的肌肉組織，圖1-25則展示了人體全身外形的輪廓和起伏變化。

（一）肌肉的分類：肌肉的形態多種多樣，按其外形可分為長肌、短肌、闊肌、輪匝肌四種。長肌多見於四肢，收縮的幅度大，可產生大幅度的運動；短肌收縮幅度小，可完成精細運動。扁平的闊肌多分佈於胸、腹和背部。輪匝肌則圍繞於眼、口等開口部位。

（二）肌肉的構造：肌肉可分為中間的肌腹和兩端的肌腱。肌腹是肌肉的主體，是能伸縮的動力部分，由橫紋肌纖維組成。肌腱呈索條或扁帶狀，由膠原纖維構成，無收縮能力，附著於骨。闊肌的肌腹和肌腱都呈膜狀，其肌腱叫做腱膜。

肌肉一般根據形狀、大小、位置、起止點、纖維方向和作用等命名。依形態命名的如斜方肌、菱形肌、三角肌等；依位置命名的如岡下肌、肱肌等；依位置和大小綜合命名的有胸大肌、臀大肌等；依起止點命名的如胸鎖乳突肌、肩胛舌骨肌等；依纖維方向和部位綜合命名的有腹外斜肌、腹直肌等；依作用命名的如旋後肌、咬肌等；依作用結合其他因素綜合命名的如旋前圓肌、內收長肌、指淺屈肌等。

肌肉在人體的大部分位置上呈多層分佈，並以人體中心軸為軸線對稱生成。生成的方式與關節的運動軸線有關，在每個關節上都生成有兩組作用力相反的肌肉，即伸肌和屈肌。肌肉收縮，使骨與骨之間的距離或遠或近，從而產生關節運動。肌肉是通過槓桿原理牽動骨骼來實現人體運動的，肌肉愈短，牽動的骨骼愈短，反之，則愈長。

每一塊肌肉對人體運動的某個方面都發揮著獨特的功能，肌肉在人體運動中會出現鬆弛與緊張、收縮與伸張的狀態，從而使人體的外形產生豐富的變化。當肌肉收縮而處於緊張狀態時，肌形會變得短而隆起，形狀渾圓明顯；當肌肉處於伸張鬆弛狀態時，肌肉會變得軟平，形狀鬆軟含蓄。正是因為肌肉的協調運作使最為複雜的動作成為可能。因而，我們經常會看見大塊肌肉組織聚集在一起所形成的塊面。

人體的肌肉有600塊左右，在藝用人體結構中，我們只研究對人體外部形態有直接影響的肌肉群，即從人體造型的外輪廓和起伏的關係出發，對有重要意義的淺層肌肉和部分深層肌肉進行研究。

結　語

對專業畫家來說，人體造型的訓練是必須的。這不僅是因為人體本身可以成為藝術表現的物件，更重要的是通過人體造型訓練，才能掌握全面的有關造型的基本技能。一般來說，人物形象的塑造是所有造型活動中難度最大的，能夠將「人」塑造好，在處理其他題材時，會更得心應手。因此，為了塑造人物形象，我們對人體的解剖結構需要由表

及裡地研究其生長規律、外形特點以及由於運動和透視引起的變化，否則就談不上人物塑造。也正因為如此，我們稱人體結構學是人物造型的基礎，是我們必須掌握的有關造型的基本知識之一，同時，這也是一項從文藝復興時期的藝術家出於對寫實主義的強烈渴望而開始的偉大傳統。

巴布羅・畢卡索也遵循了這一傳統。他15歲在巴賽隆納學習期間畫的人體畫（圖1-26）證實了他的興趣與能力。這種早期的訓練為他後來創造性、開拓性的藝術生涯奠定了基礎。巴布羅・畢卡索曾經說「抽象藝術並不存在」，「繪畫必須總是從一些事物開始」，他也同樣感覺到「沒有比人更有趣的事物了，人們通過繪畫來學會看別人，學會看自己」。巴布羅・畢卡索經常畫人體模特兒，在他漫長的職業生涯中，人體形象總帶給他最多的靈感。與巴布羅・畢卡索同時代的現代藝術宣導者亨利・馬諦斯也有相似的看法，「最讓我感興趣的並不是靜物或風景，而是人體。正是通過人體，可以使我最好地表達出我對生命如對宗教般虔誠的感覺」。

人體寫生已經成為並將繼續作為視覺藝術研究的中心課題。相對於其他形象來說，也許人體作為單一的物件為藝術家們提供了更多探索視覺藝術元素的機會，並通過它來提高自己的敏感性，拓展自己的視覺感受，以及精煉自己的繪畫技巧。

另一方面，對學習繪畫的學生來說，雖然通過臨摹較科學的解剖結構圖來學習人體結構學是很有益的，但是研究藝術大師們的作品更能提高在這方面的表現力與審美品味。科學解剖圖所給予我們的是對事實公正的展示，而藝術家則更有選擇性地解釋和表現事實。

在圖1-27中，我們可以看到安格爾如何使用相互穿插的輪廓線與人體結構相符合，如何將四肢在骨盆處和肩胛帶與軀幹連接。這幅畫也許不是按照模特兒畫的，而是在藝術家頭腦裡形成的構圖速寫，這只可能通過藝術家對人體結構的綜合暸解來表現。

從米開朗基羅的畫中我們可以學習到很多關於如何表現人體解剖構造而不過分地強調它。當你仔細看圖1-28這樣的繪畫作品時，你會發現米開朗基羅同時運用了線條和濃淡來表現皮膚下的內容，他通過線條來體現重疊的肌肉，並使用濃淡效果刻畫出人體的表面特徵。他並沒有描述肌肉本身，而是表現出伸展時拉緊的皮膚輪廓下的基礎結構。

魯本斯對他之前的藝術大師的作品作了無數研究─尤其是希臘雕刻家和米開朗基羅的作品。他將從別人那裡學到的和自己直接從人體模特兒上研究到的結合在一起，使我們有機會看到人體解剖構造可以有何種程度的發展，如圖1-29所示。請注意魯本斯在他強壯、現實的人物形象中加入了靜脈和皺紋。他曾經寫道：「活的人體會有一些波紋隨著每一次移動而變化形狀，由於皮膚的柔韌性，一會兒收縮，一會兒伸展。」

當我們在研究大師們的作品時，我們所要知道的不僅僅是他們對解剖的理解程度，而是他們的這種理解是如何使繪畫作品更具藝術吸引力和表現力的。正是這種理解使他們的繪畫具有真實性和生命力。

圖1-26　畢卡索作品

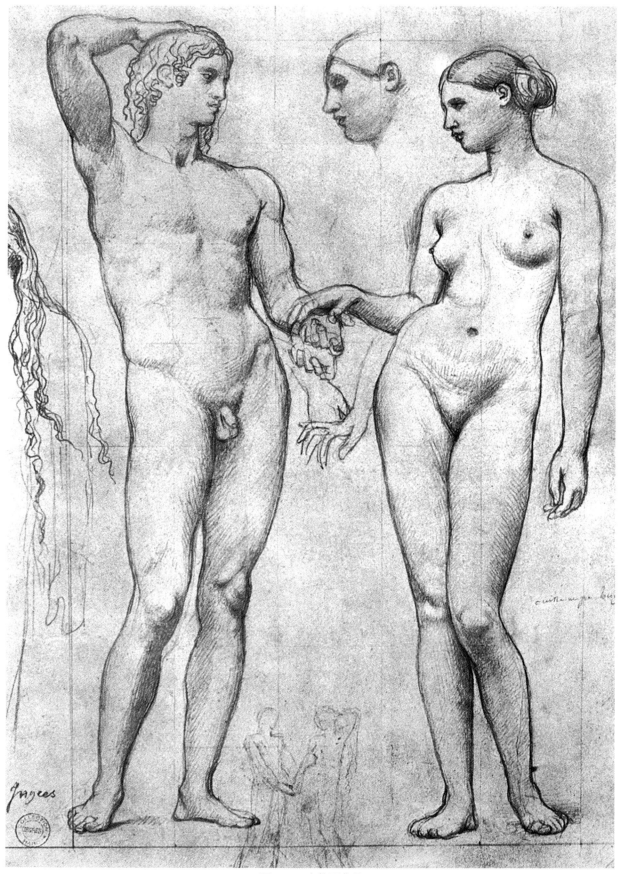

圖1-27 安格爾作品

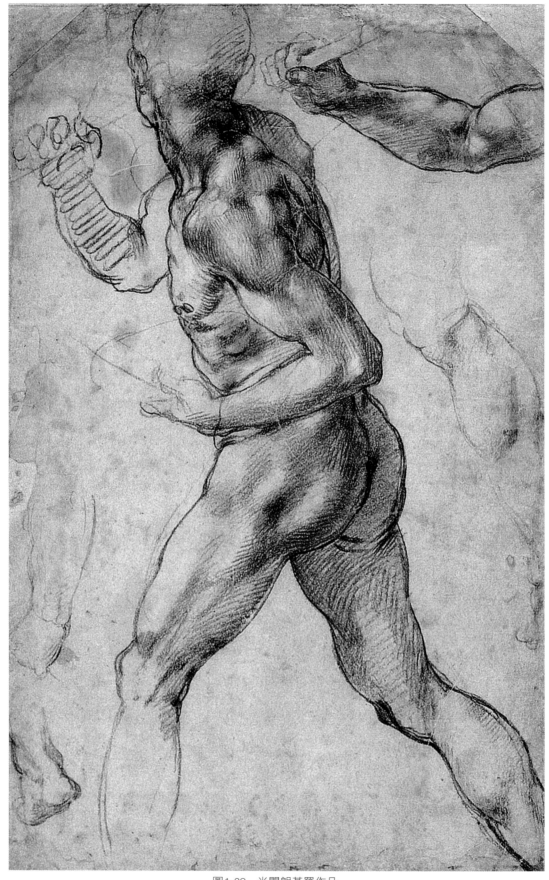

圖1-28　米開朗基羅作品

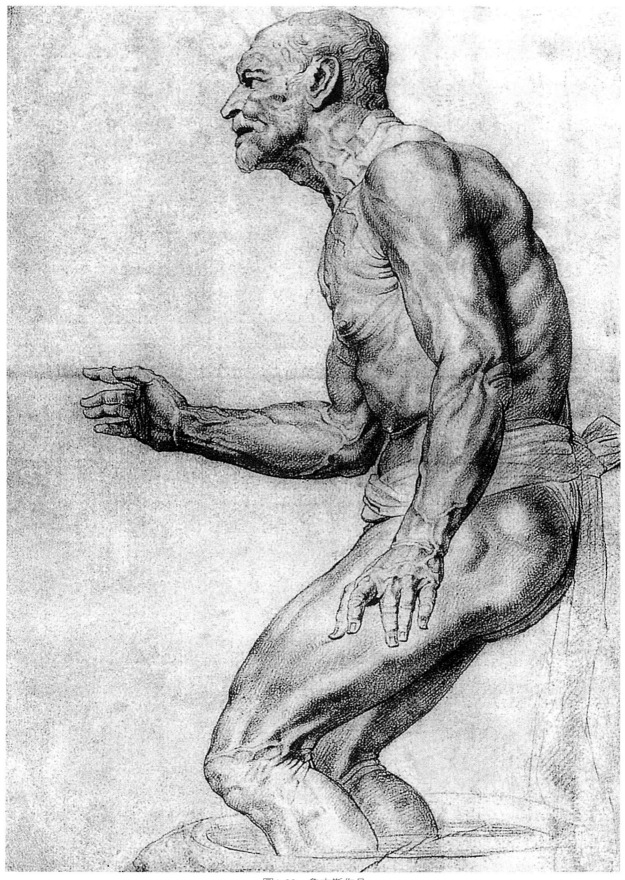

圖1-29　魯本斯作品

第二章
人體的外形與比例

第一節　人體的外形

人體結構以脊柱為中線呈左右對稱分佈，通過骨骼、關節、韌帶、肌肉等組織的聯結構成了一個完整的有機體，形成了複雜多變的人體外部形態。

人體外形一般分為頭、軀幹、上肢和下肢四個部分，每個部分又可以分成幾個小的部位。頭部分為腦顱和面顱兩部分，腦顱位於眉弓以上到後腦，面顱位於眉弓以下，它們共同形成了人的頭部輪廓。軀幹由頸部、胸部、腹部、背部和腰部五個部分組成。上肢分為肩、上臂、肘關節、前臂、腕關節、手等部分，下肢可分為髖、大腿、膝關節、小腿、踝關節、足等部分。（圖2-1）

人體各部位的劃分，通常都是在人體各部位結構的銜接處和關節處，人體關節通過肌肉和骨骼的連接與運動，在外形上表現出非常明顯的轉折和凹凸變化，形成了人體各部位的分割線。準確地把握這些分割線和各部位的組合方式是我們正確描繪人體的關鍵。

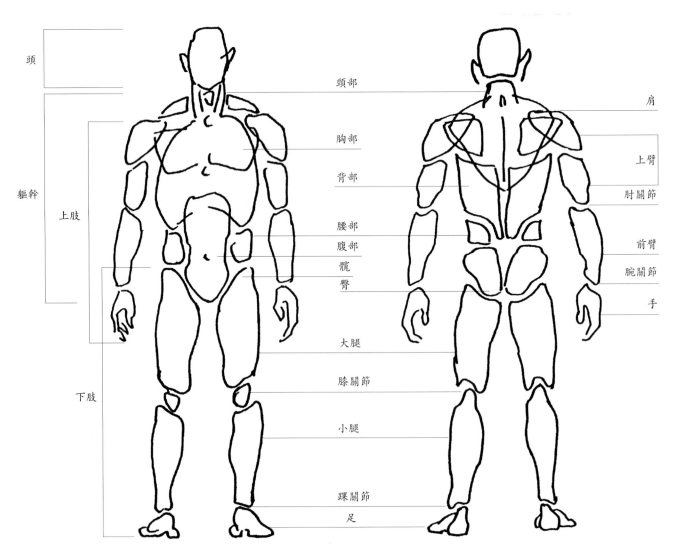

圖2-1

第二節　人體的比例

人體是由各部分形體，按照一定的比例結合構成的。要正確塑造人體，必須掌握比例的一般規律，首先將人體作為一個有機的整體來研究，而不僅僅是「零件」的裝配，所以研究人體最基本的要求，是對比例有正確的認識和熟練的把握，這也是畫好人體最難的部分，因為人體是我們最熟悉的物件，任何的比例失調都會被察覺。

什麼是比例？比例就是在特定的造型框架中，物體與物體、物體的此部分與彼部分的基本空間關係。任何一個物體都佔有高、寬、深三度空間，而

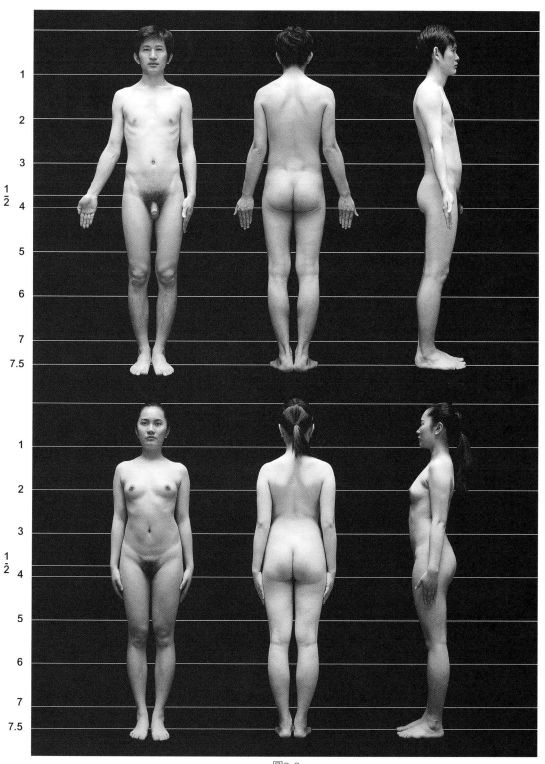

圖2-2

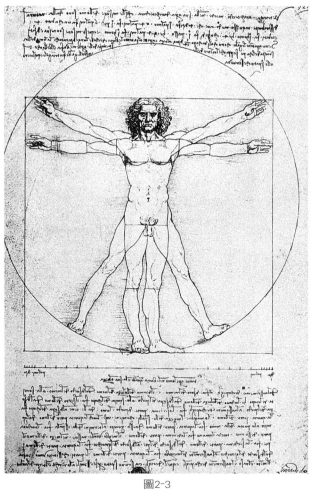

圖2-3

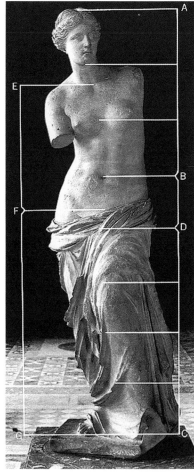

圖2-4

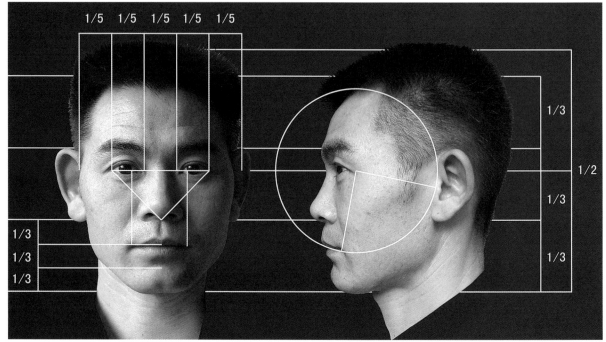

圖2-5

這三個方向的形體必然具有一定的空間尺度，人體也同樣。

在人體比例中，最重要的首先是部分與整體之間的比例，其次是各部分之間的高寬比例，同時各部分的深度比例也是塑造具有體積和空間感的人體的重要方面。由於比例具有相關性，把握比例的一個最基本的方法就是對比或叫比較，在人體造型研究中，我們通常以「頭長」為基本單位，來研究比較人體各部分與整體之間、部分與部分之間的空間關係。

下面列舉的人體比例，是綜合多數人的平均數，屬於標準比例，但是具體的人，會由於年齡、性別、發育等因素而各具特點，所以標準比例只能作為具體繪畫的參考值，具體物件的特徵恰恰就在他與標準比例的差別中。這一點非常重要，只有掌握了「普遍性」，才能發現「特殊性」。

1.全身比例

成年人全身高度為七個半頭長：從頭頂到下巴為一個頭長（第一個），從下巴到乳頭為一個頭長（第二個），從乳頭到肚臍為一個頭長（第三個），從肚臍到會陰（表現為坐平面）為一個頭長（第四個），從會陰到膝蓋中部為一個半頭長（第五個半），從膝蓋中部到腳跟（足底）為兩個頭長（第七個半）。或者，從肚臍到兩個股骨大轉子連線為半個頭長；從大轉子連線到足底為四個頭長。另外，人體高度的二分之一處在恥骨聯合（圖2-2），雙手平伸之展寬與身高大致相等（圖2-3）。

必須說明的是，所有人體比例的手繪圖例，或者說所有人體比例的測量都是以一種正面投影的方式進行的，而我們在一般情況下見到的人體，會由於人體本身的體積和觀察者的視平線高度，而呈現出空間差異，其中最明顯的差異在真人體或石膏模型的足部，從腳跟到腳趾會多出半個左右頭長。（圖2-4）

2.頭部比例

頭部比例自古便有「三庭五眼」的說法，「三庭」是指髮際至眉間、眉間至鼻尖、鼻尖至下巴，這三段的距離相等；「五眼」是指眼睛位置的正面臉寬，可分為五等分：臉邊至眼角、兩內眼角之間均為一個眼睛的寬度。

此外，正面看：頭頂至髮際相當於髮際至眉間距離的一半，耳朵的上端一般與眉毛齊平，下端與鼻尖齊平，兩眼的外眼角至鼻尖形成等腰三角形，鼻翼等於兩眼內角的寬度，兩個瞳孔間的距離等於兩嘴角的寬度，嘴巴口裂處在鼻尖至下巴三分之一的位置；側面看，外眼角至耳屏與它至嘴角的距離相等。

還有，頭部高度的二分之一處在眼睛的水平線上。但兒童、老人的眼睛位置，都低於頭部高度的二分之一（其二分之一處一般在眉毛的水平線上）。（圖2-5）

3.軀幹比例

軀幹約為三個頭長，其中，前面從頜底至乳線為一個頭長，乳線至臍孔為一個頭長，臍孔至恥骨稍下（會陰）為一個頭長；後面從第七頸椎至肩胛骨下角為一個頭長，肩胛骨下角至髂脊為一個頭長，髂脊至臀部底為一個頭長。頸寬為二分之一個頭長，肩寬為二個頭長。（圖2-6）

男女軀幹的比例差異較大，軀幹前面若從肩線至腰際線再至大轉子連線形成的兩個梯形來看，男性上大下小，二分之一處在第十肋骨；而女性上小下大，二分之一處接近胸廓盡處。軀幹側面男女均為喇叭形，背部第七頸椎至臀褶線大於前側頸窩至恥骨聯合的長度。軀幹背面以腰際線為界，男性背部長於臀部，而女性背部與臀部的距離相等，即女性背面從肩線至臀折線一半的部位正值腰際線。（圖2-7，圖2-8）

4.四肢比例

上肢為三個頭長：其中上臂為一又三分之一頭長，前臂為一個頭長，手掌為三分之二頭長。（圖2-9）

手的長度為寬度的兩倍，從掌面看，手掌長於手指；從手背看，手指長於手背。拇指兩節長度相等，另四指分三節，手指第一節略長於第二、第三節。

下肢為四個頭長：從股骨大轉子連線算起，到膝蓋中部為兩個頭長，從膝蓋中部到足底為兩個頭長（圖2-10）；腳背高約四分之一頭長，足底（腳板）為一個頭長。足寬為三分之一頭長。

影響人體高矮的主要因素在下肢的長度，人矮主要是腿短，尤其是小腿短。

5.姿勢變化的比例

站立為七個半頭長；正坐約為六個頭長，其中從頭頂到坐平面為四個頭長；跪立約四又三分之一頭長；席地坐（盤坐）約為四個頭長；彎腰時由於

程度不同，為四個半頭長至六個頭長。 手臂自然上舉時，肘窩稍高於頭頂；手臂自然下垂時，中指落在大腿中段。（圖2-11）

6.兩性的比例、形體差異

男女人體的比例差異，主要體現在軀幹部：男性腰部以上發達，女性腰部以下發達，男女間各種形體或比例的不同，都源於這種典型差別。具體的差別在於：

A. 男性的頭骨方而顯大，女性的頭骨圓而顯小，所以感覺上同高度的男女性，女性顯得高。

B. 男性的脖子粗而顯短，女性的脖子細而顯長。

C. 男性的肩膀高、平、方、寬，雙肩之間為兩個頭長；女性的肩膀低、斜、圓、窄，雙肩之間不到兩個頭長（約為一又三分之二頭長）。

D. 男性的胸廓大，兩乳頭之間為一個頭長；女性的胸廓小，兩乳頭之間不足一個頭長。

E. 男性腰粗，腰部最細處（腰線）位置低，接近肚臍；女性腰細，腰部最細處（腰線）位置高，高出肚臍許多。

F. 男性的骨盆窄而高，因而臀部較窄小，只有一個半頭長或更窄；女性的骨盆闊而低，所以臀部比較寬大，與肩膀大致同寬，為一個半至兩個頭長或更寬。

G. 男性大腿肌肉起伏明顯，輪廓分明；女性大腿肌肉圓潤豐滿，輪廓平滑。

H. 男性小腿肚大，腳趾粗短；女性小腿肚小，腳趾細長。

總的來講，男人體在外形上因肩部寬於臀部而顯倒三角形狀；外輪廓線剛韌，具有爆發力，呈現出陽剛之美。女人體在外形上因肩部窄於臀部而顯梨狀，外輪廓以曲線為主，非常柔和，外形凹凸有致，呈現出陰柔之美。由於男性骨骼和肌肉一般都比女性發達，腰線（最細處）位置低，因而外形顯得粗壯，而女性則顯得修長。

7.年齡造成的比例差異

前面講的人體比例主要是指青壯年男女而言，老人與小孩卻有所不同。在人體生長的過程中，人體年齡的比例呈現年齡越大、頭部越小的趨勢，而下肢與全身的比較則越來越長。胸部和肩寬在發育過程中變寬，腰圍在步入中年後變粗。

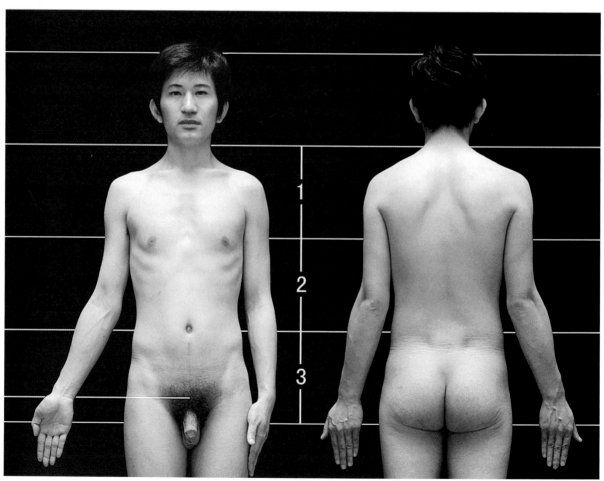

圖2-6

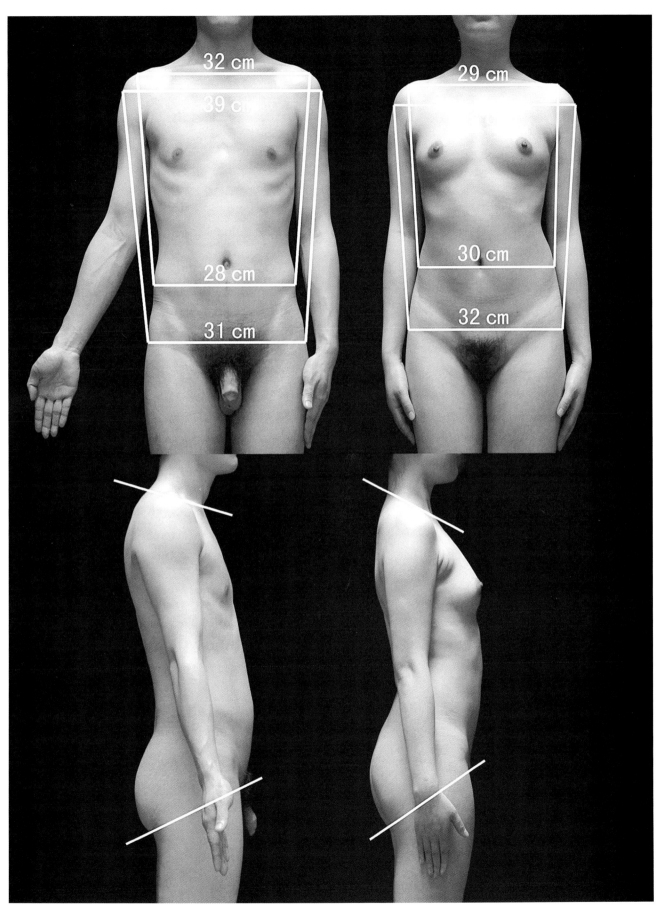

圖2-7

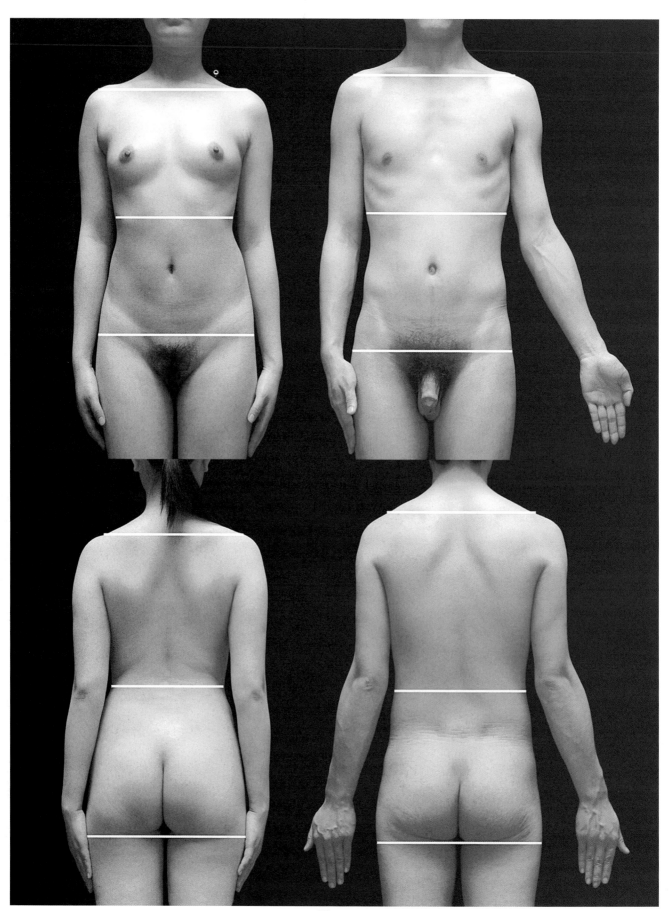

圖2-8

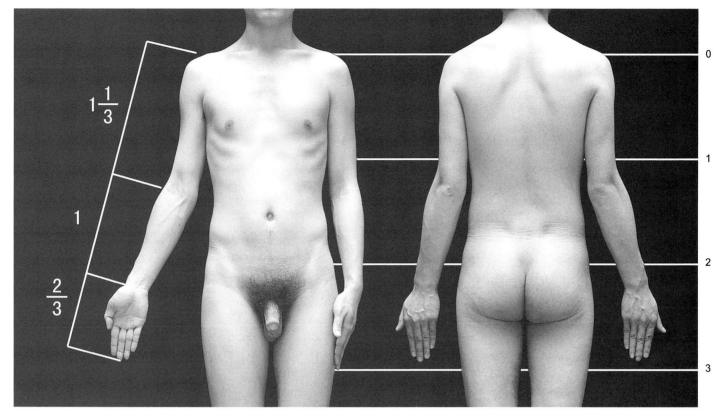

圖2-9

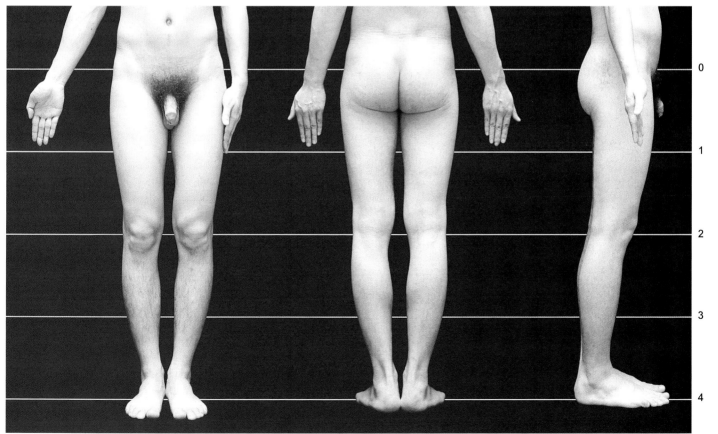

圖2-10

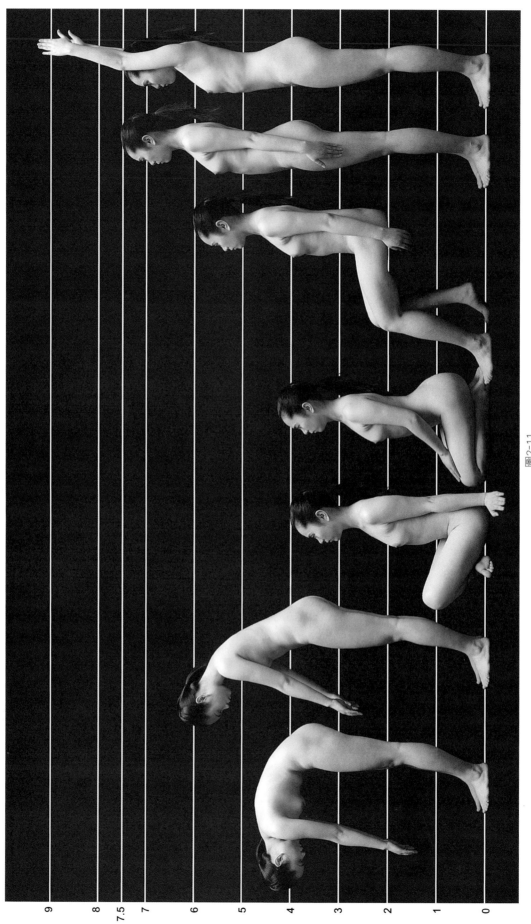

圖2-11

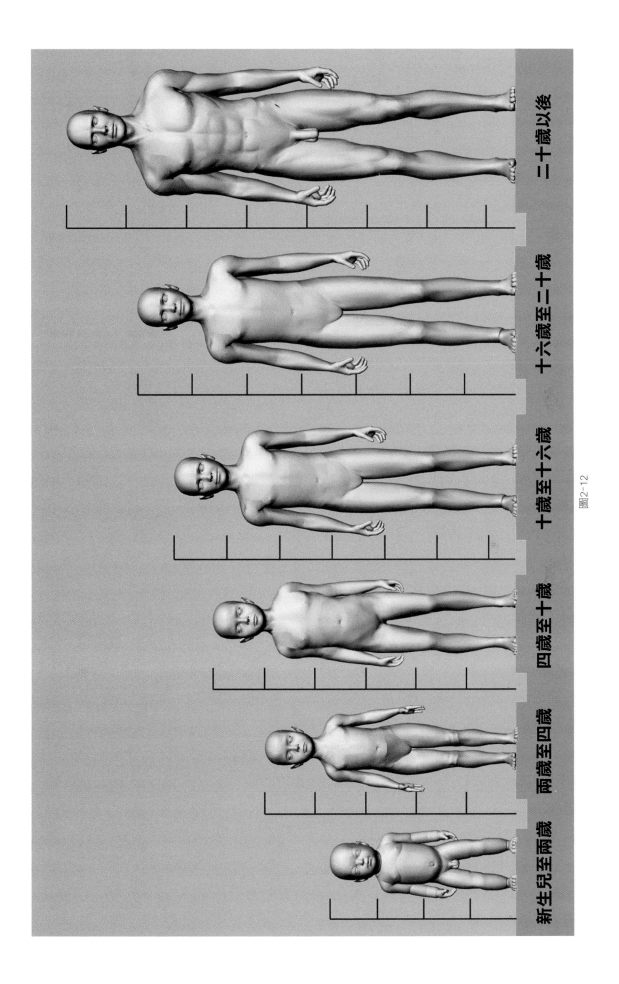

圖2-12

小孩：新生兒至兩歲，身高為四個頭長；兩歲至四歲，身高為五個頭長；四歲至十歲，身高為六個頭長；十歲至十六歲，身高為六個半頭長；十六歲至二十歲，身高為七個頭長；從這以後漸長成七個半頭長。（圖2-12）

兒童體型的比例特點是頭大，四肢短，手足小，上身顯得長。兒童肩部和臀部的寬度相差不大，整個體形呈長方形。

老人：老年人的脊柱彎曲度增加，腰彎背駝，其軀幹部分的長度也慢慢縮短，所以全身的高度與青壯年時相比有所變矮，身高便只有七個頭長，甚至顯得更矮。而身體其他部位的比例與青壯年時相比變化不大。但是，老年人的頭顱骨骼有所變化，因牙齒脫落等原因，其下頜角度變大，引起了整個面顱的縮小。

8.種族的比例差異

由於人類種族的不同，反映在人體上的體型就有些差別，人類三大種族（白種人、黃種人、黑種人）在體型上都略有差別。黑種人屬於短軀幹型，身高中點在恥骨聯合處，頭大，具有較長的下肢和上肢，而軀幹較短。黃種人屬於長軀幹型，人體中點在恥骨聯合處之上，頭大，具有較短的下肢和較

長的上肢。白種人頭小，頸粗，胸小，腹長，上肢短，下肢比黃種人長，人體中點接近恥骨聯合處。（圖2-13）

9.個體的比例差異

人體體型大體可分為三種類型：勻稱、胖、瘦。這三種類型的區別，首先決定於骨骼的差別，其次是肌肉和脂肪多少之別。勻稱型的人體骨骼粗細中等，腹部長度和寬度比例適中。肥胖的人體皮下脂肪較多，主要分佈在肩部、腰部、臍周、小腹、臀部、大腿、膝蓋和內踝上部等。較瘦的人體骨骼纖細、胸部長而窄。另外還有健壯型的人體，均骨骼粗大、肌肉結實。（圖2-14）

10.人體的深度比例

人體各部分的深度比例，可用某部分的橫截面來測定。人的頭部的高度和深度（又稱長度）基本上是相等的，這是因為頭部高度與長度之比為1：0.93；而頭部高度與頭顱寬度的比為 1：0.68。在頭部的側面，耳輪腳正好處於頭部側面的中心。

頭部體積的高、寬、深之比約為3：2：3。
胸部體積的高、寬、深之比約為3：3：2。
骨盆體積的高、寬、深之比約為2：3：2。
正如黃金比例是美的法則之一一樣，比例也

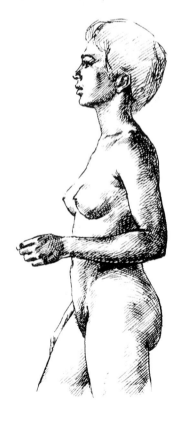

圖2-13

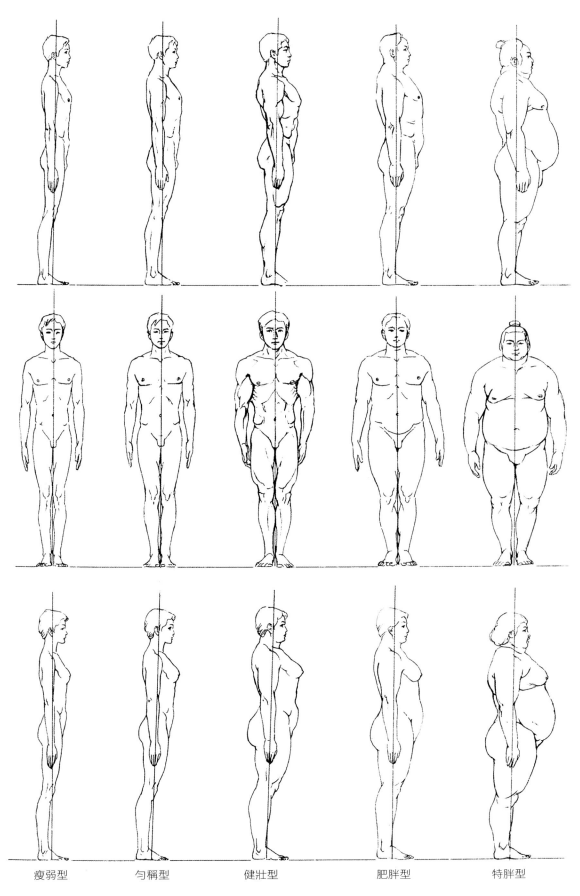

| 瘦弱型 | 勻稱型 | 健壯型 | 肥胖型 | 特胖型 |

圖2-14

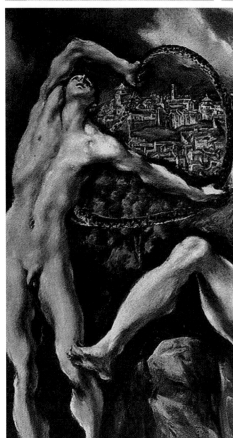

圖2-15

是形象美的一個重要方面，是形象的內在節奏和韻律的體現。比例也是形象特徵的重要內容，它賦予形象以外貌特徵。比如大長臉或正方臉都是指臉的長和寬的比例所形成的特點。又如某人長得很勻稱，自然是指全身比例協調形成的特徵。而且，比例往往傳達著形象的某些內在性格，正像人們常說的某人「短小精悍」「小巧玲瓏」或「傻大黑粗」等形容其性格的比例特點一樣。

另一方面，從藝術史上看，人體高度被設定為七個半頭長的這一人物造型標準，是在大約2400年前由希臘藝術家發現的，而羅馬藝術家意識到希臘文化系統不變的價值，也按希臘的人體比例確定了自己的標準。在文藝復興藝術和學術的重新興起中，藝術家將希臘人物形象比例的理想標準，稱之為「神聖的比例」，將塑造人體的比例法則，當做是塑造好人體形態的依據和重要標準，又以此作為視覺美感形式的基礎。然而，即使是注重細節的丟勒，當他發現理想形象並不適合他的藝術時，也放棄了追求，而米開朗基羅和艾爾·格列柯後來則將其全部拋棄，並在表達人文主義和虔誠的人物形象時，熱衷於採取誇張的人物造型，以小頭、小手腳、大軀幹為美，突出人的巨大感和力量感。（圖2-15）

　　由此看來，藝術家在處理比例時常常是各行其是的。古希臘藝術家追求人體比例的勻稱，強調比例的規範化、共性美。法國古典主義大師繼承這一傳統，形成普桑、安格爾（圖2-16）的某種相類似的比例特點。林布蘭（圖2-17）的比例是追求現實性，似乎很接近生活原型，強調了形象的質樸和個性。柯維茲的形象比例是在矮小寬厚之中表現當代底層勞工階層的受壓抑感和抗爭中蘊藏的爆發力。但有一點可以肯定，採取不同的比例，人體造型的效果就有所不同。不同的人體比例，能產生不同的美感形式。

　　可見比例不完全是尺度上的準確，它有著更重要的自身規律，簡而言之就是節奏上合乎規律的變化和整體上的協調。很多時候我們是要用這些常規的比例知識去認識物件，發現物件的特有比例和節奏上的變化。但重要的是，絕不要把它們變成教條。昔日的希臘模式也是如此，它旨在充當創作發明的準備階段，是藝術院校學生掌握繪畫技法常識的尺度，而非大師們的標準。

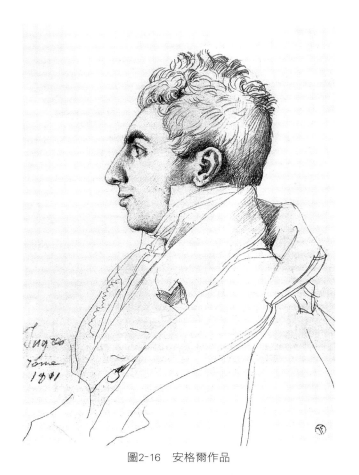

圖2-16　安格爾作品

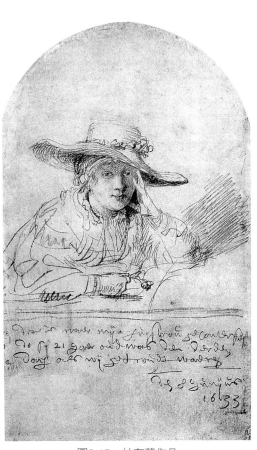

圖2-17　林布蘭作品

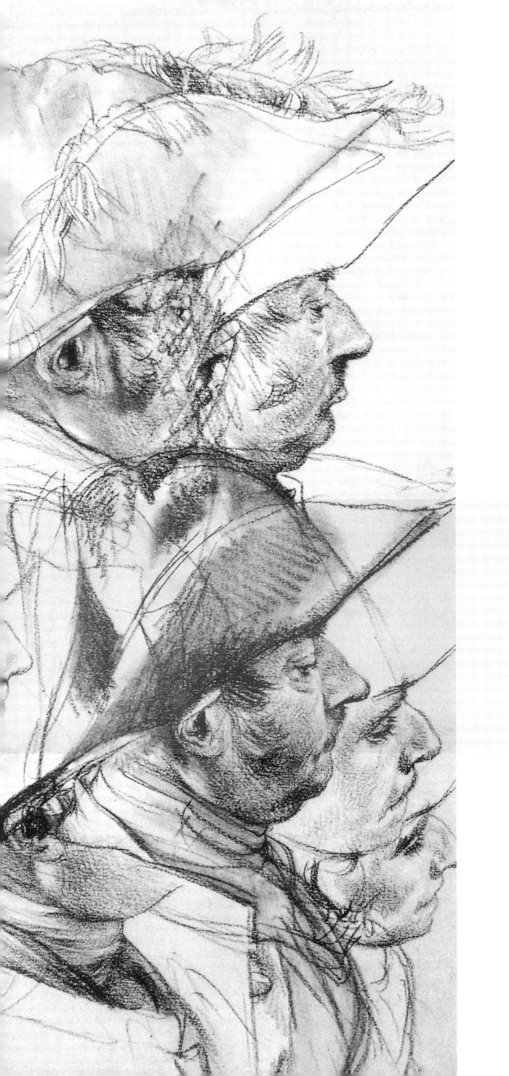

第三章
頭部結構

第一節　頭部的解剖結構

一、頭部骨骼

　　人的頭部造型由骨骼決定。頭部骨骼對頭部外形的影響最大，特別是那些骨骼上面僅有表皮而很少肌肉覆蓋的部位，這些骨形顯露的地方繪畫上常稱為「骨點」。 這些「骨點」對造型藝術意義重大，但卻是醫用解剖圖中忽略的地方。（圖3-1）

　　頭部骨骼非常複雜，基本上是由構造不同的兩大部分組成：

　　正面在眉弓以上、側面在顴骨弓以上，包括整個後面直接與大腦接觸的骨群，稱為腦顱。它由額骨、頂骨、顳骨、枕骨等構成。

　　眼眉下方構成面部的骨群，稱為面顱。它由鼻骨、顴骨、上頜骨、下頜骨等構成。（圖3-2、圖3-3）

1. 額骨：位於腦顱的前部，上邊與後面的頂骨相接，下部外側的兩個突起與顴骨相接，下面與鼻骨相接，呈近似半圓的貝殼形。它外部呈現的主要骨點有：

 ◎額結節（額丘）：額骨正面中部左右的隆起。是額頭的正面高點，從這兩點向上逐漸向頭頂過渡。這一部位女性、幼兒較為突出，有時左右合併成一個整體隆起，故側看額頭較直且向前突起；男性額結節不如女性顯著，側看會向後傾斜。

 ◎眉弓：在額結節下方，眼眶之上成弓狀的隆起。是額頭和眼窩的交界結構，外表為眉毛生長處。男性眉弓隨年齡增長而逐漸顯著，兒童及女性眉弓不明顯。

 ◎眉間：左右眉弓間有一倒三角形小凹面，稱為眉間。男性年齡愈長，眉弓愈隆起，眉間相對也愈凹陷。

 ◎眶上緣：眉弓向下到眼眶處形成邊緣，構成眼眶的上部，稱為眶上緣。老人因脂肪減少，眼眶陷落，眶上緣顯現於外表。

 ◎額骨顴突：眶上緣之外下端的骨突。下與顴骨相接，所以稱額骨顴突。

 ◎額骨顳線：顴突根部向後上方的隆緣。顳線區分了頭部的正面與側面，並構成顳窩的前上緣，向後與頂骨的顳線相連。瘦人較明顯。

2. 頂骨：位於頭頂部，略呈四方形的彎曲狀扁骨，左右各一，前後介於額骨和枕骨之間，左右與顳

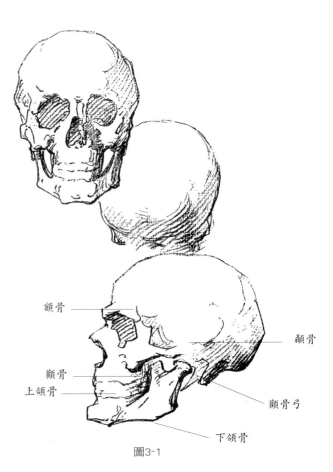

圖3-1

額骨

顳骨

顴骨

上頜骨

顴骨弓

下頜骨

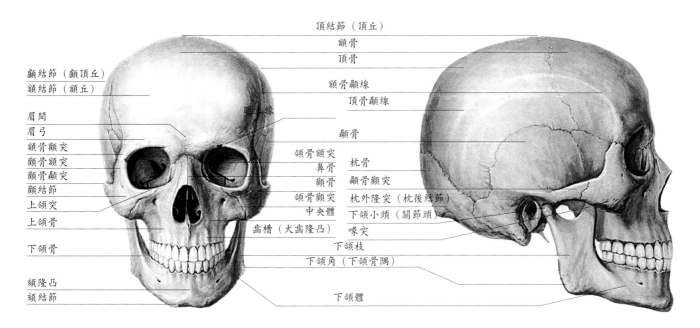

頂結節（頂丘）
額骨
頂骨
顳結節（顳頂丘）
額結節（額丘）
額骨顳線
頂骨顳線
眉間
顳骨
眉弓
眶上緣
額骨顴突
顴骨顴突
顴骨顴突
上頜突顴突
鼻骨
顴骨
顴骨顳突
顴結節
顴結節
上頜突
上頜顴突
枕外隆突（枕後結節）
上頜骨
中央體
下頜小頭（關節頭）
齒槽（犬齒隆凸）
喙突
下頜骨
下頜枝
枕骨
顴骨顴突
頦隆凸
下頜角（下頜骨隅）
頦結節
下頜體

圖3-2 頭部骨骼與骨點

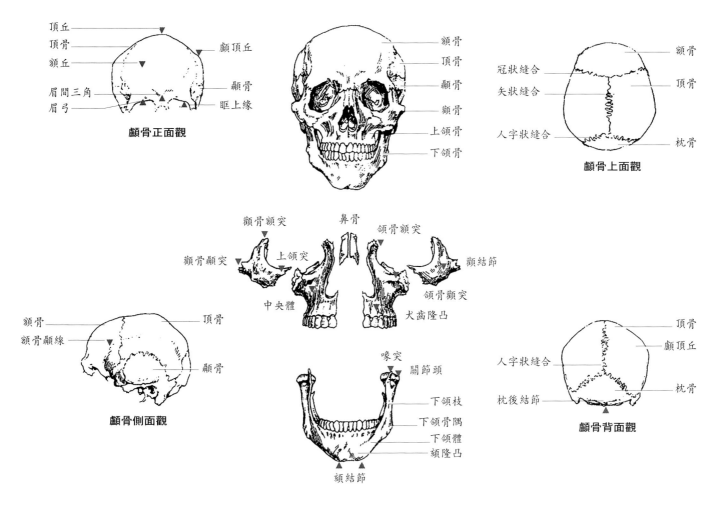

顱骨正面觀

顱骨上面觀

顱骨側面觀

顱骨背面觀

圖3-3

骨相接，是構成頭頂部的基礎。外部呈現的主要骨點有：

◎頂結節（頂丘）：兩側頂骨在頭頂的正中相互銜接，形成圓丘狀隆起。從頭部正面看，是頭頂最高處；由頭部側面看；在耳上頭部最隆起處。

◎頂骨顳線：在頂骨表面中部兩側的稍下方，自前向後有兩條弓狀的粗糙的寬隆線，稱為上顳線和下顳線，下者略顯著。前接額骨顳線，構成顳窩的上緣。它們同額骨顳線形成了頂骨由頂面向側面彎曲、額前向額側面彎曲的界線。由於上、下顳線的位置，正處在顱頂向兩側轉折的造型位置處，所以上、下顳線的骨相構成了腦顱的造型骨點。

◎顱結節（顱頂丘）：在兩側頂骨顳線的中部各有一隆起，從正面看是頭頂最寬處。顱結節的骨相特徵，能構成圓頭形或方頭形，是頭頂兩側上的重要造型骨點。兩側頂結節的連線長度，是頭寬的最寬處。對一些哺乳動物來講，顱結節是生長角的地方。

3. 枕骨：位於腦後仰臥著枕的部分，與頂骨、顳骨相接。外部呈現的主要骨點有：

◎枕外隆突（枕後結節）：枕骨後面有明顯的三角形凸起，顯於外表。

4. 顳骨：位於頭部兩側，左右各一，介於頂骨、枕骨之間。外部呈現的主要骨點有：

◎顳骨顴突：顳骨下部向顴骨伸出的一枝骨突。

5. 鼻骨：位於面部中央、額骨下方的兩片長方形骨板，構成鼻背硬部的三角形隆起。它的長度不到鼻子中部，下接鼻軟骨。鼻骨是頭部最小的面顱骨，此骨在造型中，可視為一個獨立的骨點，是構成鼻樑的基礎。鼻子的外形，在很大程度上，取決於鼻骨的長、短、寬、窄、高、低，也能標示出鼻樑正面，側面的轉捩點。

6. 顴骨：位於額骨顴突下方、左右各一、本身呈菱形，又在上面、外面、內面各伸出一枝骨突，分別與額骨、顳骨、上頜骨相接。顴骨外形，對頭部的造型影響極大，是藝術家十分注意的一塊面顱骨。外部呈現的主要骨點有：

◎顴結節：顴骨中央特別隆起的部分。也稱顴骨頰面。是面部的正面、側面以及側面下部和上部的重要轉捩點，標示著面部正面的寬窄、顴骨的高矮。顴骨頰面的周圍，有許多

肌肉附著。在生理上，顴骨頰面上的肌肉越發達，其結節狀的骨相特徵就越明顯。顴骨頰面具有明顯的個性特徵，左、右兩顴骨頰面的連線長度，構成了人頭面部的最寬部位；顴骨頰面下緣的最低位置，正處在耳垂至鼻底連線的近於中點處，在造型時應引起注意。

◎顴骨額突：顴骨向上突起的骨突。與額骨的顴突相接，構成眼眶外緣。

◎顴骨顳突：顴骨向外突起的骨突，與顳骨的顴突相接，構成顴骨弓。顴弓後下緣，為咬肌起點的附著處。

◎上頜突：顴骨向內面延伸與上頜骨會合的部分。是構成眼眶下緣的基礎，能形成下眼瞼下部同顴骨的分界輪廓線。

7. 上頜骨：位於顴骨下方，本為左右各一，但已合為一體。其縫合位置，相當於頭部的人中處。上頜骨是構成口腔上壁、鼻腔外側及眶下緣的一部分。外部呈現的主要骨點有：

◎中央體：又稱上頜體、上頜隆突，是生成上牙床的部位。上頜骨中央部分較平坦，形成眼眶的下壁，中央體前外側則稍呈凹陷，瘦人面部特明顯。從側面看，左右中央體可形成近似圓錐形，底部圍成口腔。中央體下部呈弓狀隆起線，構成了上頜體的骨相特徵，也決定了口的造型特徵，它同下頜體上部構成口部的基礎。在中央體骨面上有數個縱形隆起，稱為「牙槽軛」。

◎頜骨額突：中央體內側角向上的扁平突起，與額骨相接形成鼻骨外側，對構成鼻根側部和鼻底的外形具有重要的作用。

◎頜骨顴突：中央體向外側伸出的骨突，與顴骨相接。

◎齒槽（犬齒隆凸）：是同尖齒（又稱犬齒）相對的長而明顯的牙槽軛，在上頜骨下部呈半圓隆起。它影響上唇的形狀。

◎牙齒：牙齒齊全唇部豐滿，牙齒脫落唇部就向裡癟，牙齒的斜度也影響唇部的形狀。

8. 下頜骨：位於面顱前下方，呈馬蹄狀，形成臉部的下部輪廓，是頭骨中唯一可活動的骨骼（圖3-4）。外部呈現的主要骨點有：

◎下頜體：是下頜骨的中間部分，呈馬蹄狀彎曲，也有齒槽部分。

◎下頷枝：是下頷骨左、右兩側的骨板，與下頷體呈鈍角。

◎下頷角（下頷骨隅）：是下頷體與下頷枝交接部分形成的骨角，標示著下頷骨的長短、寬窄和角度。男性角度比女性大。

◎下頷小頭（關節頭）：是下頷枝上緣後方膨大呈顆粒狀的突起，與下頷窩形成唯一可動的下頷關節。

◎喙突：下頷枝上緣前方膨大呈鳥喙狀的骨突。

◎頦隆凸：是下頷體正中處的三角形隆起。為胚胎期下頷骨左右兩半癒合的痕跡。頦隆凸底部中間略向上凹，此凹槽顯著則形成雙頦。頦隆凸對外形有明顯影響。

◎頦結節：是頦隆凸底部兩側呈結節狀的骨點。是下頷正面、側面、底面的重要轉折，標示著下頷的寬度。男性一般較顯著，比較寬而方；女性頦結節不明顯，頦部較尖圓。

◎下頷斜線：自頦結節的外側，向後上方發出一條隆線，達於下頷枝，並且後段較前段明顯，是下頷骨由前向兩側轉折的界線。這一轉折線，被視為頭頰部轉折的過渡介面，是描繪頭頰部的重要部位，在造型上來講，具有重要的意義。

◎下頷底；是整個下頷骨的底部，厚而圓鈍。要特別注意它的厚度及與頸部的距離。

二、頭部骨骼與外形的關係

頭部骨骼的形態和表面的起伏，決定了頭部的形態特徵，所以考古工作者可以通過出土的頭骨，推測並復原面部的外形。在人物頭部造型中，依據頭骨上的造型骨點，進行結構定位、體面轉折和局部特徵表現，是非常重要的。除了要明確頭骨的基本解剖結構特徵和基本比例特徵之外，還要明確構成頭部起伏的骨相形態特徵和體面的轉折部位。應該注意的有以下幾點：

1. 腦顱部分的骨形幾乎全部顯於外形，額結節、頂結節、顳線、顱結節、枕後結節是頭顱造型轉折的骨點，決定了頭顱形狀的特徵。

2. 鼻骨的傾斜與隆起決定了鼻部的坡度與高低。

3. 顴骨的高低使面部顯得高突或扁平；顴弓處是面部的最寬處，兩側顴弓的寬窄與高低，決定了面部的寬度與面頰的形狀，也是臉部側面上下兩個傾斜面的分界線。

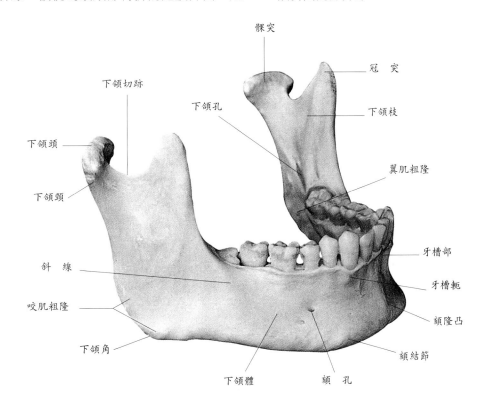

圖3-4　下頷骨（外側面觀）

4. 上頜骨過長則成「馬臉」，太短則成圓臉；下頜角突出的程度，決定了面部是鵝蛋形還是四方形；下頜體特別是頦隆凸的坡度區別，使下巴呈削的、直的、翹的等各種形狀。

5. 男女及不同年齡的人頭部骨骼的區別（圖3-5，圖3-6）：

 A. 男性頭骨棱角分明，線條剛直，最大特點是眉弓突出，坡狀額是男性的特徵；

 B. 女性頭骨棱角不明顯，柔和圓渾，最大特點是額結節突出，「高額頭」是女性的特徵；

 C. 男性面骨較大，眼眶相對顯小，鼻骨、下頜骨發達；

 D. 女性面骨較小，眼眶相對顯大，鼻骨、下頜骨不及男性發達；

 E. 老人頭骨棱角分明，但上、下頜骨萎縮，所以整個頭形顯小；

 F. 兒童頭骨輪廓圓潤，腦顱部骨骼顯大，面顱部骨骼顯小。

男性頭部　　　男性頭骨　　　男性頭骨（側面）

女性頭部　　　女性頭骨　　　女性頭骨（側面）

老年　　　成人　　　少年　　　幼兒

嬰兒頭骨

成人頭骨

頭骨的生長圖表

圖3-5　頭部骨骼和形態的差別

冠狀縫　　　　　　前　囟

矢狀縫

後　囟

人字縫

嬰兒顱（上面觀）

人字縫

後外側囟

冠狀縫

前外側囟

嬰兒顱（側面觀）

圖3-6

三、頭部肌肉

　　一般來說，畫家應該瞭解每一塊影響外形的肌肉，包括起止點位置以及對外形有何種影響。普通肌肉起止點位置是固定在骨骼兩端的，而頭部肌肉則有的是一端固定在骨骼上，另一端附著在附近的肌肉或表皮上，尤其是表情肌。由於表情肌的這種特性，使得肌肉收縮時變短，表層明顯鼓起並形成皺紋，而皺紋的方向與肌肉纖維的方向呈垂直關係。

　　頭部最主要的肌肉有（圖3-7、圖3-8）：

1. 帽狀腱膜：直接披覆在顱頂的腱膜，不影響頭顱的外形。
2. 額肌：起自上頜骨的額突、鼻骨及眉弓的外皮，止於帽狀腱膜，收縮時眉毛抬高且額部外皮產生皺紋。
3. 降眉間肌：起自鼻骨，向上止於眉間皮膚，收縮時引眉頭向下，鼻根產生橫紋。
4. 顳肌：起自頂骨上顳線，止於下頜骨的喙突及下頜枝前緣，作用是提起下頜骨作咀嚼運動。
5. 眼輪匝肌：環生於眼眶的周圍，分眼瞼、眼眶兩部分。瞼部在內圍，收縮時使眼部輕閉；眶部在週邊，收縮時使眼瞼緊閉，引眉毛向下。
6. 皺眉肌：在眼輪匝肌和額肌的深層，收縮時眉頭向中間靠近，在眉間擠出直皺紋。
7. 鼻肌：可分橫部和翼部。橫部又稱鼻壓肌，纖維橫跨並下壓鼻樑；翼部又稱鼻擴大肌，在鼻翼側緣，收縮時可使鼻翼擴張。
8. 口輪匝肌：起於上、下頜骨的門齒窩，在口角之外側相互閉合。可分內圍、週邊兩部分，內圍就是唇部，收縮時口裂輕閉，內週邊同時收縮時則口裂緊閉。
9. 上唇方肌：位於上唇的上方，起點分三頭：一為內眥頭，起於眼眶內側的上頜骨；二為眶下頭，起於眶下緣；三為顴頭，起於顴骨。三頭集中向下，止於上唇口輪匝肌及鼻唇溝附近的皮膚內。收縮時能將上唇及鼻翼牽向上方。
10. 顴肌：起于顴骨，止於口角皮膚及口輪匝肌。收縮時使口角向外上方牽引，產生笑容。
11. 頦肌（頷肌）：起於下頜骨齒槽，止於頦部皮膚。收縮時使下唇前送。
12. 下唇方肌：起自下頜骨底，止於下唇部的口輪匝肌及下唇外皮。收縮時可牽兩側下唇向外下方。
13. 三角肌：起自下頜骨底，止於口角皮膚。收縮時可牽引口角向下。
14. 咬肌：起自顴弓，止於下頜角咬肌粗隆。收縮時可上提下頜角，起閉嘴咬食作用。
15. 頰肌：起自下頜骨喙突及上、下頜骨齒槽，止於口角。收縮時使口裂向兩側擴大，將口角拉向外側。
16. 笑肌：起于耳孔下方的咬肌筋膜，止於口角外皮。可橫拉口角頰部皮膚，有時會產生小窩，俗稱酒窩。
17. 頸闊肌：起自胸大肌和三角肌筋膜，止於口角皮膚。可拉口角向下，使頸部出現橫皺紋。

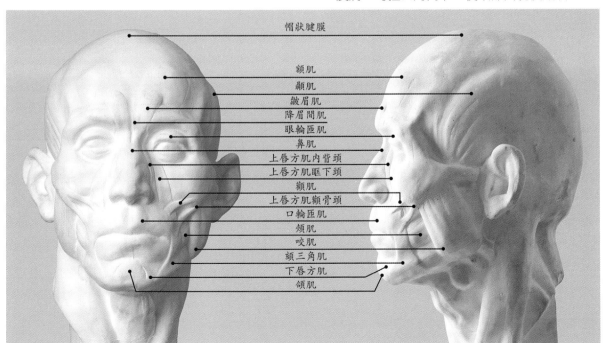

圖3-7　頭部肌肉

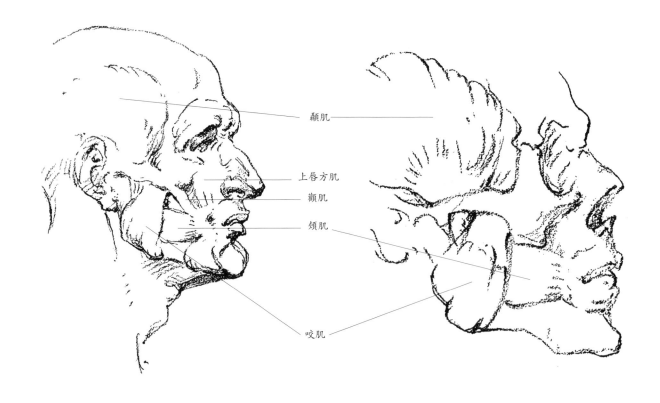

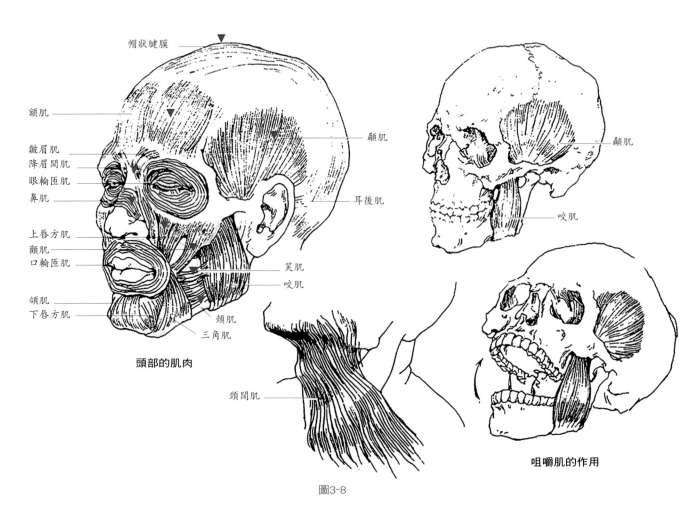

顳肌

上唇方肌

顴肌

頰肌

咬肌

帽狀腱膜

額肌

皺眉肌
降眉間肌
眼輪匝肌
鼻肌

上唇方肌
顴肌
口輪匝肌

頷肌
下唇方肌

顳肌

耳後肌

笑肌
咬肌

頰肌
三角肌

頭部的肌肉

顳肌

咬肌

頸闊肌

咀嚼肌的作用

圖3-8

第二節　頭部的形體結構及五官特性

一、頭部的形體結構

世界上各種物體的形體和形態千差萬別，繁雜多變，但是，它們具有構成其基本形體的幾何因素，如三角形、長方形、圓柱體、立方體等，也就是我們通常所說的幾何形式因素。因此，在學習人體結構的過程中，我們把這種幾何形式因素作為理解人體複雜形態的一種輔助手法，通過抽象、概括，把人體歸納成各種幾何體的組合。利用幾何體單純、明確的體面關係，簡單明瞭的透視和明暗關係，來塑造人體在空間中的體量和人體的基本結構特徵，從而認識、理解和掌握人體的造型規律。

頭部的造型要點：

1. 頭骨的基本形：頭部形體可概括為一個高比寬長的立方體，腦顱部呈圓拱狀，前面顴骨線以上至髮際為一個正方形，由顴線向側面轉折；顴骨線以下至頦部為三角形，向側面轉折形成兩個面。

嘴的部分是鑲嵌在三角形上的半圓柱體等，這些是根據頭骨和外形的結構所確定的，這種概括形成了一個具有共性的頭部整體。頭部形體也可以概括為一個橢圓體，橢圓體是頭部直觀的基本形體，在這個基本形體的基礎上，加上頭髮、五官等的正確佈置，基本上能顯示出頭部的原形。（圖3-9）

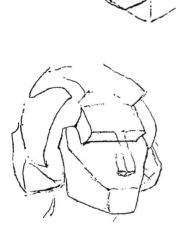

圖3-9

面部是由四個不同的幾何塊構成：

1. 前額：方形，頂部進入頭蓋骨。
2. 顴骨部位：扁平的方形。
3. 形成嘴和鼻的直立圓柱形狀。
4. 下頜：三角形。

2. 同時，頭骨不是簡單的立方體或簡單的圓球體，而是有著具體的結構轉折規律。頭顱部分，要抓住其上、下、左、右的轉折線，像正面額結節的連線就是正面向頂面球形過渡的起點。顳線和顴結節就是側面與正面、頂面球形過渡的轉折線。頂結節是頭頂球形過渡的高點等。顏面部分比眉弓略低，顴突是正面、側面的轉折等。

3. 在體塊意識的基礎上，建立分面的意識，分面的前提又是準確找到結構轉捩點，比如：下頷骨的頦結節找到了，下頷正面和半側面的轉折面便有了。（圖3-10）

4. 頭部除在做個別表情的情況下，左右完全對稱，因此，要牢固地建立中線的概念，是掌握頭部結構的關鍵。中線是我們表現不同角度、不同運動、不同透視時對稱關係的依據。（圖3-11至圖3-14）

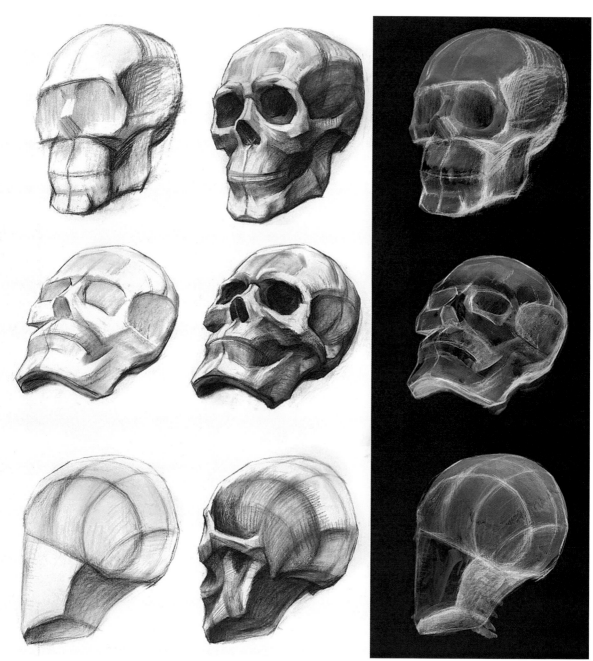

圖3-10

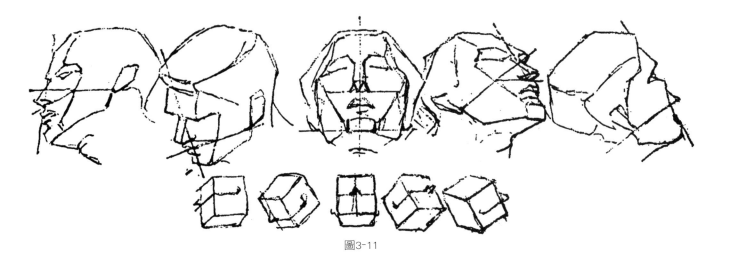

圖3-11

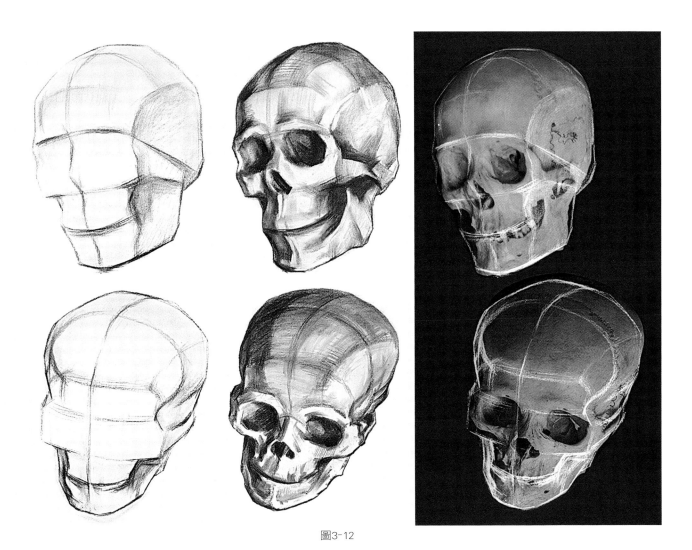

圖3-12

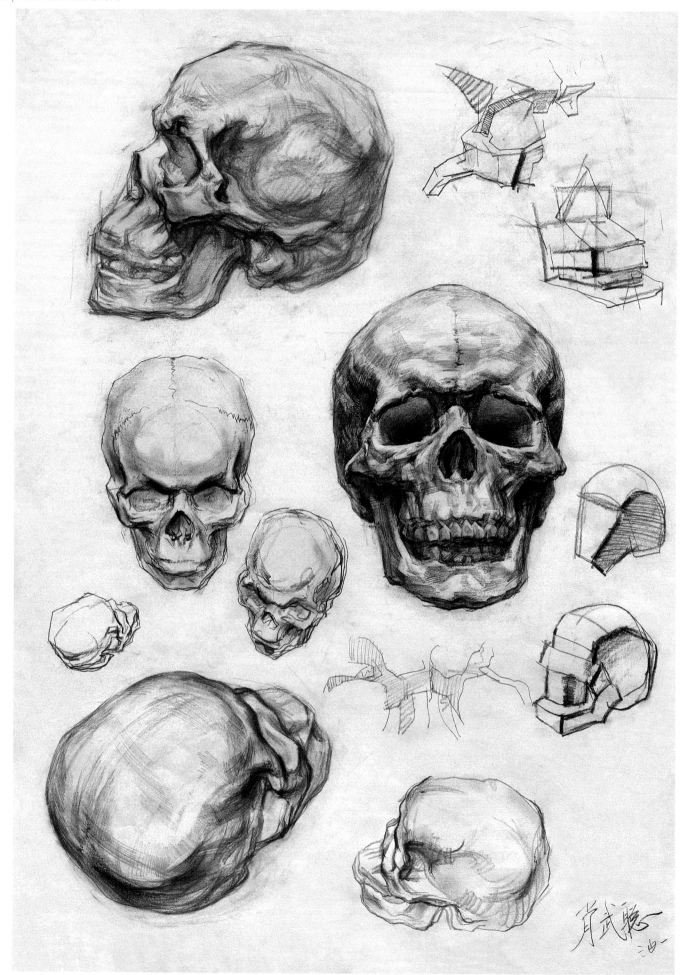

圖3-13 肖武聰作品

圖3-14 賈江宏作品

5. 把握不同種族、民族、性別、年齡及個體的特徵時，先從對頭骨結構形的比較開始，不要只拘泥於五官。這涉及面型和頭型的分類，對於面型，民間有下列說法：女分風字、杏仁、瓜子、蘋果臉；男分國字、日字、目字、田字、甲字、由字、申字臉。用幾何形概括起來無非是橢圓形、圓形、方形、長方形、菱形、梯形、倒梯形等。面型的分類對捕捉頭部整體特徵是很有用的。（圖3-15）

6. 在對肌肉組織的理解與描繪中，重要的不是找出具體的肌肉位置，而是看出肌群所形成的大體積與內部骨骼帶來的轉折關係，不能只依賴光影的描繪。後一點尤為重要。（圖3-16至圖3-22）

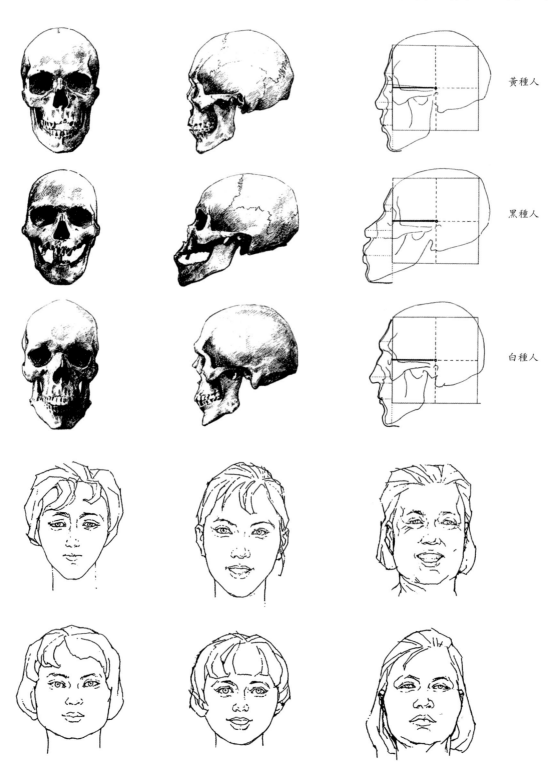

黃種人

黑種人

白種人

圖3-15　頭部形態的不同類型

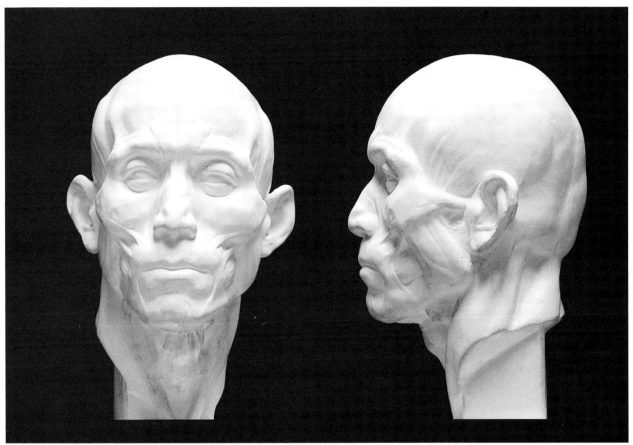

圖3-16

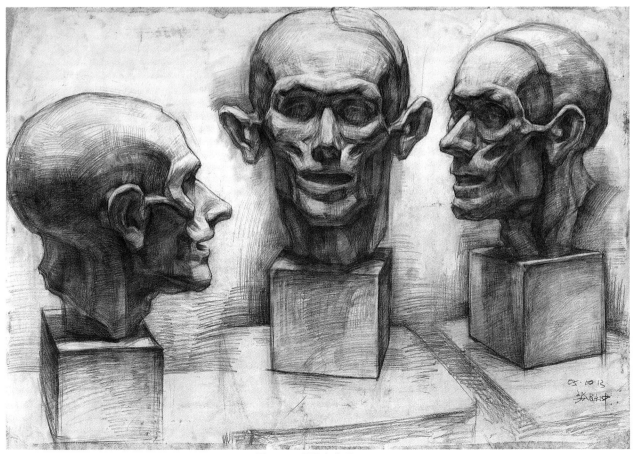

圖3-17　張躍中作品

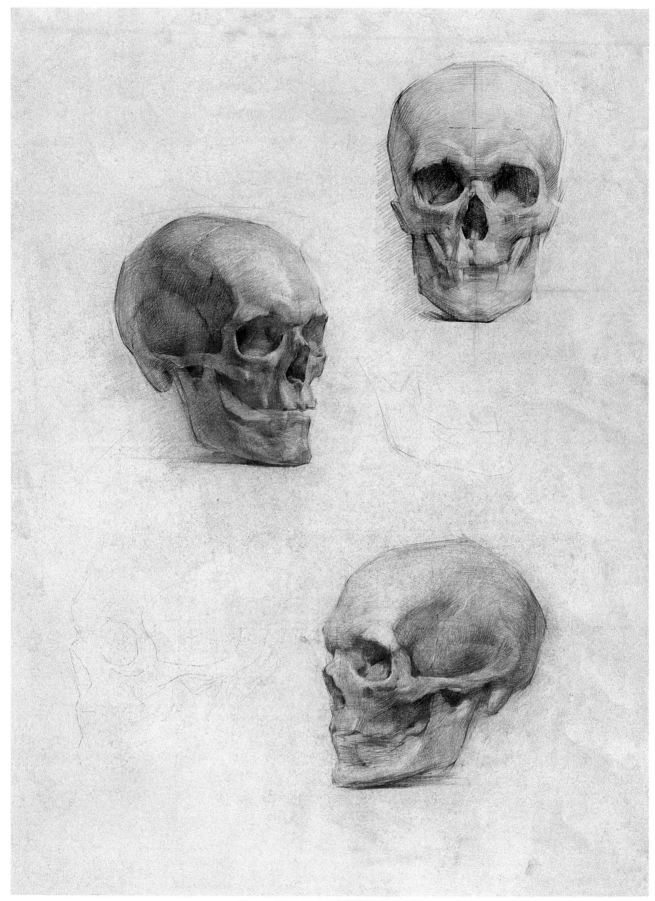

圖3-18 俄羅斯列賓美術學院教學作品

圖3-19 俄羅斯列賓美術學院教學作品

圖3-20 黃褘天作品

圖3-21 康勃夫作品

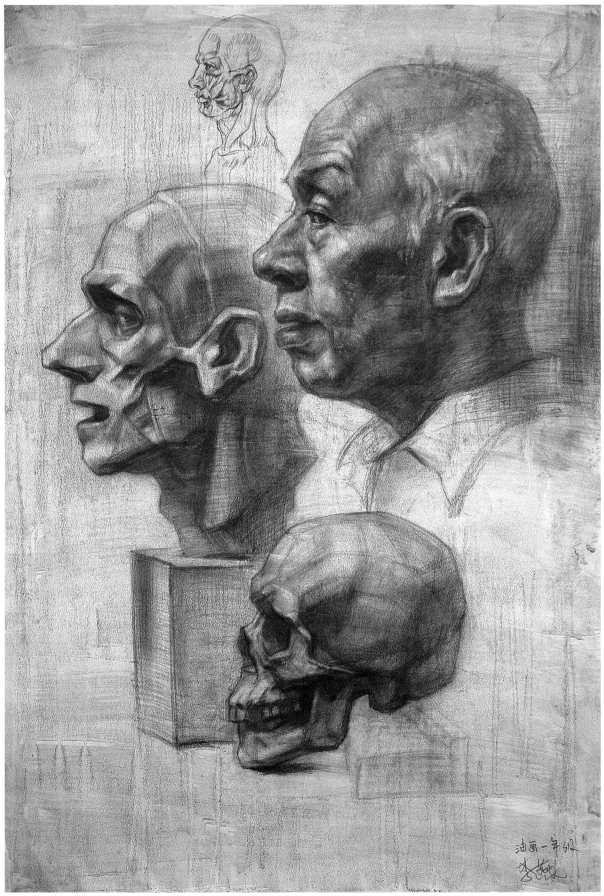

圖3-22　李燕作品

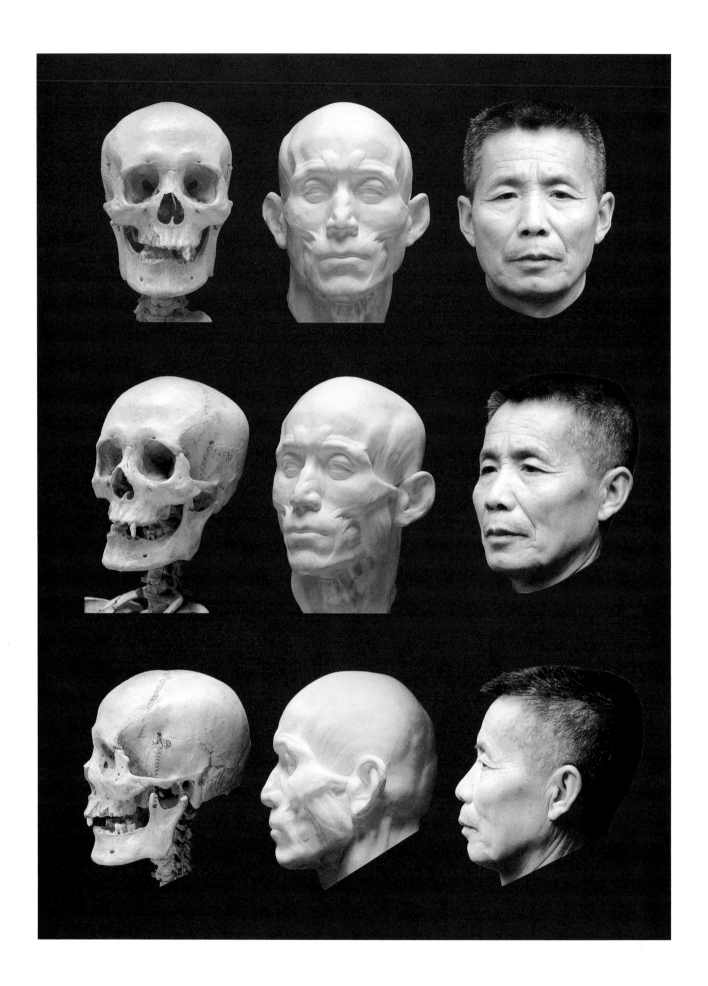

圖3-23

7. 在頭骨、肌肉、外形（表皮）三者的對應關係中，要學會區別哪些是骨點的顯露，哪些是肌肉的堆積，哪些是外形（表皮）的變化。（圖3-23、圖3-24）精湛的頭像素描或雕塑往往能很好地表現出三者的區別，尤其在古典大師的作品中，更能感覺到這一點。（圖3-25）

二、五官的形體及特性

在描繪頭部的形象時，除應瞭解頭部整體的骨骼、肌肉外，對於五官的基本形及其特性也必須有所認識。因為五官是頭部的局部結構，是我們素描頭像的主要表現物件，只有認真理解五官結構，才能畫好頭像。我們要求初學者先練習用線來畫立體結構框架，為的是使他們不被五官表面的色度變化所迷惑。應真正從立體形狀出發，把注意力集中在研究五官特徵和對頭部整體結構成分的理解上。

1. 眼眉部（圖3-26至圖3-28）

（1）眼眉部的形體結構

眼睛是臉部富於表情的五官之一，由眶、瞼、球三部分組成。

眶部由額骨、顴骨、上頜骨的邊緣圍成，外形突出的部位是眉弓和額顴突。

瞼部為眼輪匝肌的瞼部，分上、下眼瞼，覆蓋於眼球之上，上眼瞼比下眼瞼稍大。眼睛的開閉由上眼瞼來完成；睜眼時，上眼瞼呈弧形，下眼瞼稍平。上下眼瞼之間的縫隙稱為眼裂，眼裂處又形成上、下眼緣，眼緣上長有睫毛。眼裂的兩端為內眥和外眥，內眥處有一隆起為淚阜。弧形的眼裂為眼睛的外部輪廓，雖然每個人的眼裂弧形都不一樣，但各類型的眼睛都可以歸納成菱形形狀。上、下眼緣重合在內眼角，外眼角的下眼瞼跟上眼瞼則是重疊的，下眼瞼的外緣插進了上眼瞼邊緣裡面。

眼球為圓球形狀水晶體，分別嵌在眼眶內，我們所看到的眼睛只是顯露在外面的半球形體積，其組織結構在外形可見的有白色的鞏膜（白眼球），深褐色的虹膜（眼珠）和虹膜中央呈黑色的瞳孔。

眉毛起自眶上緣內角而延至外角，內端（占全眉的三分之二）稱眉頭，長在眶內緣裡，較平直濃密；外端（占全眉的三分之一）叫眉梢，長在眶外緣上，呈弧形，比較疏淡。

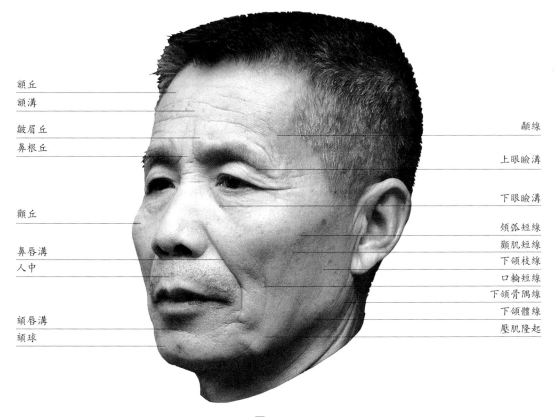

圖3-24

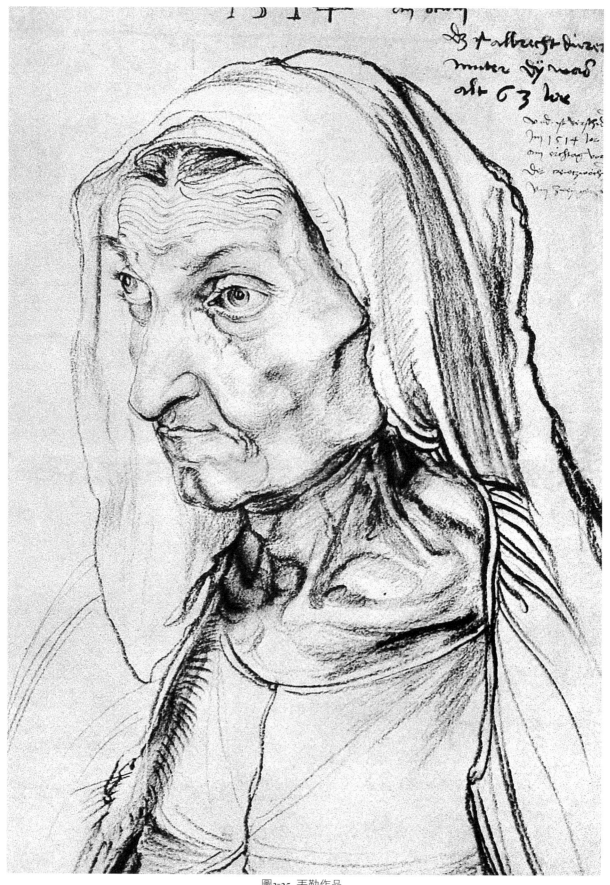

圖3-25 丟勒作品

（2）眼眉部的特性

A. 畫眼睛貴在取勢，也即要把眼睛與其周圍的形體，特別是與眉毛的關係一起來觀察描繪。

B. 畫眼睛最要重視畫兩個眼角，除了注意它們的位置外，更要注重與內眼角相聯繫的眼鼻轉折、與外眼角相聯繫的眼顴轉折，雕塑不刻意於雙眼皮還是單眼皮，只重視抓住這兩個轉折，就會有形象特徵。

C. 眼球的運動是雙眼聯合一致的，視點在同一方向上，所以要聯繫起來畫；另外眼球的轉動，會使眼瞼緣弧度的最高隆凸點發生移動變化，無論在眼睛張開還是合攏時都是如此。

D. 眼睛隨著頭部的轉動，會出現正面、側面、正側面及俯仰等透視變化，眼珠的圓形也因此縮成各種扁圓形。但雙眼的內外眼角均在一條軸線上。

E. 上眼瞼與下眼瞼的構造不一樣，正常光線下，因為有陰影和投影的關係，上眼瞼顯得邊緣清晰、厚重；因為受光的關係，下眼瞼顯得模糊、輕薄。同時，要想畫出眼瞼的體積、深度，還要注意上眼瞼投射到眼白和眼球上的陰影。

F. 眼皮（主要指上眼瞼）的形態比較複雜，要注意區別才能抓住特徵。一般來講，男性單眼皮多，女性雙眼皮多；北方人單眼皮、凸眼皮多，南方人雙眼皮、凹眼皮多。民間還有丹鳳眼、鼠眼、三角眼之分。

G. 眉毛的前半部分朝上生長，後半部分朝下生長。女性眉毛的朝上部分發達，眉尾細長；男性眉毛的朝下部分發達，眉尾粗短。女性的眉毛細淡彎曲，男性的眉毛粗濃方直。民間還有娥眉、劍眉、柳葉眉之分。

H. 在許多情況下，眉部的表情力量大於眼睛，更能表達人的感情，比如一個人即使閉上眼睛或在睡眠中，我們也能從他眉頭、眉梢的細微變化中看出此時的情緒，所謂「眉目傳情」，眉部是少不了的。雕塑家經常不做眼球，也是這個道理。

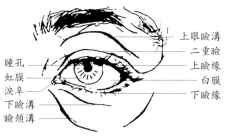

眼部的外形

眼裂的形狀

眼球的構造

　　眼球近似球形，眼球壁由三層被膜構成。外膜前部叫角膜，呈透明狀，後部叫鞏膜，呈乳白色（眼白）。中膜前是虹膜，呈棕黑色，也就是眼珠的部分，中間有深黑色瞳孔。虹膜能收縮和放大，作用於瞳孔，如照相機的快門。角膜與虹膜間稱前房，充滿水狀液，故眼珠成深色的透明狀。內膜是神經組織膜。眼球壁內的屈光物質包括房水、晶狀體和玻璃體。

眼部的形體

睫毛的形態

　　上下眼瞼的邊緣生有睫毛，成放射狀，上眼瞼較粗長，向上彎，下眼睫毛細短，向下彎，閉眼時不會交叉。

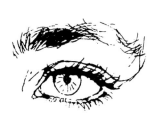

上、下睫毛的彎曲　　　　放射狀

圖3-26

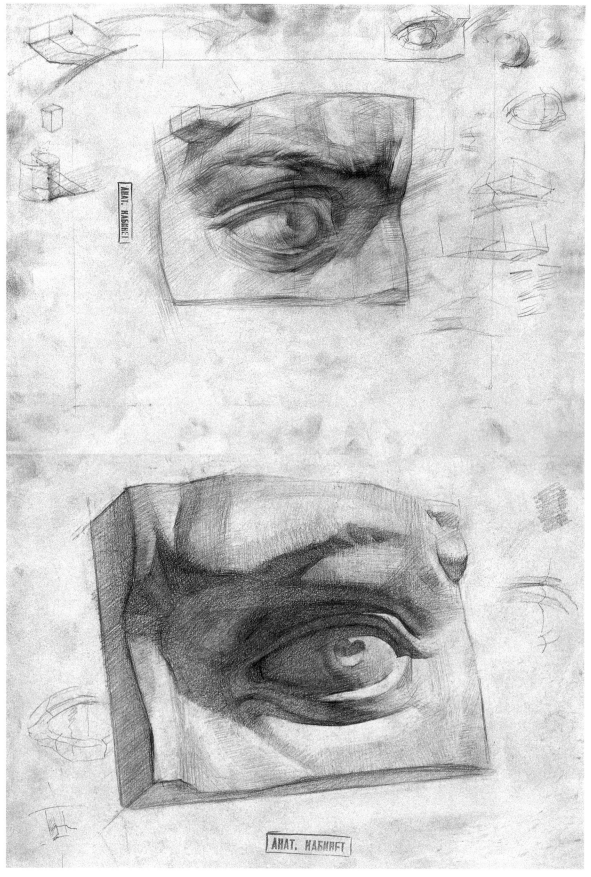

圖3-27 俄羅斯列賓美術學院教學作品

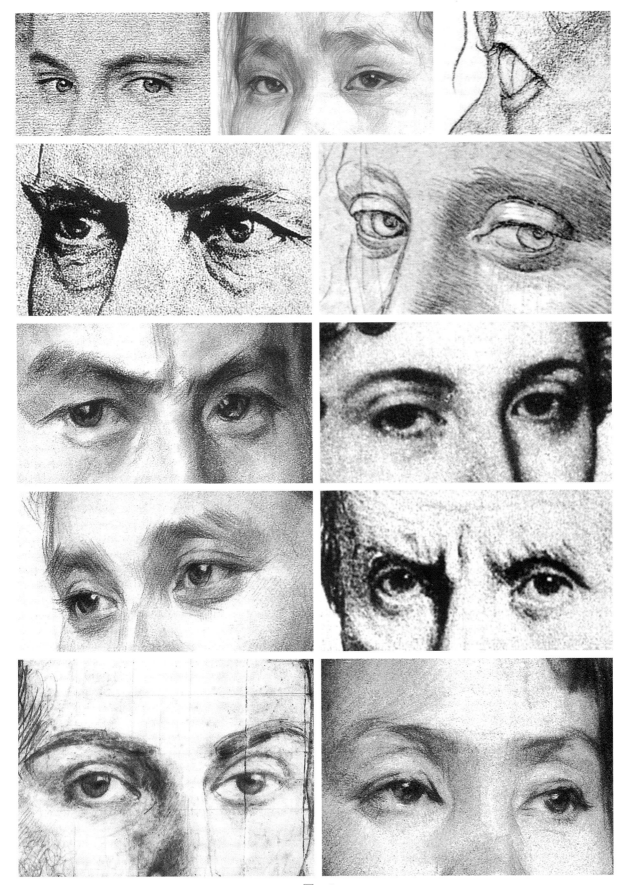

圖3-28

2. 鼻部（圖3-29至圖3-32）

（1）鼻部的形體結構

鼻子在面部正面中心位置，形狀像楔子（梯形），從前額向下，形狀漸寬、體積漸大，由左、中、右、下四個基本面組成。鼻子分鼻根、鼻樑、鼻尖（頭）、鼻翼四部分。鼻根部與前額相接，鼻子上端由鼻骨（從鼻根部向下伸延至鼻子的一半）形成基本結構，鼻骨呈三角形，肌肉很薄，稱為鼻樑；下半部則由軟骨組成，分別稱鼻尖（或鼻頭）和鼻翼，總共由五塊軟骨組成：上面的兩塊鼻側軟骨在鼻尖處形成球狀，側面的兩塊鼻翼軟骨向兩邊張開形成兩個鼻翼，中間下面的一塊鼻中隔軟骨將鼻腔分開。鼻子中間由一條寬薄的鼻韌帶包聯著，這就是我們在側面觀察鼻子時鼻樑和鼻頭中間的一個凹形結構。鼻翼可以分成三個小的轉折面，鼻子底部呈三角形平面，在上唇中心處。鼻孔長在鼻子的底面。

（2）鼻部的特性

A. 在頭部中央，鼻子與眉毛所形成的T字三角形，是唯一立在臉中央的立體三角形體積，是頭像寫生中關鍵的基本形。

B. 鼻子的形體結構會隨著頭部的轉動而起透視變化，特別要注意鼻翼和鼻孔的大小變化。

C. 鼻骨的高低受遺傳的影響最大，全世界人種的差異最明顯為鼻子。鼻子有很多種類型：小鼻子、大鼻子、塌鼻子、高鼻子，獅子鼻、蒜頭鼻、鷹鉤鼻等。

D. 鼻尖有上翹的、平的、扁的、尖的、圓的等；鼻翼有窄的、鼓的、圓的、平的、三角形的等。鼻翼的寬窄與生長地的氣候有關，南方人鼻翼寬、鼻孔大；北方人鼻翼窄、鼻孔小。

E. 小孩的鼻樑不明顯，老人的鼻根和鼻翼兩旁多皺紋。鼻子的外形會隨著面部表情發生微妙變化，如人笑時，鼻翼上舉；興奮時，鼻翼擴大；傲慢輕蔑時，鼻尖和鼻翼翹起來等。

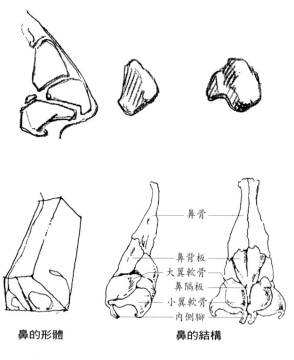

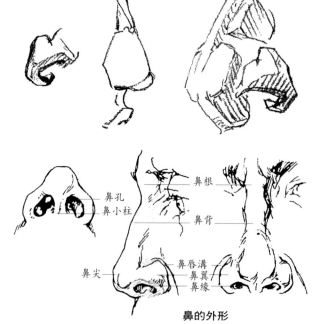

鼻的形體

鼻的結構

鼻骨
鼻背板
大翼軟骨
鼻隔板
小翼軟骨
內側腳

鼻孔
鼻小柱

鼻根
鼻背

鼻尖

鼻唇溝
鼻翼
鼻緣

鼻的外形

鼻部的形態與構造

鼻在面顏中部，成三角隆起，分鼻根和基底兩部分。

鼻根隆起的脊稱鼻樑。鼻上部二分之一處的骨骼是鼻骨，鼻骨是兩塊小骨，上緣窄成鋸齒狀，與額骨相連，下緣寬薄與鼻軟骨相接。鼻骨小而結實，其形狀決定了鼻之長寬斜直。鼻軟骨包括鼻中隔軟骨、鼻側軟骨和鼻翼軟骨。

圖3-29

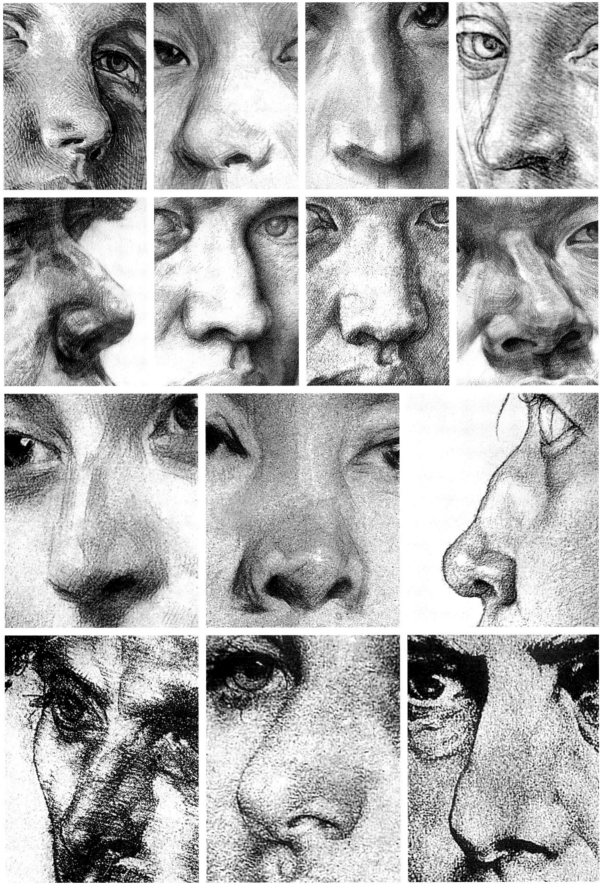

圖3-30

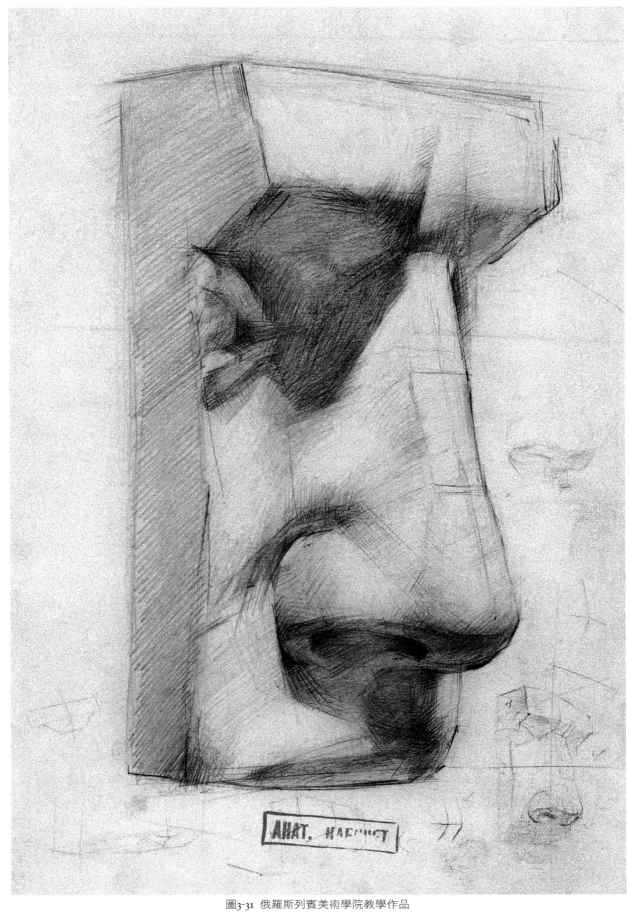

圖3-31 俄羅斯列賓美術學院教學作品

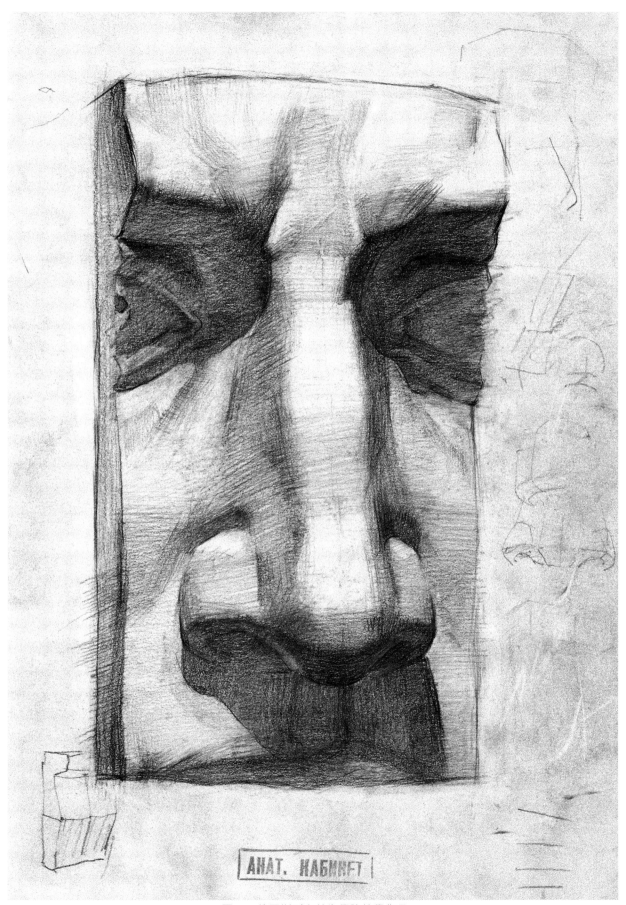

圖3-32　俄羅斯列賓美術學院教學作品

3. 嘴部（圖3-33至圖3-37）

（1）嘴部的形體結構：嘴是依附在半圓柱體狀的上、下頜骨上的兩片軟肉，與所在的這部分形體輪廓相吻合。嘴分上、下兩唇，兩唇相合處為口裂，口裂兩端為嘴角。上唇從「人中」開始，左右分為兩瓣，為向下的傾斜面，從側面看，可以明顯看到上唇轉進口裂裡的轉折面，上唇中間是上唇結節突起；下唇是向上的傾斜面，中間微微凹陷，兩側圓形突出，下面有一個大的溝槽，稱為頦唇溝，是下唇結構的重要部分，頦唇溝兩側各有一個向下的傾斜面，向兩邊延伸漸漸變薄。兩唇閉合時，口裂及上唇上緣均似弓形，下唇下緣則為弧形。唇側有鼻唇溝與頰部相接，下有頦唇溝與頦部為界。

（2）嘴部特性：

A. 比較著看，嘴唇有很多種形狀：厚嘴唇、薄嘴唇、嘴唇向前突的和嘴唇向回縮的。每種形狀還可以從這些方面比較著看：直的、彎曲的、弓形的、花瓣形的、嘟嘴的以及扁平的。

B. 唇的表面皮膚極薄，沒有角化層和色素，所以血液的顏色使嘴唇顯示紅色。唇表面上有唇紋，每人的唇紋形狀都不相同。女性與兒童的口唇豐滿而濕潤，紅色顯著，有光澤；老人口唇乾裂、暗淡，唇紋明顯而略帶褐色。

C. 畫嘴最應注意它的形體轉折，不能畫成剪紙一樣的外輪廓。當頭部轉到正側面時，我們可以清楚地看到上下嘴唇的正面、側面和頦唇溝的轉折面。

D. 正常光線下，嘴部最明顯的是嘴角、口裂及頦唇溝，其餘部位應注意虛實變化。

E. 牙齒對嘴部外形有一定的影響，牙齒齊全，唇部豐滿；牙齒脫落，嘴唇就向裡癟。牙齒的斜度也影響上唇的形狀與美觀。

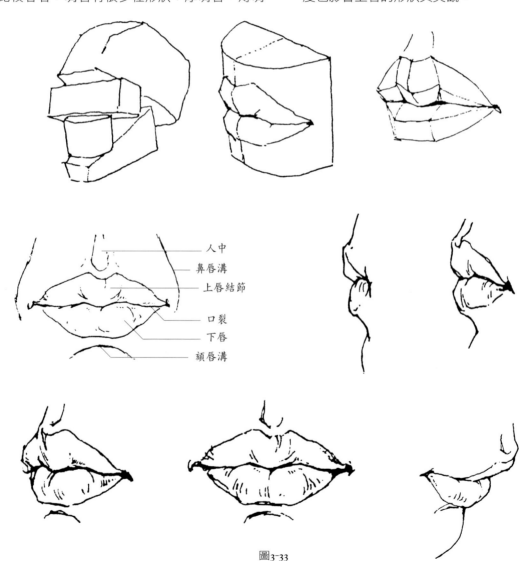

人中
鼻唇溝
上唇結節
口裂
下唇
頦唇溝

圖3-33

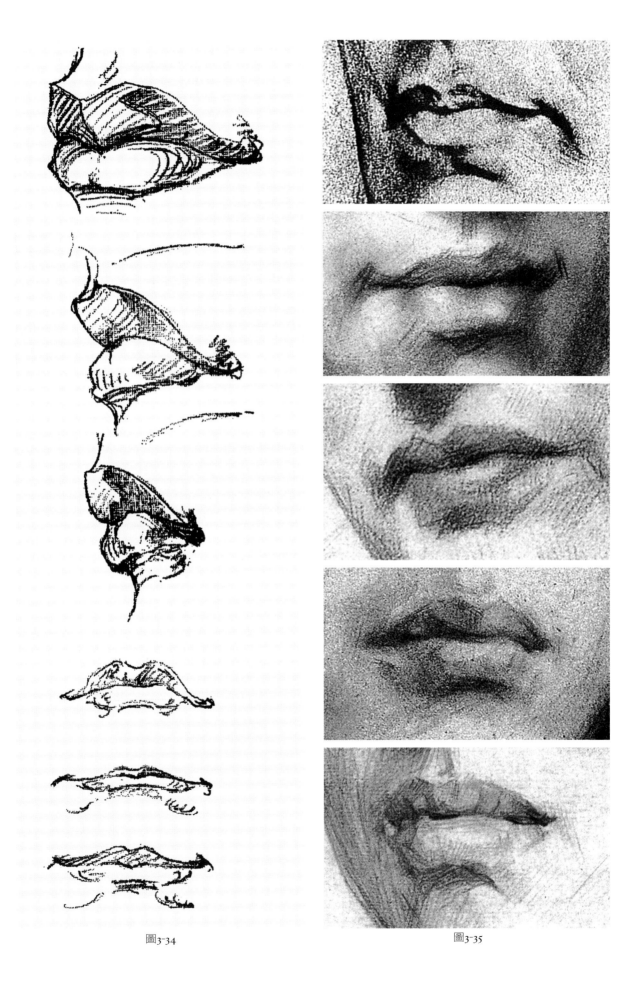

圖3-34　　　　　　　　　　　圖3-35

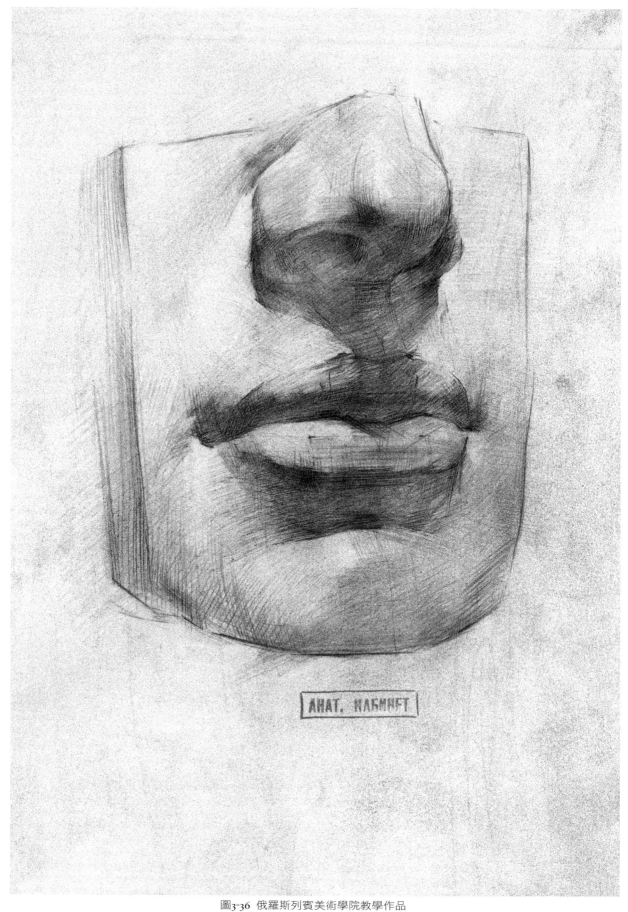

圖3-36 俄羅斯列賓美術學院教學作品

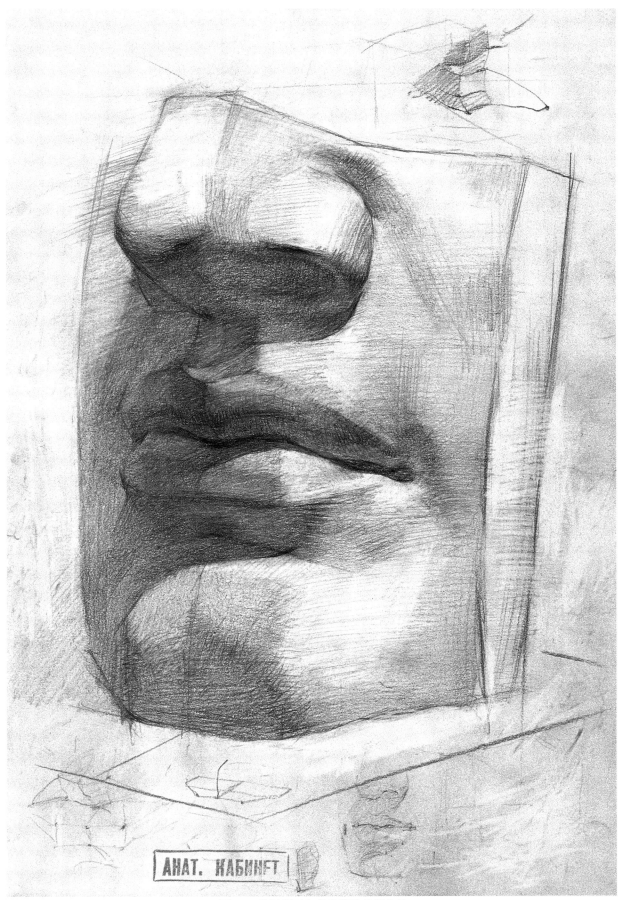

圖3-37　俄羅斯列賓美術學院教學作品

4. 耳部（圖3-38至圖3-41）

（1）耳部的形體結構

耳朵對稱長在頭部的兩側，其長度大約與眉弓到鼻底線的距離相等，寬度約為長度的二分之一，上部寬，下部窄。耳朵是以富於彈性的軟骨組織和脂肪體構成，分耳廓、耳屏、耳垂三部分。耳廓的外緣為耳輪，耳輪內側有對耳輪，對耳輪的上端叉開，其間形成三角形小窩，耳孔外面有耳屏，與耳屏相對的是對耳屏，耳輪的下部還有多肉的耳垂。耳朵的形狀大小不很規則，大致有圓、橢圓、長方和三角幾種類型。

（2）耳部的特性

A. 一般人畫頭像最易忽略耳朵，但耳朵其實是五官中最難畫好的部位，特別是它的結構轉折，其體塊關係小而複雜，要畫得既簡練又有表現力相當難。

B. 由於耳殼厚薄，耳垂大小的不同，影響耳的造型。一般來說，男性耳殼大而厚實，女性小而薄，老人乾癟多皺，小孩的耳朵圓小嬌嫩。

C. 從側面看，耳朵的位置和方向與下頜處於同一根直線上，無論頭部怎樣轉動，其關係始終不變。耳朵與鼻子的傾斜程度也大致相同。

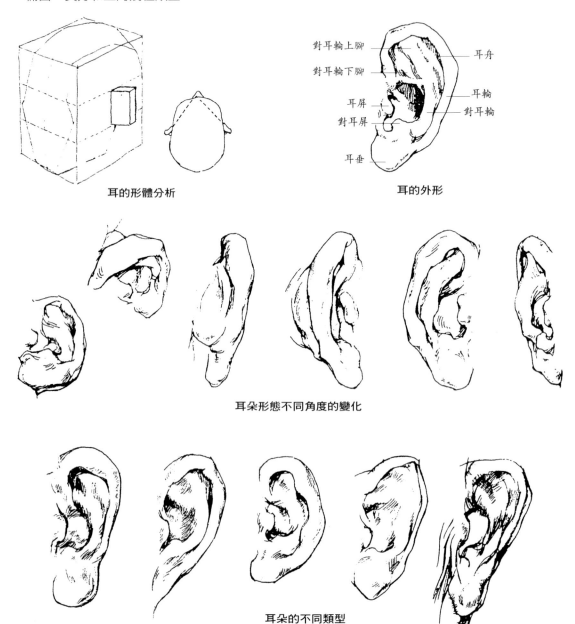

耳的形體分析

對耳輪上腳　　耳舟

對耳輪下腳

耳屏　　　　耳輪

對耳屏　　　對耳輪

耳垂

耳的外形

耳朵形態不同角度的變化

耳朵的不同類型

圖3-38

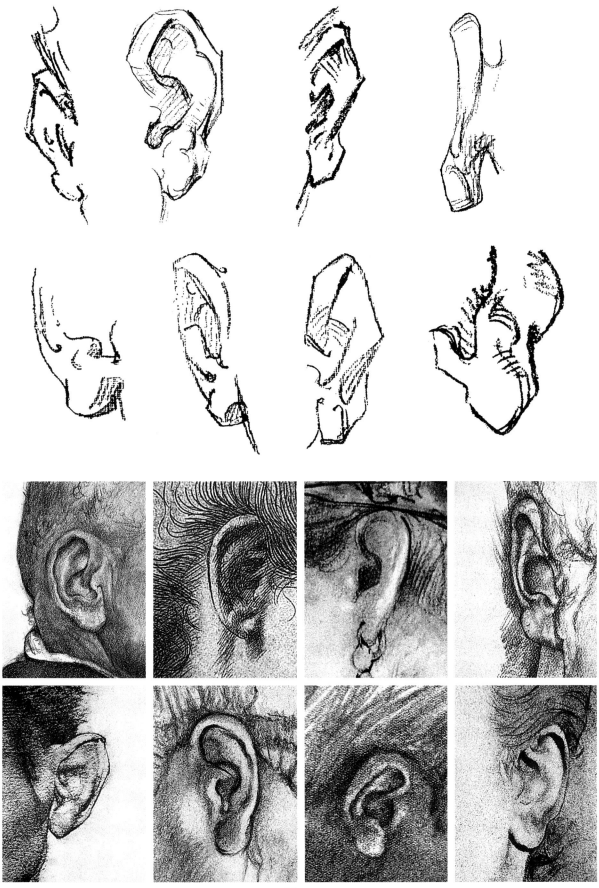

圖3-39

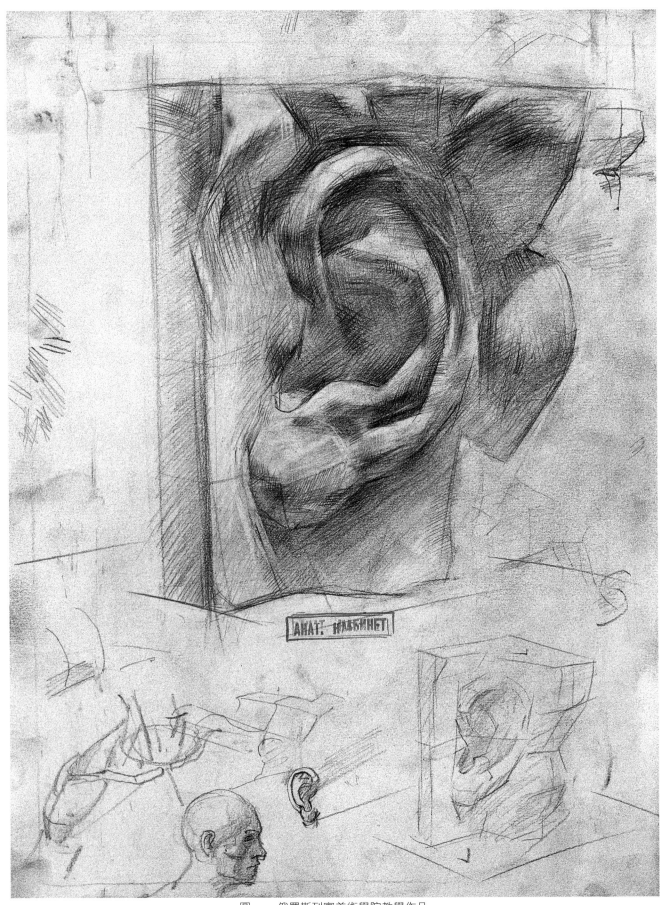

圖3-40 俄羅斯列賓美術學院教學作品

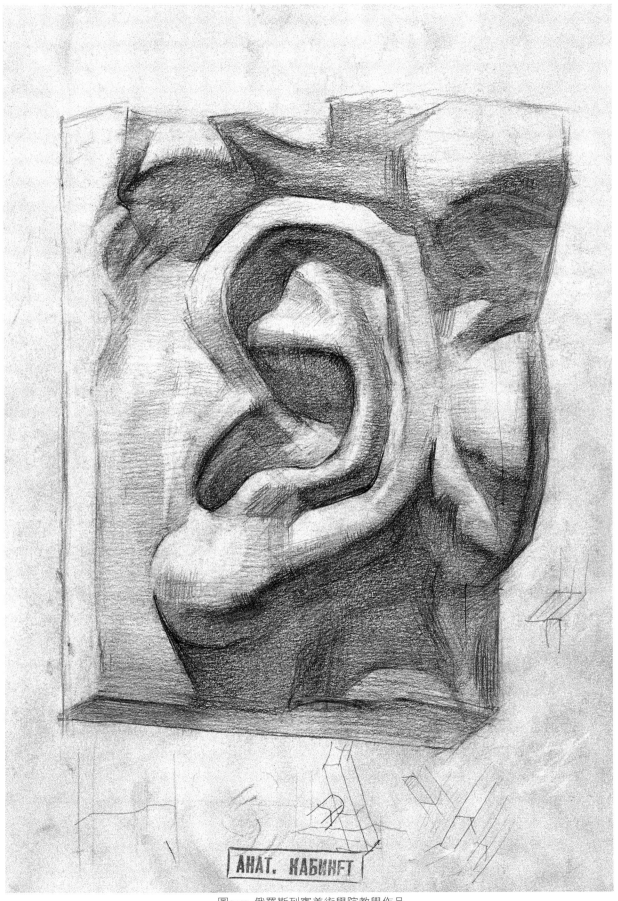

圖3-41　俄羅斯列賓美術學院教學作品

三、面部表情（圖3-42至圖3-44）

表情是人的情緒表現於外表的一種複雜的心理活動，其表現方式主要有面部表情、語言和肢體表情。面部表情最能直接表達一個人的情緒。人的面部肌肉，大都具有表情的作用。面部表情主要集中在兩個區域。第一表情區是眉眼之間，包括皺眉肌、眉毛、眼瞼和眼輪匝肌等。第二表情區是口鼻之間，包括鼻唇溝、嘴唇、口輪匝肌和鼻肌等。所以抓面部表情首先要在這兩個區域下工夫。

表情肌的生長多半以兩眼與口角為止點。由於表情肌的動力引起口角、眼角和眉宇間的外形產生微妙的變化，而反映出各種不同的表情。

人的面部表情大致可概括為快樂、憤怒、悲痛、恐懼四種，這是人類最基本的或原始的情緒。

快樂通常是指盼望的目的達到後繼之而來的緊張解除時的情緒。快樂的表情包括微笑、大笑等。這類表情肌肉上提，呈向外擴張狀，眉梢、眼角、口唇向上外展，牙齒外露，雙頰豐滿，下眼瞼上擠，雙眼縫不同程度地變窄。

憤怒往往是由於遇到與願望相違背或願望不能達到，並一再受到妨礙情況下產生的。憤怒的表情包括憎恨、憤怒、反抗等。這類表情眉頭壓低，眉毛豎起，眉間產生縱紋，兩眼怒睜，鼻翼微張，口唇緊閉，有時張開，臉下半部呈緊張收縮狀。

恐懼往往是由於缺乏處理或擺脫可怕的情景或事物的能力而引起的。恐懼的表情包括懼怕、驚愕、恐怖等。這類表情，額肌收縮，額部橫向皺紋加深，眉毛上揚，眼睛睜大，鼻翼擴張，嘴張開，臉下部的肌肉呈緊張狀。

悲痛是與所熱愛的事物失去以及所盼望的東西消失有關的體驗。悲痛類的表情包括悲哀、痛苦、哭泣等。這類表情面部肌肉向下方運動，眼瞼無力向下，眉梢、眼外角、口角下垂，眉成八字形。

快樂、憤怒、恐懼和悲痛都有強度上的不同，譬如愉快和狂喜之間的區別，憤怒與狂怒之間的區別就屬於強度上的區別。

其他還有如思考、驕傲、輕蔑、懷疑、憂慮等比較平靜一類的表情，臉部動作不太明顯，只有頭部、眉、眼神、鼻翼、口角等發生微妙的變化。總之，人的面部表情既豐富又複雜，除了面部表情肌的作用，還有頭部、手足和其他部位的配合動作。

圖3-42

圖3-43

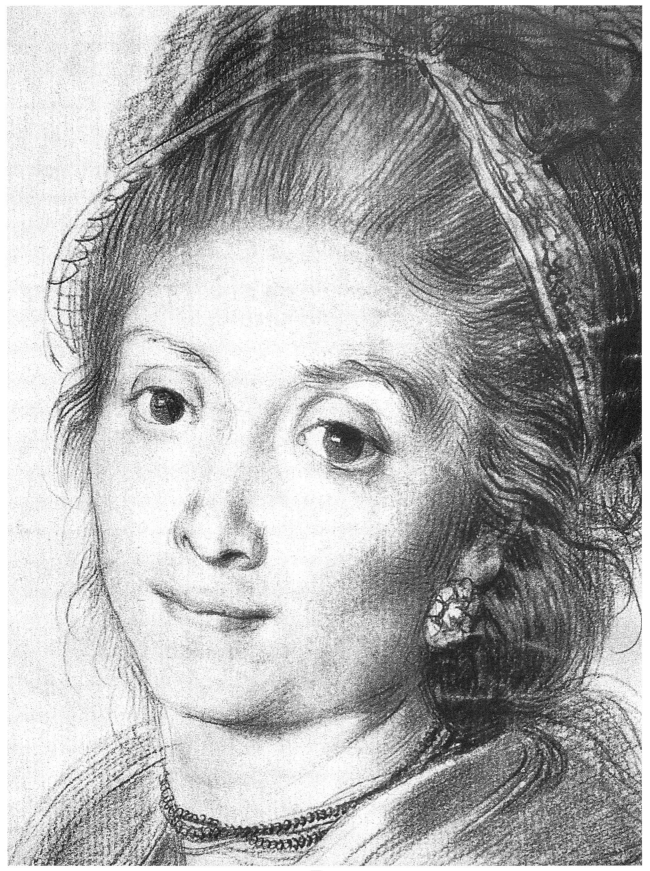

圖3-44

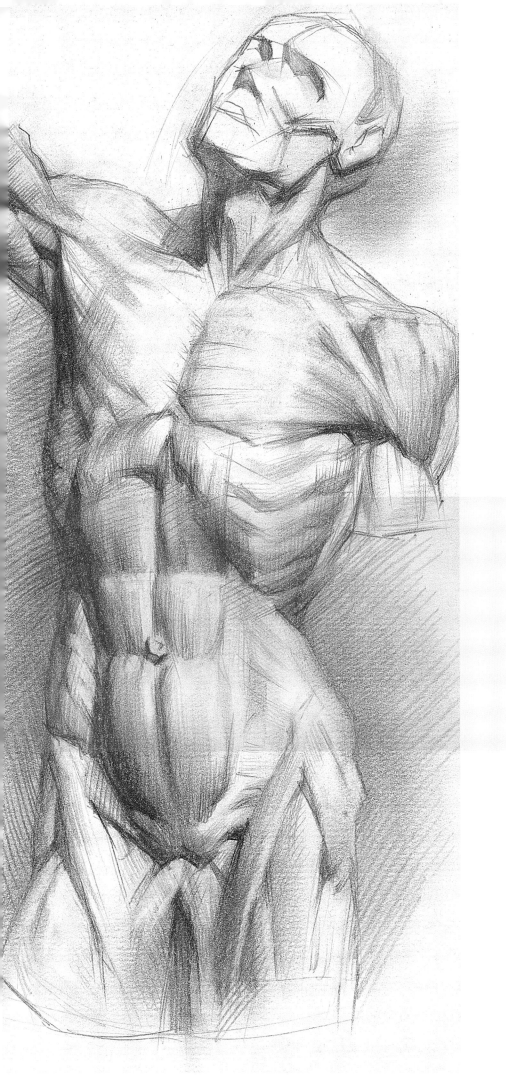

第四章
軀幹結構

第一節　軀幹的解剖結構

軀幹是人體構造的主體，也是全身運動的樞紐。男女老幼的體質盛衰、體態和神采，均會在軀幹部位顯現出不同的造型特徵。它由脊柱連接胸廓和骨盆兩大體塊而構成，在它的正面、背面、側面分佈著多層肌肉，頭和四肢都依附於軀幹，可以說，軀幹的變化是最豐富的。

為闡述明確，我們通常將軀幹作以下劃區：

軀幹前側：範圍包括自頭部下頷沿線以下，骨盆的左、右髂前上棘順延至恥骨聯合沿線以上的區域。包括頸、胸、腹三部分。頸部與胸部以左、右肩峰、鎖骨線為界。胸、腹之間以左右肋弓為界。以上為胸部，以下為腹部。

軀幹背側：自頭部以下，髖部的左右臀摺線以上區域。此區域的肩部與髖部分屬上下肢部分研究。背側以左右肩峰過第七頸椎的連線為界，以上為頸部。

一、軀幹骨骼

軀幹的骨骼主要由脊柱、頸座、胸廓和骨盆幾大部分組成。（圖4-1、圖4-2）

1. 脊柱

脊柱是軀幹的中軸和立柱，聯繫著人體最主要的頭顱、胸廓和骨盆，並主導著這三部分的運動。它縱貫整個軀幹的背部，由24節脊椎骨相接而成。其中頸椎7節、胸椎12節、腰椎5節、骶椎5節（合為整體）、尾椎4節或5節（合為整體）。各椎骨自上而下以接疊的方式互相連接，椎骨之間墊著椎間軟骨板，因此脊柱可以靈活運動。其中頸椎是脊柱中最靈活的部分，可做前後、左右以及扭轉運動，而整個脊椎的所有彎曲和伸展運動以及大部分的體側運動都產生在腰椎。

脊柱的全長是身高的五分之二，從正前或正後方向看呈垂直狀，從側面看有兩個前凸（頸椎和腰椎）、兩個後凸（胸椎和骶椎），形成一條優美的曲線，女性比男性、老人比青年彎曲得更為明顯，而這條節奏線的變化與人體的體態和動作有著密切的關係。（圖4-3）

脊柱在人體軀幹背部中央形成一條縱線，由各個椎骨的棘突連成一列鈍頭鋸齒狀，稱脊柱脊。瘦的人顯於外表，肌肉發達者只在屈體時可見。脊柱脊與各椎骨連續的左右橫突之間形成長溝各一條，稱脊柱溝。在外形上，脊柱溝只在第七頸椎至第三腰椎後凹陷之間見到，一般人直立時，左右脊柱溝合為一條溝，脊柱脊在溝底。這些骨點和由於肌腱形成的凹陷結構，形成了人體背部造型結構的重要內容。（圖4-4、圖4-5）

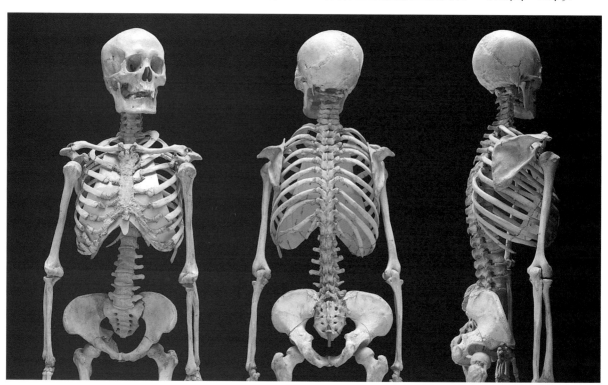

圖4-1

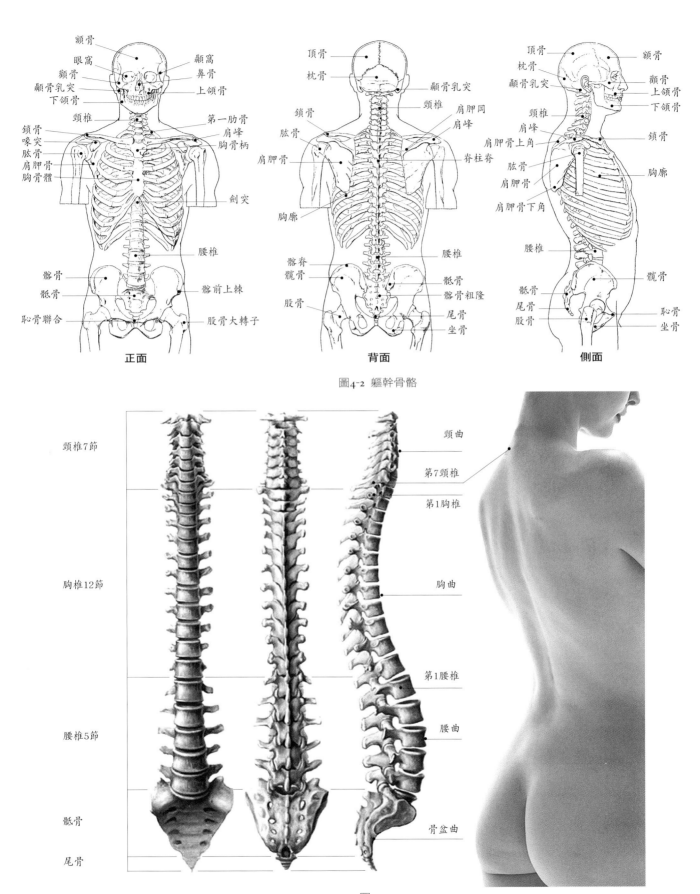

正面　　　　　　　**背面**　　　　　　　**側面**

圖4-2 軀幹骨骼

圖4-3

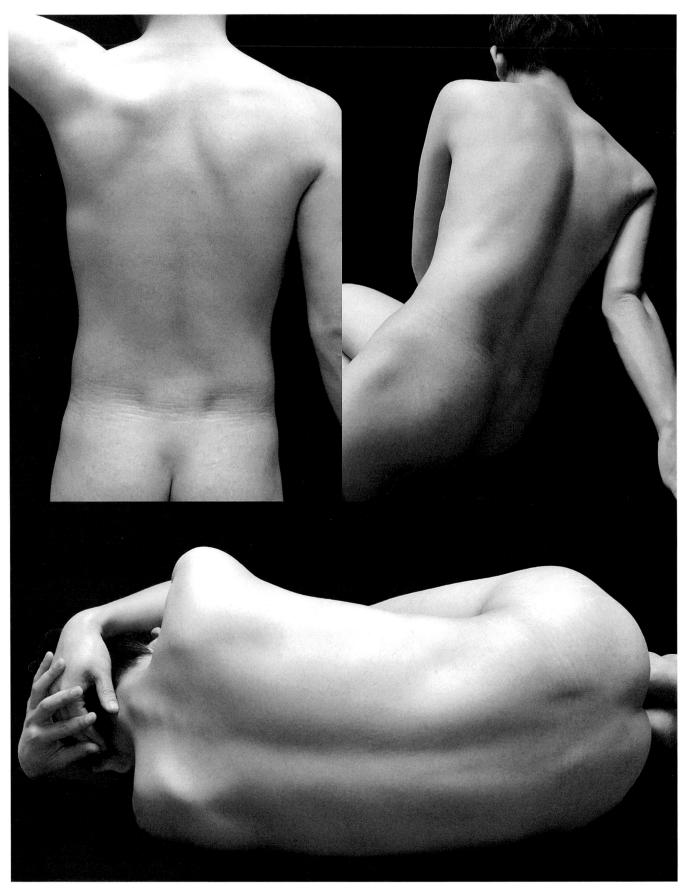

圖4-4

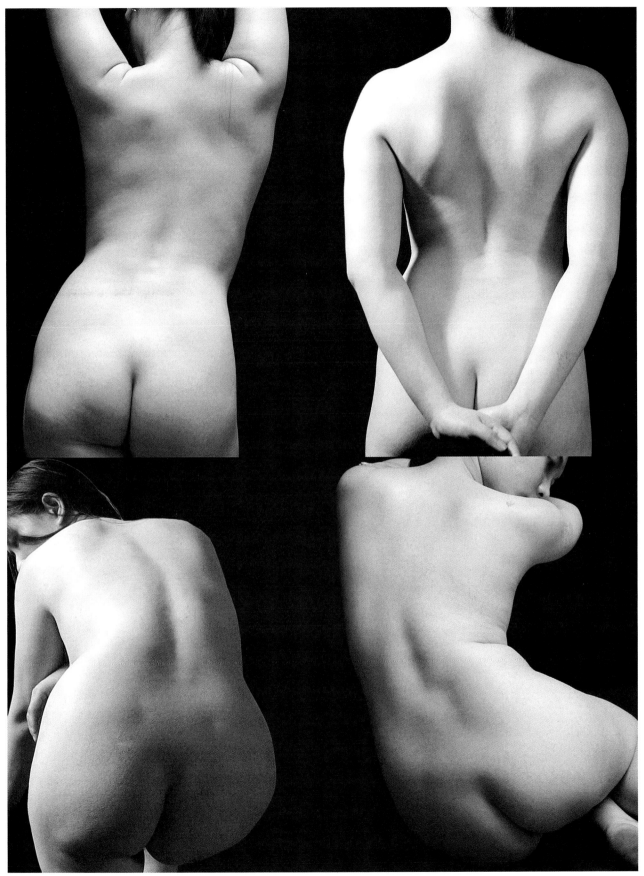

圖4-5

2. 頸座（頸椎和頸肩部）

頸椎：由胸椎中段起，頸椎即跟著緩緩向前彎曲。其中第七頸椎棘突特別粗厚，末端成結節，突出於頸背交接處，是人體外觀的重要標誌之一。（圖4-6）

頸肩部：由鎖骨和肩胛骨構成

◎ 鎖骨：與胸廓的胸骨柄相互密接，左右對稱，沿著第一肋骨的方向向外上彎曲，然後轉變方向，從軀幹伸展到肩膀。鎖骨彎曲突出，形成明顯的弓狀，從上面看，更呈S型；兩鎖骨之間與胸骨柄形成胸骨上窩。（圖4-7）

◎ 肩胛骨位於胸廓背部上方，呈扁平的三角形，其背面有一特別突隆，稱為肩胛岡，肩胛岡向外端再形成扁平的隆起，稱為肩峰，肩峰擴張到肩膀側面，與鎖骨共同形成肩鎖關節。肩胛岡總是很顯著，它同脊椎的邊緣呈大於直角的固定夾角，而與肩胛骨下角呈直角。（圖4-8）

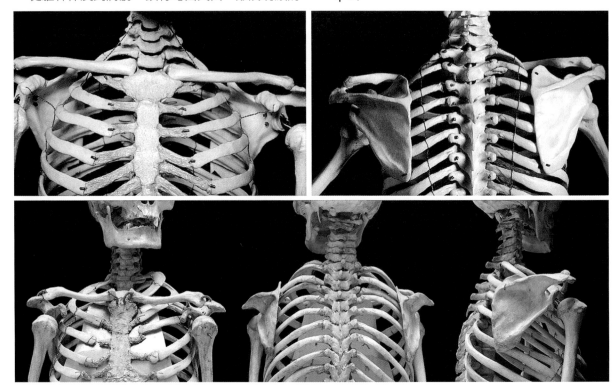

圖4-6

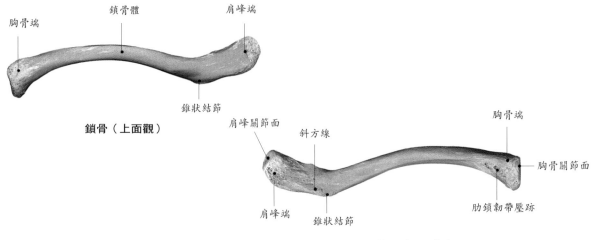

鎖骨（上面觀）

胸骨端　鎖骨體　肩峰端

錐狀結節

鎖骨（下面觀）

肩峰關節面　斜方線　胸骨端

肩峰端　錐狀結節　胸骨關節面　肋鎖韌帶壓跡

圖4-7

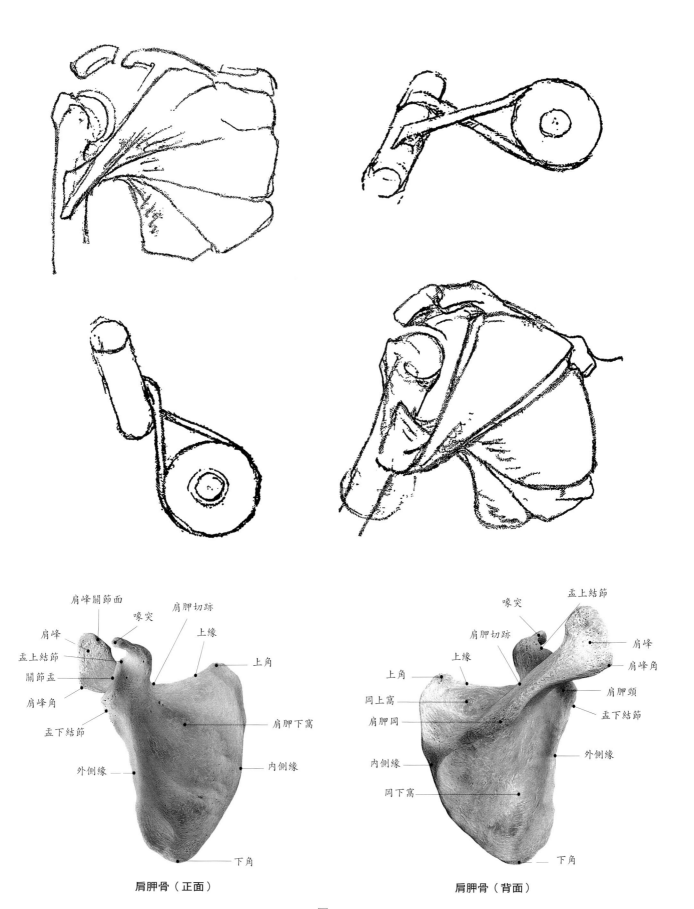

肩胛骨（正面）　　　　　　　　　　　　肩胛骨（背面）

圖4-8

3. 胸廓（圖4-9至圖4-11）

　　由胸椎、肋骨、胸骨會合成堅固而富有彈性的胸廓。

◎肋骨：長在胸椎的兩側，並以胸椎為中心向前下方曲繞身體兩側，與前面正中部位的胸骨聯結，形成弓形。共有十二對：其中第一至第七對肋骨起點依附在胸椎的橫突，在前胸轉成肋軟骨直接聯結於胸骨；第八至第十對肋骨起點相同，止點卻依次聯結於第七對肋軟骨下方，再間接連於胸骨，這樣，從第一至第十對肋骨就形成了閉合的環；第十一、第十二對肋骨也起於胸椎，然後斜向前下方，到腹側終止成懸空狀。

◎胸骨：形似領帶的扁平骨，分胸骨柄、胸骨體、劍突三個部分，連接七對肋骨和一對鎖骨。胸骨柄上方左右兩側與鎖骨聯結，在頸窩旁形成明顯突出；胸骨柄上緣向下約四釐米處稍微隆起，此即為胸骨柄與胸骨體接合之處；胸骨柄、胸骨體微微向前下方傾斜；胸骨體底部的劍突比較凹陷，此凹陷俗稱「心窩」，位於胸廓中央二分之一處，外觀上非常明顯，是重要的造型點之一。

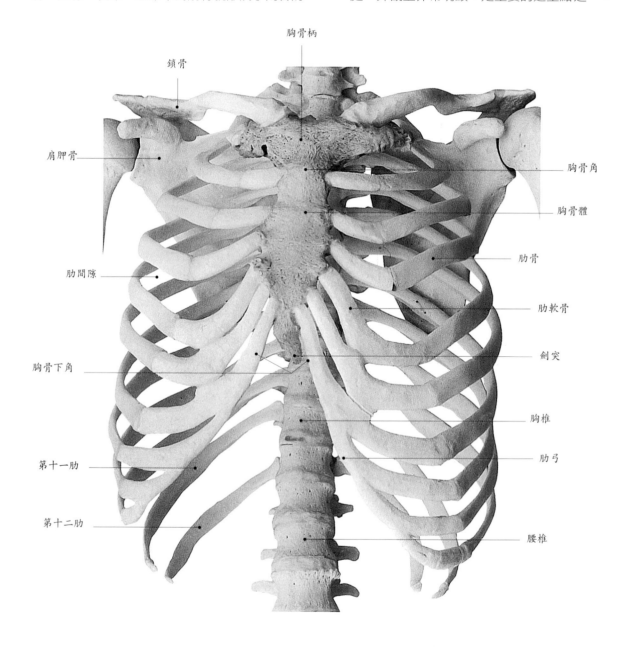

圖4-9　胸廓

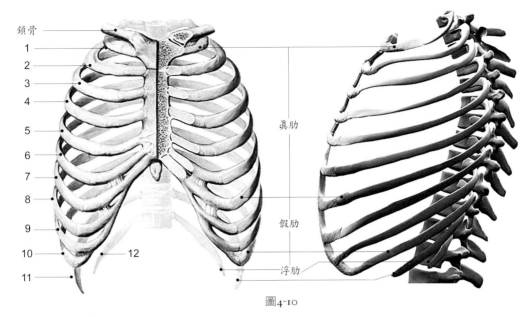

圖4-10

4. 骨盆（圖4-12、圖4-13）

由髖骨和脊椎的骶骨、尾骨相接而成。髖骨由髂骨、恥骨和坐骨相合而成，形成上大下小，左右寬、前後窄的盆形。

◎ 髂骨：位於骨盆左右兩側寬扁的骨板。髂骨上部較寬厚的邊緣叫髂脊，前後方向各有突起，在前面的稱髂前上棘，是腰部和腹部的分界線，是腹側最明顯的骨點突起；在後面的稱髂後上棘，是腰部和臀部的分界線，也對外形很有影響。

◎ 恥骨：位於髖骨前下部，左右髖骨橫向的兩個突起並相互接合的骨板，稱為恥骨聯合，是人體高度的二分之一處。

◎ 坐骨：位於髂骨後下部，是坐下時接觸椅子的骨骼。坐骨下端結節骨質粗糙而厚實，是大腿肌肉的附著處之一。

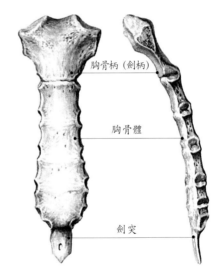

圖4-11

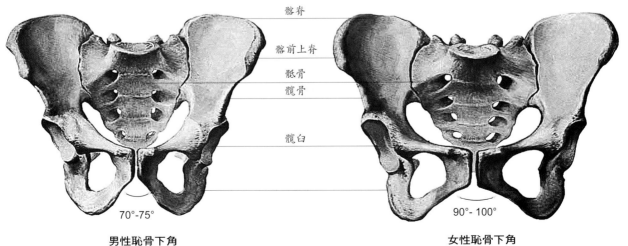

圖4-12

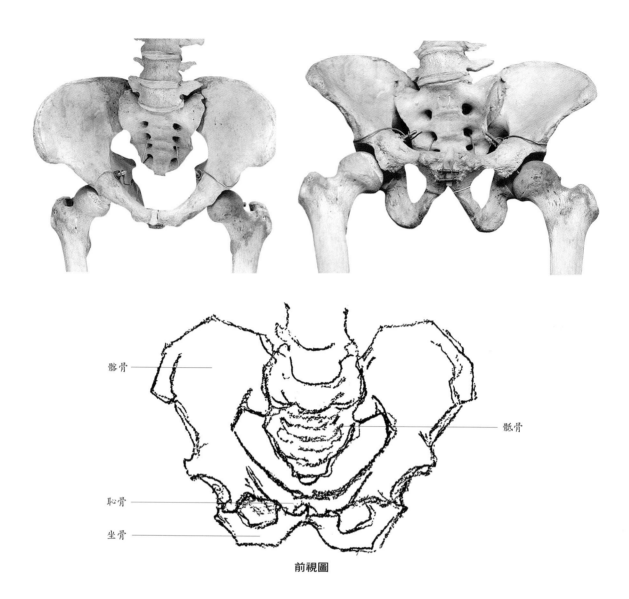

髂骨

骶骨

恥骨

坐骨

前視圖

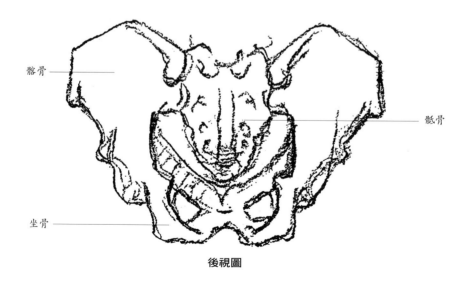

髂骨

骶骨

坐骨

後視圖

圖4-13

二、軀幹肌肉

軀幹肌肉大都屬扁平的闊肌，可分為頸肌、胸肌、腹肌、背肌幾大部分。（圖4-14）

1. 頸肌：構造極為複雜，可分為頦底部、頸前部、頸側部、頸後部幾組肌肉群。影響外觀的主要有頸前部的胸鎖乳突肌、胸骨舌骨肌和肩胛舌骨肌；頸側部的肩胛提肌和斜角肌；頸後部的斜方肌的上半部分。（圖4-15至圖4-17）

◎胸鎖乳突肌：分兩頭起於胸骨柄、鎖骨的胸骨端，兩頭均向上行，會合成粗壯的肌腱，止於頭骨的乳突。作用是使頭部側屈與側旋。

◎肩胛舌骨肌：起於肩胛骨上緣，止於舌骨體。

◎肩胛提肌：起自第一至第四頸椎橫突，止於肩胛骨內角。作用是上提肩胛骨。

◎斜角肌：起於頸椎橫突，前斜角肌止於第一肋骨，後斜角肌止於第二肋骨。作用是使頸椎前屈、側屈。

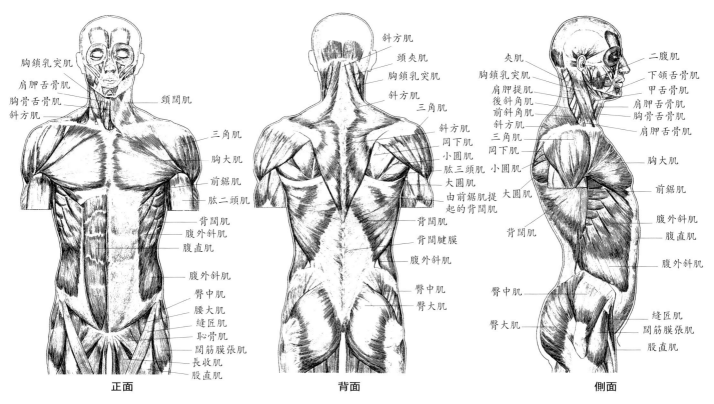

圖4-14 軀幹肌肉

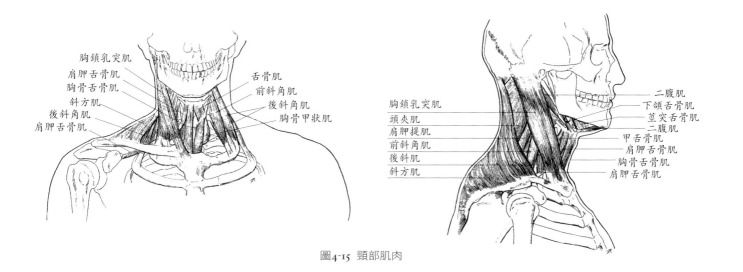

圖4-15 頸部肌肉

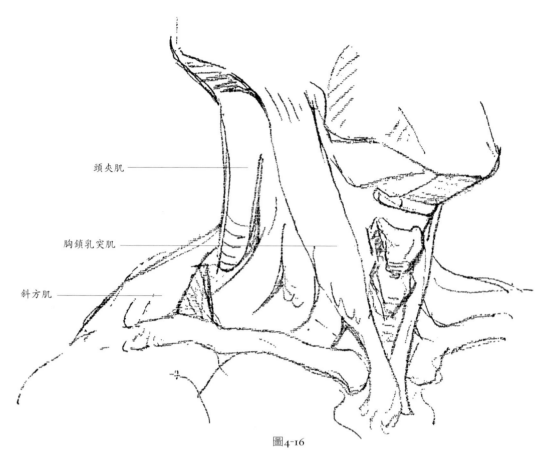

頭夾肌 ——————

胸鎖乳突肌 ——————

斜方肌 ——————

圖4-16

圖4-17 俄羅斯列賓美術學院教學作品

2. 胸大肌：上部起自鎖骨前半部、胸骨柄，下部起
　自胸骨體及第五、第六肋軟骨，止於肱骨上端大
　結節。作用是使上臂上舉和內收。（圖4-18、圖
　4-19）

　　健壯男性的胸大肌寬闊而厚實，高出胸骨和

肋骨很多，形成高起的體塊；女性的胸大肌在乳
房之下，形體表面幾乎不起結構作用。

　　胸大肌和肱骨相連的止點上下交叉錯位，從
胸骨第七肋骨伸展出來的肌腱組織止於肱骨連接
處的上端；從鎖骨伸展出來肌腱組織，止於肱骨

圖4-18　門采爾作品

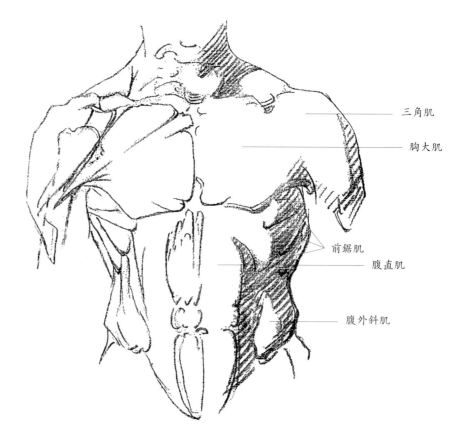

三角肌
胸大肌
前鋸肌
腹直肌
腹外斜肌

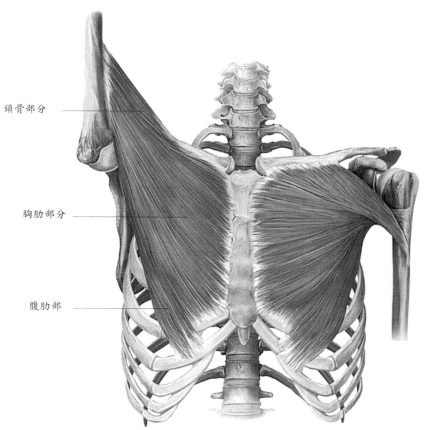

鎖骨部分

胸肋部分

腹肋部

圖4-19 胸大肌

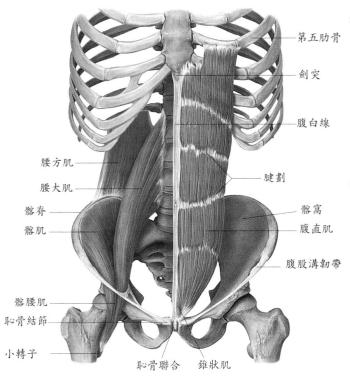

第五肋骨

劍突

腹白線

腰方肌

腰大肌

腱劃

髂脊

髂肌

髂窩

腹直肌

腹股溝韌帶

髂腰肌

恥骨結節

小轉子

恥骨聯合　錐狀肌

圖4-20　腹直肌

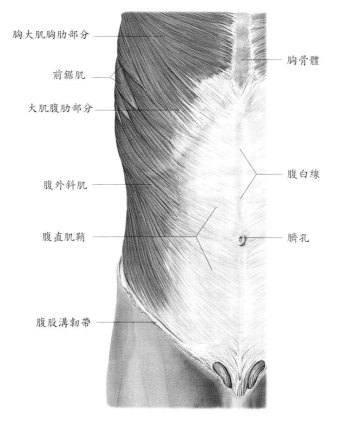

胸大肌胸肋部分

前鋸肌

大肌腹肋部分

胸骨體

腹外斜肌

腹白線

腹直肌鞘

臍孔

腹股溝韌帶

圖4-21　腹外斜肌

連接處的下端，在腋窩處形成麻花狀轉折。

3. 腹直肌：起於胸骨劍突、第五至第七肋軟骨的外面，止於恥骨。作用是使脊柱前屈、彎腰。腹直肌共有四段，分成縱向的兩排扁平體塊，最下面的一塊最長，肚臍在第三、第四之間。第三、第四塊體塊之間的橫線稱為中橫肌線，中橫肌線基本為一條平線，第二、第三塊體塊之間的橫線稱為上橫肌線，上橫肌線在人體中線處高、兩邊低。（圖4-20）

4. 腹外斜肌：以八個肉齒起於第五至第十二肋骨外面，上面五個肉齒與前鋸肌的肉齒相交，下面三個肉齒與背闊肌交錯，止於髂脊前半部。作用是使腰前屈、側屈，向任何方向轉動軀幹，形成胸廓和骨盆之間的各種運動。（圖4-21）

　　健壯男子的腹外斜肌群在腰部兩側髂骨上緣形成兩塊明顯的體塊，中國人形容的虎背熊腰中的熊腰在很大程度上取決於這組肌肉的發達程度，而中年男子如不常運動，在腹外斜肌之外會積累大量脂肪，致使腰部變粗，使這組肌肉被蓋在脂肪之下。

　　女性的骨盆較大，腹外斜肌群不發達，青年女子在體表幾乎看不到這個肌肉組織，形成小於胸廓和盆骨的細腰。

5. 前鋸肌：以九個肉齒起自第一至第九肋骨的外側面，止於肩胛骨側脊緣。前鋸肌的上部被胸大肌覆蓋，下部被背闊肌覆蓋，只有中段的四個肉齒與腹外斜肌的五個肉齒成鋸齒狀相交錯，顯於外表。作用是拉肩胛骨向前，使肩胛骨下角外旋。（圖4-22）

6. 背肌：具有非常複雜的肌肉結構，明顯可見的有斜方肌、背闊肌、骶棘肌群、大小圓肌等。（圖4-23至圖4-25）

◎ 斜方肌：是背部上方的主要肌肉，呈扁而闊的三角形，而左右兩塊肌肉聯合則構成斜方形，因此而得名。此肌附著在枕骨的底部、第七頸椎及全部胸椎的棘突部，止於鎖骨的肩峰端、肩胛骨的上緣及下緣的後彎。作用是拉肩胛骨向上、向下或向背中線靠近，可使頭向肩部側屈。發達的斜方肌很厚，使肩部向上形成上弧線，富於彈性並使肩部增厚，這就是虎背熊腰中的虎背，但女性這塊肌肉一般不發達，而肩峰突出，顯出細長的頸部。

◎ 背闊肌：背闊肌在背部下方，起自第七至十二胸椎和全部腰椎的棘突，以及骨盆的骶骨、髂脊，止於肱骨上端的小結節、並構成腋窩的後壁。作

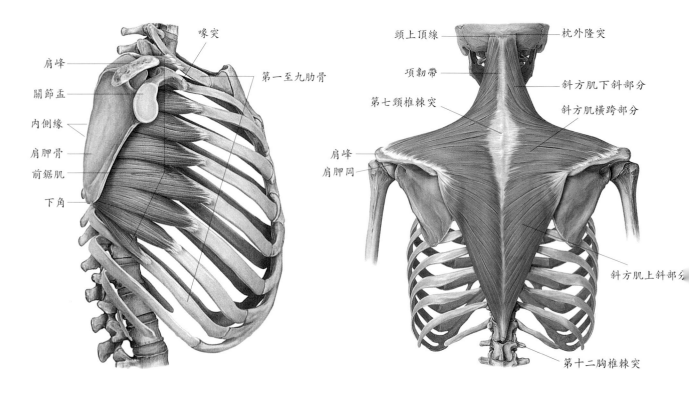

圖4-22 前鋸肌

圖4-23 斜方肌

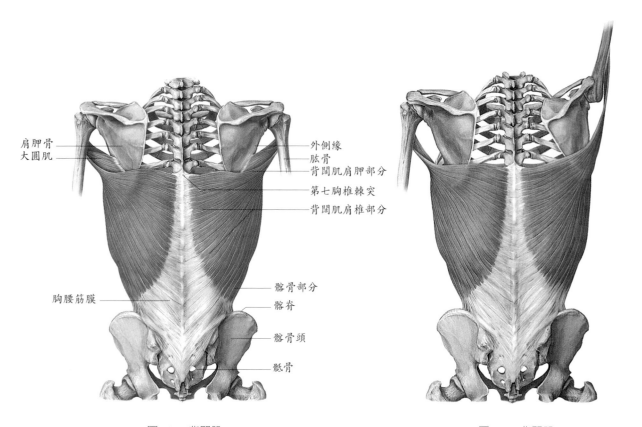

圖4-24 背闊肌

圖4-25 背闊肌

用能將上肢拉向後下方，並可使上肢內收或內旋。背闊肌雖然面積很大，但是相對比較薄，它減弱了背部骨骼肌肉的起伏，增加了後背的厚度和寬度，活動時，背闊肌突出在胸廓下部兩側，形成長而厚的塊狀。

◎骶棘肌群：在脊柱兩側，由骶骨直達枕骨，並延伸脊柱全長的肌柱。骶棘肌起著支撐和加固脊柱的作用，它們由許多單獨的肌肉組成，交錯地附著於肋骨、脊柱的橫突和棘突上。但從整體外形上看，它們卻是兩條粗繩狀的肌肉，在骶骨、腰部尤為突出，在背部較為扁平，到了頸部又較突

起。其作用是仰頭、伸直背。

◎岡下肌：起自肩胛骨肩胛岡的下窩內側，止於肱骨背面大結節處。作用是拉上臂外旋。

◎小圓肌：起自肩胛角，在岡下肌下方，止點與作用同岡下肌。

◎大圓肌：起點同小圓肌，止於肱骨上端小結節，在小圓肌下面。作用是使上臂內旋。

岡下肌、大圓肌、小圓肌，是在背闊肌、斜方肌和三角肌的夾角空隙處露出的三塊肌肉，在整體造型中不起大的體塊作用，但在健壯、結實的男性身上，也常常可以看到，尤其在上肢上舉

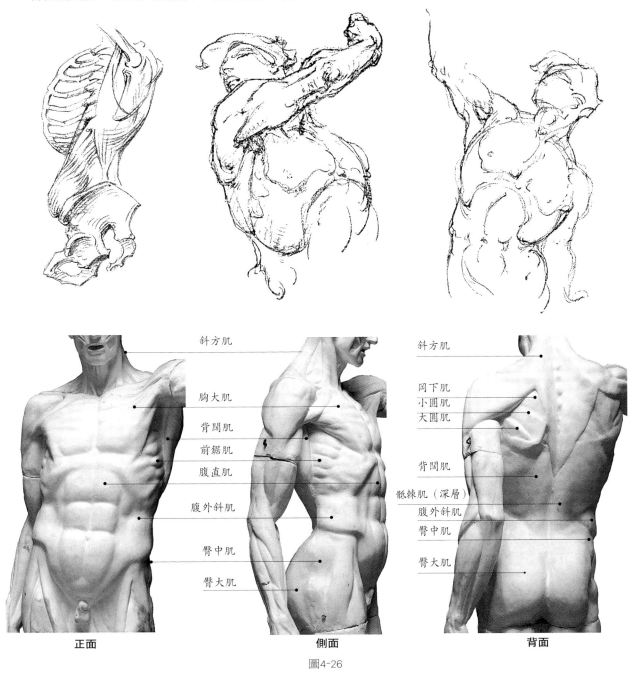

正面　　　　　　　　　側面　　　　　　　　　背面

圖4-26

時，能露出這一組結實的肌肉群落。（圖4-26）

第二節　軀幹的形體結構

對於軀幹形體、體塊的理解是在人體中難度最大，且絕對不能含糊的，它是人體最基本的體塊構造。如何把解剖知識上升到結構意識上去認識軀

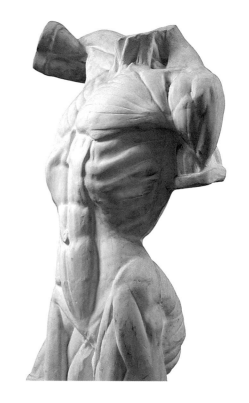

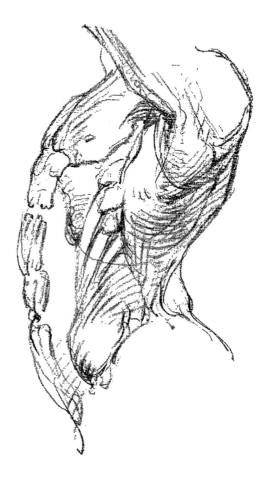

圖4-27

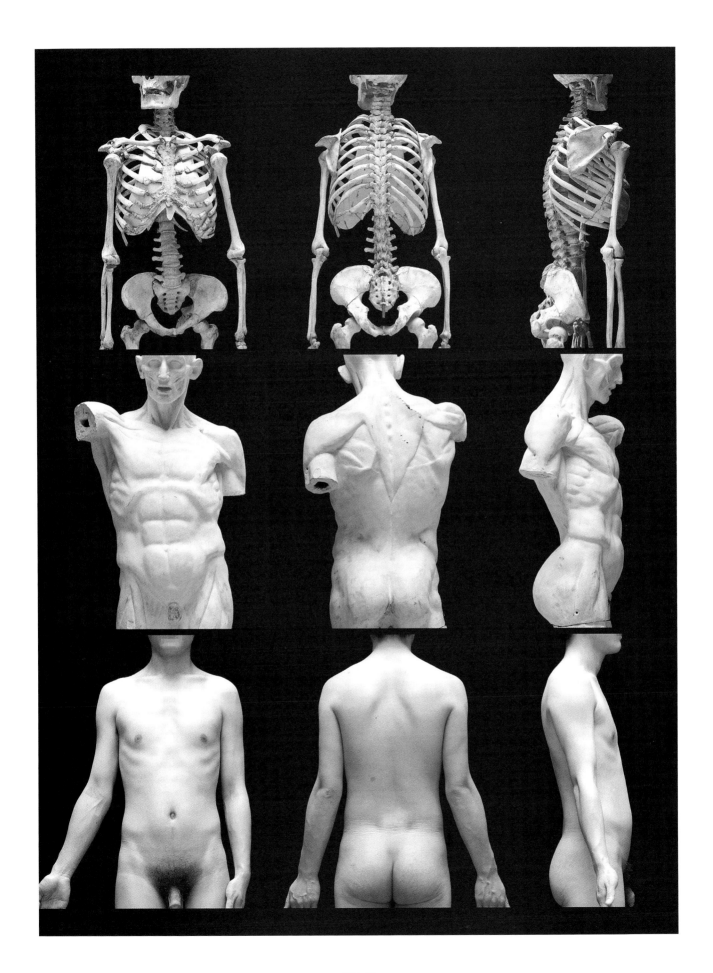

圖4-28

幹,是認識整個人體的關鍵。(圖4-27、圖4-28)

一、頸座

1. 頸座的基本形

　　頸部的基本形為圓柱體。在圓柱體正面由胸鎖乳突肌與下頜的底部形成頸前三角,三角形的正中間由氣管、輪狀軟骨、甲狀腺構成漏斗形狀的喉結,男性喉結突出,女性的喉結外形不明顯。圓柱體側面由胸鎖乳突肌與斜方肌、鎖骨形成頸側三角,在斜方肌厚厚的肌肉和鎖骨之間構成深窩。(圖4-29)

　　從背面看,頸部位於雙肩之上,雙肩有坡度,頸部在中間。頸部兩側有斜方肌支撐,頸的背部有一點平坦,與腦顱底部相連。(圖4-30)

　　從側面看,由於頸椎是向前傾斜的,所以整個頸部是一個向前傾斜的圓柱體。但年齡性別的不同,傾斜度和造型感也不同:小孩不斜,老人特別

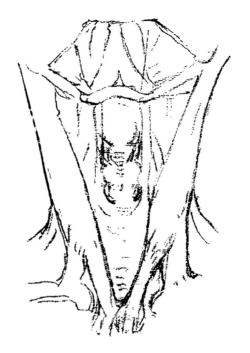

圖4-29

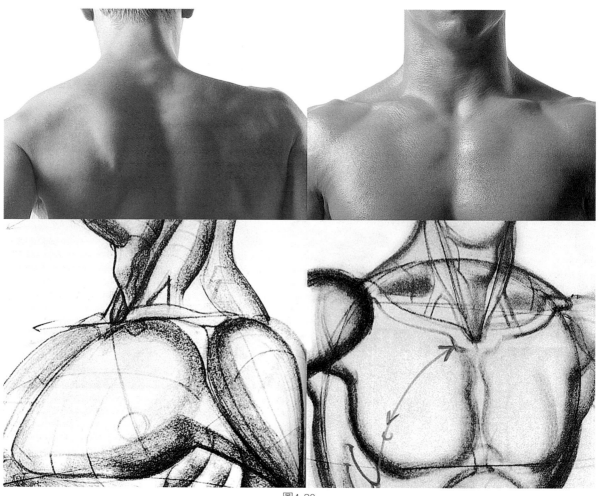

圖4-30

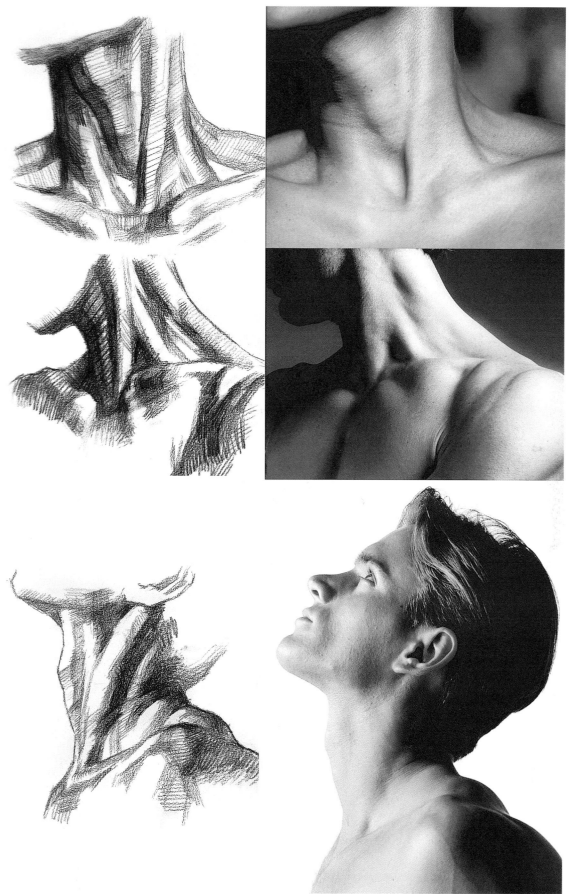

圖4-31

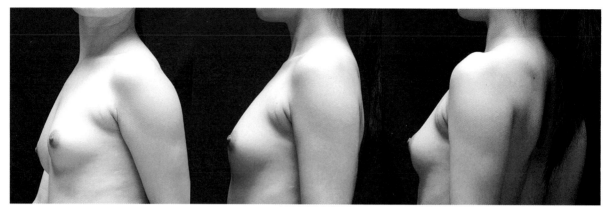

圖4-32

圖4-33 門采爾作品

傾斜，男性比女性傾斜。（圖4-31至圖4-33）

2. 頸座的造型要點

　　鎖骨和肩胛骨在胸廓的上方形成了一個環形結構，標誌著胸腔的頂面和側面的區域。（圖4-34）

A. 鎖骨：其外形突出，是整個軀幹中顯露于皮下最清楚的一個骨骼組織，對其基本形的深入掌握對表現軀幹乃至全身至關重要。正面的鎖骨成為胸腔正面胸大肌和頂面的肩部之間的分界嶺。它形成的造型要點有（圖4-35）：

◎胸骨上窩（頸窩）：在造型上極其重要，它與頭部的關係對人體表情、動態有很大的影響。

◎鎖骨上窩、鎖骨下窩：是體現鎖骨轉折的關鍵，也是體現頸肩部厚度體積的關鍵。尤其是兩條鎖骨形成的對稱弓形，一定不能畫成平面，這樣人體才會顯得結實。

B. 肩胛骨：雖然被多重肌肉組織覆蓋，但它的形態在肌肉下往往顯露得很清楚，是後背造型中一個至關重要的組成部分，在背部的體型上相當於一個「屋脊」，是背部從上斜面向下斜面的轉折處，而且兩肩胛之間從左到右形成W形狀，應特別注意。加上它的運動使軀幹背部產生了豐富的變化，其基本形中的很多結構點在這些變化中有著明顯的外部表現（圖4-36）：

◎肩胛岡：胸腔背面和頂面的轉折關係主要表現在肩胛岡上，由於肩胛岡上方還有很厚實的斜方肌，因此這一轉折較正面鎖骨轉折要平緩許多。

◎肩胛骨上角、肩胛骨下角、肩胛骨脊柱緣：肩胛骨很像一個30度、60度、90度的直角三角形，30度角向下，60度指向肩頭，90度和長直角邊在脊椎一側，而且肩胛岡又和直緣形成了約120

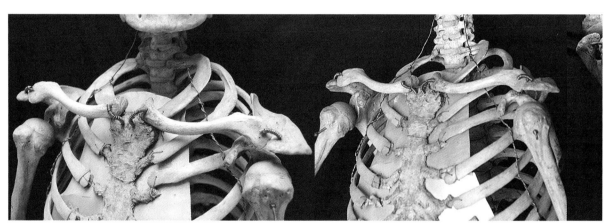

圖4-34

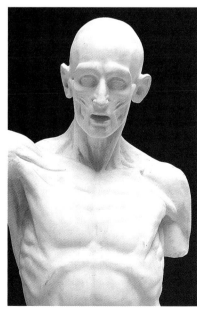

圖4-35

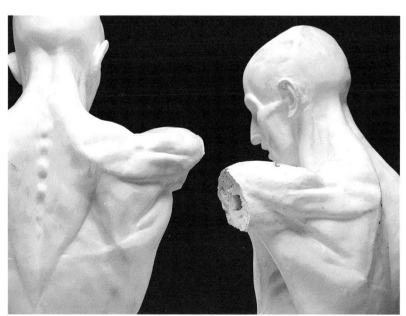

圖4-36

度角的等邊三角形 （當然這只是為了理解將肩胛骨簡單化了）。肩胛岡和脊椎平行的脊柱緣（內側緣）、外側緣（靠近腋窩一側的斜角邊），以及肩胛骨上角、肩胛骨下角在上肢的運動中都能清晰顯現。

◎肩峰：從肩胛岡向上延伸至和鎖骨相接處，有一塊扁平的突起，其最高點稱之為肩峰，肩峰是肩頂面骨骼突兀的最高點，在體表也能很清楚地凸顯於皮下，因此肩峰是肩部最重要的結構點之一，是比較肩部寬窄、表現肩部外形的重要標誌，而且，兩肩峰連線對人體動態的形成十分重要。男人、老人、瘦人的肩峰，明顯突於肩胛骨最外端與鎖骨相接的位置。

C. 鎖骨和肩胛骨的運動（圖4-37、圖4-38）

鎖骨和肩胛骨這一肩部的結構組織，在胸廓上部可以有一定限度的滑動，而最基礎的滑動軸就是鎖骨頭。鎖骨以鎖骨頭為軸既可以上下運動，又可以向前後做水平運動，還可以以鎖骨頭

為軸畫圈，並帶動肩胛骨運動。肩胛骨的運動被背部的肌肉限制，基本只能沿胸廓的表面滑動，因此肩胛骨可以隨肩膀的前後運動做左右方向的聚合和分離的滑動，也可以上下滑動，在胳膊平舉或上舉時還可以有一定角度的旋轉，此時肩胛骨的下延角被拉向體側，肩胛岡的外緣方向上抬起。在上肢向前用力伸展時，肩胛骨不僅被拉向腋窩方向，並且肩胛骨直緣會略略翹離胸廓，在體表能清晰地看到。

在頸肩部的造型上，還有一些要點：

◎第七頸椎棘突：第七頸椎在背頸上最突出，它是頸部和胸腔的分界點，也是背後中線的重要骨點，是表現人體背部重要的比較依據。在造型上與頸窩具有同等意義，要注意其與頸枕轉折的關係，這對頭、頸、肩三者的關係十分重要。

◎菱形窩：以第七頸椎棘突為中心的斜方肌，其起始部的腱膜較大，形成一個菱形，稱為「菱形腱膜」。此菱形腱膜，使背部形成一個凹陷，又稱

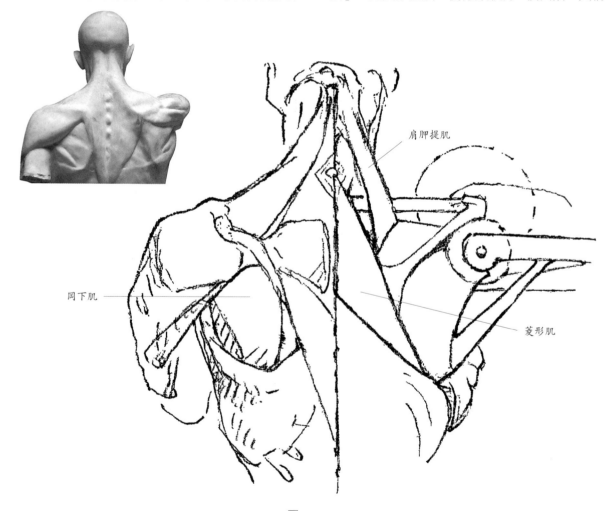

肩胛提肌

岡下肌

菱形肌

圖4-37

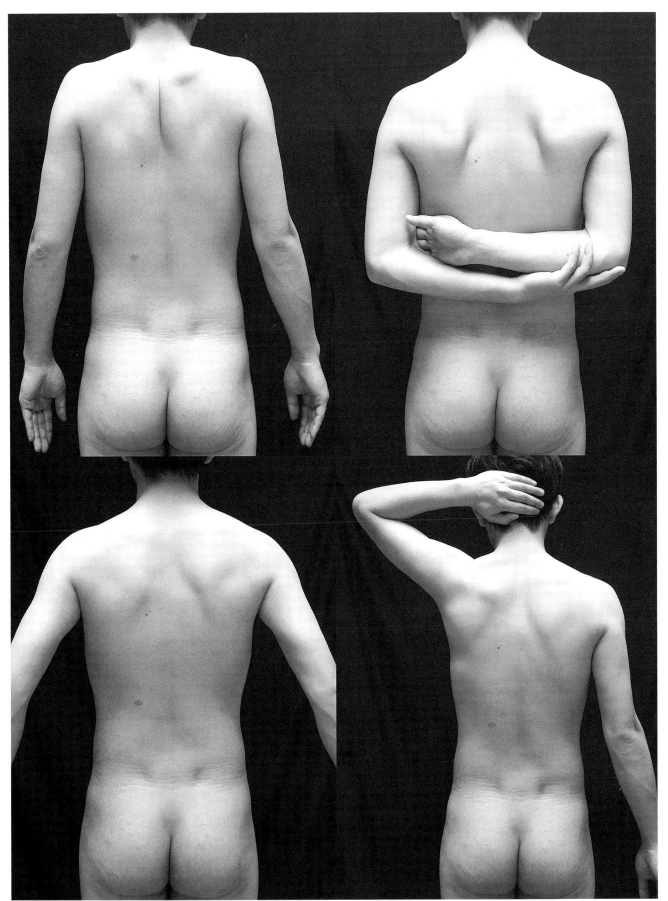

圖4-38

為「菱形窩」，也是頸背部的重要造型點。

二、胸廓

1. 胸廓的基本形（圖4-39）

胸廓是上寬下窄的倒梯形，接近站立的蛋形：
幼兒呈圓桶狀，成人呈扁圓狀，老人呈扁平狀。由
鎖骨、肩峰連成上底，胸廓下緣連成下底，內有卵

圓形籠狀胸廓所支撐。

胸廓正面，上部由正方形的胸大肌覆蓋。健壯
豐厚的胸大肌使男性胸廓的外形變得寬厚。中間是
胸骨，胸骨的兩側是正面的肋軟骨，肋軟骨和側肋
骨的相連處形成夾角，這個夾角是胸廓正面和側面
的轉折線，在人體表面的胸大肌或乳房會將這一轉
折線略微拓寬，但在胸大肌或乳房下方能顯示出這

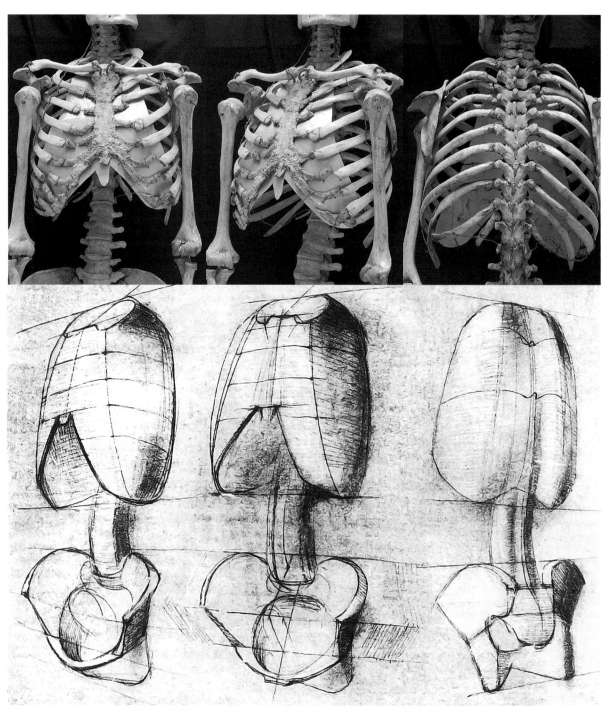

圖4-39

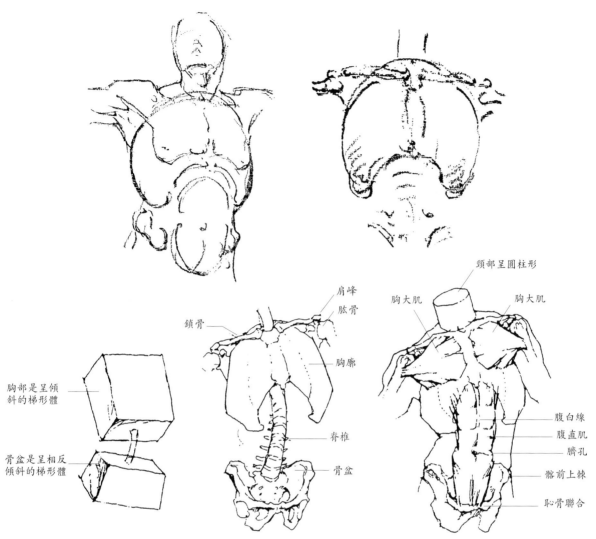

圖4-40 人體軀幹的形體結構分析

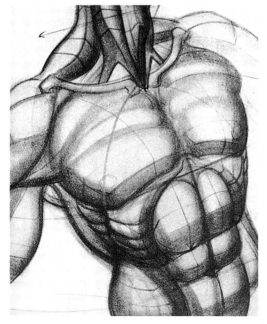
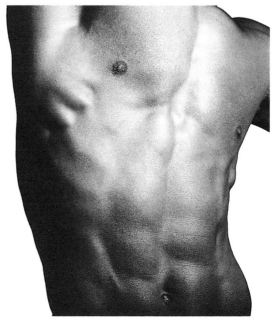

圖4-41

個轉折，因此不容忽視。（圖4-40、圖4-41）

胸大肌與三角肌的間隙形成側胸溝。胸廓下緣

由肋弓構成胸骨弓，其弓狀頂點有向內凹的胸窩。兩側有一對圓形褐色的乳頭。成年女性的乳房豐

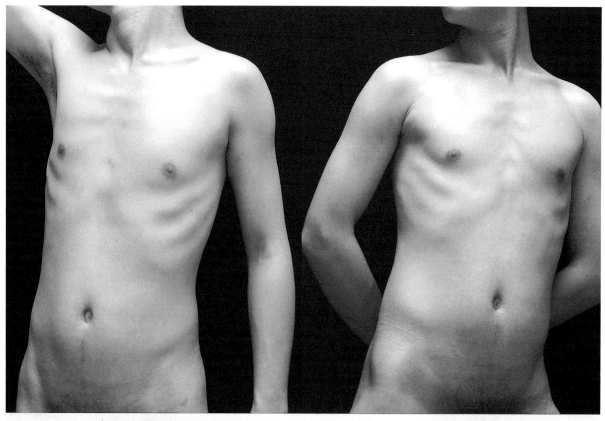

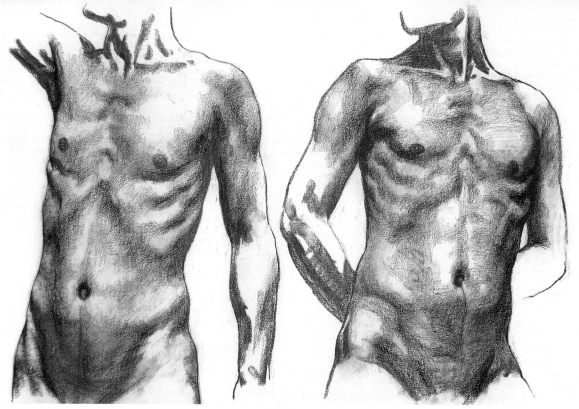

圖4-42

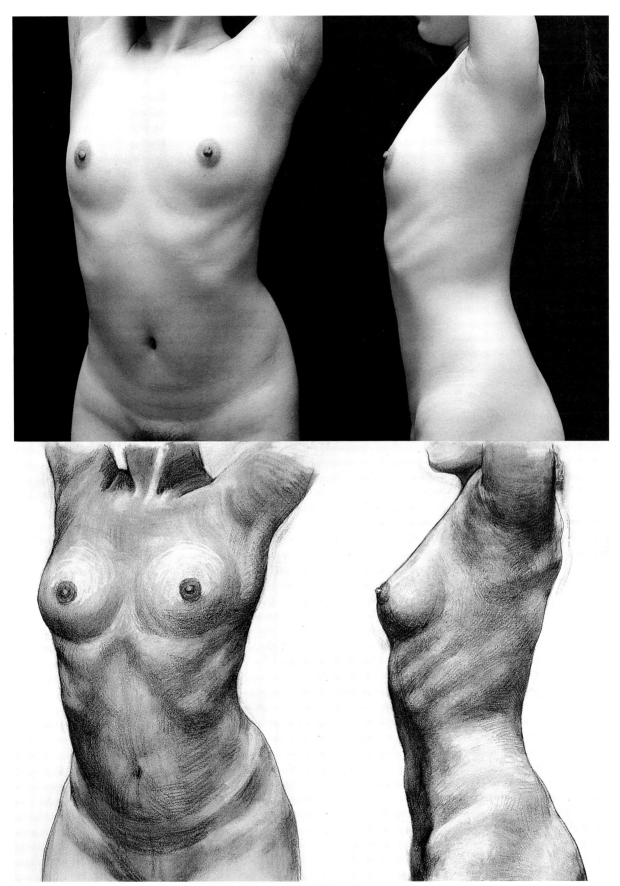

圖4-43

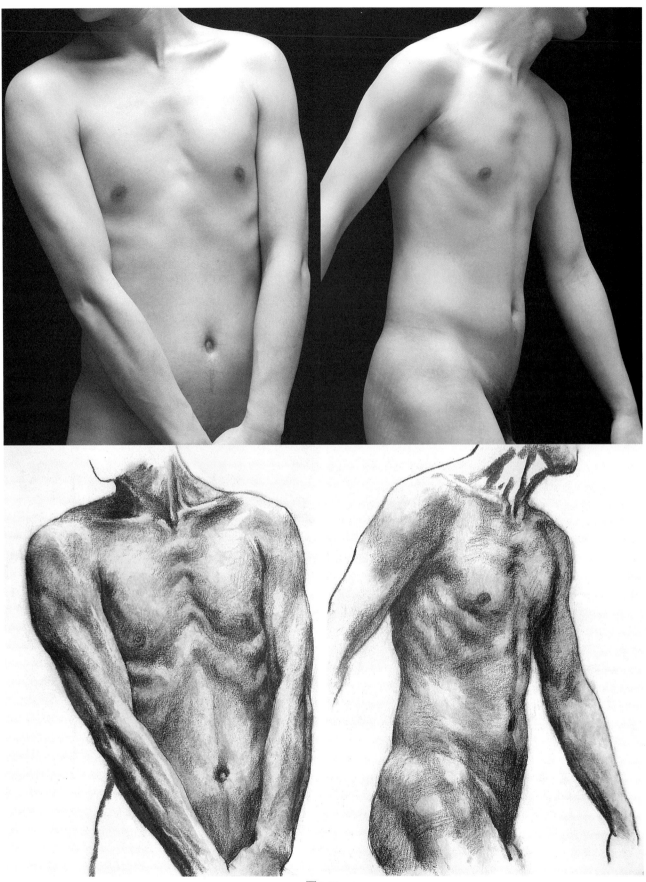

圖4-44

滿,呈半球狀。(圖4-42至圖4-44)

　　胸廓背面,上部左右覆蓋了兩塊三角形的肩胛骨,肩胛骨上方由菱形的斜方肌與頸部相連,肩胛骨下方由樹葉形的背闊肌相托。(圖4-45)

　　背部中間由脊椎貫穿上下,形成深淺不一的縱溝,兩旁由粗繩狀的骶棘肌所襯墊,直至骶椎。骶棘肌群在結構上加強了背部胸腔隆起處的高隆形態,在腰部變窄變硬,其高隆的形態進一步加強,使腰椎形成深凹,在藝術表現時特別不能忽視。(圖4-46)

2. 造型要點(圖4-47)

◎胸窩:胸廓的正面中心是胸骨,上邊銜接鎖骨頭並在中間形成胸骨上窩,下邊界便是劍突下向內凹的胸窩(正位於胸骨弓的弓狀頂點),這兩個窩是軀幹中線中重要的兩個結構點。

◎胸縱溝:兩胸大肌和乳房之間的溝狀為胸縱溝,也稱中胸溝,這是由於胸骨的體表沒有肌肉,而其兩側的胸大肌的厚度或高聳的乳房使其變成凹溝。

　　另外,胸骨的正面並不是從上至下一路平坦,而是由柄、體、劍突三部分組成,在柄、體交界處形成胸骨角,胸骨角處兩邊和第二根肋骨相連,形成一個胸部較突出的隆起,在表現人體時是較重要的一個隆起構造,如果此形體生長得過於突出,就稱之為畸胸。

胸廓正面外形顯露的造型要點還有:

◎胸大肌下緣的乳下弧線;

◎前鋸肌與腹外斜肌交錯的鋸齒狀線;

◎胸骨弓。

胸廓背部外形顯露的造型要點有:

◎脊柱溝:脊柱溝的胸椎部分的溝槽不像腰椎部分的那樣深,接近腰椎部分,脊椎的溝槽開始變深;

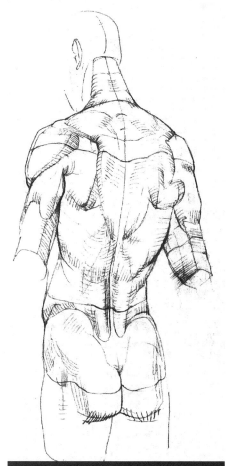

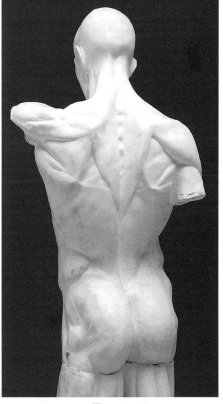

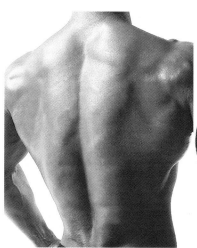

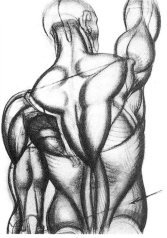

圖4-45

圖4-46

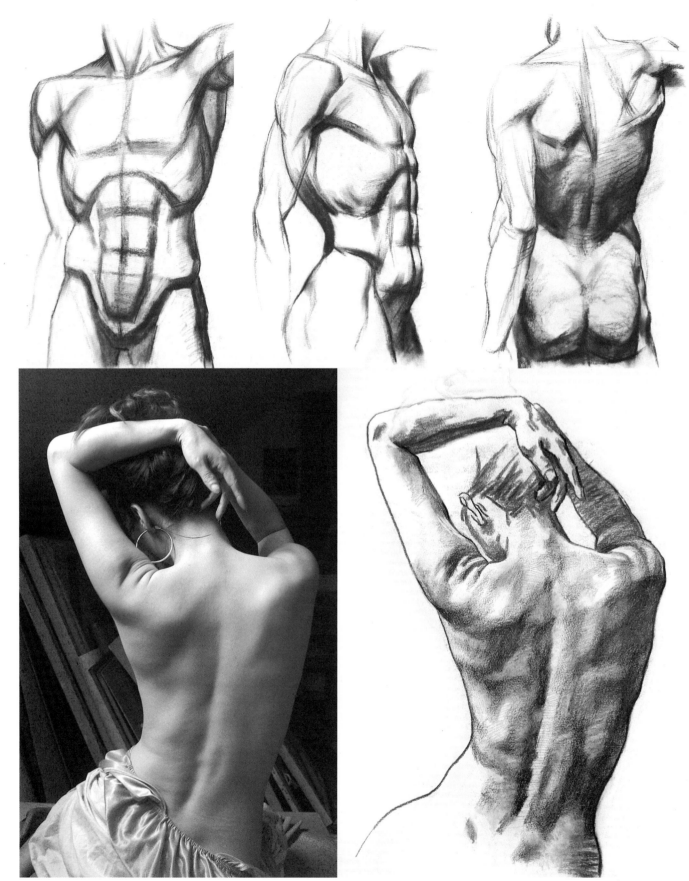

圖4-47

◎肋骨背部下緣。

三、腹部

1. 腹部的基本形（圖4-48至圖4-52）

　　腹部由長方形的腹直肌和菱形的腹外斜肌與骨盆相連。其中，腹直肌為長板狀的體塊，由腱劃分成四大段八小塊。腹直肌與腹外斜肌相接形成淺溝，稱腹側溝。由於腹肌大部分都要止于腹白線之上，形成腹中部的溝帶、溝線狀，稱為「正中溝」。又由於腹直肌是一個多腹肌，形成了臍孔之上多段的腱劃。腹直肌的下部為一個球形，稱腹下球。自髂前上棘至恥骨間有一條明顯的腹股溝，這是腹部與大腿相接處的明顯標記。腹股溝韌帶上緣的腱膜同恥骨聯合構成一個半圓形的「白線支座」（也稱恥溝），托著腹下球。這些外形特點，形成了腹部的造型特徵。

2. 造型要點：

◎兩側腹直肌之間的正中溝（腹白）；

◎上下腹直肌之間的腱劃；

◎肚臍（臍孔）：軀幹中線中重要的結構定位點；

◎腹直肌與腹外斜肌之間的腹側溝；

◎腹直肌與大腿間的腹股溝；

◎女性的下腹弧線；

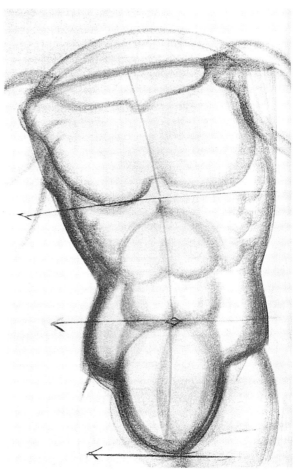

圖4-48

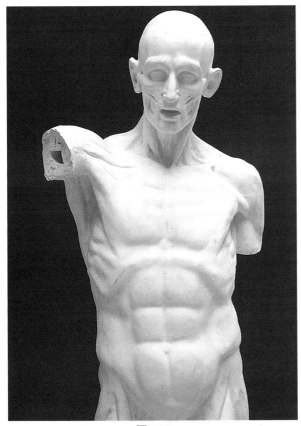

圖4-49

圖4-50

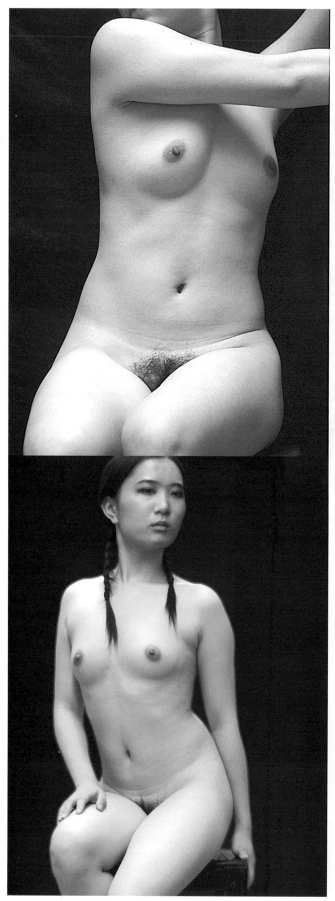

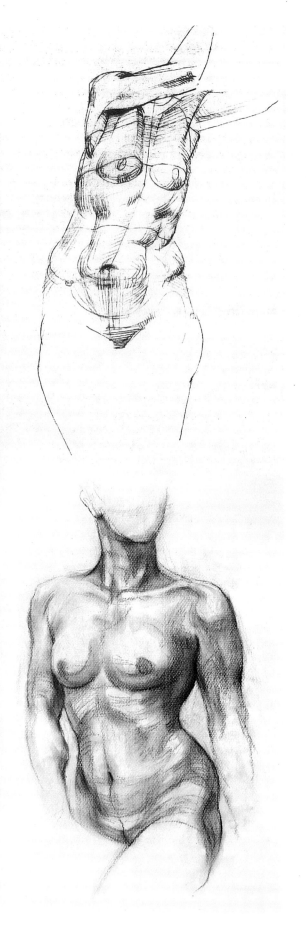

圖4-51

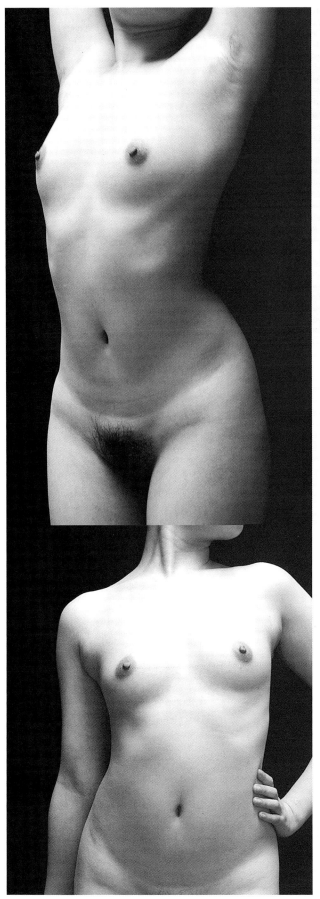
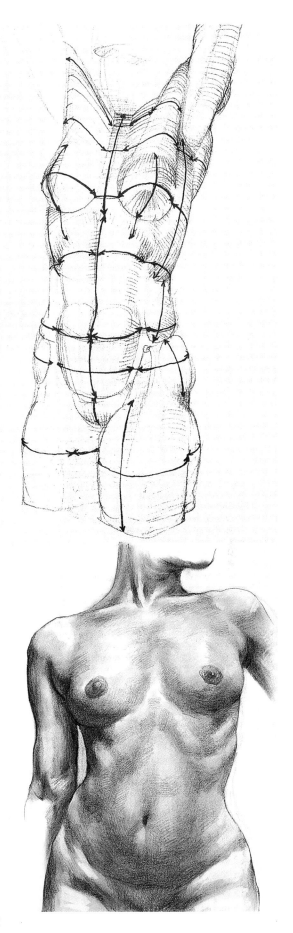

圖4-52

◎恥溝。

四、骨盆

1. 骨盆的基本形（圖4-53、圖4-54）

骨盆的髖骨本身是上大下小的盆形（倒梯形），但從體表結構來看，骨盆的骨骼結構並不和盆腔體塊完全一致，原因是骨盆側下方銜接著股骨，股骨大轉子等形體把盆腔的外形從大轉子處變成了寬於髂骨處的正梯形，因此對骨盆的理解不能只停留在髖骨上，而應理解為由骨盆外下方的股骨大轉子連成下底，由左右髂脊連成上底，內有楔形骨盆支撐的，與胸部呈相反傾斜的左右梯形，上窄下寬。

骨盆的上緣為髂脊，這是人體腰部、髖骨的分界嶺，是顯露於體表的重要的結構組織，而在骨盆的背部，骶骨本屬於脊椎的一部分，但它是人體背部在盆腔外形中起重要結構作用的骨骼組織。因為骨盆背部的左右髂脊在外形上各呈一條向外上方走向的淺溝，稱為髂後溝。兩溝在骶骨處交合，隱約地勾勒出骶骨的外形，骶骨也呈倒三角形平面凹狀，上面幾乎無肌肉覆蓋，稱骶骨三角形，骶骨三角形是後背脊椎底沿的重要標誌，尤其是三角形上端的兩個淺窩（稱臀後窩）更為明顯。

臀大肌也是相同情況，其本身屬於大腿肌肉，但卻是構成骨盆的主要體塊，豐滿的肌肉和脂肪改變了骨盆的外部形狀，在骨盆後方形成明顯的臀下弧線，兩側的臀窩也很顯著。由於臀下弧線低於前面的恥骨聯合，使軀幹從背面看上去要比正面長。

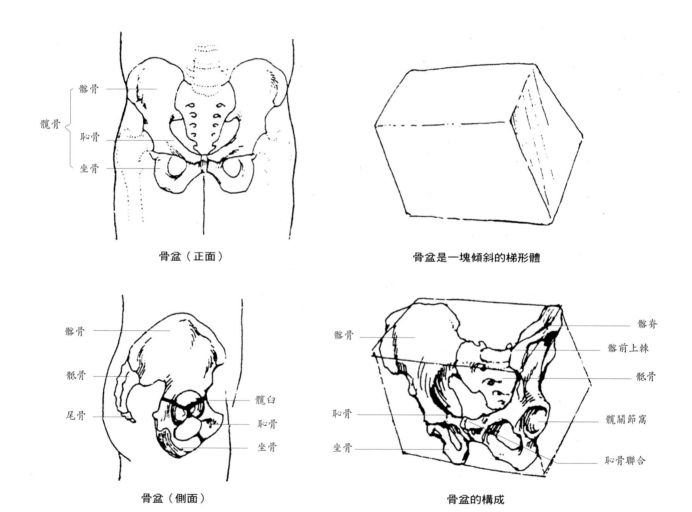

骨盆（正面）

骨盆是一塊傾斜的梯形體

骨盆（側面）

骨盆的構成

圖4-53　骨盆的形體與結構

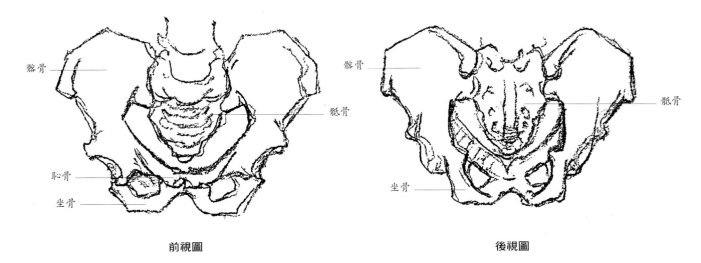

髂骨　　　　　　　　髂骨
　　　　骶骨
恥骨　　　　　　　　骶骨
坐骨　　　　　　　　坐骨

前視圖　　　　　　　　後視圖

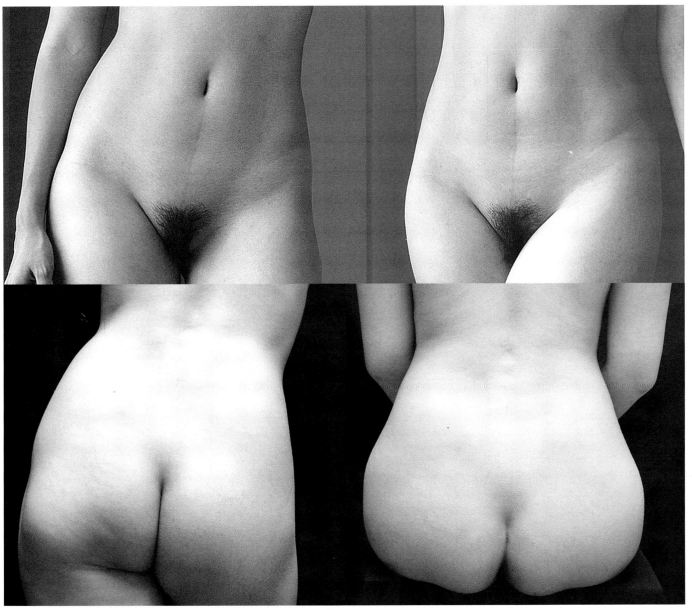

圖4-54

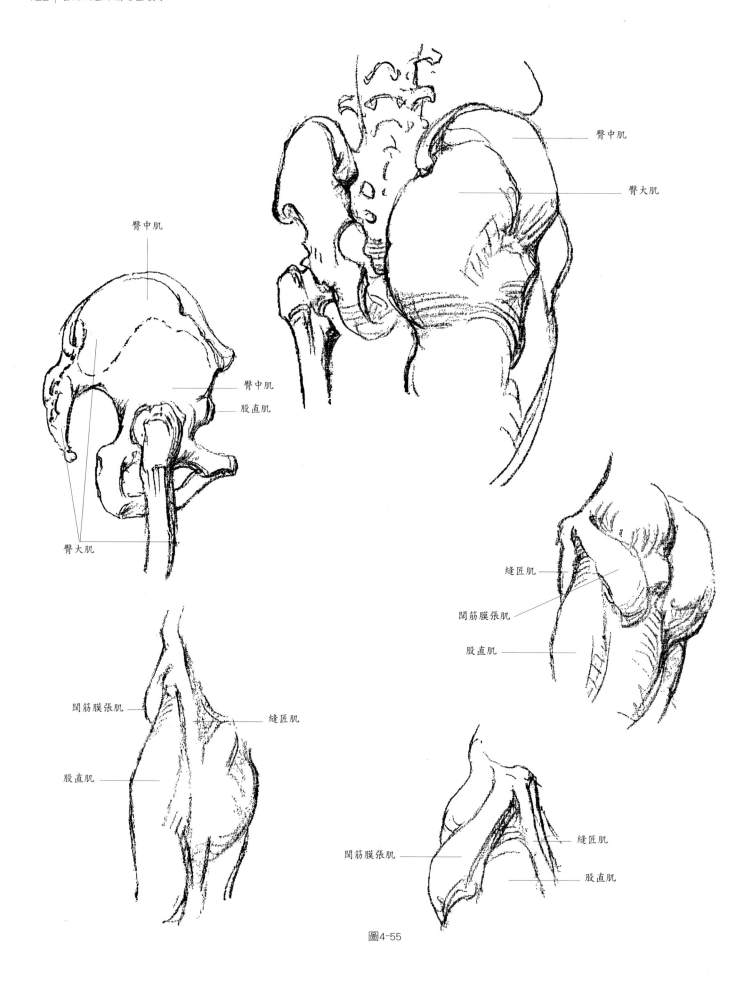

臀中肌

臀大肌

臀中肌

臀中肌

股直肌

臀大肌

縫匠肌

闊筋膜張肌

股直肌

闊筋膜張肌

縫匠肌

股直肌

闊筋膜張肌

縫匠肌

股直肌

圖4-55

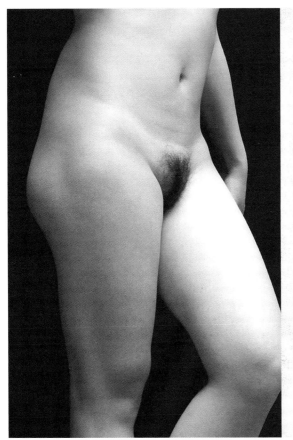
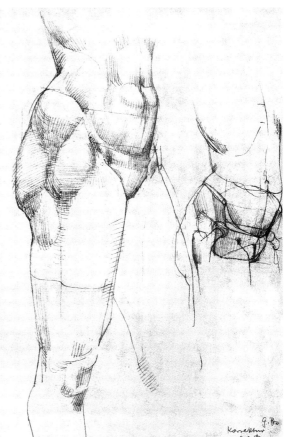

圖4-56

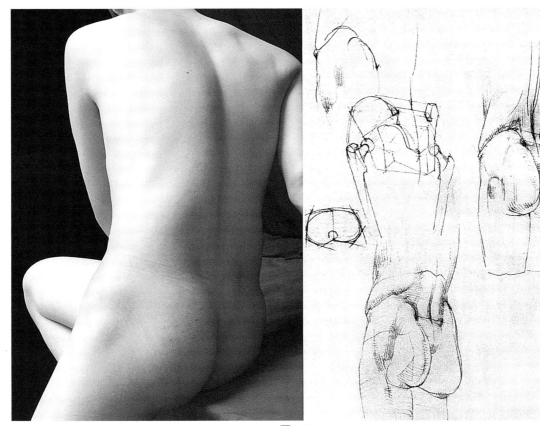

圖4-57

（圖4-55至圖4-57）

2. 造型要點（圖4-58、圖4-59）

◎髂前上棘：在造型中此結構在盆腔的扭動方向、盆腔左右對稱關係和盆腔的透視現象方面都起到不可忽視的作用。較瘦的人髂脊在這裡形成向外突出的階梯，較胖的人和較健壯的人髂前上棘在這裡形成一道凹槽。

◎恥骨聯合：在瘦人身上，恥骨聯合很明顯。恥骨聯合正好是人體的二分之一處，是人體比例中的重要標準點。

◎髂後溝；

◎臀後三角；

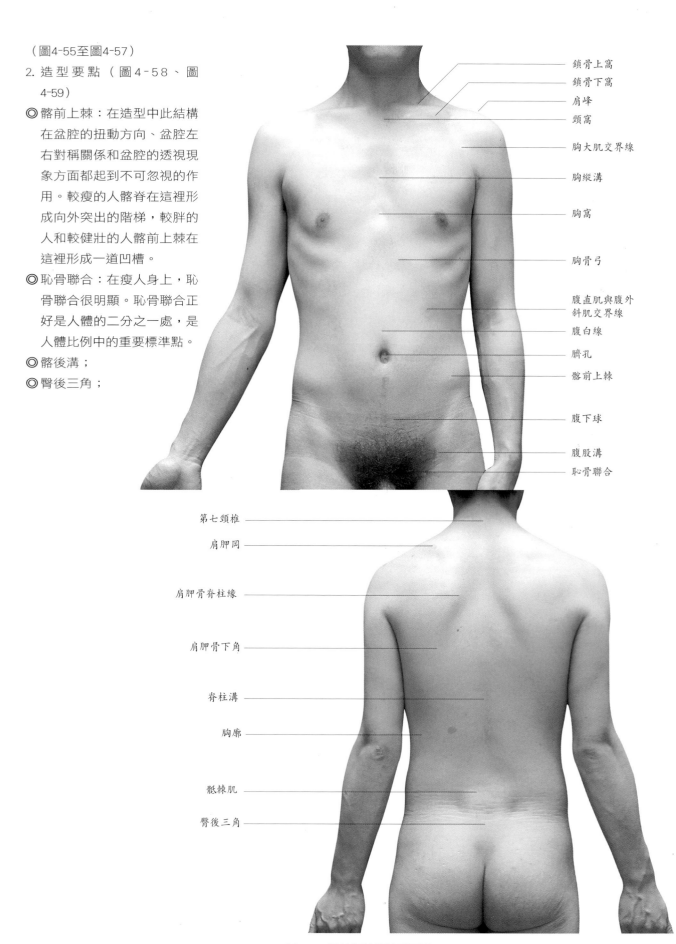

鎖骨上窩
鎖骨下窩
肩峰
頸窩
胸大肌交界線
胸縱溝
胸窩
胸骨弓
腹直肌與腹外斜肌交界線
腹白線
臍孔
髂前上棘
腹下球
腹股溝
恥骨聯合

第七頸椎
肩胛岡
肩胛骨脊柱緣
肩胛骨下角
脊柱溝
胸廓
骶棘肌
臀後三角

圖4-58 男性軀幹部外形要點

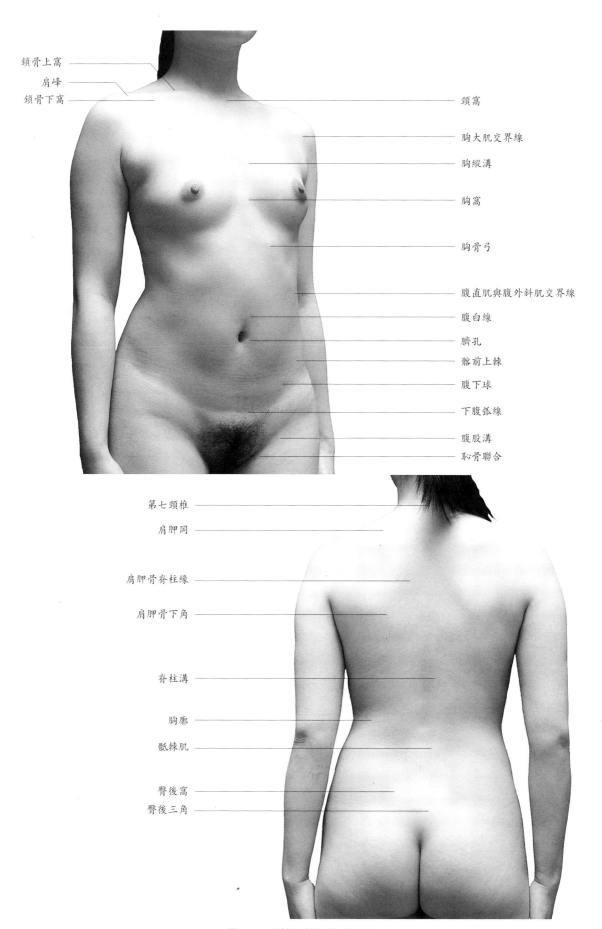

鎖骨上窩

肩峰

鎖骨下窩

頸窩

胸大肌交界線

胸縱溝

胸窩

胸骨弓

腹直肌與腹外斜肌交界線

腹白線

臍孔

髂前上棘

腹下球

下腹弧線

腹股溝

恥骨聯合

第七頸椎

肩胛岡

肩胛骨脊柱緣

肩胛骨下角

脊柱溝

胸廓

骶棘肌

臀後窩

臀後三角

圖4-59　女性軀幹部外形要點

◎臀後窩：女性與臀肌發達者十分顯著。

五、軀幹部的總體造型和差異

1. 總體造型（圖4-60、圖4-61）

軀幹的胸部與骨盆為兩個對立的梯形，兩梯形之間為活動量最大的腰部。背部的基本形有點類似高腳酒杯的造型，由一個倒立的大三角形與一個梯形重疊而成。

側面看，也可以將胸廓和骨盆概括為兩個橢圓形，胸廓大一些，骨盆稍小，由於背部脊柱有四個彎曲，兩橢圓形的中心線不在一條線上，而是各向相反方向傾斜。胸廓橢圓形後傾，肩膀後拉，胸廓正面外突。骨盆橢圓形前傾，下腹內收，後臀部成

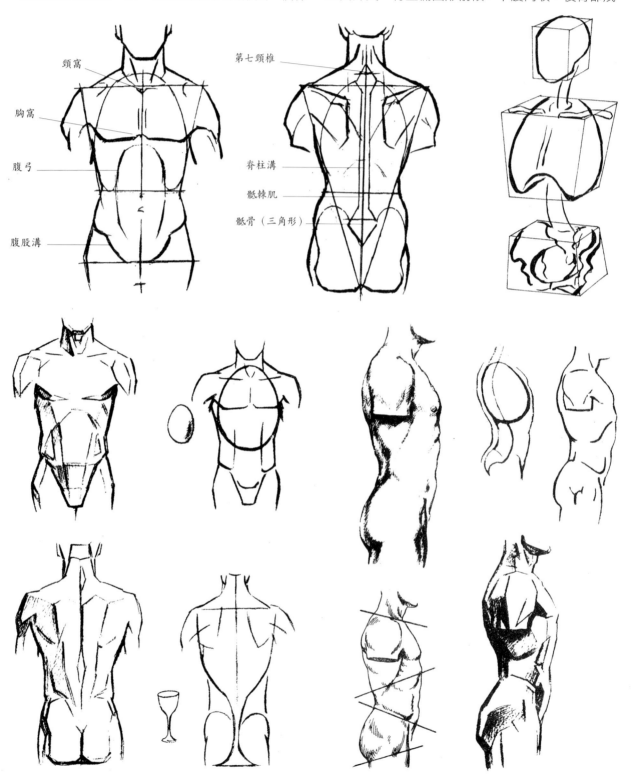

頸窩
胸窩
腹弓
腹股溝

第七頸椎
脊柱溝
骶棘肌
骶骨（三角形）

圖4-60

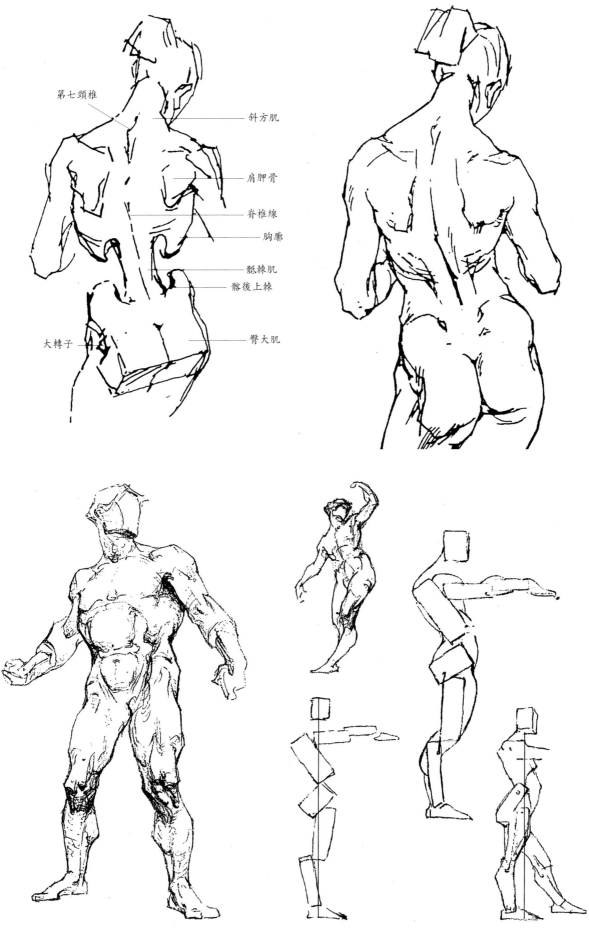

第七頸椎

斜方肌

肩胛骨

脊椎線

胸廓

骶棘肌

髂後上棘

大轉子

臀大肌

圖4-61

弧形拱起。

2. 骨盆的運動（圖4-62、圖4-63）

　　骨盆是一個聯結十分牢固的整體，因此它的運動狀態直接影響外形各骨點的位置。骨盆可以前傾、後傾、側傾和旋轉。人體直立時骨盆向前傾斜；坐時骨盆垂直；跪時前傾度最大，腰際顯著收縮，胸部前挺；向前踢腳時，骨盆後傾並向對側旋轉和側傾；向後踢腳時，骨盆前傾並向對側旋轉和側傾。

3. 性別差異（圖4-64）

　　男女形體差異主要在軀幹部，又主要體現在胸廓與骨盆的比例（見比例章節）和形體結構上。

　　軀幹上部，男性的乳頭是發育不夠的，短小的乳頭位於第四條肋骨下，一片較薄的脂肪層上。胸脯的形狀是由胸肌決定的。女性乳房（乳腺）的形式和大小各有不同。它們通常呈半球狀，重疊於胸肌上並位於第三至第六條肋骨之間。它們的大小根據體形、年齡和體內脂肪而有所不同，在懷孕期和哺乳期會擴大，在年老時會萎縮。人體姿勢的變化也會影響乳房的形狀。

　　軀幹中部，女性的腰帶或皮帶通常繫在胸腔下方，將軀幹一分為二，而男性的皮帶或腰帶偏下，位於骨盆的頂部，腰線上的部分占軀幹的三分之二，腰線下的占軀幹的三分之一。

　　軀幹下部，男性的骨盆少許延長，呈漏斗狀，而女性的稍淺，但由於腰椎較為劇烈的傾斜，使骨盆在比例上具有較大的容積。女性的骶骨比男性短但是較寬，並較為靠後，同時，也使尾骨較為靠後。骶骨的向外突出影響了女性人體的外表，使骶骨區域看上去是個較平的斜面。前突髂骨使女性的骨盆頂端看上去向前，較男性人體形成更加傾斜的定位。較大的骨盆容積也使女性的髖關節較為分開，因而影響著女性的大腿角度，從臀部到膝蓋處，大腿的角度比男性更向內傾斜。

　　另一方面，男性和女性人體儲存和分佈脂肪方式的不同進一步加劇了性別的區分。男性的脂肪積聚大多在髂脊和腹股溝韌帶上方的腹部，所以這些線條同脂肪一起變成明顯的凹槽。女性人體的脂肪主要儲存在臀部下方和大腿處，所以臀部一般比較圓潤肥大，大腿的胯部比較寬大。

　　總的來說，男性的特徵是頸部較粗，喉結突出，肩部寬、髖部窄，胸部發達寬厚，腰部以上較腰部以下為長。骨盆高而窄，軀幹挺直。由於脂肪層薄，骨骼、肌肉較顯露。

　　女性的特徵是頸部較細，頸項平坦，胸廓較窄，髖部較寬，胸部乳房隆起，腰部較高，腰部以上和腰部以下大約等長。骨盆寬而淺，腰部前挺，臀部向後突出。女性脂肪層厚，掩蓋了肌肉的明確劃分，軀幹表面較圓潤。（圖4-65至圖4-73）

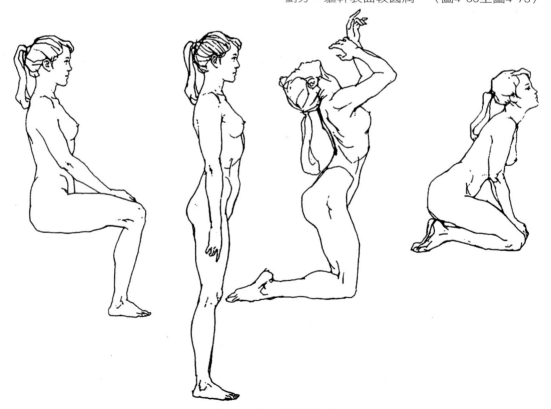

圖4-62　骨盆的運動狀態

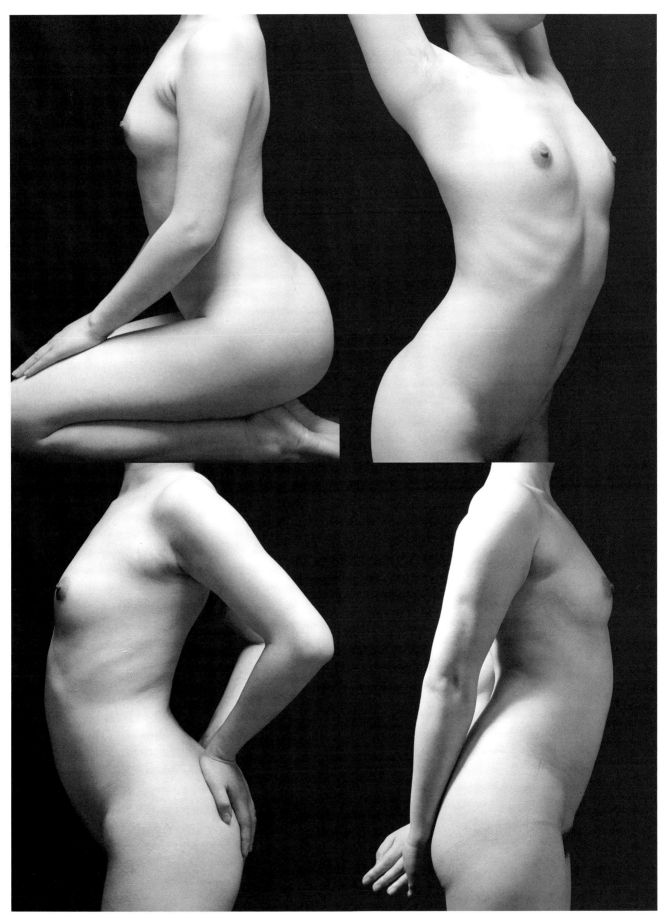

圖4-63

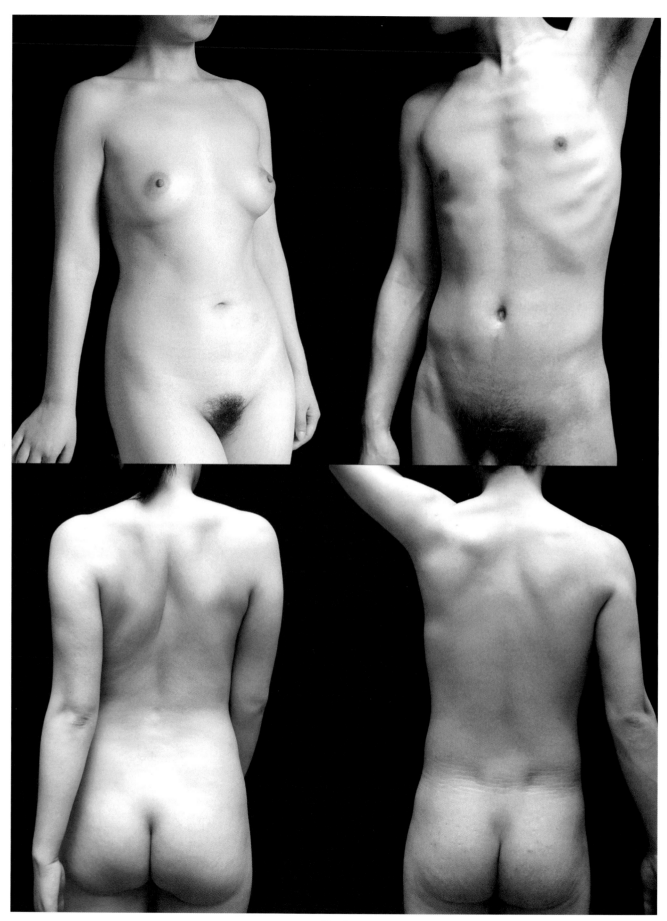

圖4-64

圖4-65

圖4-66

圖4-67

圖4-68

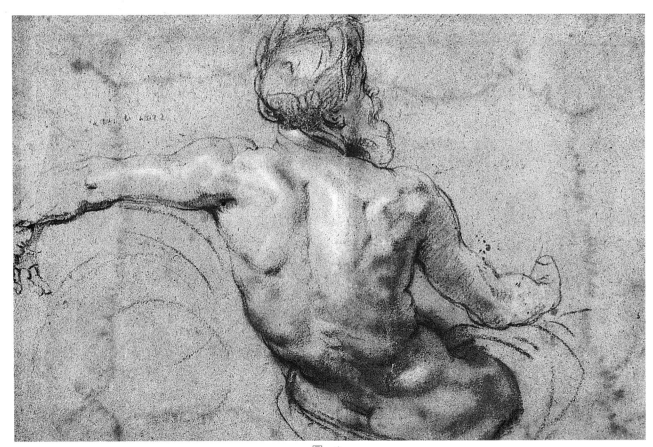

圖4-69

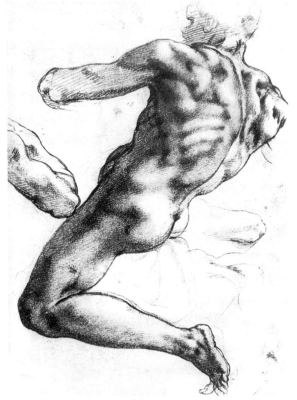

圖4-70

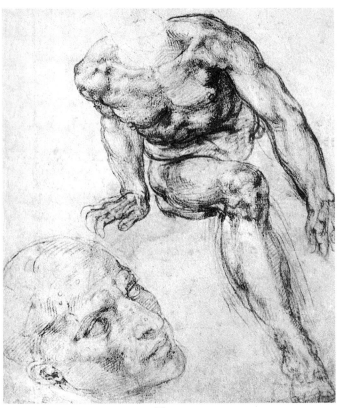

圖4-71

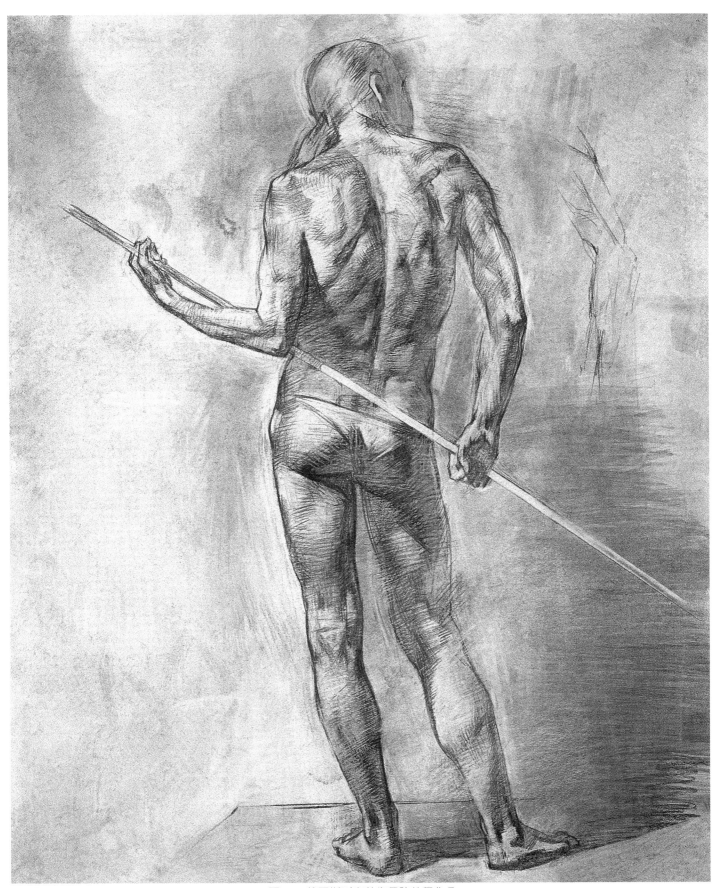

圖4-72 俄羅斯列賓美術學院教學作品

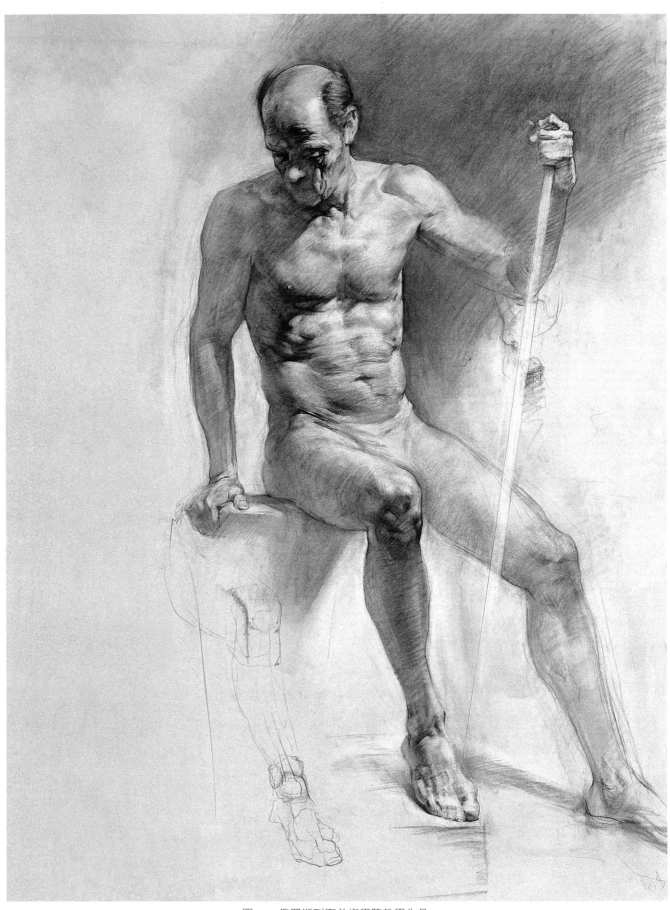

圖4-73 俄羅斯列賓美術學院教學作品

4. 個體差異（圖4-74）

　　個體的差異主要反映在脊椎的彎曲形狀和肌肉、脂肪的附著層上。

　　由於每人脊椎上頸曲，胸曲和腰曲的彎度不同，形成軀幹背脊輪廓線和胸腹輪廓線的不同。另外，由於肌肉和脂肪等附著層的不同，造成肥胖程度的差異，也導致軀幹外形的差異很大。

5. 年齡差異（圖4-75）

　　年齡的差異反映在脊椎的彎度和肋骨的斜度上。還有外觀上表層皮膚鬆弛和豐滿的程度不同。

　　老人由於胸椎的彎曲較大，形成肋骨下斜，外形看上去就會有些駝背，胸部凹陷。小孩的胸椎較直，肋骨的傾斜度與水平面的交角較小，外形上看背部平直，彎曲度不大。

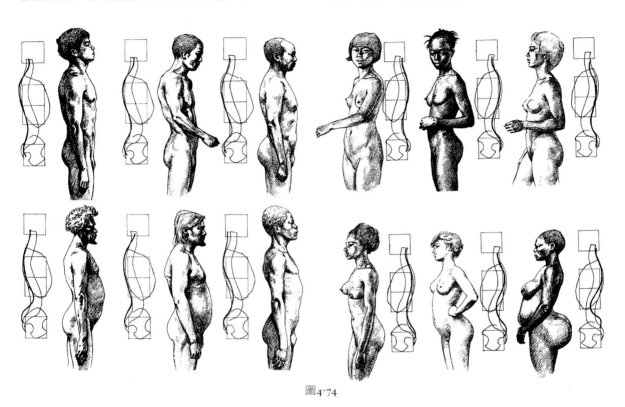

圖4-74

老年　　　　　　　　中年　　　　　　　　少年

圖4-75

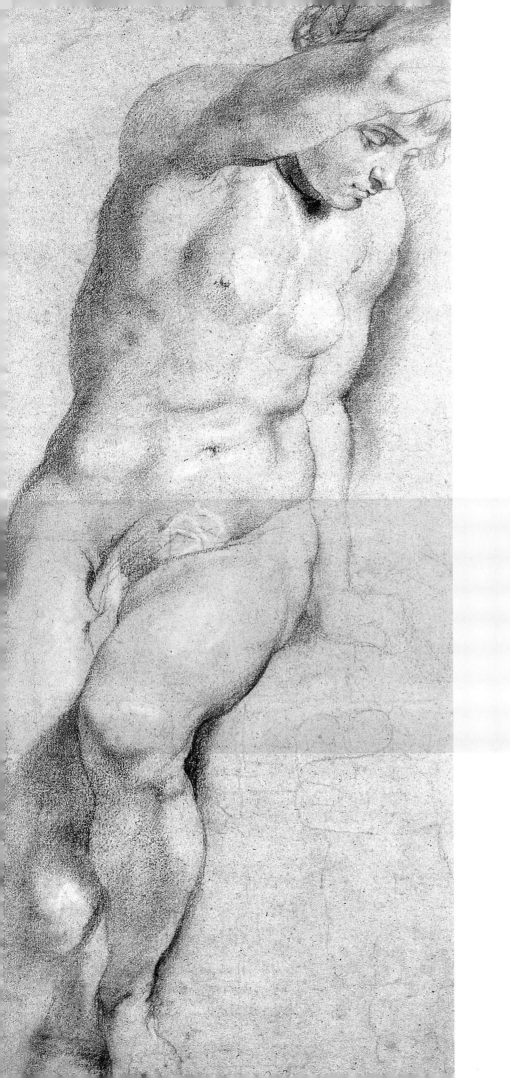

第五章
四肢結構

第一節　上肢的解剖結構

一、上肢骨骼（圖5-1）

　　上肢是人體中最靈活的部分，它包括上臂、前臂和手掌三個部分，肩關節、肘關節和腕關節三個關節。

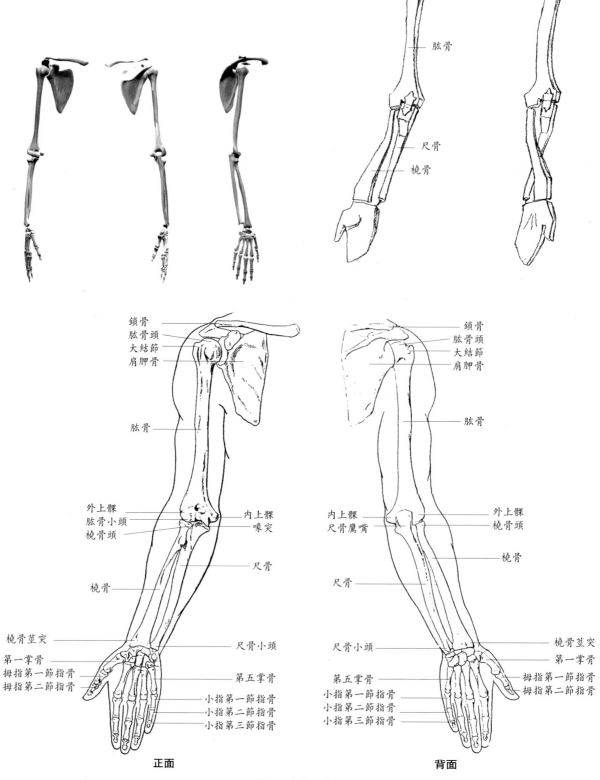

圖5-1　上肢骨骼

正面　　　　　　　　　　　　　　背面

肱骨
尺骨
橈骨

鎖骨
肱骨頭
大結節
肩胛骨

肱骨

外上髁
肱骨小頭
橈骨頭

內上髁
喙突

尺骨

橈骨

橈骨莖突
第一掌骨
拇指第一節指骨
拇指第二節指骨

尺骨小頭
第五掌骨
小指第一節指骨
小指第二節指骨
小指第三節指骨

鎖骨
肱骨頭
大結節
肩胛骨

肱骨

內上髁
尺骨鷹嘴

外上髁
橈骨頭

橈骨

尺骨

尺骨小頭
第五掌骨
小指第一節指骨
小指第二節指骨
小指第三節指骨

橈骨莖突
第一掌骨
拇指第一節指骨
拇指第二節指骨

I. 肩關節（圖5-2）

　　此關節是上肢的基礎，由鎖骨的外端、肩胛骨的喙突、肩峰以及關節盂會合而成的一個窩，加上嵌入窩中的半球形肱骨頭組成。肩關節也是全身最靈活的關節。

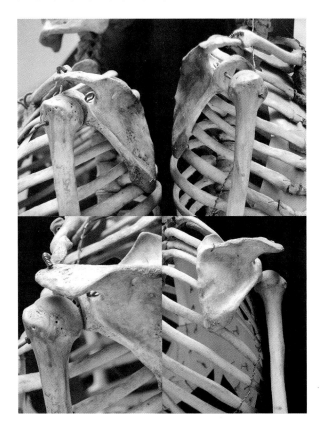

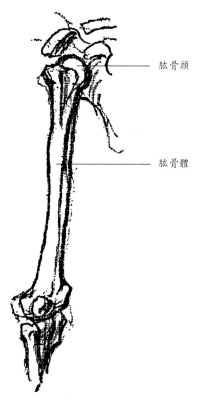

肱骨頭

肱骨體

骼臂的內側視圖

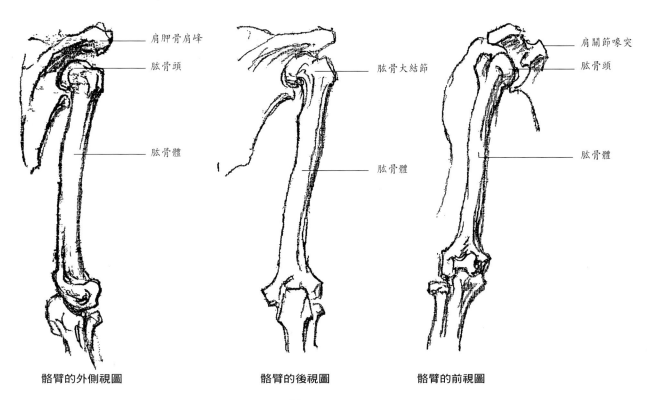

肩胛骨肩峰

肱骨頭

肱骨體

骼臂的外側視圖

肱骨大結節

肱骨體

骼臂的後視圖

肩關節喙突

肱骨頭

肱骨體

骼臂的前視圖

圖5-2

2. 肱骨（圖5-3）

　　上臂唯一的骨骼，上端是肱骨頭，肱骨頭前外側下方有兩個結節，前面為小結節，側面為大結節，並向下延伸為骨脊，是胸大肌、背闊肌的附著處。在肱骨外側中部，有一粗隆叫三角肌粗隆，是三角肌的附著處；肱骨下端前後各有較大的窩，後側為鷹嘴窩，前側有冠突窩和橈窩，與尺骨一起組成肘關節。

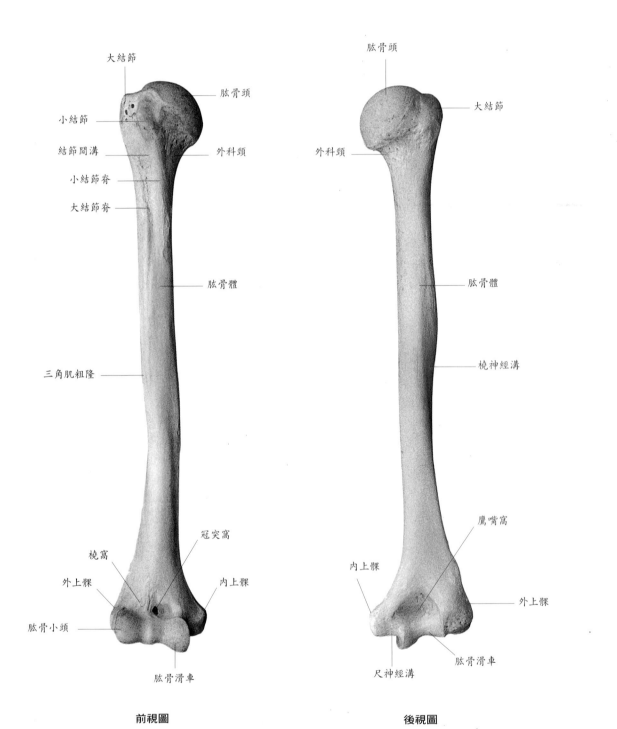

大結節　肱骨頭　小結節　結節間溝　小結節脊　大結節脊　外科頸　肱骨體　三角肌粗隆　冠突窩　橈窩　外上髁　內上髁　肱骨小頭　肱骨滑車

前視圖

肱骨頭　大結節　外科頸　肱骨體　橈神經溝　鷹嘴窩　內上髁　外上髁　肱骨滑車　尺神經溝

後視圖

圖5-3 肱骨

3. 肘關節（圖5-4、圖5-5）

由肱骨與尺骨相連而成，有以下骨點：

◎ 肱骨小頭：呈圓球狀突起，上方有個深窩是橈骨窩，與橈骨相接。

◎ 肱骨外上髁：位於肱骨下端外側，有小的突起，屈肘時可見。

◎ 肱骨內上髁：位於肱骨下端內側，有大而尖的突起，外形上較顯見。

◎ 尺骨鷹嘴：為了連接肱骨，尺骨頭的形狀像張開的鳥喙，由兩個突起構成：位於前方的突起稱為喙突；位於後方的突起稱為鷹嘴，它緊緊咬住肱骨內、外髁之間的鷹嘴窩，並隨著上肢的屈伸運動，在鷹嘴裡滑動。

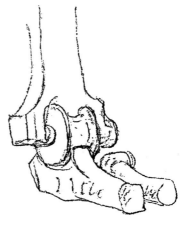

前視圖

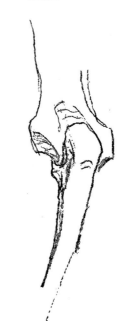

後視圖

側視圖

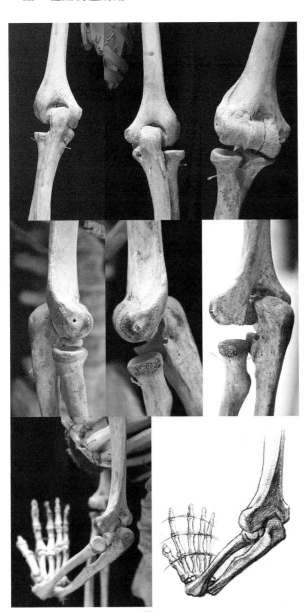

圖5-4

圖5-5 肘關節

4. 尺骨（圖5-6）

　　位於前臂內側（小指側）。上端粗大，越往下越細。上端是喙突和鷹嘴，喙突的前下方有一粗隆，稱為尺骨粗隆；尺骨下端內側面有一突起，稱尺骨莖突；外側面的突起稱為尺骨小頭。

5. 橈骨（圖5-6）

　　位於前臂外側（拇指側）。與尺骨並列，但下端粗大，而上端細小。它上端有橈骨小頭與肱骨小頭相接，下端有橈骨莖突。

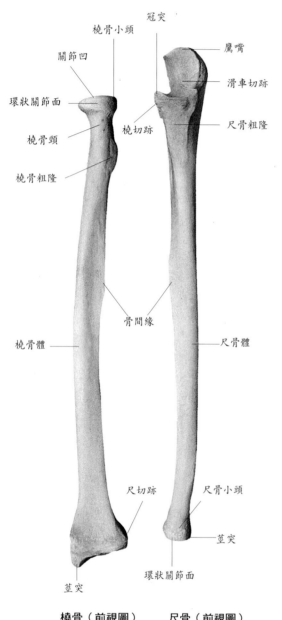

橈骨（前視圖）　　尺骨（前視圖）

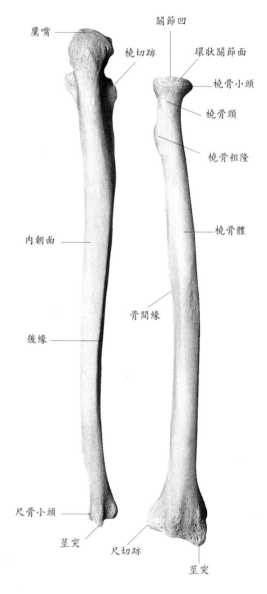

尺骨（後視圖）　　橈骨（後視圖）

圖5-6

6. 腕關節（圖5-7至圖5-9）

　　由尺骨莖突、尺骨小頭、橈骨莖突、腕骨構成。由於橈骨莖突比尺骨小頭位置高一些，因此腕關節是斜的。

圖5-7

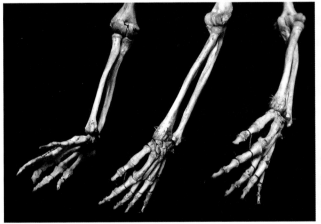
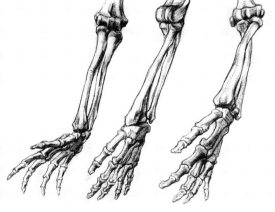

圖5-8

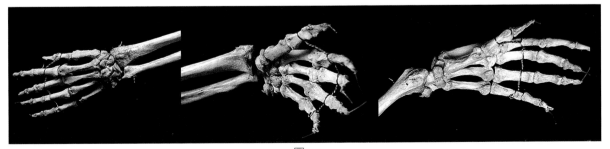

圖5-9

7. 腕骨（圖5-10、圖5-11）

　　從靠近拇指的一邊到小指側，上列依次有舟狀骨、月狀骨、三角骨、豌豆骨；下列依次有大多角骨、小多角骨、頭狀骨、鉤狀骨。八塊腕骨結合成整體，界線不清，但在手背顯見于表面，形成向手掌彎曲的月牙形，初學者在表現上肢時往往將這一結構忽視。

8. 掌骨（圖5-10、圖5-11）

　　每只手都有五根掌骨，除拇掌骨是另一方向外，其餘的位於一個平面上。五根掌骨中連接食指的掌骨最長，連接大拇指的掌骨最短，只相當於食指掌骨的三分之二，連接中指、無名指和小指的掌骨比食指掌骨依次略短。掌骨的基底是鞍狀關節面，保證了手指的靈活性。

9. 指骨（圖5-10、圖5-11）

　　大拇指是兩節指骨，其餘手指是三節指骨，各指骨的基底都與掌骨圓形小頭相接，各指骨之間的關節處稍粗大，各指骨中段稍細，末端指骨背面有扇貝形指甲。

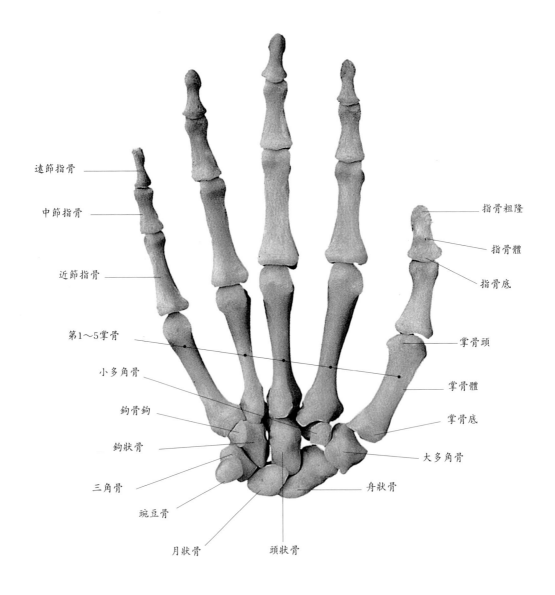

遠節指骨　中節指骨　近節指骨　第1～5掌骨　小多角骨　鉤骨鉤　鉤狀骨　三角骨　豌豆骨　月狀骨　頭狀骨　指骨粗隆　指骨體　指骨底　掌骨頭　掌骨體　掌骨底　大多角骨　舟狀骨

圖5-10 手骨（前視圖）

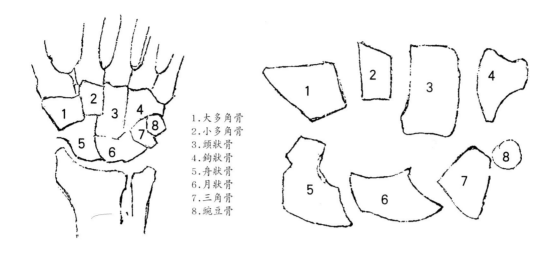

1.大多角骨
2.小多角骨
3.頭狀骨
4.鉤狀骨
5.舟狀骨
6.月狀骨
7.三角骨
8.豌豆骨

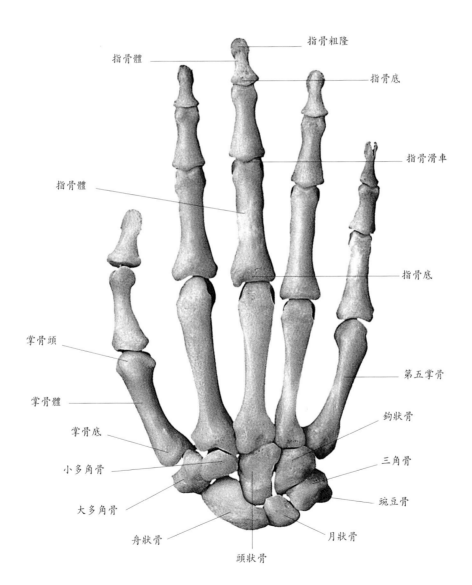

指骨粗隆
指骨體
指骨底
指骨滑車
指骨體
指骨底
掌骨頭
第五掌骨
掌骨體
鉤狀骨
掌骨底
三角骨
小多角骨
豌豆骨
大多角骨
舟狀骨
月狀骨
頭狀骨

圖5-11 手骨（後視圖）

二、上肢肌肉（圖5-12至圖5-15）

上臂肌群包括三角肌、肱二頭肌、肱三頭肌、肘後肌、肱肌、喙肱肌。前臂肌群非常複雜，可分為外側肌群、掌側肌群、背側肌群。

圖5-12

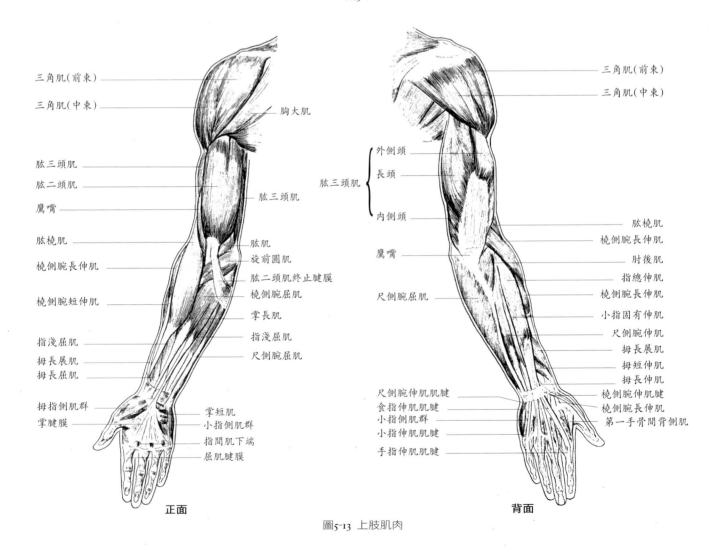

正面　　　　　　　　　　　　　　背面

圖5-13　上肢肌肉

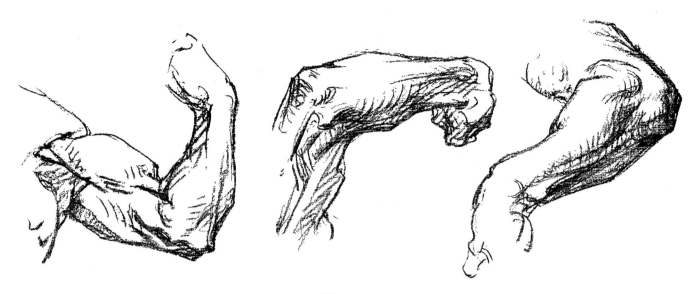

圖5-14

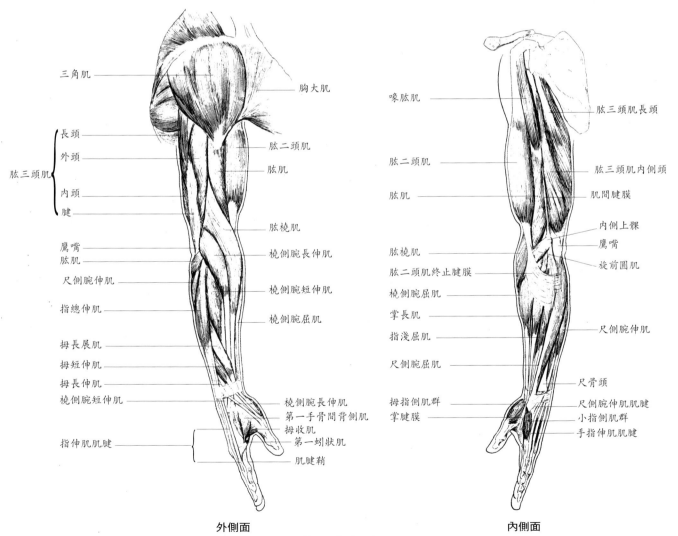

三角肌

長頭

外頭

肱三頭肌

內頭

腱

鷹嘴
肱肌

尺側腕伸肌

指總伸肌

拇長展肌

拇短伸肌

拇長伸肌

橈側腕短伸肌

指伸肌肌腱

胸大肌

肱二頭肌

肱肌

肱橈肌

橈側腕長伸肌

橈側腕短伸肌

橈側腕屈肌

橈側腕長伸肌

第一手骨間背側肌

拇收肌

第一蚓狀肌

肌腱鞘

外側面

喙肱肌

肱二頭肌

肱肌

肱橈肌

肱二頭肌終止腱膜

橈側腕屈肌

掌長肌

指淺屈肌

尺側腕屈肌

拇指側肌群

掌腱膜

肱三頭肌長頭

肱三頭肌內側頭

肌間腱膜

內側上髁

鷹嘴

旋前圓肌

尺側腕伸肌

尺骨頭

尺側腕伸肌肌腱

小指側肌群

手指伸肌肌腱

內側面

圖5-15　上肢肌肉

1. 三角肌（圖5-16）

三角肌分為三塊。第一塊在正面起於鎖骨肩峰端下緣，稱前束；第二塊在側面，起於肩胛骨肩峰，稱中束；第三塊在背部，起於肩胛岡下緣，稱後束，三束肌肉一起止於肱骨三角肌粗隆。其作用是外展上臂，前束內旋肱骨，後束外旋肱骨。在健壯的男子體表，這三塊小肌肉在三角肌的大形態上也能有所顯現。

三角肌將肱二頭肌、肱三頭肌、肱肌的上部覆蓋，它的下端又插入肱二頭肌和肱肌之間。

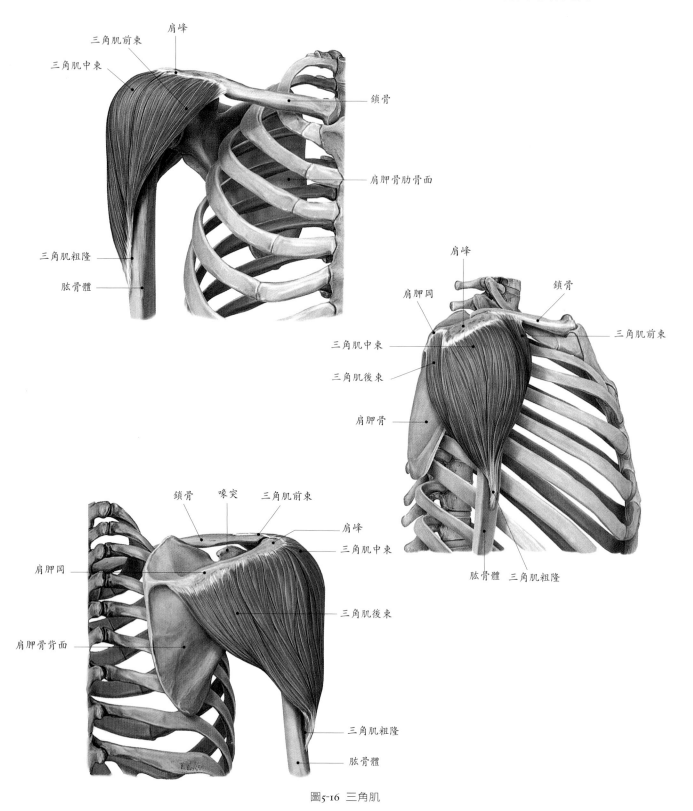

圖5-16 三角肌

2. 肱二頭肌（圖5-17）

　　長頭起自肩胛骨盂上粗隆，短頭起於肩胛骨喙突，止於橈骨粗隆，其上部被三角肌、胸大肌覆蓋。它構成上臂前面的形狀。作用是屈上臂和前臂旋後。

3. 肱肌（圖5-17）

　　肱二頭肌深層的肱肌較寬於二頭肌，肌肉顯露於肱二頭肌外側及內側下方。肱肌起自於肱骨中下部，止於尺骨粗隆。作用僅限於屈前臂。

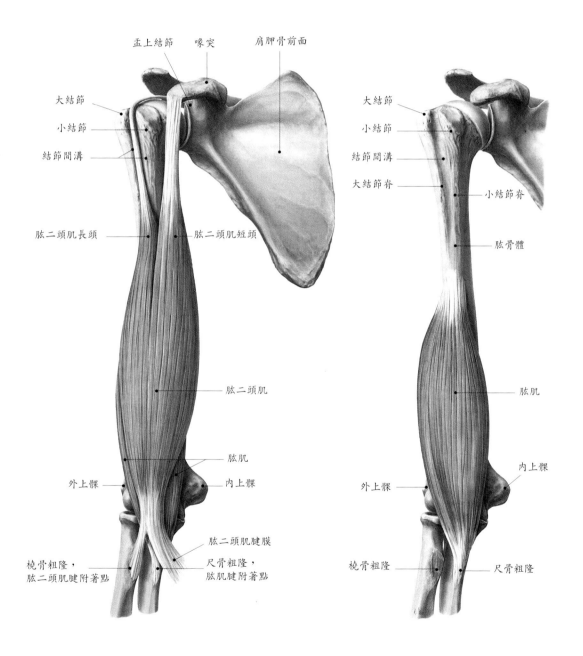

圖5-17　肱二頭肌與肱肌

4. 喙肱肌 (圖5-18)

肱肌內側上方有喙肱肌，起自肩胛骨喙突，止於肱骨內緣中部，上臂舉起時在腋窩處明顯可見。收縮時可使肱骨前舉及上臂內收。

5. 肱三頭肌 (圖5-19)

上臂主要的伸肌，它構成臂背面的形狀。其長頭居中，起自肩胛骨關節盂下方，外側頭起自肱骨後上部，內側頭起自肱骨後面內側較低的部位，在上臂的內下面顯現出來，三頭合成一個大肌腹，聯結肌腹的是肱骨中下開始形成的長方形肌腱，止於尺骨鷹嘴。收縮時肘部伸直，肌肉隆起，下方腱質成斜長方形凹陷。

6. 肘後肌 (圖5-19)

起自肱骨外上髁後面，沿著鷹嘴突邊緣斜向尺骨體上端的三角形小肌肉。作用同肱三頭肌一樣。

前臂的肌肉較多，為了便於在形態上理解可分成三組大的肌群，這三組肌群在形體上有很明顯的區隔。

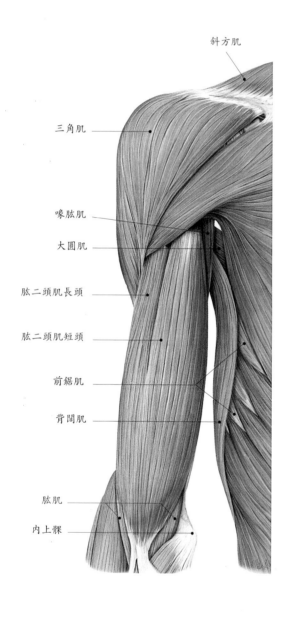

圖5-18 喙肱肌

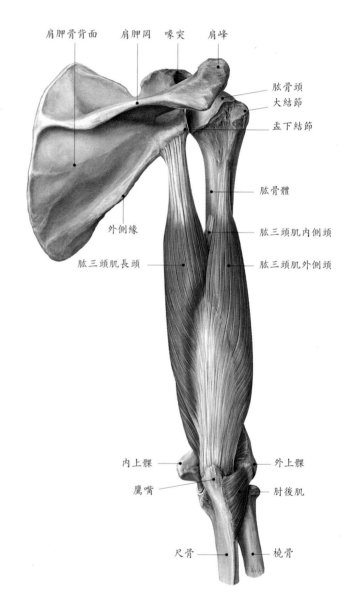

圖5-19 肱三頭肌與肘後肌

7. 前臂外側伸肌群（圖5-20）

　　包括肱橈肌、橈側腕長伸肌、橈側腕短伸肌。

◎肱橈肌：起自肱骨外上髁上方，向下延伸，止於橈骨下端莖突。作用是將橈骨由內側轉向外側，使手掌向上。

◎橈側腕長伸肌：起於肱骨外上髁，止於第二掌骨基底背面。作用是伸腕、手外展。

◎橈側腕短伸肌：起點同上，止於第三掌骨基底背面。作用同上。

8. 前臂掌側屈肌群（圖5-21）

　　包括旋前圓肌、橈側腕屈肌、掌長肌、尺側腕屈肌。

◎旋前圓肌：起自肱骨內上髁及尺骨冠狀突，止於橈骨外側中段。作用是將橈骨由外側轉向內側，使橈骨與尺骨呈交叉情形。

◎橈側腕屈肌：起於肱骨內上髁，止於第二掌骨基底。作用是屈腕、手外展，使前臂旋前。

◎掌長肌：起於肱骨內上髁，止於掌腱膜。作用是屈腕。

◎尺側腕屈肌：起於肱骨內上髁，止於小指掌骨基底。作用是屈腕、手內收。

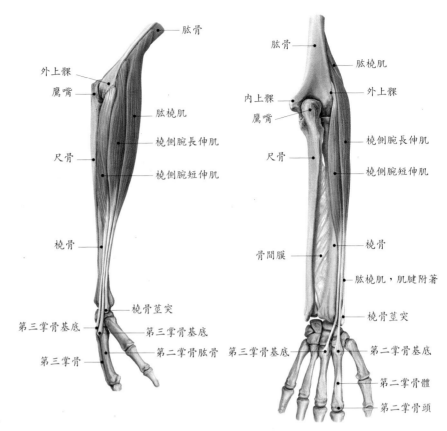

圖5-20 前臂外側伸肌群

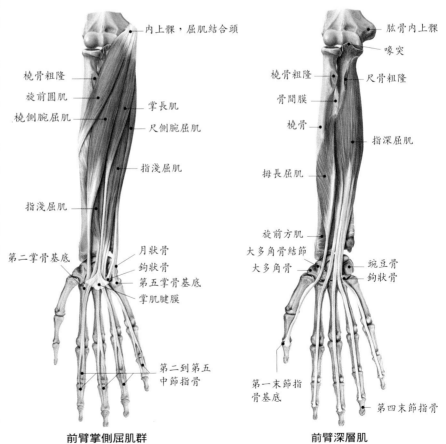

前臂掌側屈肌群　　　　　　前臂深層肌

圖5-21

9. 前臂背側伸肌群（圖5-22）

　　包括指總伸肌、小指固有伸肌、尺側腕伸肌、拇長展肌、拇短伸肌、拇長伸肌。

◎指總伸肌：起於肱骨外上髁，以四腱止於二至五指的第三節指骨基底。作用是伸腕、伸二至五手指。

◎小指固有伸肌：起於肱骨外上髁，止於第五指骨基底。作用是伸小指。

◎尺側腕伸肌：起於肱骨外上髁，止於第五指骨基底。作用是伸腕、手內收。

◎拇長展肌：起於橈骨、尺骨背面和骨間膜，止於第一掌骨基底。作用是外展拇指和手。

◎拇短伸肌：起點同上，止於拇指第一節指骨基底。作用是伸拇指及手外展。

◎拇長伸肌：起點同上，止於拇指第二節指骨基底。作用同上。

10. 前臂深層肌（圖5-22）

　　可見的有指淺屈肌和拇長屈肌。

◎指淺屈肌：起於肱骨內上髁，以四腱止於二至五指的第二節指骨基底的掌側面內緣。作用是屈二至五指的中節指骨、指掌關節和腕關節。

◎拇長屈肌：起于橈骨，止於拇指指骨。作用是屈拇指。

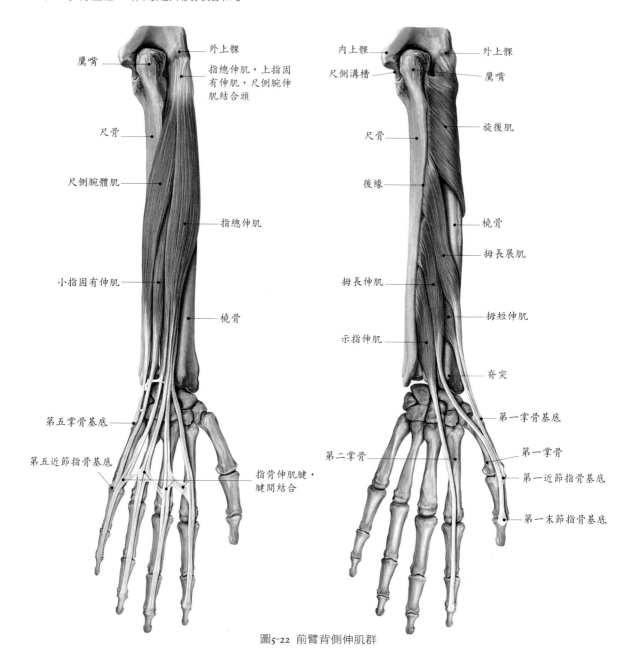

圖5-22 前臂背側伸肌群

II. 手部肌肉（圖5-23至圖5-25）

包括拇指側肌群、小指側肌群、掌心肌群、背側骨間肌群。

◎ 拇指側肌群：也稱拇指球，是手掌最厚的部分，由數塊肌肉重疊構成，可使拇指產生內收、前屈以及外展等複雜運動。在拇指和其他四指用力捏、握物體時，這個肌群隆起很高。

◎ 小指側肌群：也稱小指球，數塊肌肉重疊構成長而圓厚的肉塊，可使小指接近拇指、前屈、外展

等。握拳時，這塊肌群隆起。

◎ 掌心肌群：在掌骨之間構成掌心平面，是手掌肌肉最薄的部分，可使指骨前屈、內收、外展。

◎ 背側骨間肌群：在背側掌骨之間，用力可使掌骨外展，做虎爪狀。其中，位於手背拇指、食指掌骨之間的肌群比較明顯，尤其在大拇指靠向食指或大拇指蹺向手背時，這塊肌群更為突出。（圖5-26至圖5-28）

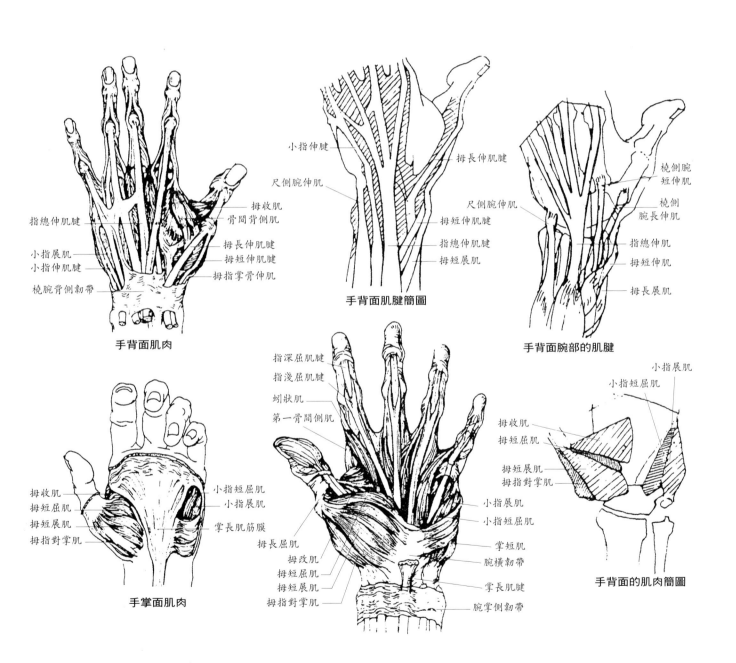

手背面肌肉

手背面肌腱簡圖

手背面腕部的肌腱

手掌面肌肉

手背面的肌肉簡圖

圖5-23　手部肌肉

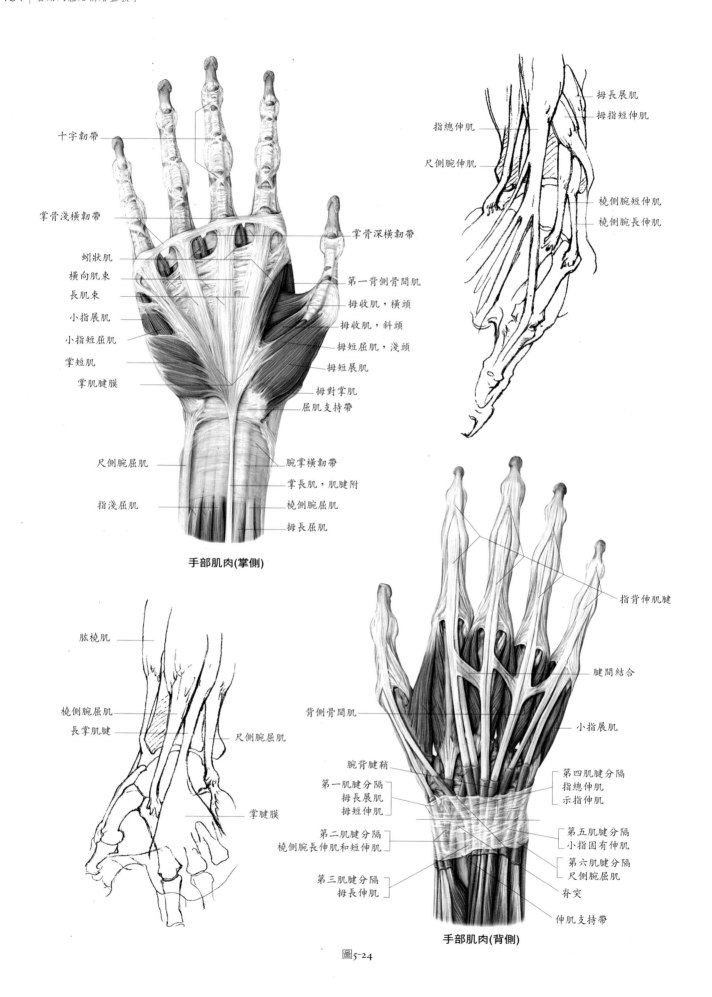

十字韌帶

掌骨淺橫韌帶

蚓狀肌
橫向肌束
長肌束
小指展肌
小指短屈肌
掌短肌
掌肌腱膜

尺側腕屈肌

指淺屈肌

掌骨深橫韌帶

第一背側骨間肌
拇收肌，橫頭
拇收肌，斜頭
拇短屈肌，淺頭
拇短展肌
拇對掌肌
屈肌支持帶

腕掌橫韌帶
掌長肌，肌腱附
橈側腕屈肌
拇長屈肌

手部肌肉(掌側)

拇長展肌
拇指短伸肌

指總伸肌

尺側腕伸肌

橈側腕短伸肌
橈側腕長伸肌

肱橈肌

橈側腕屈肌
長掌肌腱

尺側腕屈肌

掌腱膜

指背伸肌腱

腱間結合

背側骨間肌

小指展肌

腕背腱鞘

第一肌腱分隔
拇長展肌
拇短伸肌

第二肌腱分隔
橈側腕長伸肌和短伸肌

第三肌腱分隔
拇長伸肌

第四肌腱分隔
指總伸肌
示指伸肌

第五肌腱分隔
小指固有伸肌

第六肌腱分隔
尺側腕屈肌

脊突

伸肌支持帶

手部肌肉(背側)

圖5-24

圖5-25

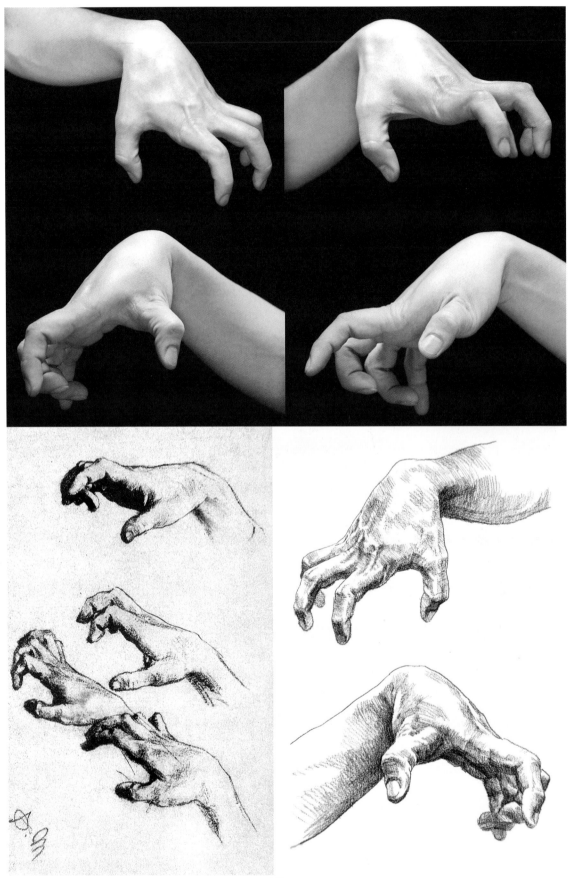

圖5-26

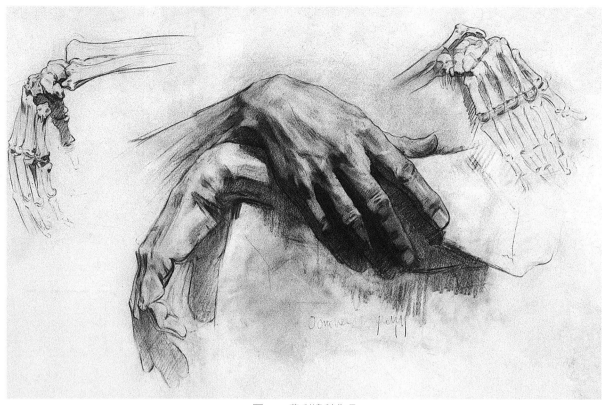

圖5-27　費利邊科作品

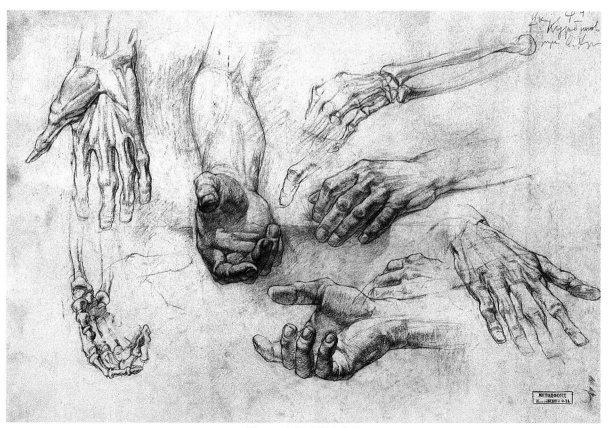

圖5-28　庫爾班諾夫作品

第二節　上肢的形體結構

一、上臂（圖5-30）

1. 三角肌從人體的正面和背面看近似於三角形，從
 人體的側面看，像倒置的洋蔥，從肩峰到三分之
 一強的上臂都被包裹在三角肌之下，其厚薄對肩
 部的寬窄影響頗大，決定了肩部的輪廓，在與胸
 大肌交界處會形成肌間三角。因此健壯的男子三
 角肌格外厚實，肥厚成圓狀，邊緣線富有彈性。
 （圖5-29）

2. 肱二頭肌在上臂的內側，肱二頭肌屈伸時，自身
 的形態變化較大，在前臂伸展時肌肉處於放鬆
 狀態，細長、橫斷面的直徑小，在屈臂時肌肉處
 於緊張狀態，短粗，收縮時成堅硬的球狀體，橫
 斷面的直徑成倍地增大，是男子力量的象徵。在
 屈臂而前臂又旋轉時，肌肉便呈圓柱體。（圖
 5-31、圖5-32）

3. 肱三頭肌在肱骨上部是兩股厚實的肌肉組織，下
 部貼近肱骨的位置轉化成肌腱合併在一起，因此
 在體表上看，上部渾厚，下面扁平，形成一個向
 肘部方向彎曲的弧狀階梯面。（圖5-33）

4. 肱肌中顯露在上臂外側上部、肱二頭肌和肱三頭
 肌之間的叫肱肌外側頭，在體表起到明顯的結構
 作用，它的上方插入肱三頭肌和三角肌之間，下
 方插入肱二頭肌和肱橈肌之間，因此從體側看肱
 肌不是延肱骨方向上下垂直，而是下方向肱二頭
 肌方向傾斜。

圖5-29

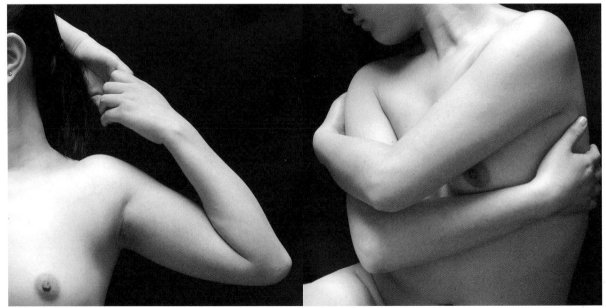

圖5-30

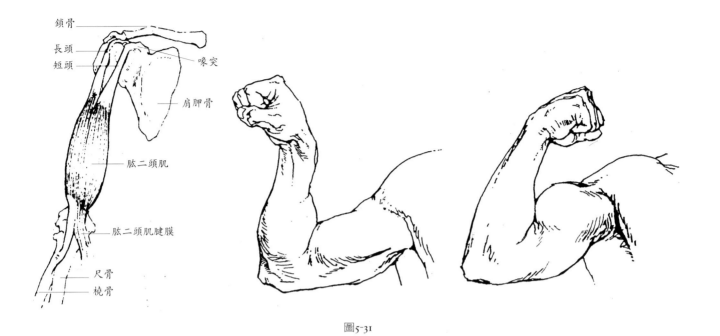

鎖骨

長頭

短頭

喙突

肩胛骨

肱二頭肌

肱二頭肌腱膜

尺骨

橈骨

圖5-31

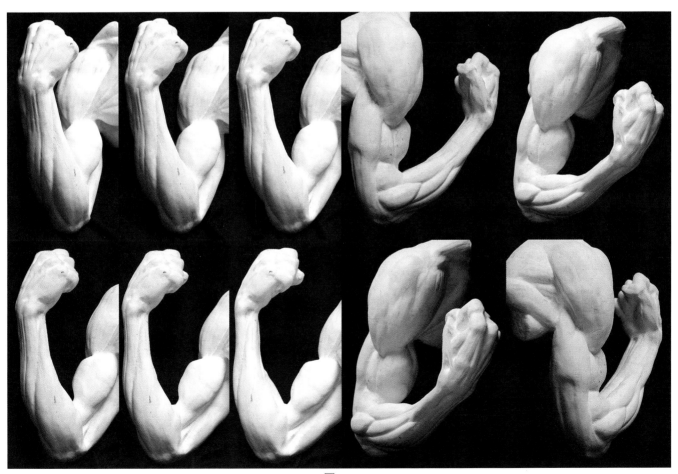

圖5-32

5. 上臂上端內側與胸壁間形成的深窩稱為腋窩，在手臂上舉時十分明顯。其前壁為胸大肌，後壁為背闊肌和大圓肌，內壁為前鋸肌，外壁為肱二頭肌、喙肱肌和肱三頭肌，是體現上臂、胸廓厚度的重要部位。（圖5-34）

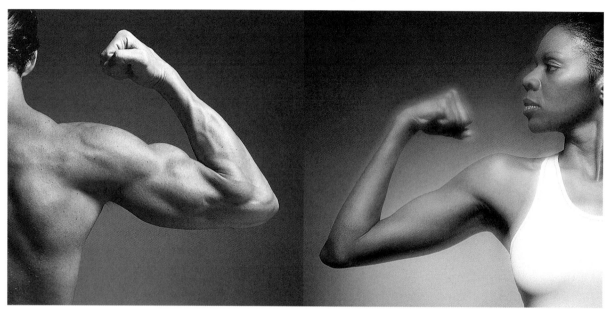

圖5-33

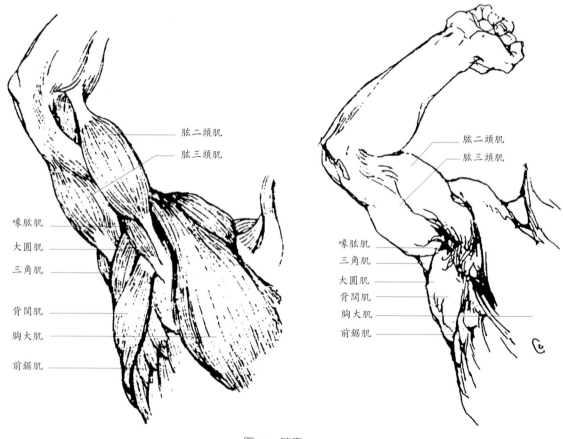

肱二頭肌
肱三頭肌
喙肱肌
大圓肌
三角肌
背闊肌
胸大肌
前鋸肌

肱二頭肌
肱三頭肌
喙肱肌
三角肌
大圓肌
背闊肌
胸大肌
前鋸肌

圖5-34 腋窩

二、肘關節

　　伸肘狀態時，肱骨的內、外上髁和尺骨鷹嘴三點連成一直線，鷹嘴突陷入肱骨的鷹嘴窩中，與肱骨的內上髁、外上髁之間形成三角形凹陷；但屈肘時鷹嘴突變為三角形突出，彎曲越大，三角形的鷹突角度越小。（圖5-35至圖5-38）

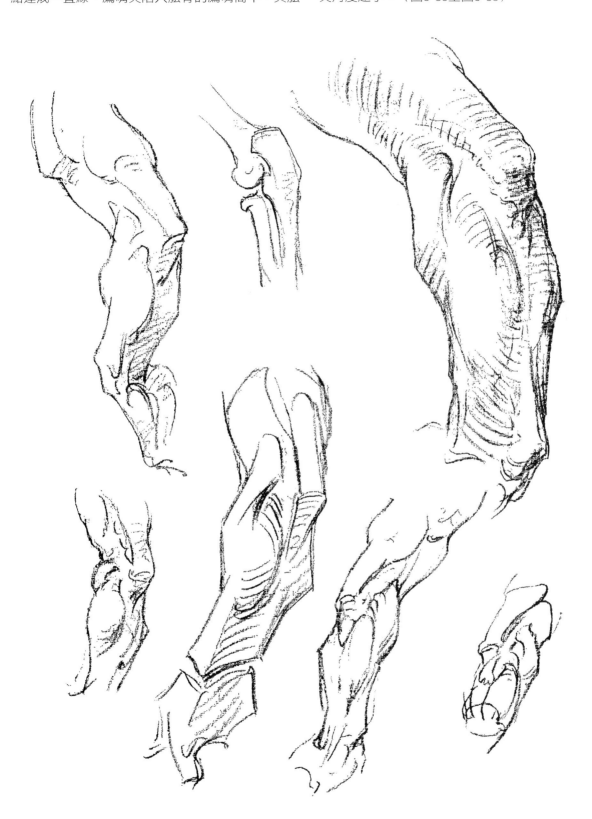

圖5-35

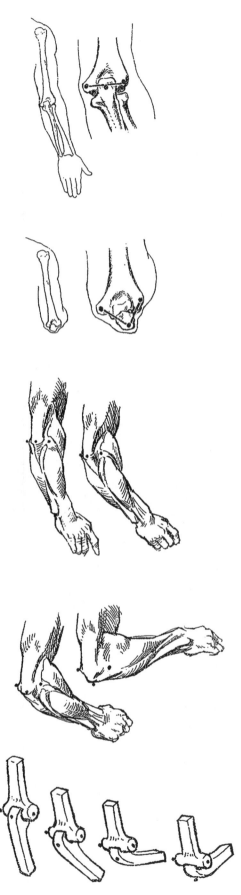

圖5-36

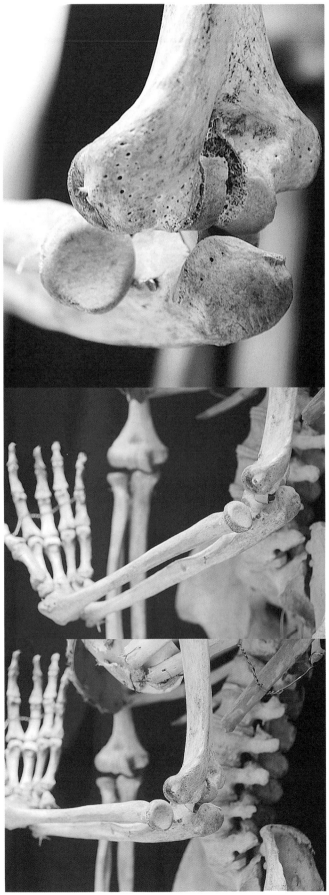

圖5-37

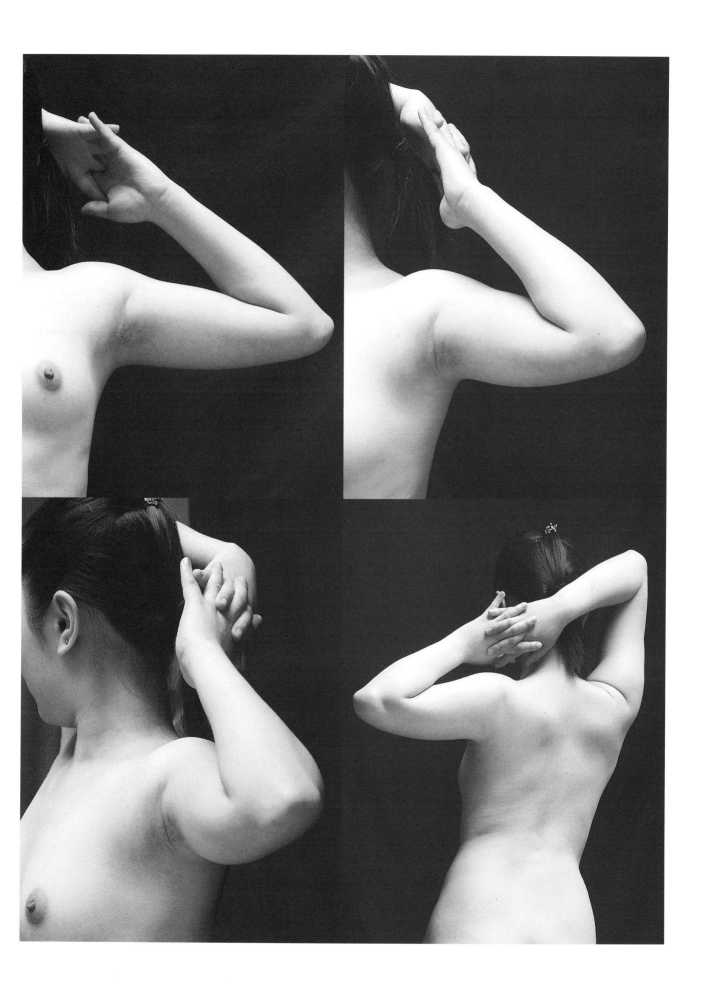

圖5-38

三、前臂

1. 前臂的肌肉形態似兩個圓柱，橈側由橈骨和伸肌群組成，尺側由尺骨和屈肌群組成。在前臂上部兩圓柱形並置成扁圓狀，前臂內旋後兩圓柱交叉，前臂上部成一圓柱狀，但兩者間會形成較明顯的淺溝。（圖5-39）

2. 上臂後側從鷹嘴突至尺骨莖突有一尺骨線，由於尺骨兩邊沒有肌肉掩蓋，在皮下很顯著，是外形上重要的骨線。（圖5-40至圖5-43）

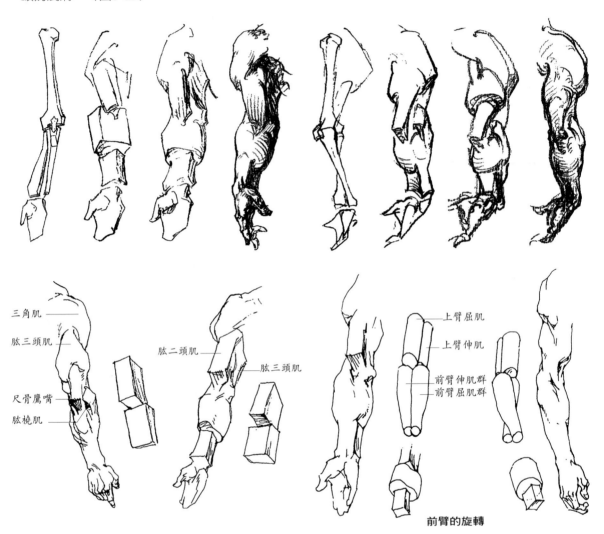

前臂的旋轉

圖5-39

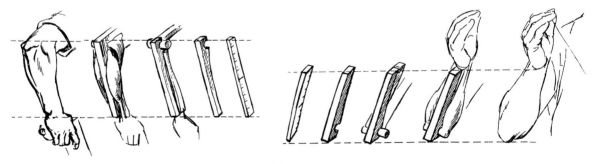

圖5-40

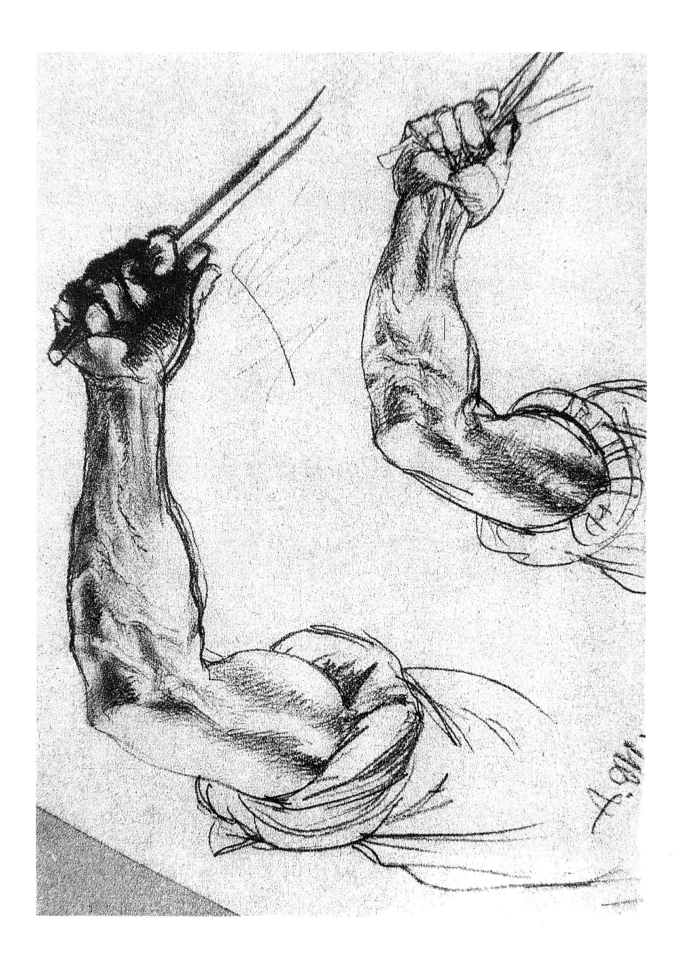

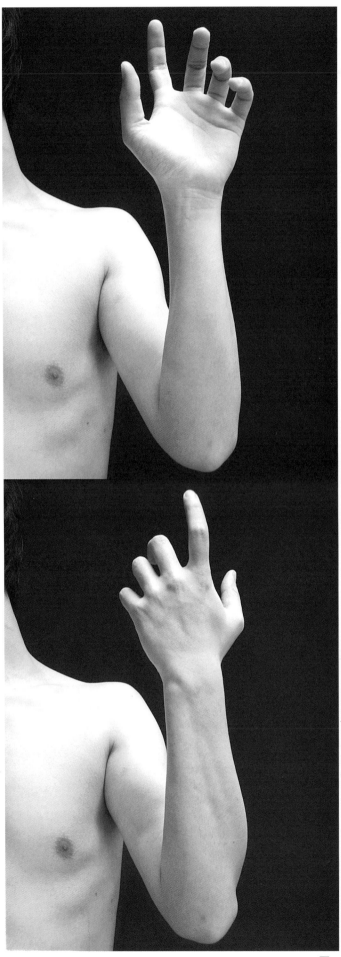
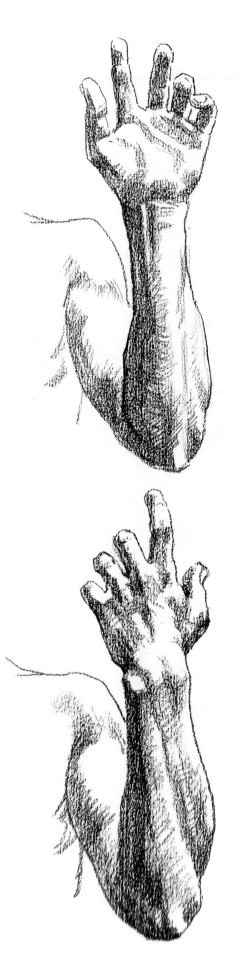

圖5-42

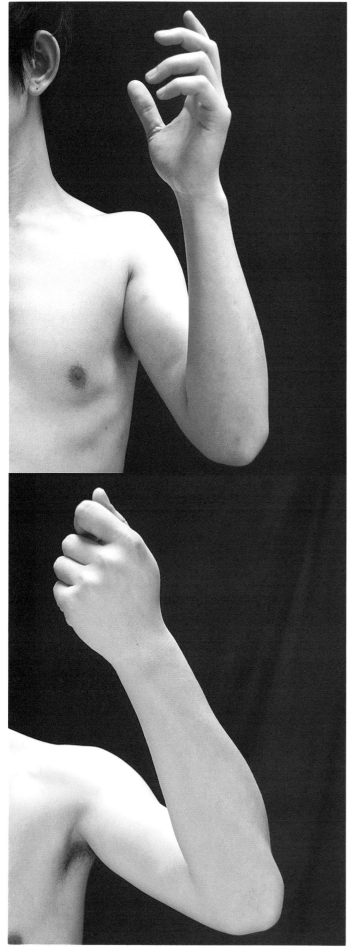

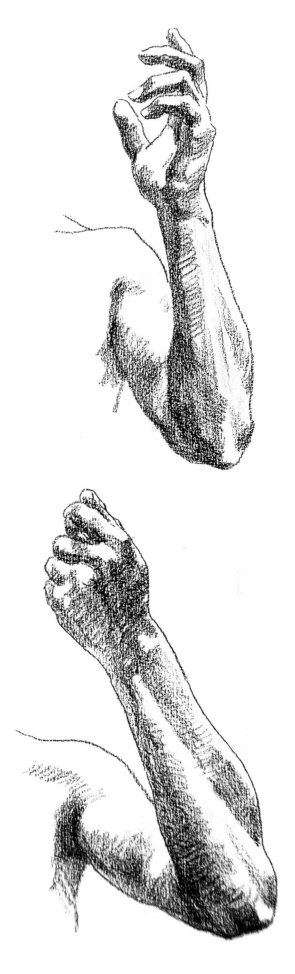

圖5-43

3. 橈骨小頭在肘部和肱骨外髁相連，橈骨莖突在腕部大拇指一側和腕骨相連，使前臂以尺骨為軸，可以做擰麻花般的運動，拉動手在手背手掌之間反正、正反地交替運動。（圖5-44）

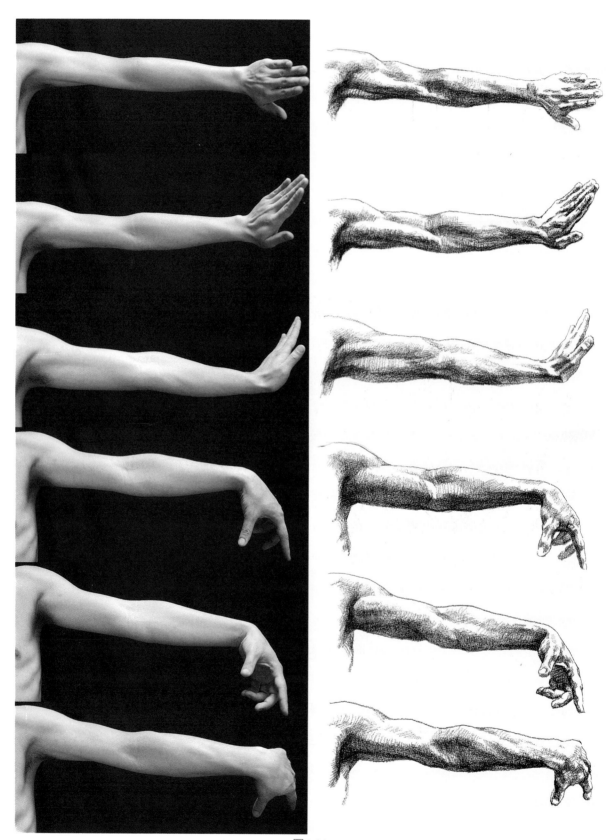

圖5-44

4. 前臂的肌肉很多，在運動中起的作用也異常複雜。因此絕對沒有必要去硬記每一塊肌肉，而要將這些肌肉分成組，瞭解認識它們在體表中形成的造型特點：

A. 首先要建立起把前臂的肌肉分成三個肌肉結構群的意識。如果我們以尺骨鷹嘴、尺骨線和尺骨小頭為界，掌側屈肌群在前臂尺骨線內側。背側伸肌群在前臂尺骨線外側，而外側伸肌群在前臂的橈骨側。（圖5-45）

B. 屈肌群和伸肌群相比，屈肌群更加發達厚實，顯露出優美的弧線，屈肌群和伸肌群之間的結構轉折形成清晰的溝股是尺骨線的位置，兩端的鷹嘴和尺骨小頭更加強了它們之間的區隔。而背側伸肌群的上部和外側伸肌群的界線不是很明顯，在某種角度下，可以將此兩組肌肉連帶表現。（圖5-46）

C. 由於外側伸肌群和屈肌群在前臂中都很發達，從前臂的手掌側看，它們在前臂的橈骨、尺骨側都形成向外隆起的富有彈性的弧線，但要特別注意的是，在正常放鬆狀態下外側伸肌群的弧線弧度大，而屈肌群的弧度小，切不可將這個結構形表現得完全對稱。（圖5-46，圖5-47）

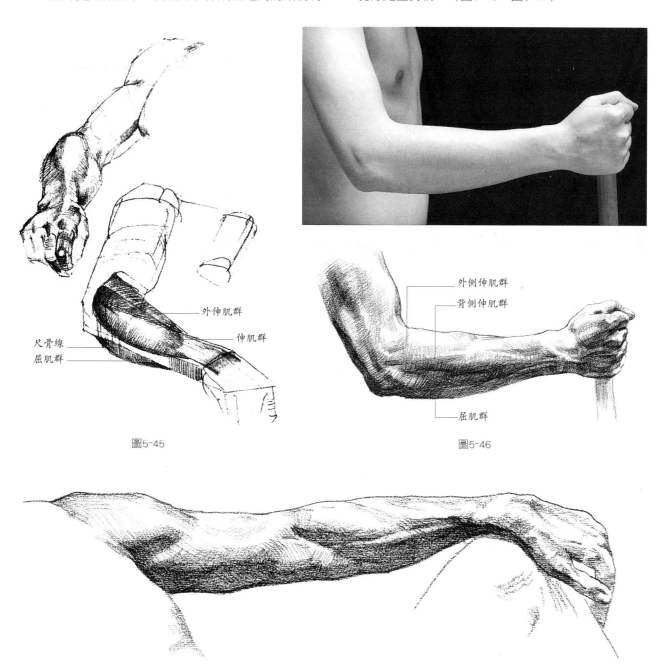

外伸肌群
伸肌群
尺骨線
屈肌群

圖5-45

外側伸肌群
背側伸肌群
屈肌群

圖5-46

圖5-47

5. 上肢的上臂和前臂體積從整體上概括，可理解為
 兩個扁長方體，兩體銜接寬、高面呈相反狀態。
 由於前臂上半段體積較大，這一部分又可概括為
 近似橢圓形。（圖5-48至圖5-50）

6. 前臂的三組肌群在前臂下部三分之二處，逐漸從
 厚實的肌肉組織變成肌腱，失去了體積上的厚
 度，在結構上，腕部的橈骨大頭和尺骨小頭之間
 形成的骨骼結構關係代替肌肉起到了主要作用，
 使腕部上端的小臂橫斷面逐漸過渡成比較清晰的
 長方形。（圖5-49）

7. 上肢是人體運動的重要部位，是力量的象徵，
 因此肌肉群確實在上臂、前臂的外部結構中起
 到了決定性的作用。這種情況下，初學者往往
 容易忽視骨骼的作用。在表現時，常常出現手
 臂折斷、錯位或比例失調等問題，因此骨頭的位
 置和它們的連接關係是結構要點。（圖5-51、圖
 5-52）

 上肢重要的骨點有：

 ◎肩峰；

 ◎肱骨內髁、肱骨外髁；

 ◎橈骨小頭、橈骨莖突；

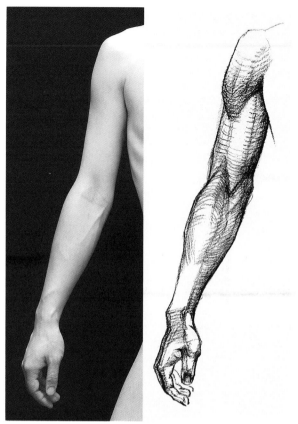

圖5-48

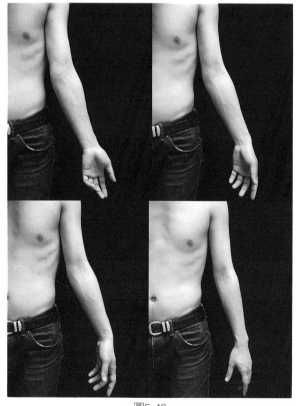

圖5-49

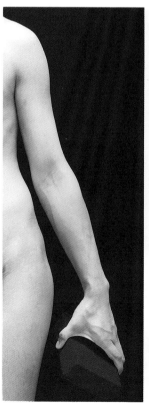
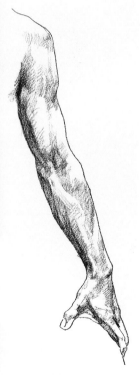

圖5-50

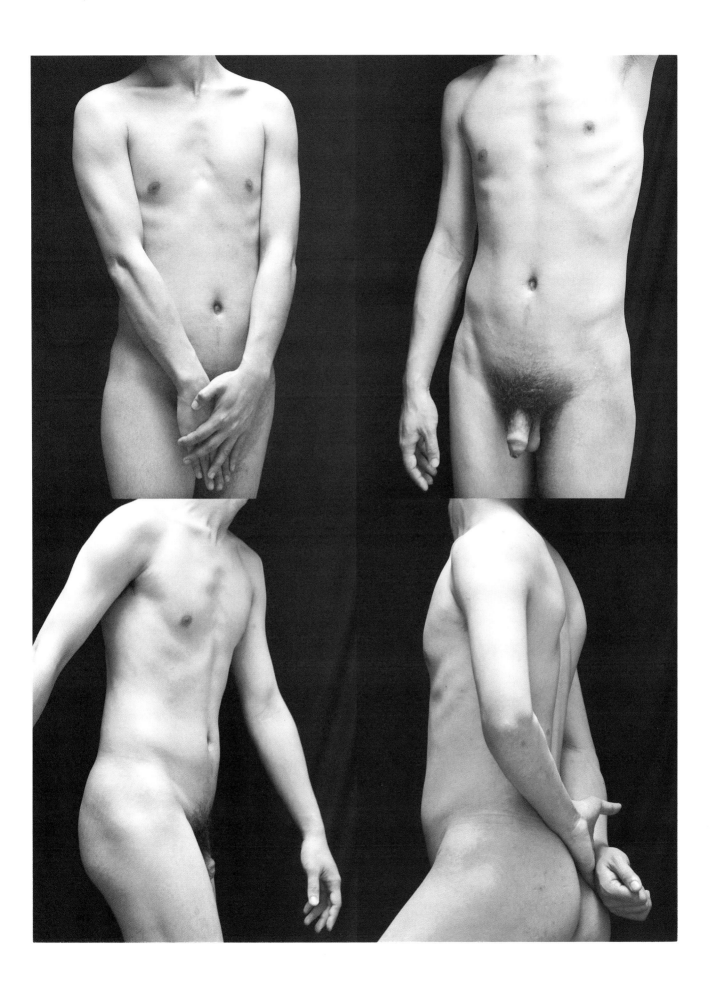

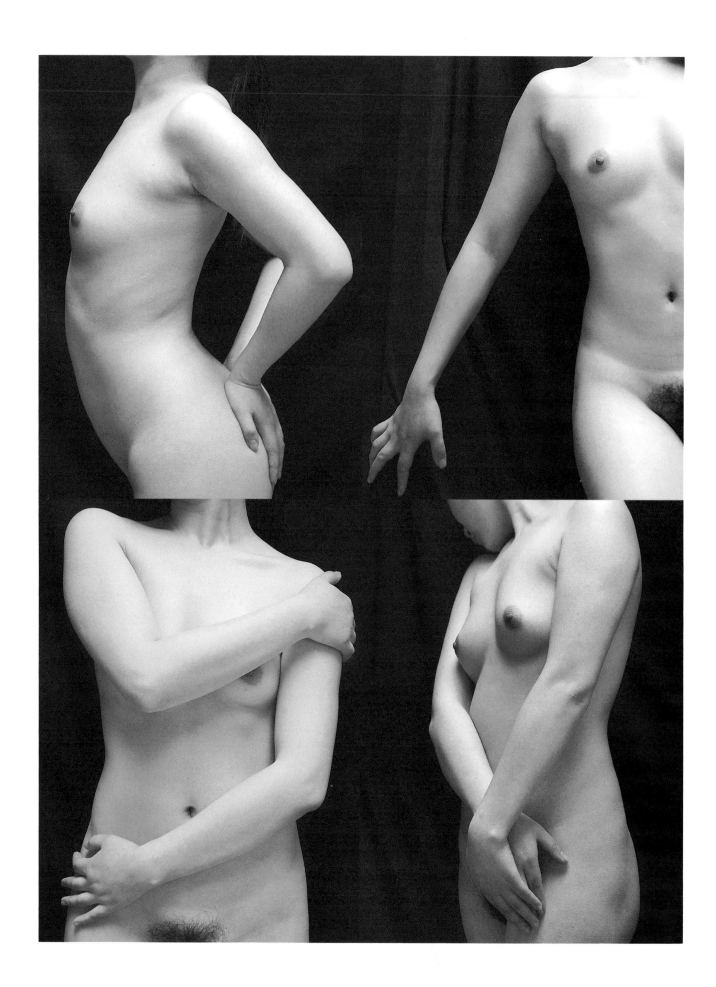

圖5-52

◎尺骨鷹突、尺骨小頭。

四、手部

1. 手的結構複雜，動作靈活，形態多變，可將手部分為腕、掌、指三部分來理解。腕骨背面凸起，掌面凹陷。由於腕骨和掌骨連成一體，腕的體積不太明顯，但在手的造型中容易忽視腕的結構特徵，必須注意腕部和手、臂的連接，否則手的造型生硬呆板。手的動作首先體現在腕部，然後才是掌骨和指骨（圖5-53、圖5-54）。李奧納多‧達文西就是通過腕部的動作和手指的動作來表達女性

圖5-53

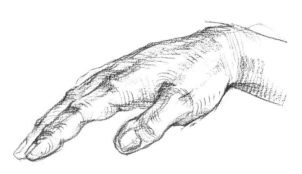

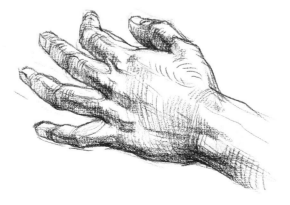

圖5-54

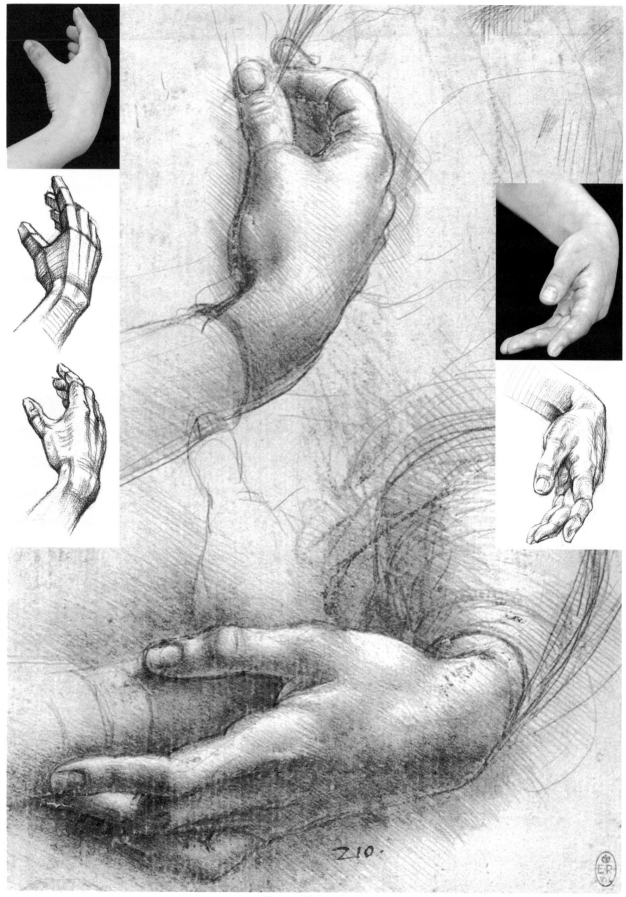

圖5-55　達文西作品

温柔多情的性格的（圖5-55）。

2. 手部的骨骼決定著手部的基本形。指骨外皮下肌

肉脂肪很少，因此手指骨的基本形幾乎等同於手指的外形。因此，如何理解指骨和表現指骨是刻

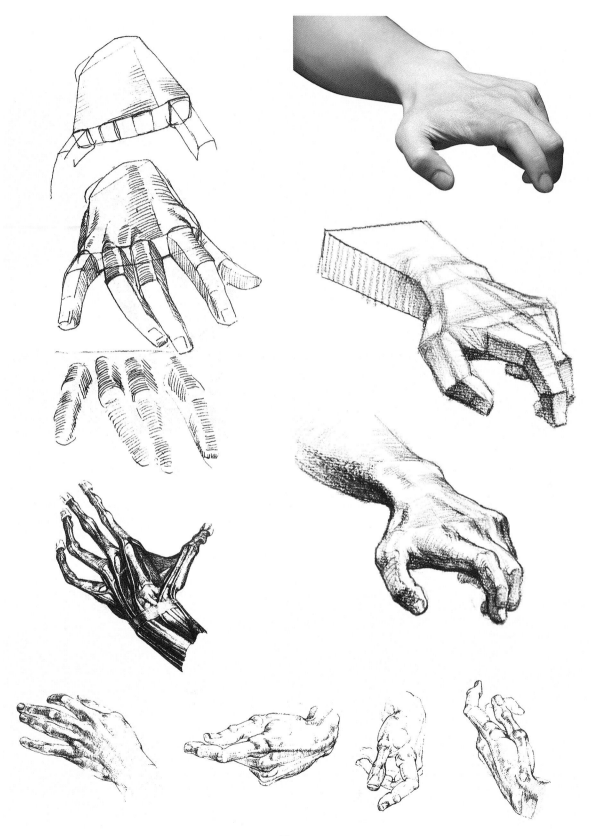

圖5-56

畫手部的重點。（圖5-56）

3. 整個手部自腕部至指尖呈階梯狀，腕、掌、指逐級下降，在對手的表現中不要忽視了這一厚度變化。另外，拇指側肌肉厚於小指側，掌心凹陷，掌背隆突。五根掌骨列成放射狀，呈弓形弧狀。

（圖5-57）

4. 掌部的基本形是一個六邊形。手背面，食指與中指之間形成一個最高的平面，中指至小指之間形成一個斜向小指側的平面，而食指與拇指之間形成一個向拇指側的平面。手掌面，拇指側及小拇指側有兩個隆起的肉質，分別稱為大魚際與小魚

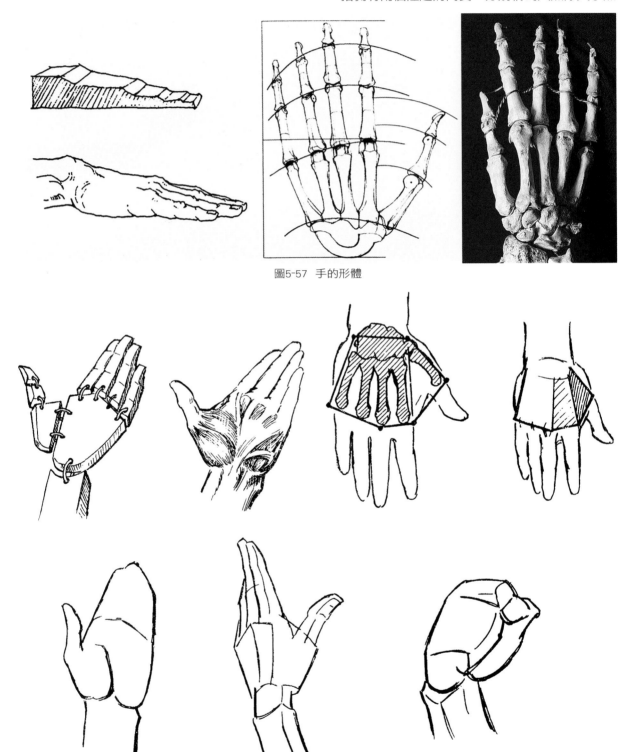

圖5-57　手的形體

圖5-58

際。（圖5-58）

5. 拇指是一個單獨的體積，與其他手指處於相對立的位置；另四個手指可作為一個整體。手指的每一節是一小段方而略圓的柱體，指骨在手指的各關節處明顯隆起。手指可握拳、分開和併攏，併攏時各手指的延長線集中於一點，分開時指為放射狀。可將四個手指的各關節連成一條弧線，以此劃分其轉折面，最後區分手指。（圖5-59）

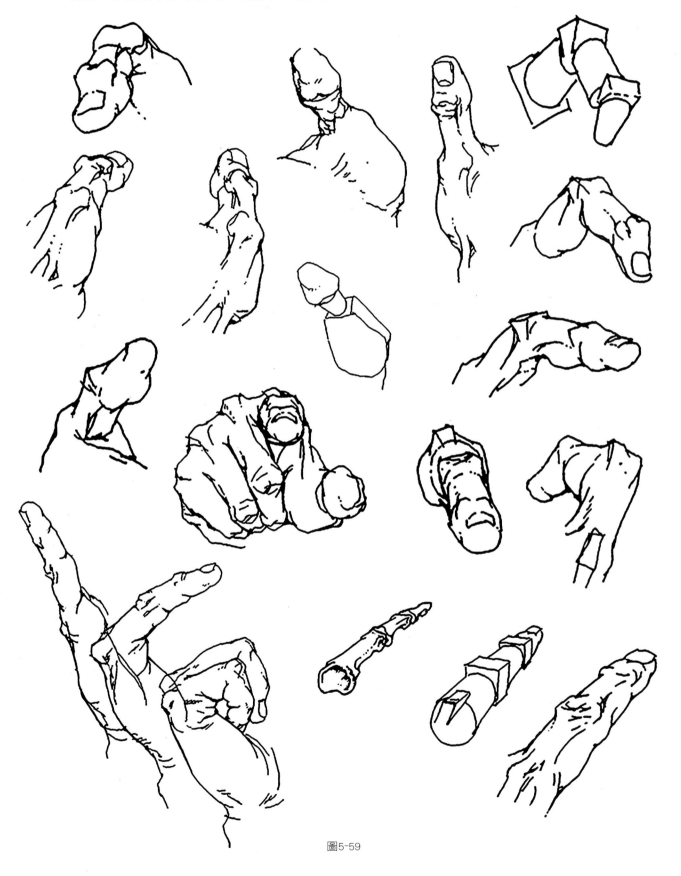

圖5-59

6. 手的外形差異很大，比如腕有粗細、掌有厚薄、指有長短等，並具有性別、年齡和職業的特徵，加上動勢變化，更是千姿百態。兒童及女性手上的皺褶，指窩以及尖尖的手指，非常勻稱優美。老年人的手枯槁、畸形，腫脹的關節，微微顫抖，青筋畢露，皺紋縱橫，這是時間留下來的痕跡。（圖5-60、圖5-61）

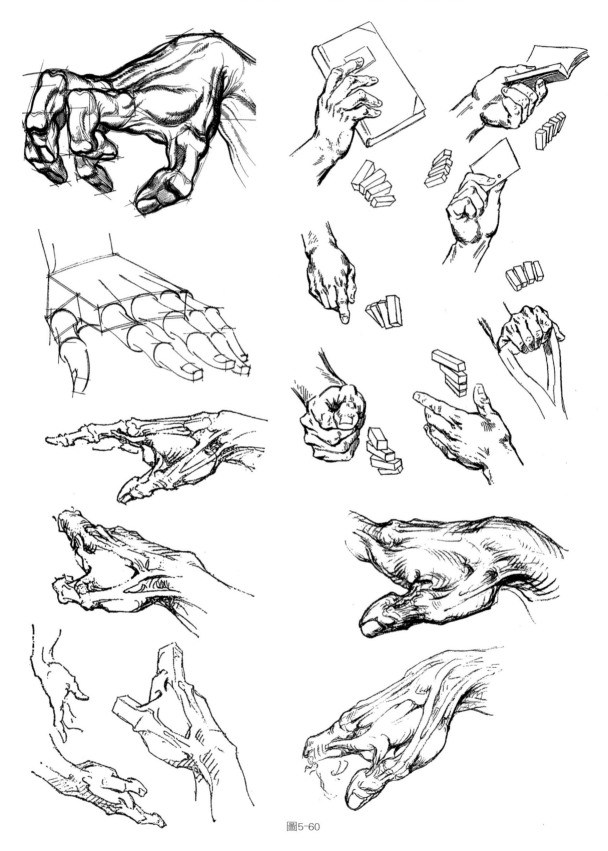

圖5-60

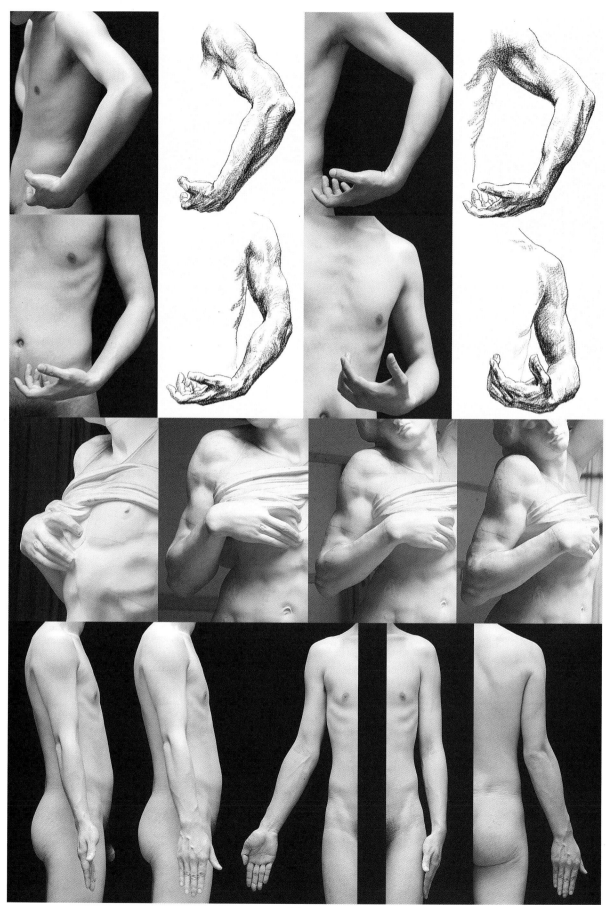

圖5-61

五、綜合概括

概括起來看，上肢是連接在軀幹上端近粗遠細的圓錐形體塊。上臂與前臂又可概括為扁的方柱體，其前後兩面比內外兩面窄，同時它們各自又由一塊圓柱體與長方體榫接而成。在前臂和手掌之間：腕部骨骼形成一個向下傾斜的轉折長方體；手掌則是弧形的扁方體；手指為方而略圓的柱體。

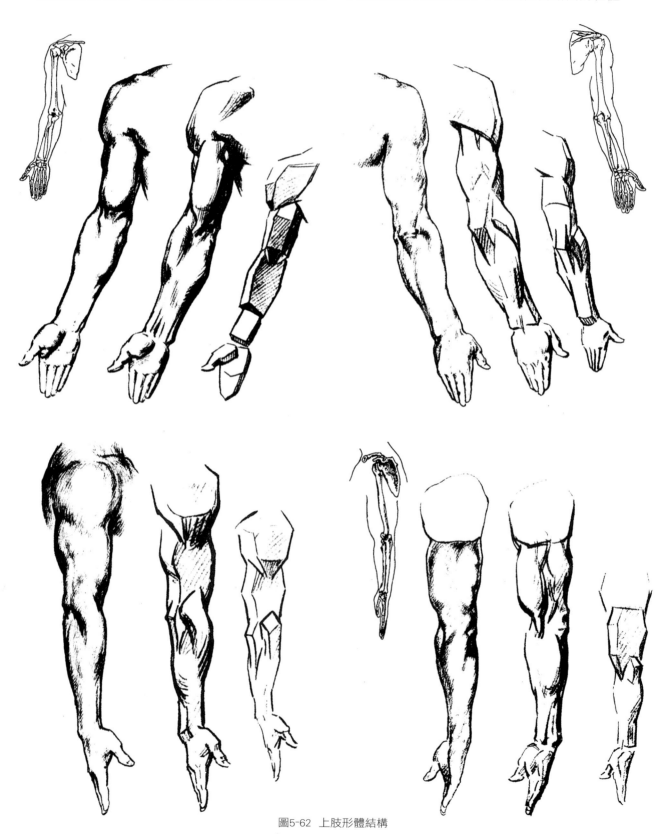

圖5-62　上肢形體結構

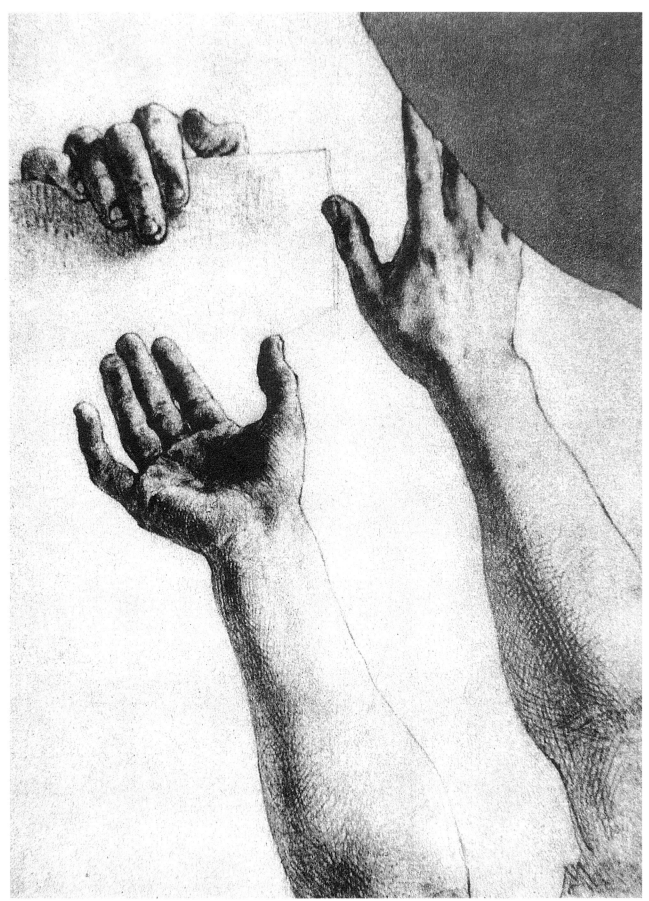

圖5-63 門采爾作品

（圖5-62、圖5-63）

第三節　下肢的解剖結構

一、下肢骨骼（圖5-64、圖5-65）

包括大腿、小腿、足三個部分，有髖關節、膝關節和踝關節三個關節。

1. 髖關節（圖5-66、圖5-67）

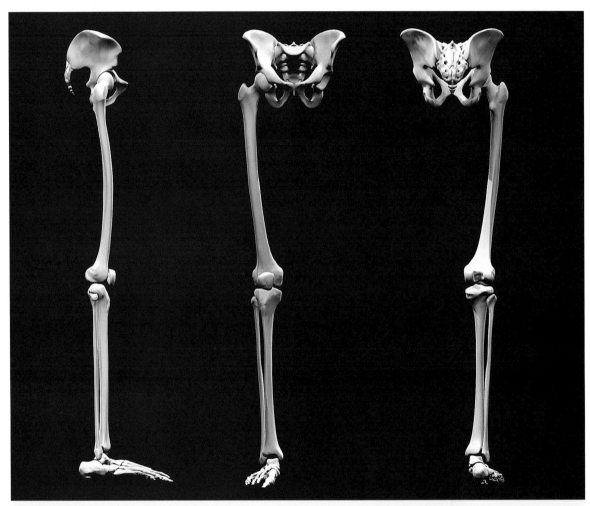

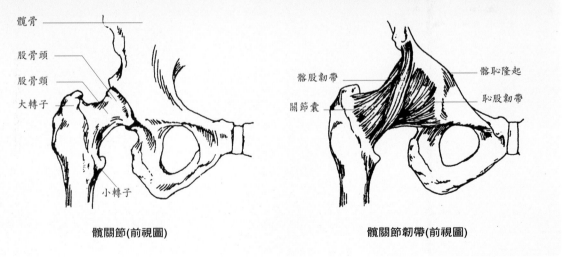

髖骨

股骨頭

股骨頸

大轉子

小轉子

髖關節(前視圖)

髂股韌帶

關節囊

髂恥隆起

恥股韌帶

髖關節韌帶(前視圖)

圖5-64

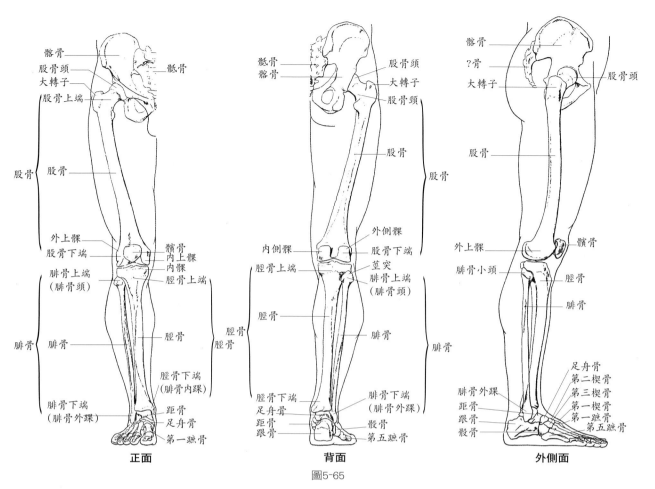

正面　　　　　　　背面　　　　　　　外側面

圖5-65

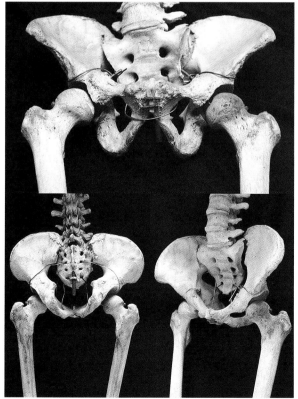

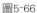

圖5-66

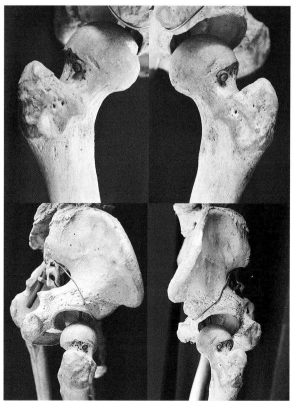

圖5-67

由髖骨的髖臼和股骨頭構成。此關節是下肢的基礎，身體的重量經由此傳達到下肢。

2. 股骨（圖5-68）

　是人體中最長、最強壯的骨頭。包括股骨頭、股骨頸、大小轉子、內側髁、外側髁、內上髁、外上髁等部分。

◎股骨頭：股骨上端的球形頭，裝在骨盆的髖臼裡形成關節。

◎股骨頸：股骨頭下面較細的部分，與股骨體成125度的鈍角（女性為直角）連接。

◎大小轉子：是股骨頸與股骨體交接處突起的骨塊，外側較大而方的為大轉子，顯於外形；內側較小的為小轉子，不顯於外形。

◎股骨體：為稍向前彎曲的圓柱形，下端粗大。

◎內側髁、外側髁：股骨下端兩側的髁狀突起，外側髁高，內側髁低。內側髁圓而突出，屈膝時格外顯

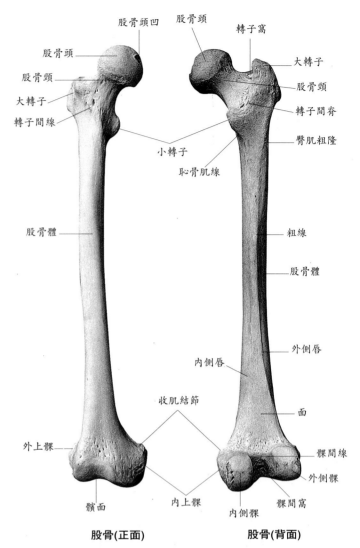

股骨(正面)　　　　股骨(背面)

圖5-68-1

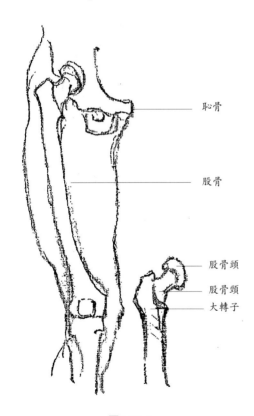

圖5-68-2

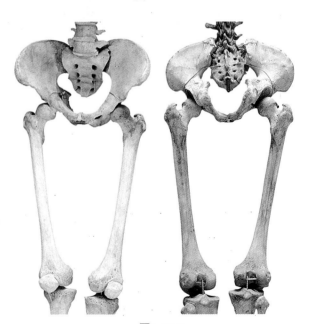

圖5-68-3

著，兩髁間後面深窩成髁間窩。

◎內上髁、外上髁：在內外側髁稍上部位。

3. 膝關節（圖5-69、圖5-70）

由髕骨、股骨下端的內側髁、外側髁、髕面、髁間窩和脛骨上端的內側髁、外側髁、頂面的圓盤

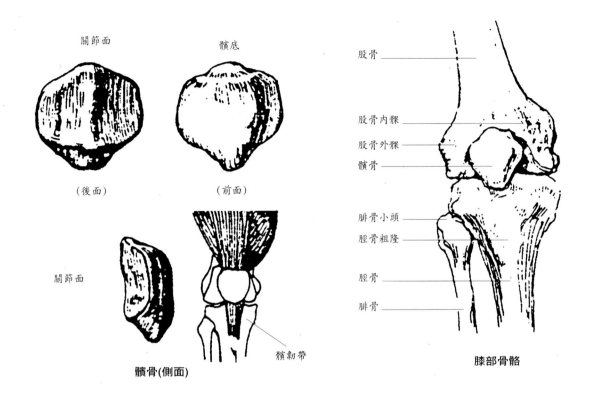

關節面　　　髕底

（後面）　　（前面）

關節面

髕骨(側面)　　　髕韌帶

股骨
股骨內髁
股骨外髁
髕骨
腓骨小頭
脛骨粗隆
脛骨
腓骨

膝部骨骼

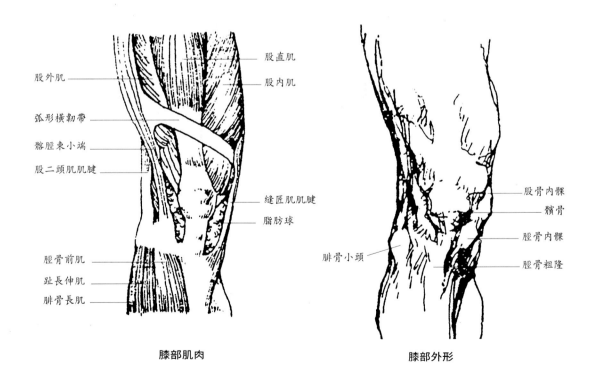

股外肌
弧形橫韌帶
髂脛束小端
股二頭肌肌腱
脛骨前肌
趾長伸肌
腓骨長肌

股直肌
股內肌
縫匠肌肌腱
脂肪球

膝部肌肉

股骨內髁
髕骨
脛骨內髁
脛骨粗隆
腓骨小頭

膝部外形

圖5-69

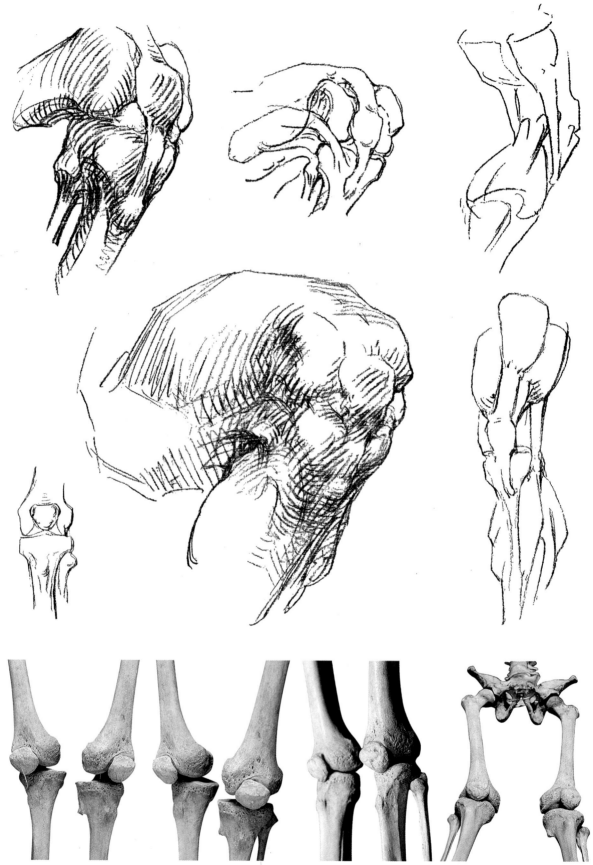

圖5-70

關節面、髁間隆起等組成。並在股骨下端的內側髁、外側髁中間凹下的髁面上扣有一個栗形髕骨。

4. 髕骨（圖5-71）

　　形狀似栗子，高起於膝上，上緣較寬，下緣較尖，前面粗糙。

5. 脛骨（圖5-71）

　　是小腿內側的骨骼，比較粗大。

◎ 內外側髁：脛骨上端兩側的突起。外側髁下面有腓關節面與腓骨小頭相接。

◎ 脛骨粗隆：內外側髁之間的三角形隆起。

◎ 脛骨前脊：脛骨骨體外側與內側交接的骨邊。

◎ 內踝：脛骨下端方而大的突起。

6. 腓骨（圖5-71）

　　位於脛骨外側，比脛骨細。上端為腓骨小頭，

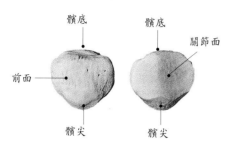

髕骨（正面）　　**髕骨（背面）**

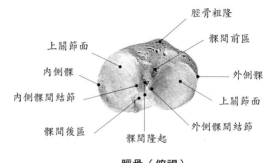

脛骨（俯視）

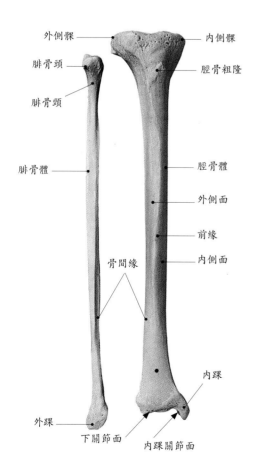

腓骨（正面）　　**脛骨（背面）**

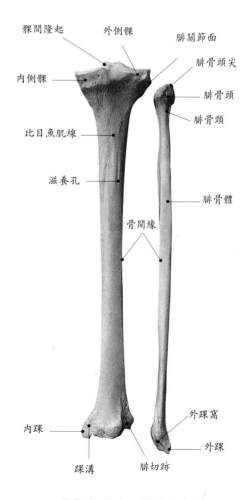

脛骨（正面）　　**腓骨（背面）**

圖5-71

下端尖而突起的部位稱外踝。外踝比內踝小，位置要低，並且更靠後。

7. 踝關節（圖5-72）

內踝與外踝一起聯結足部的距骨形成踝關節。

8. 跗骨（圖5-72、圖5-73）

是足腕七塊骨骼的總稱，位於足的後半部，包括距骨、跟骨、足舟骨、骰骨和楔骨。

◎ 距骨：上面與內外踝相關連，下接跟骨，前接足舟骨，骨體向外傾斜，決定了整個足的生長方向也是外斜的。

◎ 跟骨：是跗骨中最大的骨塊，近似長方體，此骨下端突起，稱為跟結節，位於足的最後部。

◎ 足舟骨：似船形，介於距骨與三塊楔骨之間。在足的內側緣，其粗隆見於表皮，是足內側穹隆的最高骨點。

◎ 骰骨：其形狀很像骰子，故名骰骨。它向下向外傾斜，與跟骨共同接觸地面。

◎ 楔骨：共有三塊，都是上寬下尖，形似樁頭。

9. 蹠骨（圖5-72、圖5-73）

每足有五條管狀骨，位於足中部，形成橫的穹窿狀。其中第一蹠骨粗短，第二蹠骨最長，第五蹠骨後端外側有一突起，稱為第五蹠骨粗隆。

10. 趾骨（圖5-72、圖5-73）

每足有十四節，大拇趾兩節，骨體粗大，其他趾骨都是三節，由第二趾到第五趾越來越細短。趾骨的排列不同於手指的放射狀，而是第一、二趾向

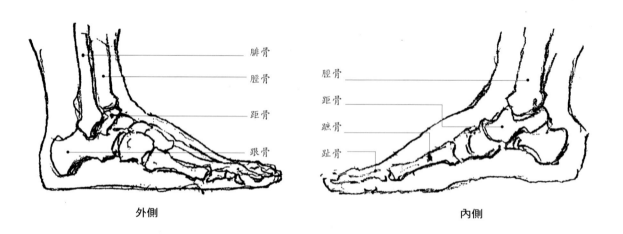

外側　　　　　　　　　　　　　　　　內側

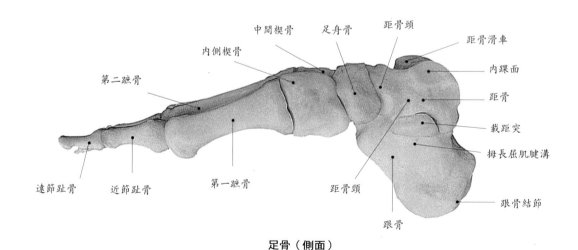

足骨（側面）

圖5-72

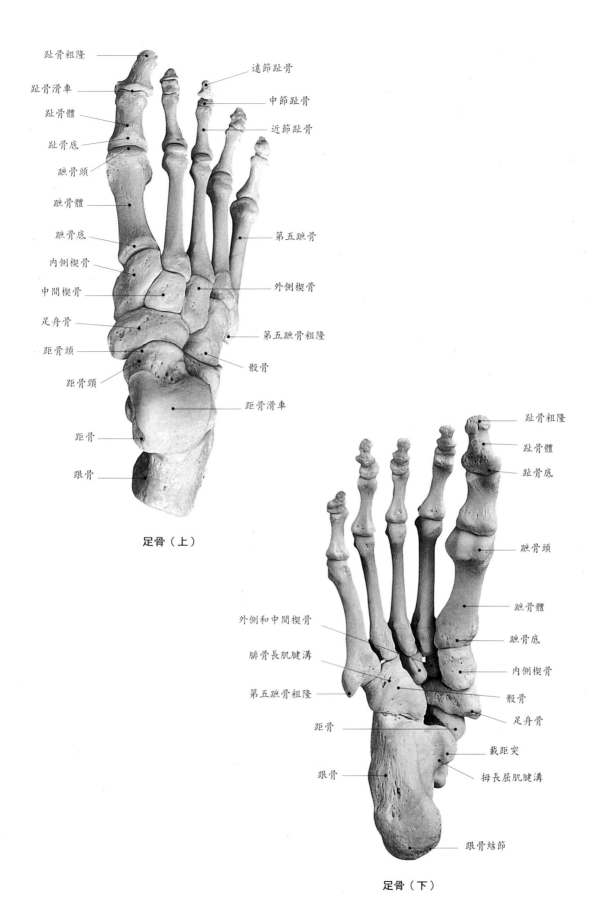

趾骨粗隆
趾骨滑車
趾骨體
趾骨底
蹠骨頭
蹠骨體
蹠骨底
內側楔骨
中間楔骨
足舟骨
距骨頭
距骨頸
距骨
跟骨

遠節趾骨
中節趾骨
近節趾骨

第五蹠骨

外側楔骨

第五蹠骨粗隆
骰骨
距骨滑車

足骨（上）

外側和中間楔骨
腓骨長肌腱溝
第五蹠骨粗隆
距骨
跟骨

趾骨粗隆
趾骨體
趾骨底

蹠骨頭

蹠骨體
蹠骨底
內側楔骨
骰骨
足舟骨
載距突
拇長屈肌腱溝

跟骨結節

足骨（下）

圖5-73

內傾，第四、五趾也向內傾。一般人拇趾最長，也
有第二趾最長的。

二、下肢肌肉（圖5-74至圖5-77）

下肢負擔人體的直立、行走、平衡以及支持體

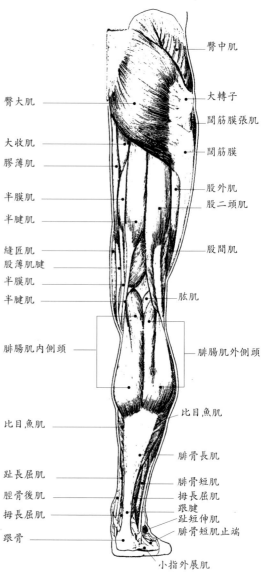

臀中肌
臀大肌
大轉子
闊筋膜張肌
大收肌
闊筋膜
膠薄肌
股外肌
半膜肌
股二頭肌
半腱肌
縫匠肌
股間肌
股薄肌腱
半膜肌
半腱肌
肱肌
腓腸肌內側頭
腓腸肌外側頭
比目魚肌
比目魚肌
腓骨長肌
趾長屈肌
腓骨短肌
脛骨後肌
拇長屈肌
拇長屈肌
跟腱
趾短伸肌
跟骨
腓骨短肌止端
小指外展肌

背面

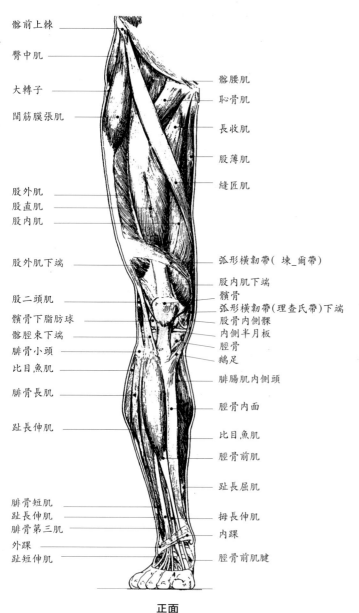

髂前上棘
臀中肌
大轉子
闊筋膜張肌
髂腰肌
恥骨肌
長收肌
股薄肌
縫匠肌
股外肌
股直肌
股內肌
股外肌下端
弧形橫韌帶（埭_爾帶）
股二頭肌
股內肌下端
髕骨
髕骨下脂肪球
弧形橫韌帶（理查氏帶）下端
髂脛束下端
股骨內側髁
腓骨小頭
內側半月板
比目魚肌
脛骨
鵝足
腓骨長肌
腓腸肌內側頭
趾長伸肌
脛骨內面
比目魚肌
脛骨前肌
腓骨短肌
趾長屈肌
趾長伸肌
拇長伸肌
腓骨第三肌
內踝
外踝
脛骨前肌腱
趾短伸肌

正面

圖5-74 下肢肌肉

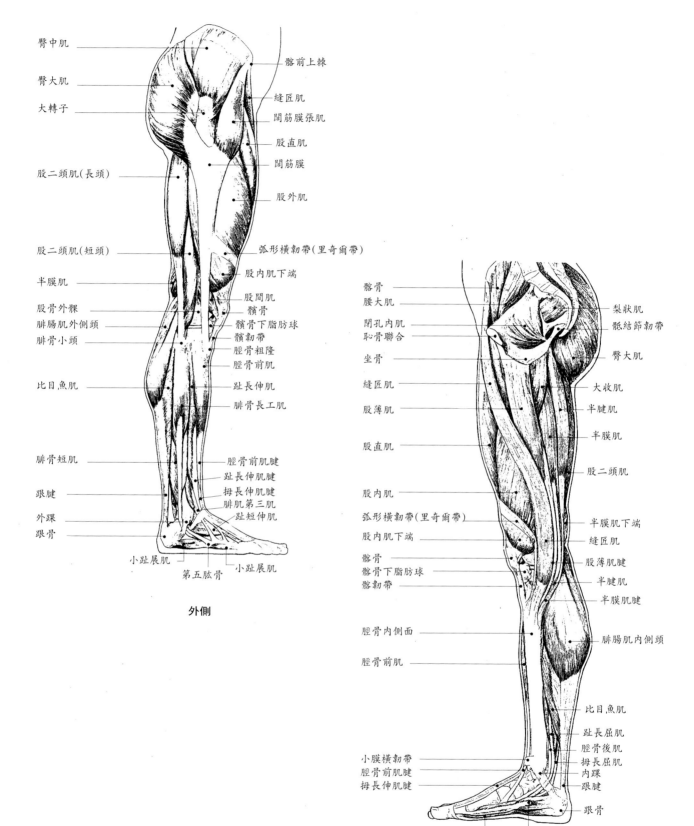

臀中肌

臀大肌

大轉子

股二頭肌(長頭)

股二頭肌(短頭)

半膜肌

股骨外髁

腓腸肌外側頭

腓骨小頭

比目魚肌

腓骨短肌

跟腱

外踝

跟骨

小趾展肌

第五肱骨

小趾展肌

髂前上棘

縫匠肌

闊筋膜張肌

股直肌

闊筋膜

股外肌

弧形橫韌帶(里奇爾帶)

股內肌下端

股間肌

髕骨

髕骨下脂肪球

髕韌帶

脛骨粗隆

脛骨前肌

趾長伸肌

腓骨長工肌

脛骨前肌腱

趾長伸肌腱

拇長伸肌腱

腓肌第三肌

趾短伸肌

外側

髂骨

腰大肌

閉孔內肌

恥骨聯合

坐骨

縫匠肌

股薄肌

股直肌

股內肌

弧形橫韌帶(里奇爾帶)

股內肌下端

髂骨

髂骨下脂肪球

髂韌帶

脛骨內側面

脛骨前肌

小膜橫韌帶

脛骨前肌腱

拇長伸肌腱

梨狀肌

骶結節韌帶

臀大肌

大收肌

半腱肌

半膜肌

股二頭肌

半膜肌下端

縫匠肌

股薄肌腱

半腱肌

半膜肌腱

腓腸肌內側頭

比目魚肌

趾長屈肌

脛骨後肌

拇長屈肌

內踝

跟腱

跟骨

蹠腱膜

拇展肌

內側

圖5-75

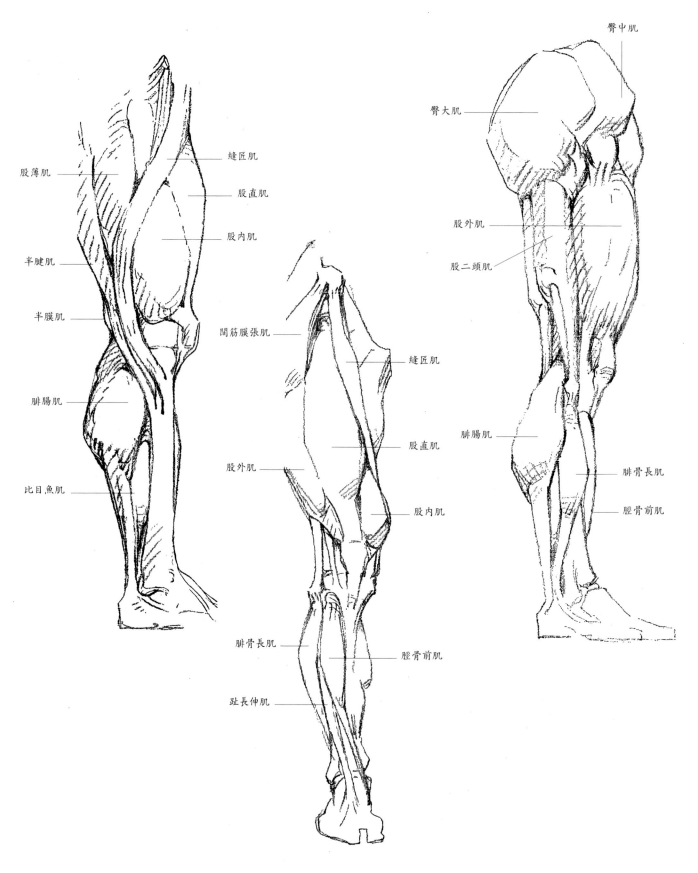

股薄肌

縫匠肌

股直肌

股內肌

半腱肌

半膜肌

腓腸肌

比目魚肌

闊筋膜張肌

縫匠肌

股外肌

股直肌

股內肌

腓骨長肌

脛骨前肌

趾長伸肌

臀中肌

臀大肌

股外肌

股二頭肌

腓腸肌

腓骨長肌

脛骨前肌

圖5-76

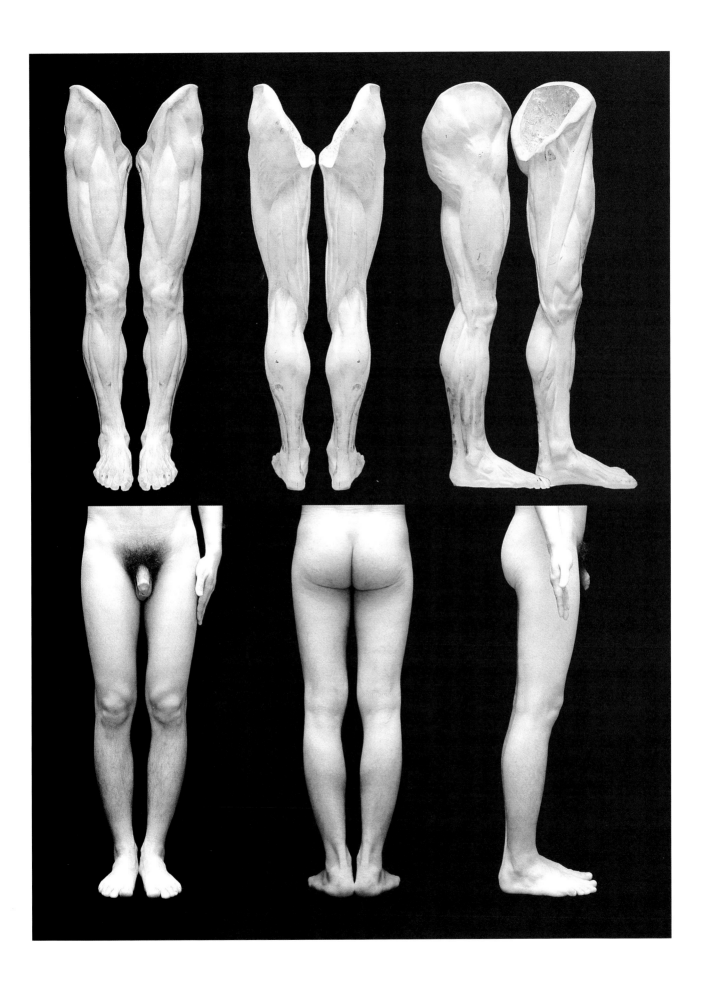

圖5-77

1. 臀肌（圖5-78、圖5-79）

　　包括臀大肌、臀中肌和闊筋膜張肌。

◎臀大肌：位於臀部後面，起於髂骨後外側和骶骨背面，止於股骨大轉子下面，下連髂脛束。作用是後伸及外旋大腿。

◎臀中肌：起於髂骨外側中部，止於股骨大轉子。作用是外展或旋轉大腿。

◎闊筋膜張肌：位於大腿的前外側，起於髂骨的髂前上棘，平行於髂脛束，止於脛骨外側髁。作用是屈大腿、伸小腿。

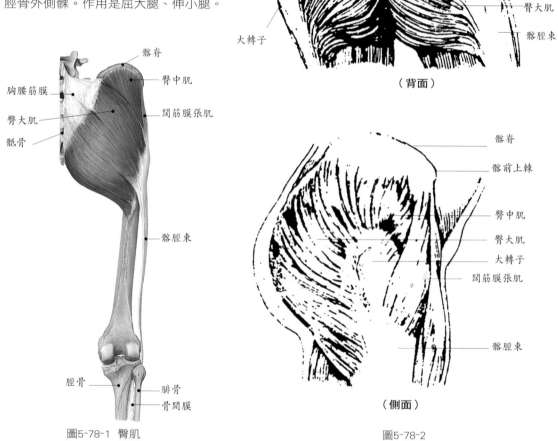

圖5-78-1 臀肌

圖5-78-2

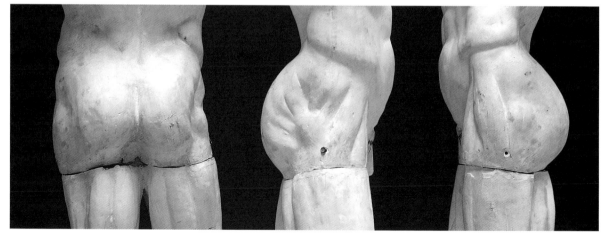

圖5-79

2. 大腿肌（圖5-80、圖5-81）

　　可分為前側、內側、後側三個肌群。

（1）前側肌群

◎ 縫匠肌：這是人體中最長的肌肉，起於髂前上棘，止於脛骨的內側髁。作用是彎曲及內旋小腿，讓兩膝靠緊。

◎ 股四頭肌：包括股直肌、股內肌、股外肌和股間肌。

◎ 股直肌：位於大腿前面的中間，起於髂前下棘，通過髕韌帶止於脛骨粗隆。作用是伸小腿、屈大腿。

◎ 股內肌：位於大腿內側前面，起於股骨脊內側唇，止點和作用同上。

◎ 股外肌：位於大腿外側，起於股骨脊外側唇，止點和作用同上。

◎ 股間肌：又叫股中肌，是深層肌，起於股骨體前面，止點和作用同上。

　　以上四塊肌肉合成一條強有力的肌腱，越過髕骨，成為髕韌帶。

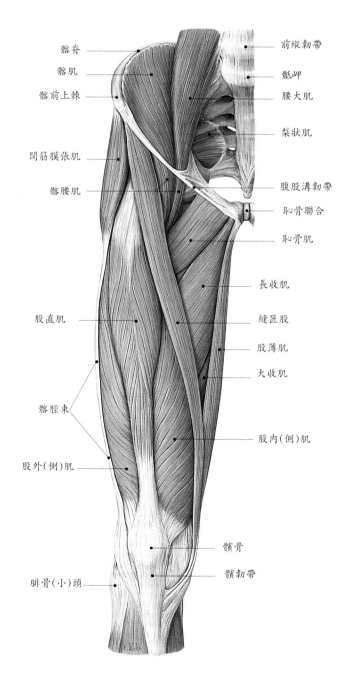

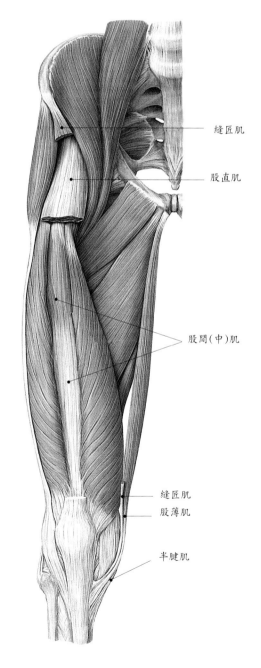

圖5-80　大腿前側肌群和內側肌群

（2）內側肌群

◎髂腰肌：起於腰椎及髂骨內面，止於股骨小轉子。作用是屈大腿。

◎恥骨：起於恥骨枝及坐骨枝前，止於股骨脊。作用是內收大腿。

◎長收肌：起點、止點和作用同上。位於恥骨肌稍下。

◎股薄肌：起點、作用同上。止於脛骨上端的內側髁。

◎大收肌：起點、止點和作用同長收肌。位於股薄肌後面。

（3）後側肌群

◎股二頭肌：長頭起於坐骨結節，短頭起於股骨脊中部，止於腓骨小頭。作用是屈小腿和後伸大腿。

◎半腱肌：起於坐骨結節，止於脛骨上端內側踝。作用同上。

◎半膜肌：起點、止點和作用同上。

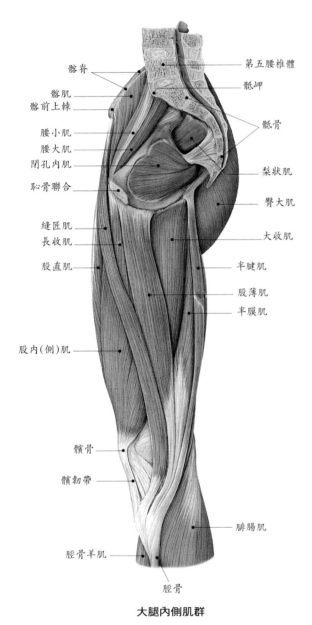

大腿內側肌群　　　　　　**大腿後側肌群**

圖5-81

3. 小腿肌（圖5-82至圖5-84）

可分為前側、外側和後側三個肌群。

（1）前側肌群

◎脛骨前肌：起於脛骨上端外側，止於第一楔骨。作用是使足背屈或內翻足心。脛骨前肌緊貼脛骨線外側，在脛骨由下至上的三分之二處最厚實，在此處脛骨前肌高出脛骨線，使脛骨線形成向內凹結構。

◎趾長伸肌：起點同上，以四腱止於第二至第五趾骨的第三節基底，往往在體表和脛骨前肌形成一個結構體塊。作用是伸趾，使足背屈。

◎拇長伸肌：起於腓骨下半段，止於拇趾骨基底。作用同上。

（2）外側肌群

◎腓骨長肌：起於腓骨上端，止於第一蹠骨基底。作用是使足屈或外翻足心。

◎腓骨短肌：起於腓骨下半段，止於第五蹠骨粗隆。作用同上。

（3）後側肌肉為屈肌，後側肌群包括：

◎腓腸肌：以兩頭分別起於股骨後面的內外上髁，止於小腿後側中部，以下成為腱，止於跟骨結節。作用是使足跟上提。腓腸肌分左右兩股，健壯的男子在運動時這塊肌肉之間的界限可以看到。

◎比目魚肌：比目魚肌由其形狀得名，起於腓骨小頭及腓骨上端，向下與腓腸肌腱合併構成跟腱，止於跟骨結節。此肌橫插在腓腸肌之下，一直橫插到小腿內側，因此從正面看，其全形被腓腸肌覆蓋，僅有兩側露出。但對小腿內側起的形體作用更大，是腿部的重要結構之一。收縮時，提起足跟和伸踝關節。

◎拇長屈肌：起點同上，止於拇趾骨。作用是屈趾。

◎趾長屈肌：起點、作用同上，以四腱止於第二至五趾骨側面。

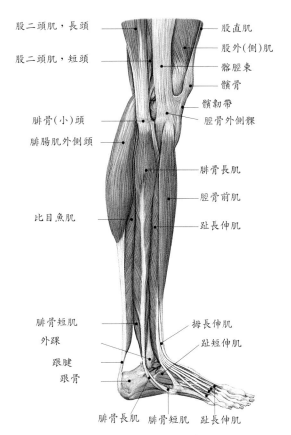

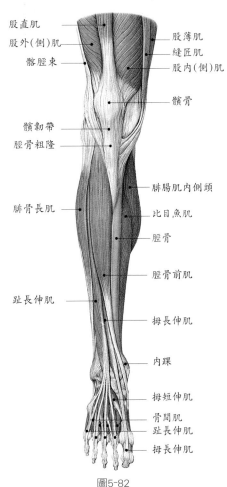

圖5-82

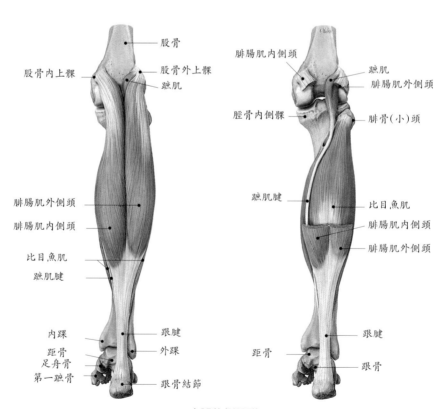

前側肌群

外上髁
股骨
髕骨
內上髁
脛骨外側髁
脛骨內側髁
腓骨(小)頭
脛骨粗隆
脛骨體
脛骨前肌
趾長伸肌
拇長伸肌
外踝
內踝
趾長伸肌肌腱
拇長伸肌肌腱
第一至第五遠節趾骨

外側肌群

股骨
髕骨
脛骨外側髁
腓骨(小)頭
脛骨外側面
骨間膜
腓骨長肌
腓骨短肌
跟骨
外踝
骰骨
腓骨長肌
腓骨短肌
第五蹠骨粗隆

小腿後側肌群

股薄肌
半腱肌
半膜肌
髂脛束
蹠肌
股二頭肌
腓腸肌內側頭
腓腸肌外側頭
趾長屈肌
腓骨短肌
比目魚肌
拇長屈肌
跟腱
腓骨長肌
內踝
外踝
趾長屈肌
跟骨
拇長屈肌
腓骨短肌
腓骨長肌

小腿後側肌群

股骨
股骨內上髁
股骨外上髁
蹠肌
腓腸肌外側頭
腓腸肌內側頭
比目魚肌
蹠肌腱
內踝
跟腱
距骨
外踝
足舟骨
第一蹠骨
跟骨結節

腓腸肌內側頭
蹠肌
腓腸肌外側頭
脛骨內側髁
腓骨(小)頭
蹠肌腱
比目魚肌
腓腸肌內側頭
腓腸肌外側頭
距骨
跟腱
跟骨

圖5-83

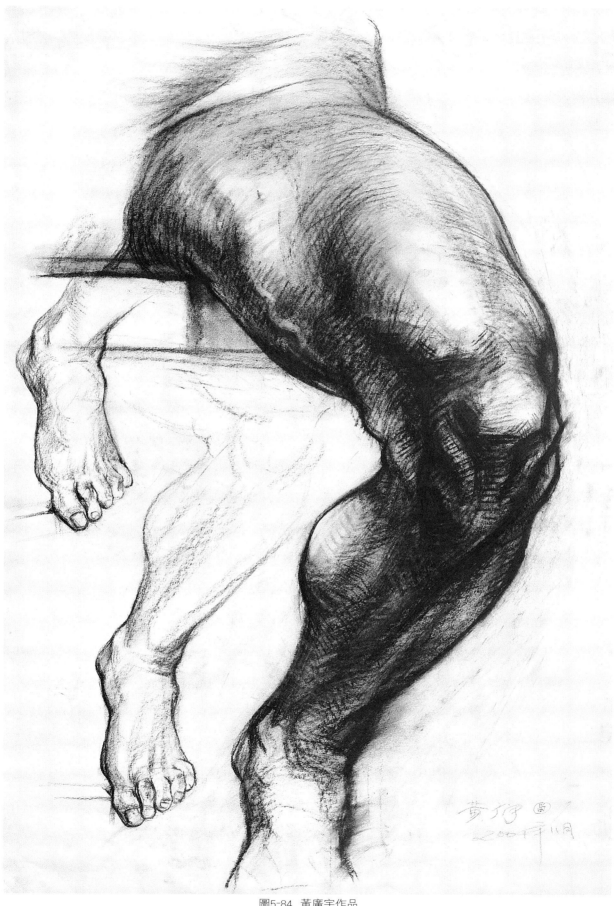

圖5-84 黃廣宇作品

4. 足肌（圖5-85、圖5-86）

　　足部肌肉分為足背肌和足底肌。足背肌包括趾短伸肌和拇短伸肌，均起自跟骨。由於止處不同，趾短伸肌可伸中間三趾，拇短伸肌可伸拇趾。足底肌內側有拇展肌、拇短屈肌和拇收肌，可分別使拇趾外展、屈曲和內收。外側有小趾展肌和小趾短屈肌，可屈小趾第一趾節骨及外展。中間有趾短屈肌、蹠方肌、蚓狀肌、骨間肌，可屈趾和伸趾關節。

◎拇短伸肌：起於跟骨前端的上部，止於拇趾第一趾骨基底。作用是伸拇趾。

◎趾短伸肌：起點同上，止於第二至四趾骨。作用是伸中間三趾。

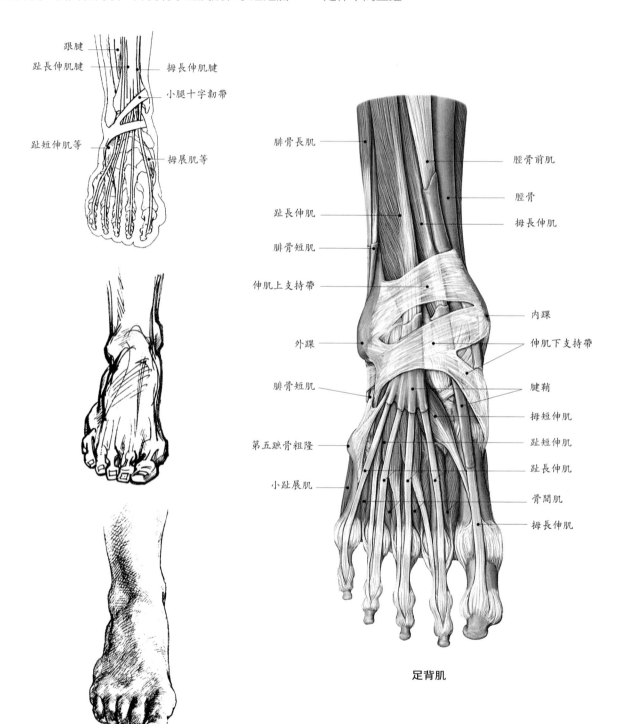

跟腱
趾長伸肌腱
拇長伸肌腱
小腿十字韌帶
趾短伸肌等
拇展肌等

腓骨長肌
趾長伸肌
腓骨短肌
伸肌上支持帶
外踝
腓骨短肌
第五蹠骨粗隆
小趾展肌

脛骨前肌
脛骨
拇長伸肌
內踝
伸肌下支持帶
腱鞘
拇短伸肌
趾短伸肌
趾長伸肌
骨間肌
拇長伸肌

足背肌

圖5-85

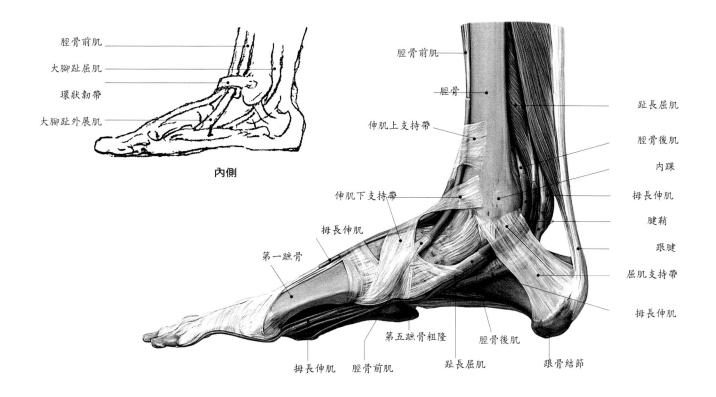

內側

脛骨前肌
大腳趾屈肌
環狀韌帶
大腳趾外展肌

脛骨前肌
脛骨
伸肌上支持帶
伸肌下支持帶
拇長伸肌
第一蹠骨

趾長屈肌
脛骨後肌
內踝
拇長伸肌
腱鞘
跟腱
屈肌支持帶
拇長伸肌

拇長伸肌　脛骨前肌
第五蹠骨粗隆
脛骨後肌
趾長屈肌
跟骨結節

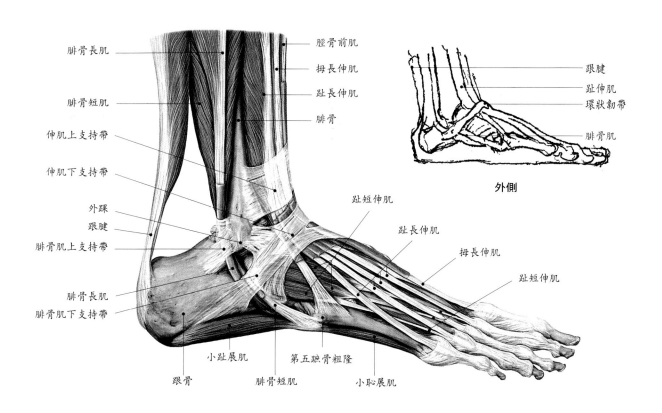

腓骨長肌
腓骨短肌
伸肌上支持帶
伸肌下支持帶
外踝
跟腱
腓骨肌上支持帶
腓骨長肌
腓骨肌下支持帶

脛骨前肌
拇長伸肌
趾長伸肌
腓骨

趾短伸肌
趾長伸肌
拇長伸肌
趾短伸肌

跟腱
趾伸肌
環狀韌帶
腓骨肌

外側

跟骨
小趾展肌
第五蹠骨粗隆
腓骨短肌
小趾展肌

圖5-86

第四節　下肢的形體結構

作為地球上唯一僅用雙腿行走的哺乳動物，人類的下肢進化得非常完美，它所擁有的各項機能和外形，既符合各種運動規律，又符合相應的美學法則。（圖5-87至圖5-90）

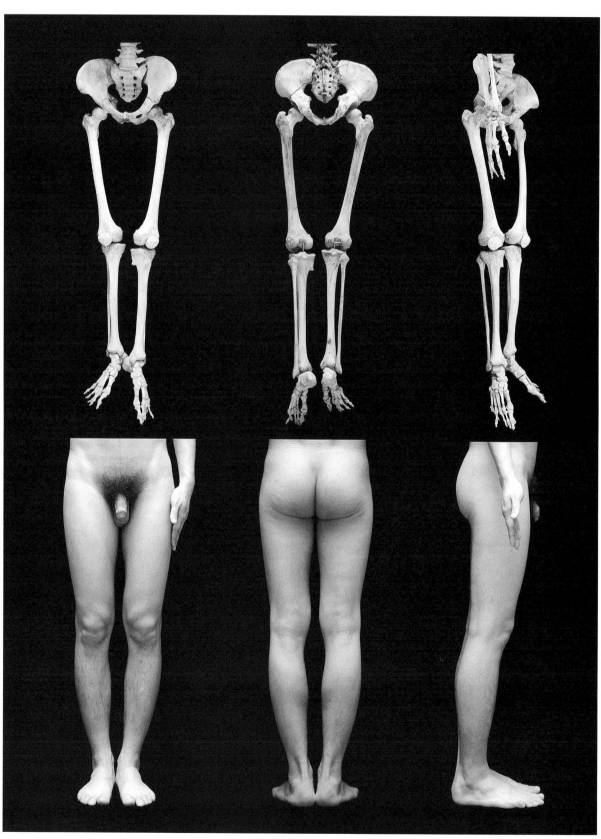

圖5-87

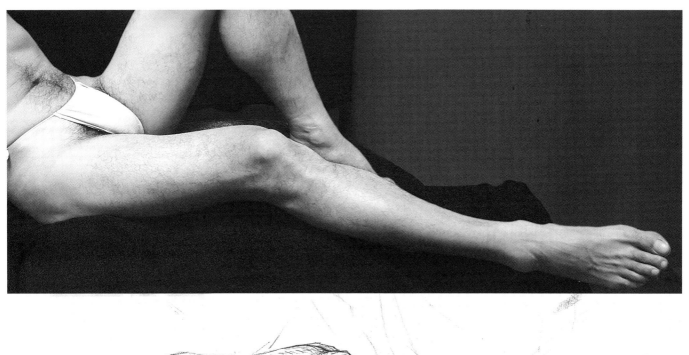

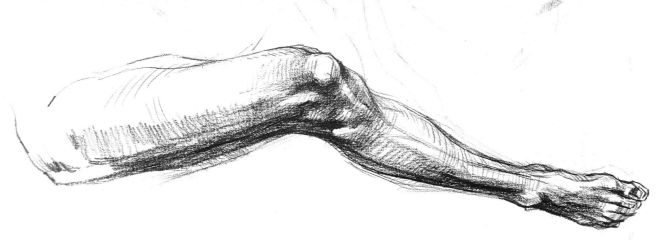

圖5-88

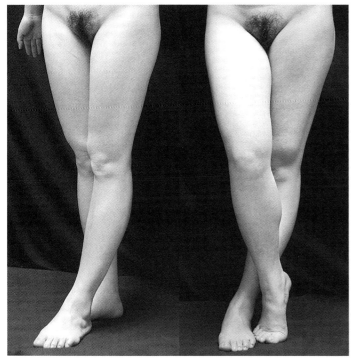

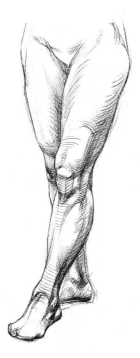

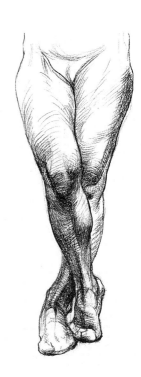

圖5-89

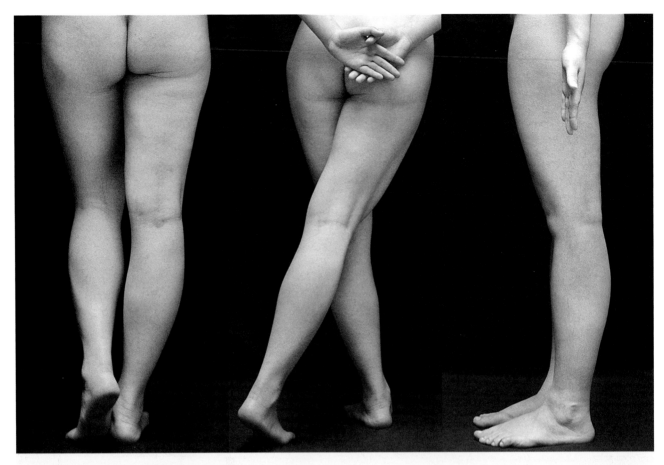

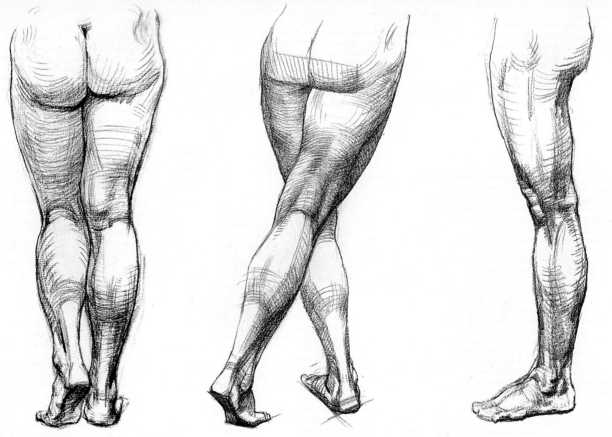

圖5-90

一、臀部（圖5-91、圖5-92）

1. 臀部的體積最大，由兩塊形似蝴蝶翅膀的斜方塊組成，斜方塊中間上部由骶骨、髂後上棘、髂後下棘和尾骨形成一塊對稱的三角形小平面，稱為臀後窩。其上為脊柱線，其下為臀裂，其骨點在背部造型上很重要。

2. 臀部的形體向後傾斜，上緣為髂脊，下緣為臀褶，隨人體動態的變化而變化：立正時整個臀部呈方形，兩側的臀側窩明顯；稍息時用力的一側肌肉堅硬突出變方，臀褶加深，而另一側則鬆弛拉長。

3. 整個臀部最寬的地方不在髂脊處，而是在左右大轉子稍下的臀褶水準處，女性更為顯著。整個髖部體積，前面寬於後面。

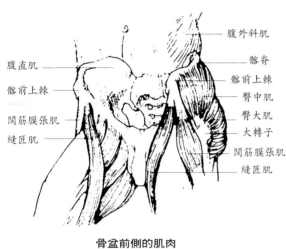

骨盆前側的肌肉

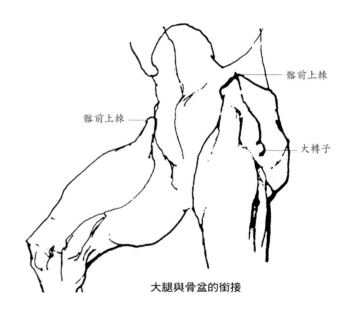

大腿與骨盆的銜接

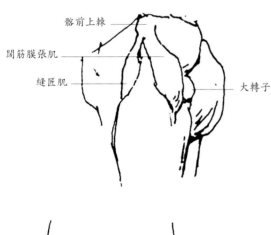

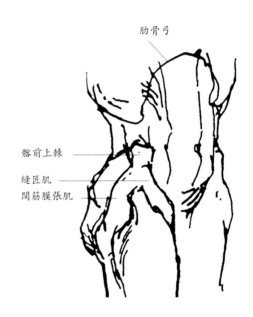

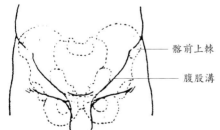

圖5-91

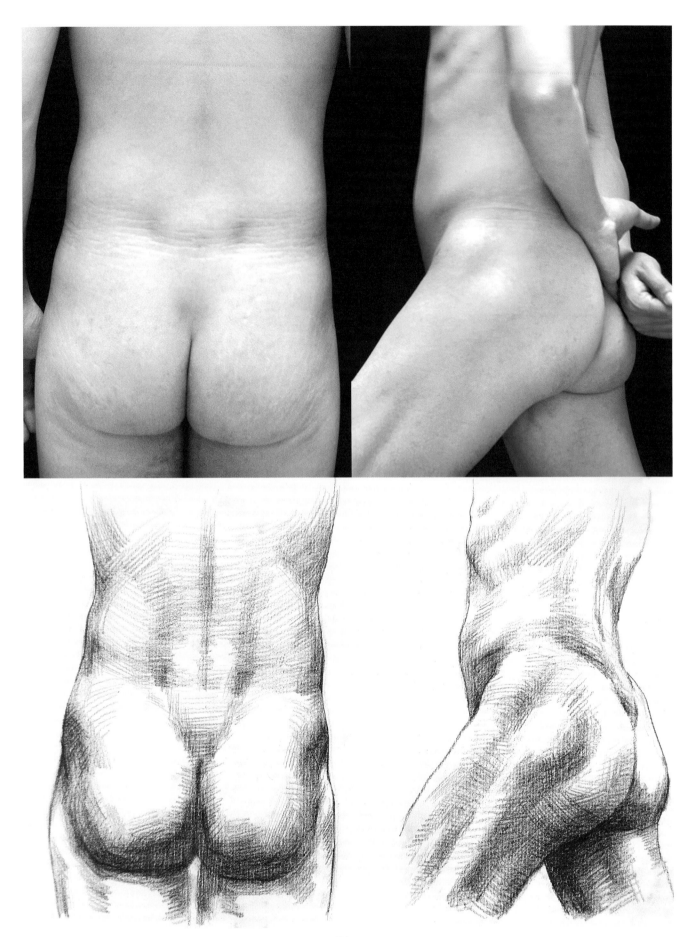

圖5-92

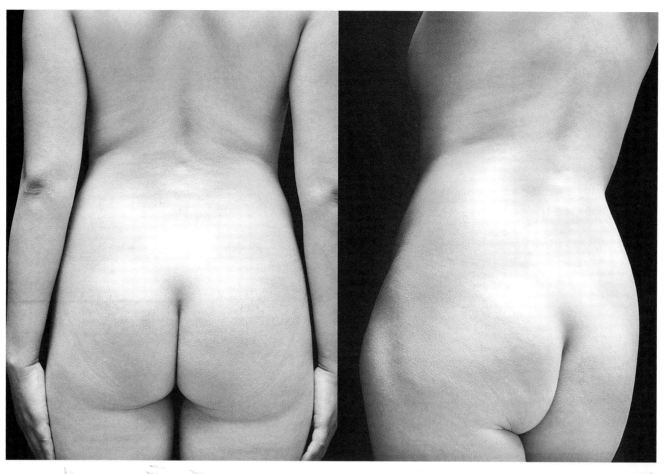

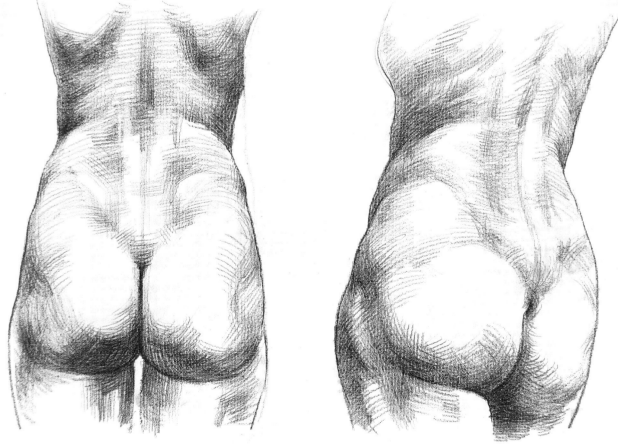

二、大腿（圖5-93至圖5-97）

1. 大腿近似圓柱體，股四頭肌在大腿前面形成隆起；而上部斜向外的是闊筋膜張肌，斜向內的是縫匠肌，在大腿形成人字狀分界線。此兩肌在髂前上棘處交接，成了下肢與軀幹重要的榫接處。

2. 大腿背側肌群的上半部是粗狀的肌肉組織，由股二頭肌和半腱肌、半膜肌合併在大腿背面形成隆起，下半部逐漸過渡成細弱的肌腱，到髁間窩處分開，形成一個很深的三角形凹溝。

3. 大轉子骨頭雖突出，但是卻嵌在盆腔體側的一個凹窩之中，這是因為這個結構周圍包裹著臀大肌、臀中肌、闊筋膜張肌和股外側肌等發達的肌肉組織。股骨大轉子是大腿上部外側重要的骨點。

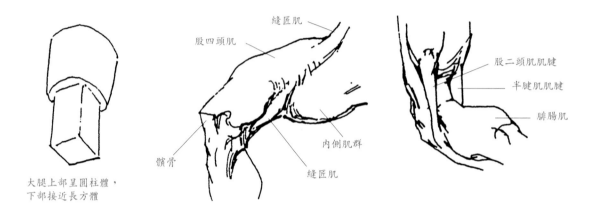

大腿上部呈圓柱體，下部接近長方體

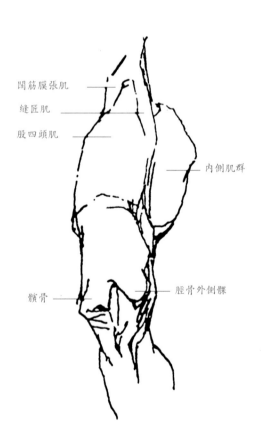

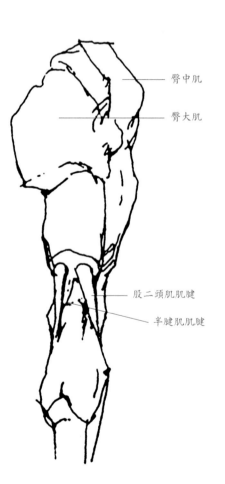

圖5-93

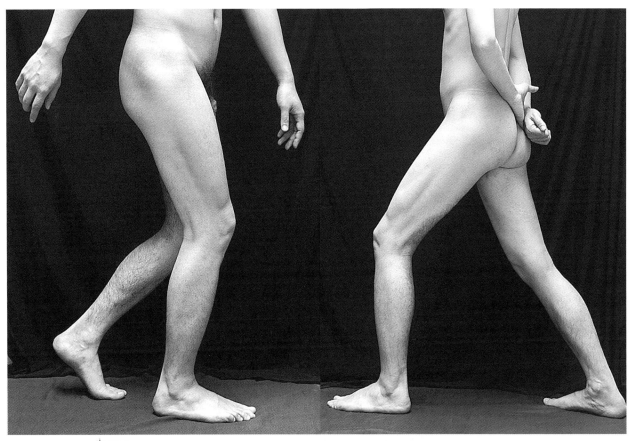

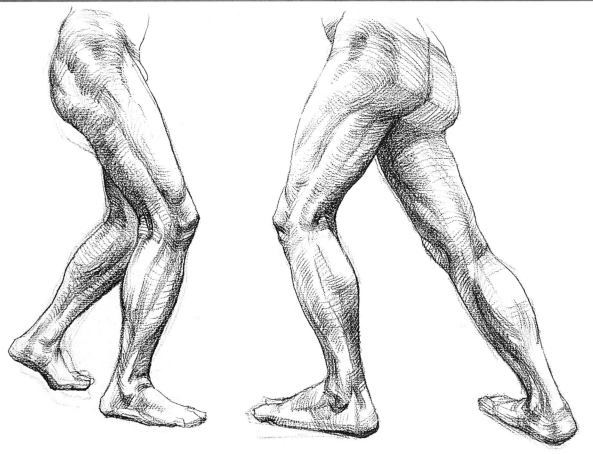

圖5-94

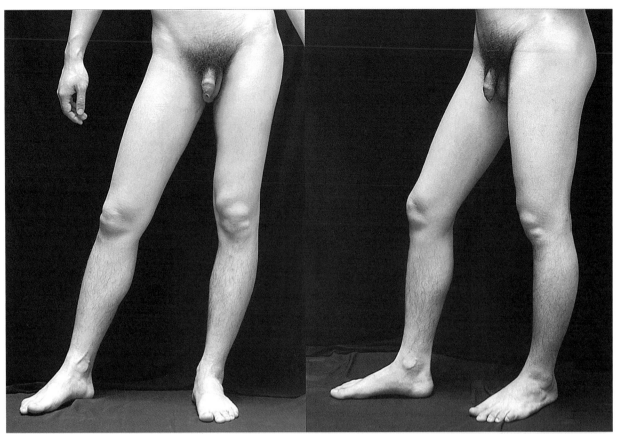

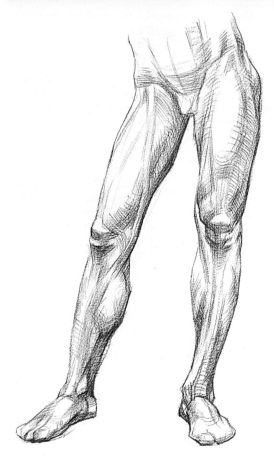
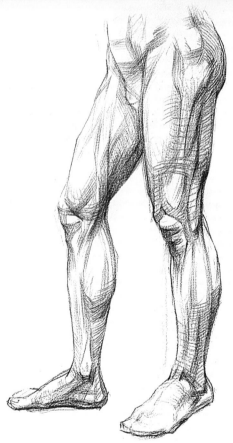

圖5-95

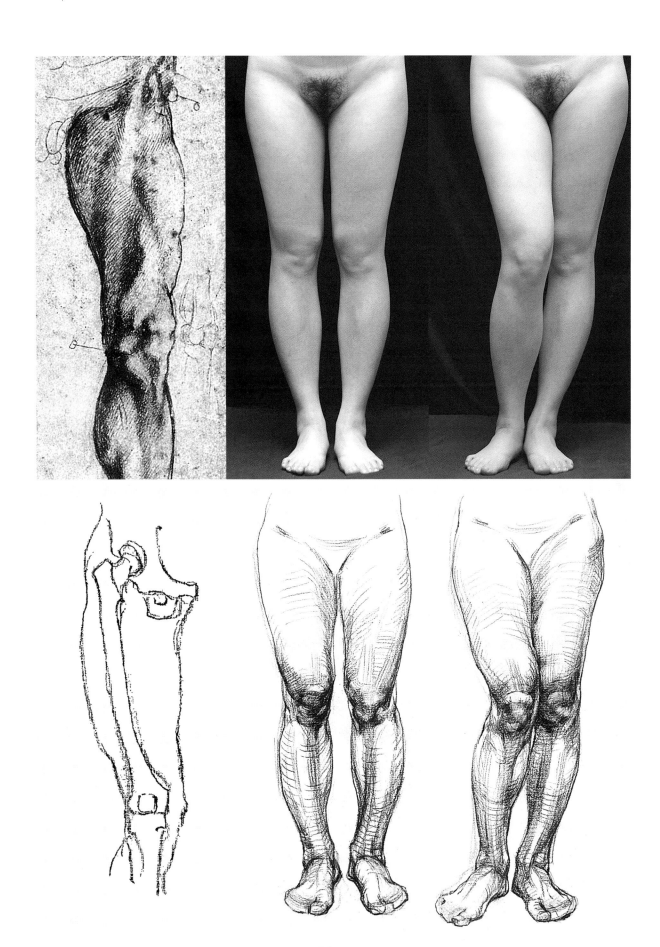

圖5-96

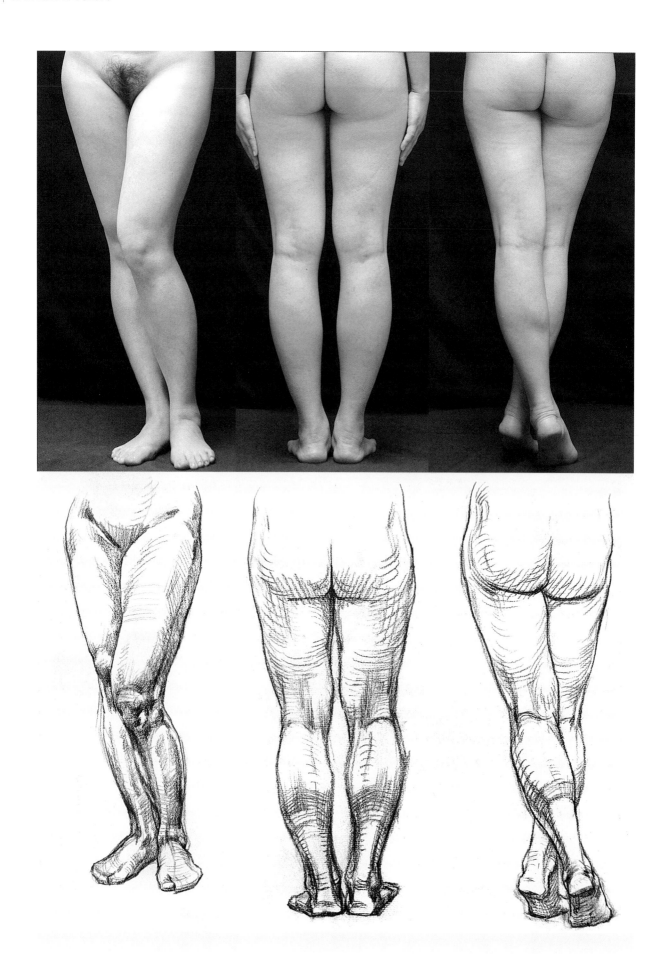

圖5-97

三、膝部（圖5-98至圖5-102）

1. 腿部的肌肉富於彈性，幾乎很少有硬轉折，但膝關節的造型堅硬，相比之下，硬塊面結構占主導。因此對於膝關節的理解很能反映出藝術家的結構意識。

2. 膝關節雖然是多重肌肉的起止點，但是所有的肌肉在這裡轉化成肌腱，薄薄地依附於骨骼上，因此對膝關節的理解，骨骼是關鍵。髕骨、脛骨粗隆、腓骨小頭是膝部最明顯的骨點。

3. 在表現膝關節時要首先尋找膝關節的正面，正面形成一個方形，方形的各角分別為脛骨內外髁、股骨輪狀關節的內外上延點，這四點找到後，膝關節的正面、頂面、內側面、外側面、下面就自然找到了，當然這四個角不能簡單地理解成硬轉折，它們都是在一定的程度上圓形過渡的。在這個正面上合理表現髕骨體塊的位置、大小、厚度（它自身的正面、頂面、側面、底面）以及它和膝關節正面在肌腱作用下的銜接關係，這樣膝關節的複雜造型就被簡化了。

4. 在屈膝時，股骨下端的內側髁、外側髁關節面沿脛骨上端內側髁、外側髁頂面的關節面滾動。由側面觀，膝關節呈球面狀，而且脛骨粗隆也直接參與膝的造型。

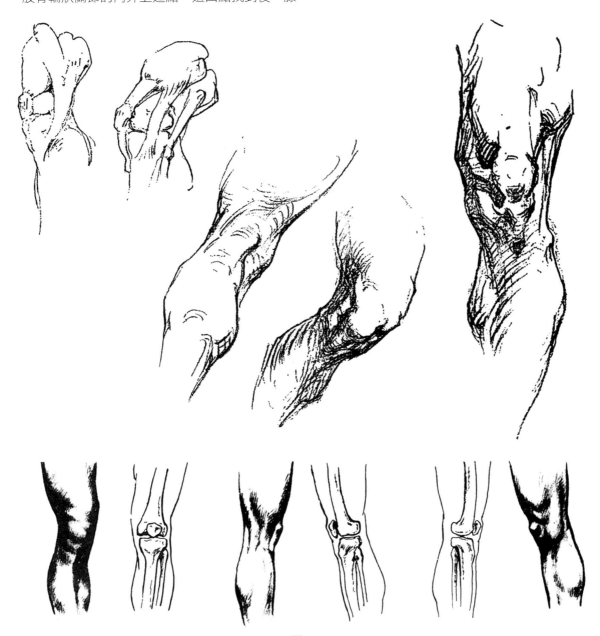

圖5-98

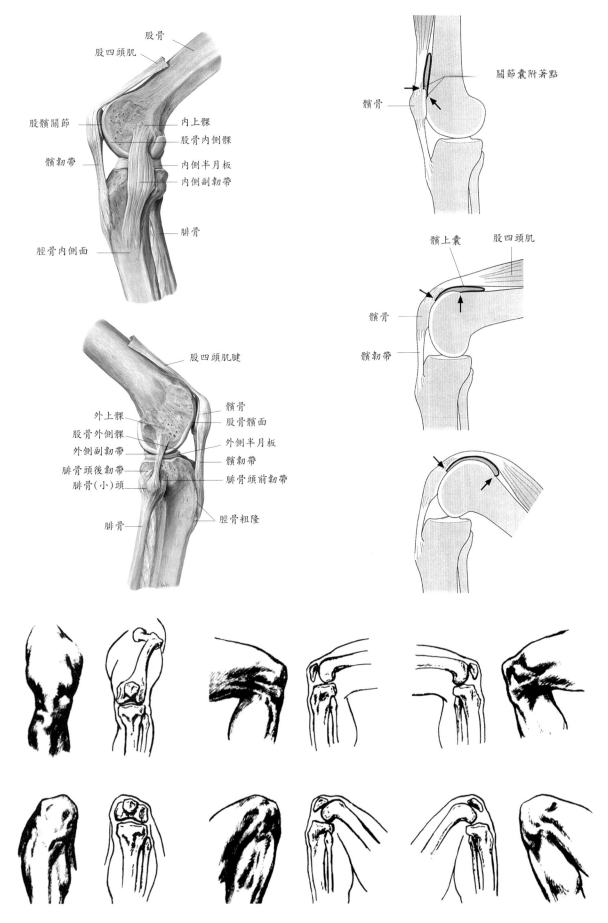

股骨
股四頭肌
關節囊附著點
髕骨

股髕關節
內上髁
股骨內側髁

髕韌帶
內側半月板
內側副韌帶

腓骨

脛骨內側面

股四頭肌腱

髕上囊
股四頭肌

髕骨
股骨髕面

髕骨

外上髁

股骨外側髁

髕韌帶

外側副韌帶
外側半月板

腓骨頭後韌帶
髕韌帶

腓骨(小)頭
腓骨頭前韌帶

腓骨
脛骨粗隆

圖5-99 膝關節

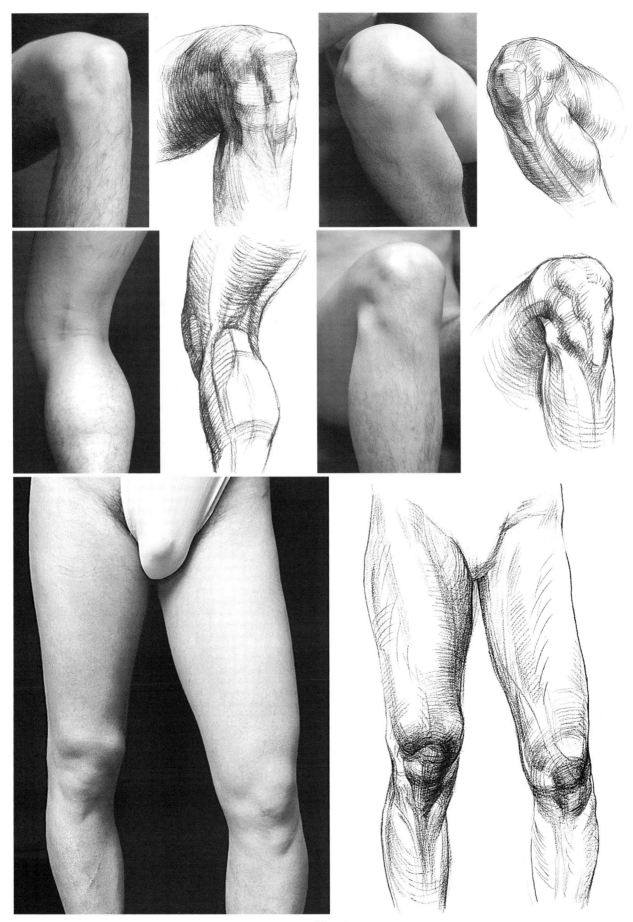

圖5-100

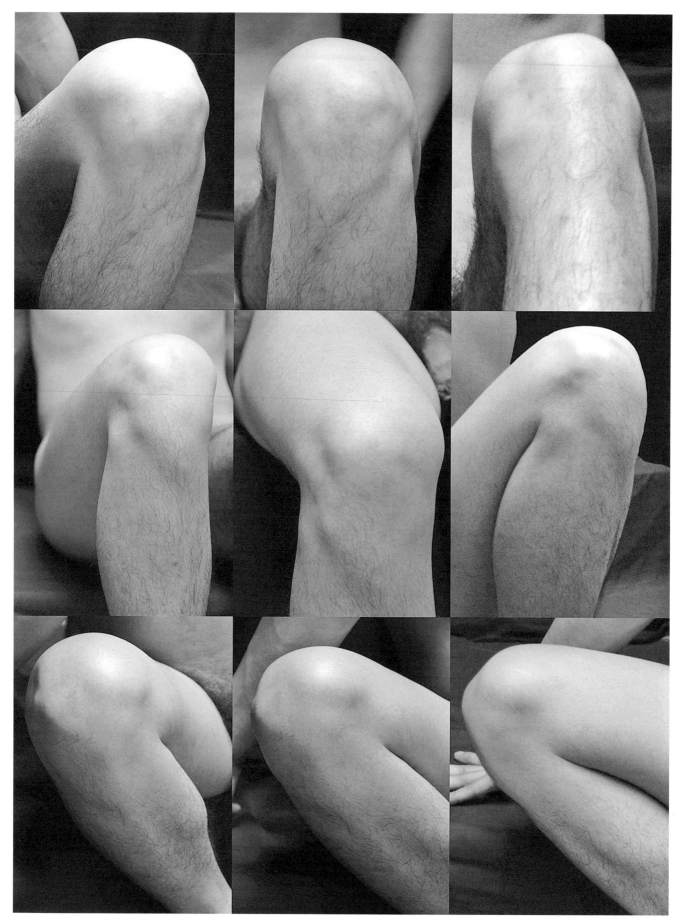

圖5-101

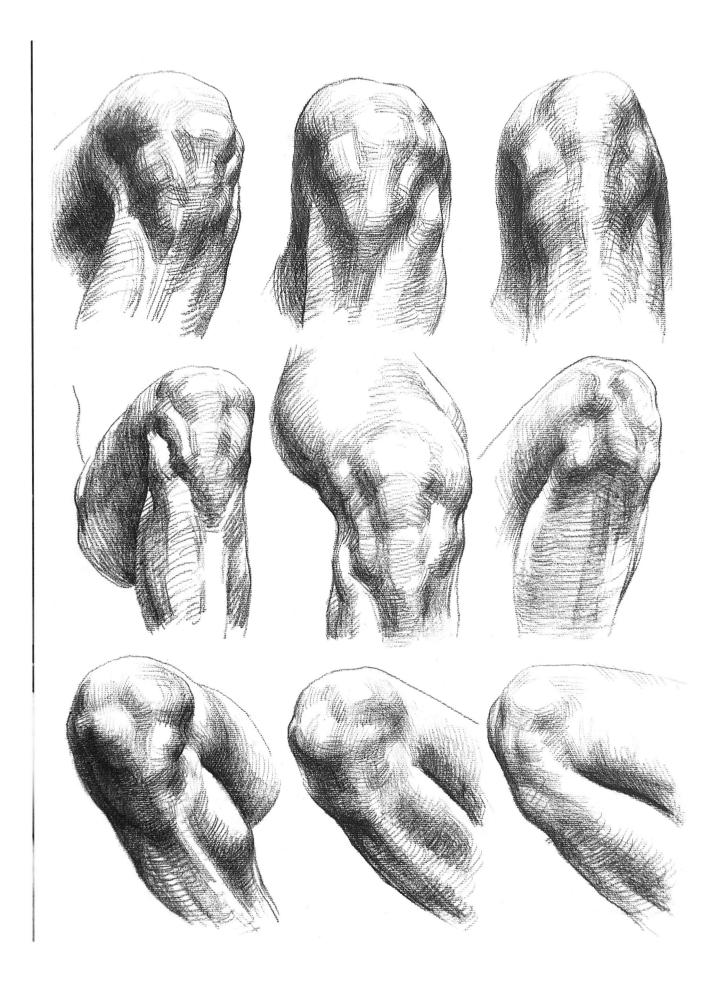

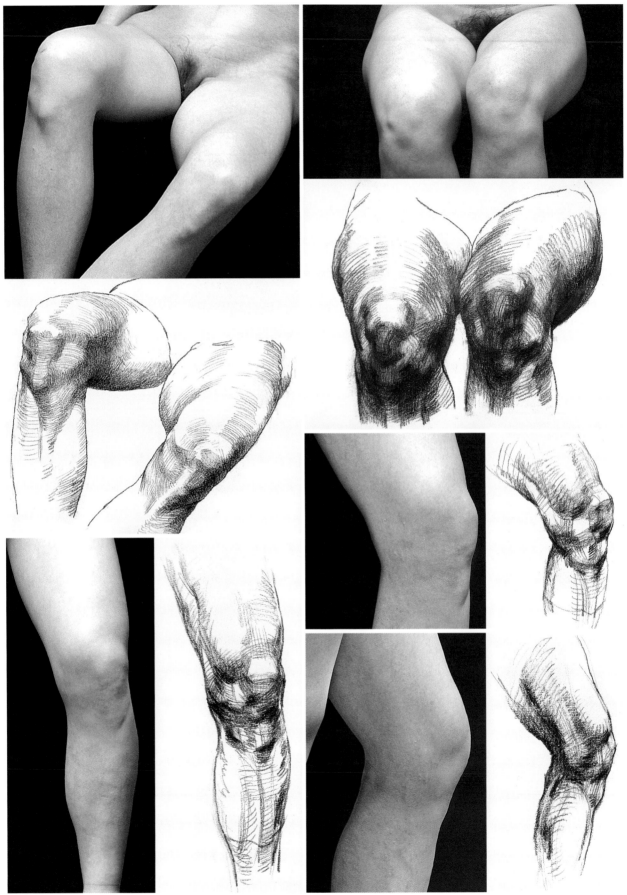

圖5-102

四、小腿（圖5-103至圖5-111）

1. 主要骨骼是脛骨，它支配著整個小腿的方向。從正面觀察時，脛骨從膝蓋至腳踝看起來總是向身體垂直線內彎。如果把脛骨線條畫直了，整個腿看起來像一節管子。

2. 小腿外形似三棱柱體，上為肌腹，下為跟腱，形成上粗下細兩個體積。從正面看，腓腸肌在小腿內外側形成繃緊的弧線，其中外弧線比內弧線平緩，小腿外弧線的突出點高於小腿內弧線的突出點。外側的腓骨長肌、正面的脛骨前肌和趾長伸肌也形成隆起，內側因無肌肉生長而形成一個平坦的面，稱為脛骨面。脛骨前脊是小腿造型上重要的骨線。

3. 從背面看，腓腸肌與比目魚肌在跟骨上方形成的肌腱稱跟腱，堅硬而有力，在腳的後方形成一個突出的結構形。

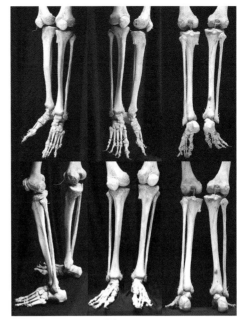

圖5-103

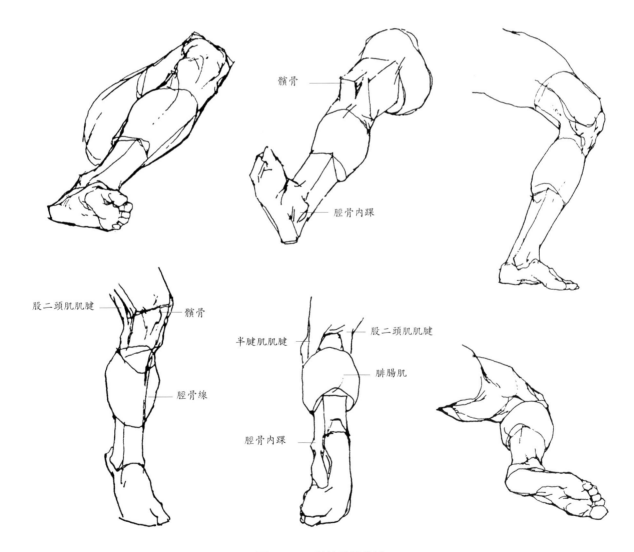

圖5-104 下肢的形體分析

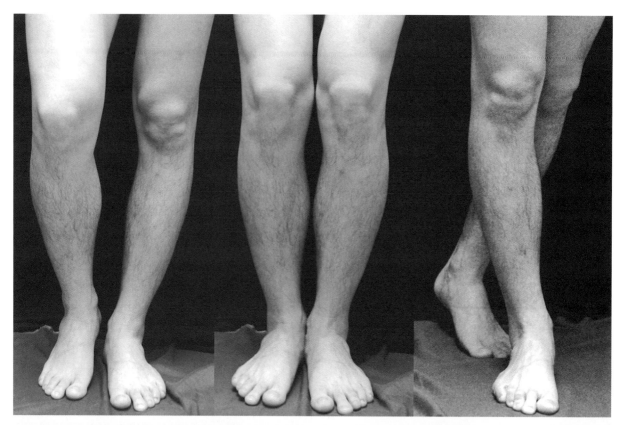

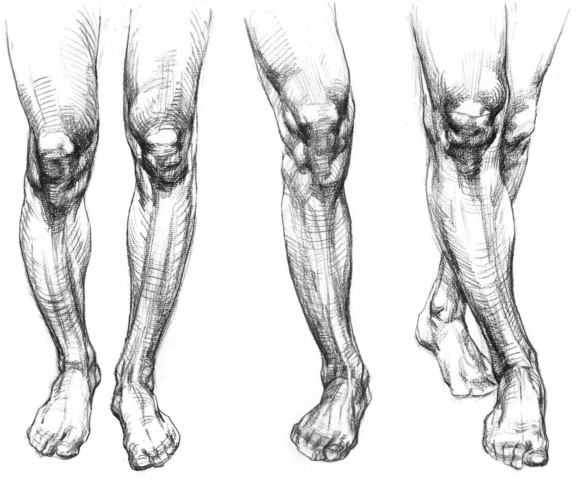

圖5-105

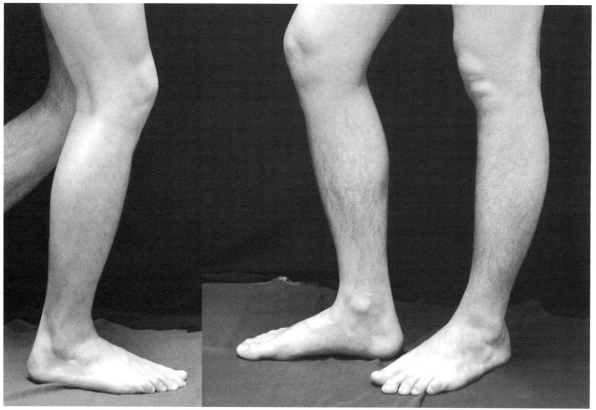

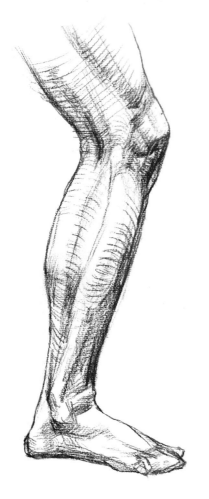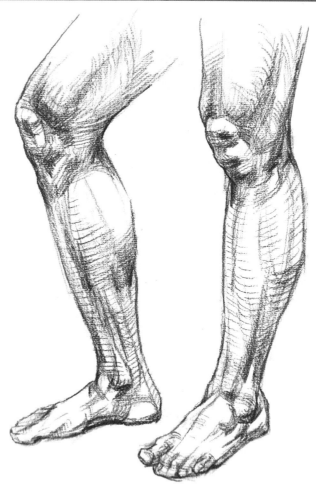

圖5-106

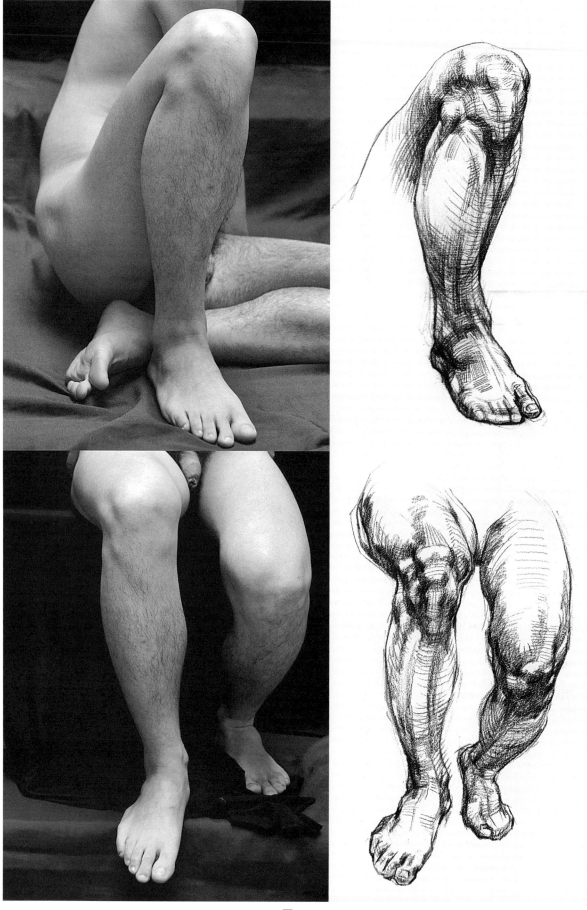

圖5-107

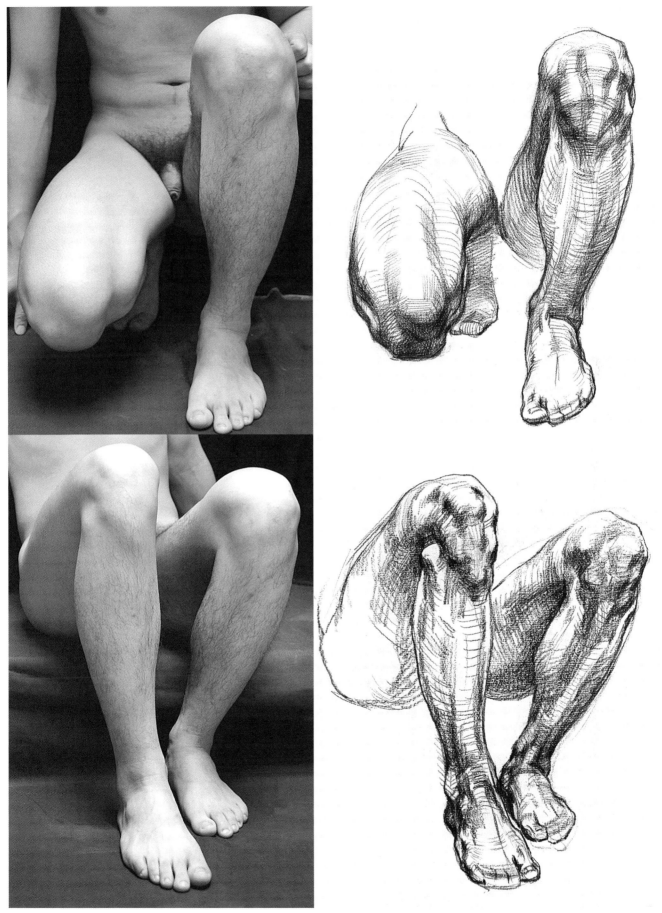

圖5-108

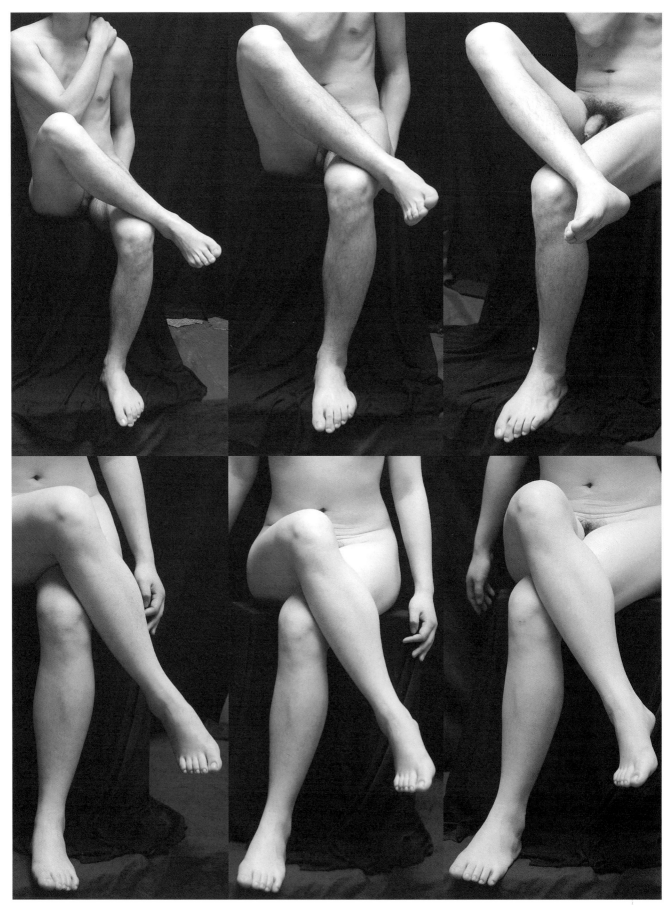

圖5-109

圖5-110 魯本斯作品

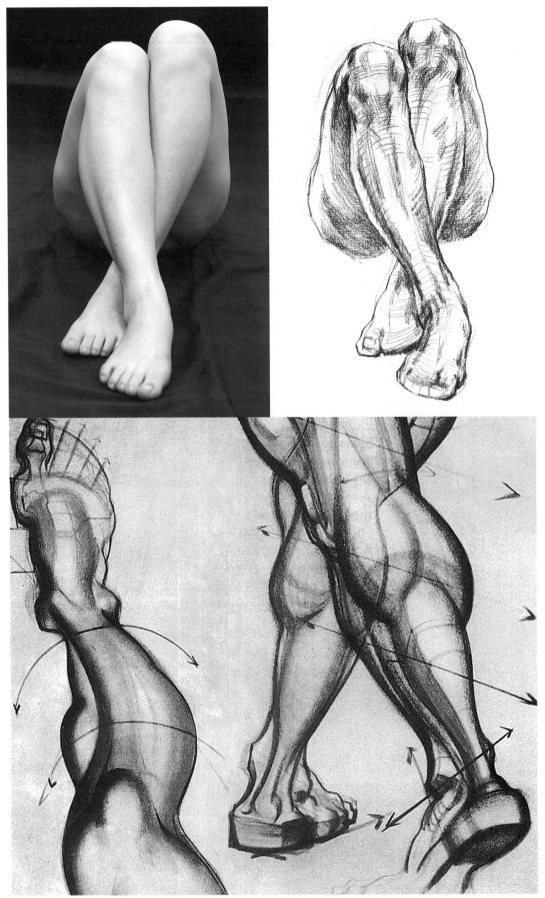

圖5-111

五、踝部（圖5-112）

　　位於足與小腿相接處，有突出的踝關節：內踝 大而方，且較高較前；外踝小，呈三角形，且較低靠後，由此帶來整個關節向外側傾斜。

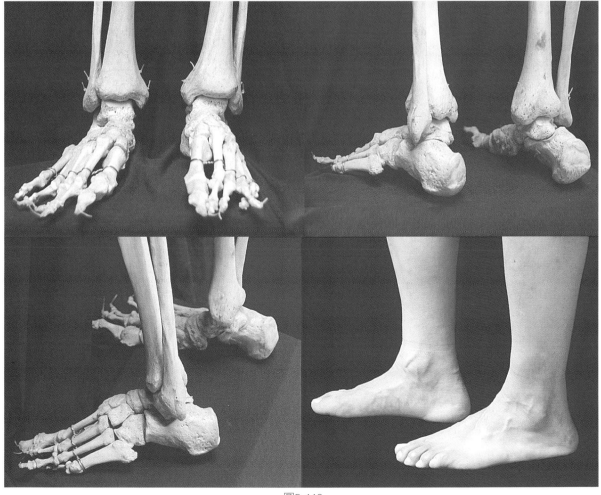

圖5-112

六、足部（圖5-113至圖5-118）

1. 可分為足跟、足弓和足底三個體面。足跟結節和其上部的跟腱是足後部最重要的骨點與骨線。足的跗骨、蹠骨與韌帶、肌腱等使足部形成上凸的弓形結構，稱足弓。它富有彈性，具有支撐負重、緩衝震動的作用。足弓可分為外側足弓、內側足弓和橫弓三部分，在外形上，足的外側著地，內側凹陷，外側底緣曲線彎度較平，彎曲靠後，內側底緣曲線彎度大，彎曲靠前。

2. 拇趾和其餘四趾分開，拇趾上翹，其他四趾下弓共同形成一個幾乎垂直的平面，緊壓著地面。（圖5-117）

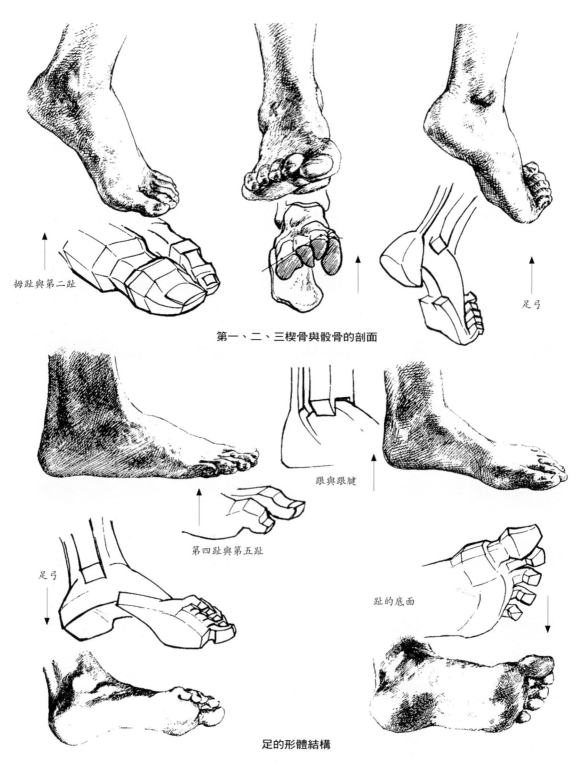

拇趾與第二趾

第一、二、三楔骨與骰骨的剖面

足弓

跟與跟腱

第四趾與第五趾

足弓

趾的底面

足的形體結構

圖5-113

3. 第五蹠骨粗隆，是足部外側明顯的骨點，其外表
 形成的肉墊組織，使腳背的外側延伸出一塊單獨
 的形體，表現比較突出。

4. 足底從中間劃分成前腳底和中腳底。足跟和中腳
 底支撐整個身體。足底外側從足跟到腳趾整個與

地面接觸，足底內側與地面接觸部位主要是腳尖
和足跟，足弓部位離開地面。

5. 從腳背到腳趾整個形成一個長長的滑梯，在畫腳
 時，應先確定足弓曲線和腳背斜線。這將確定腳
 部的主要造型，為細節的描繪打下基礎。

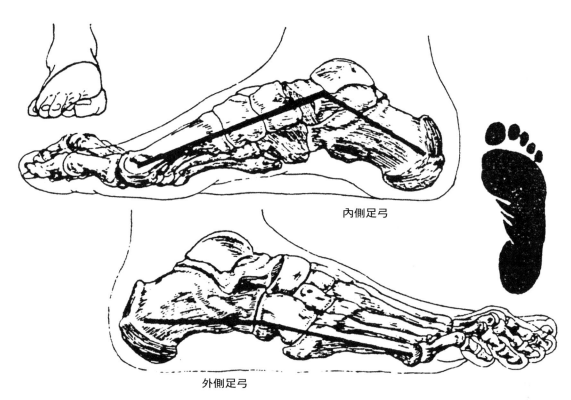

內側足弓

外側足弓

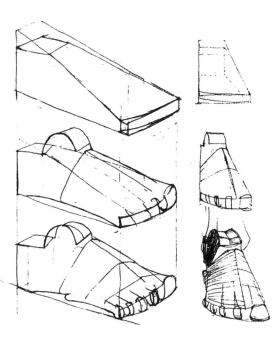

圖5-114

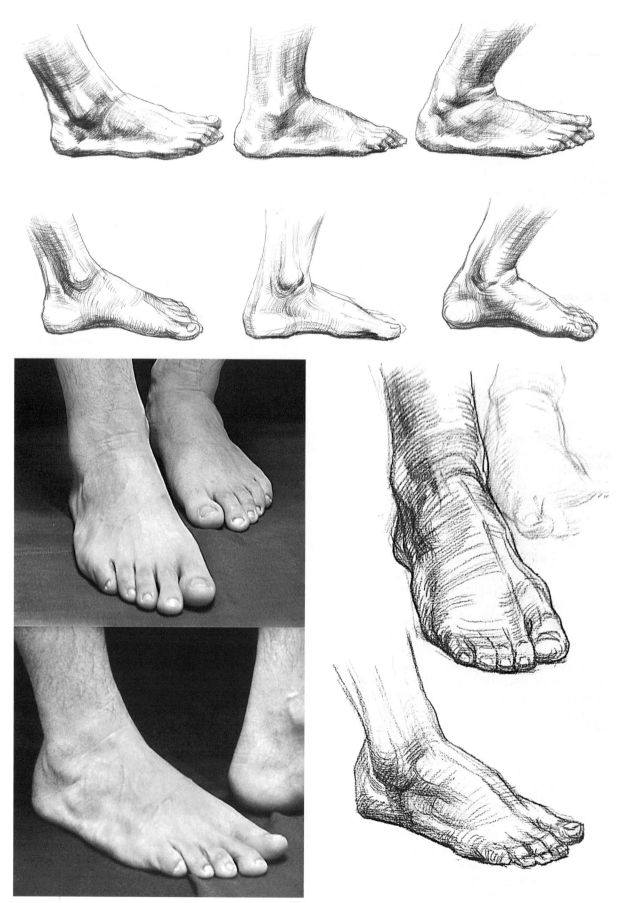

圖5-115

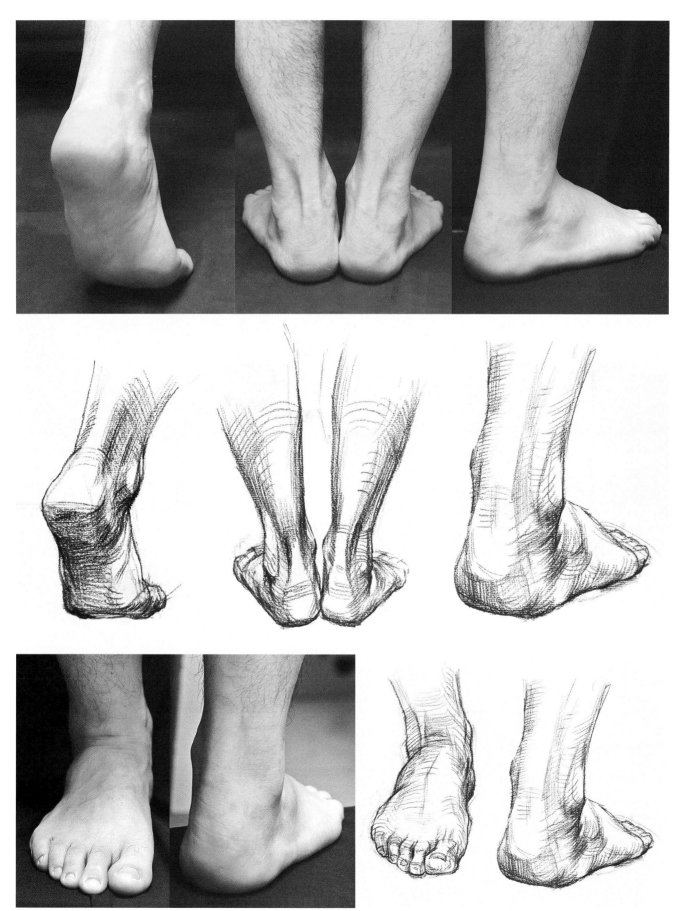

圖5-116

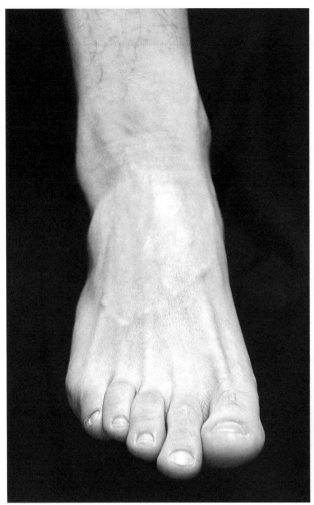

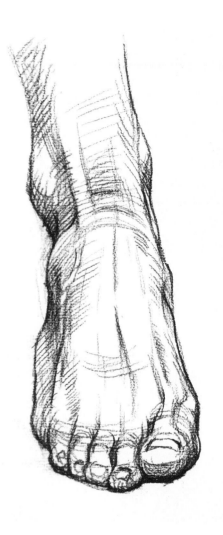

圖5-117

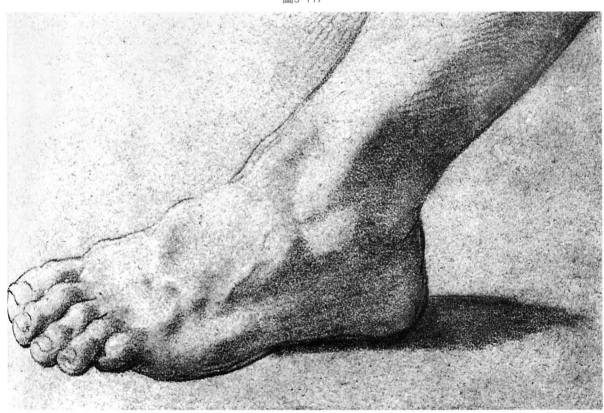

圖5-118

七、綜合概括（圖5-119至圖5-121）

1. 從正面縱向看，大腿和小腿的中線不在一條垂直線上，而是大腿向內側傾斜，這是由於股骨的斜勢而形成的。膝部稍向外側傾斜，小腿則又向內傾斜（比大腿斜度小），到足部又向外傾斜一點，要注意下肢的這幾個大曲折。

2. 從側面看，下肢為S形，或者在大腿的中心畫一條線延伸至足部，可以看出小腿的前緣靠近這條線上，說明了小腿較大腿向後凸。

3. 觀察與腿內側肌肉輪廓線相對的腿外側肌肉輪廓線，腿外側肌肉的位置高於與之相對的內側肌肉，這條關係線沿著整個腿部自上而下從大腿外側下延到小腿內側。

4. 橫向看膝部的形體，外側向內側傾斜，小腿後側（腿肚子）的體積外側高於內側，踝部的內側卻高於外側，都呈斜勢。

5. 概括起來看，下肢是連接在軀幹下端近粗遠細的圓椎形體塊。大腿呈圓柱體，小腿呈三棱柱形，膝關節與踝關節處都呈長方形。

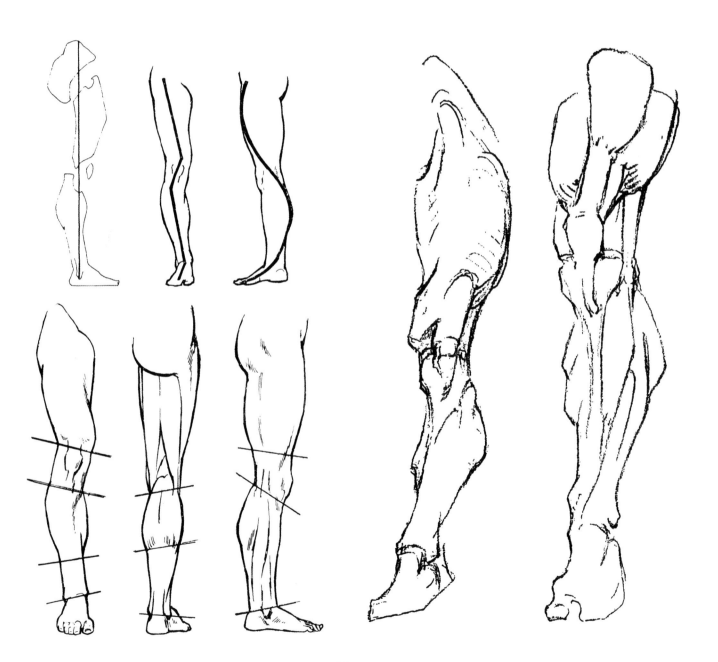

圖5-119

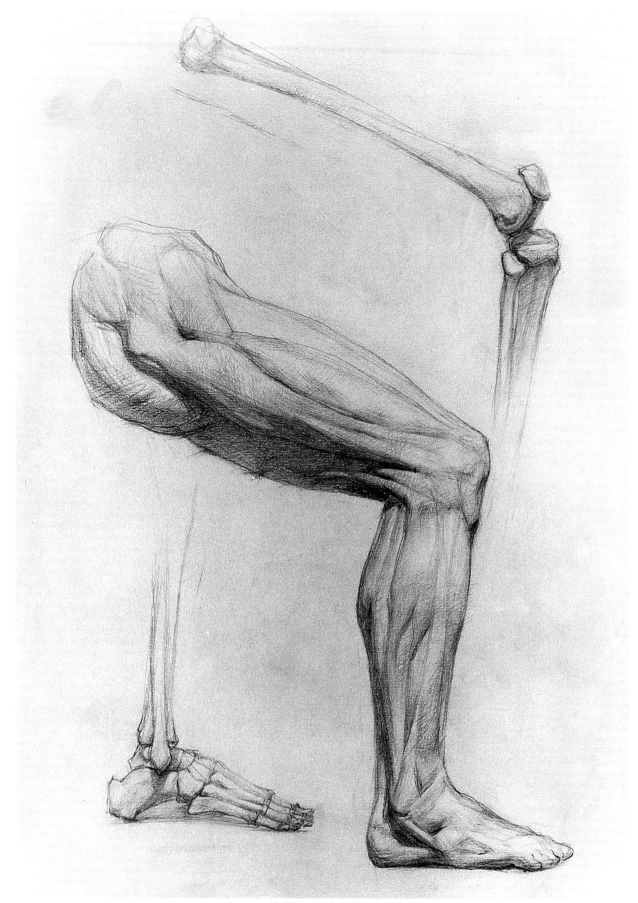

圖5-120 俄羅斯列賓美術學院教學作品

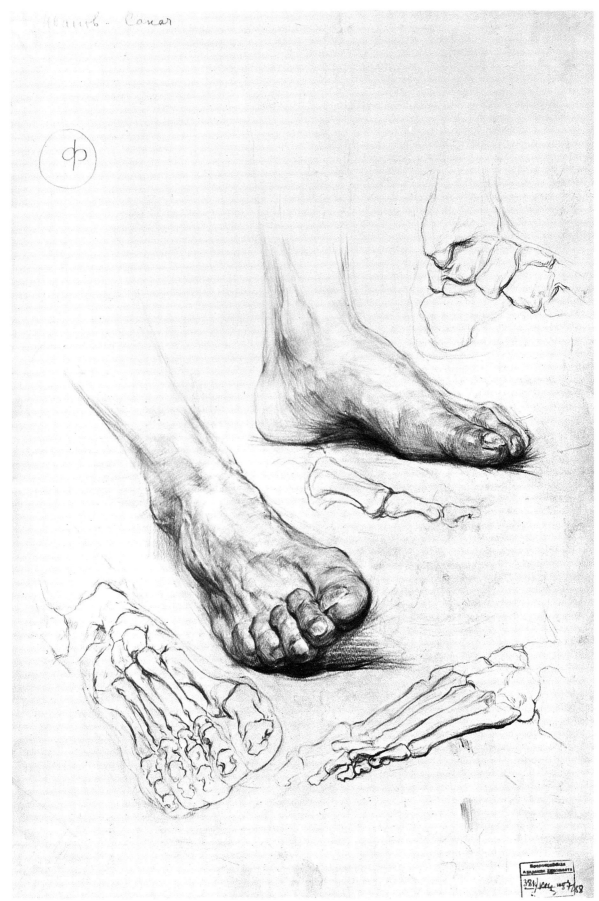

圖5-121 俄羅斯列賓美術學院教學作品

第六章
人體運動與空間透視

第一節　人體動態與運動

　　人體結構雖然複雜，但根據人體各部分的形態和結構，我們可以概括分解為各種幾何形體，並弄清它們相互組合、榫接的關係，以加深對人體形態立體的理解和塑造，表現出人體應有的量感；而生命在於運動，研究人體也一定要注意造型節奏，就是人體動態，這是人體生命感的空間顯現。在人物造型中把握好形象的動態，才能體現出生命和神韻。結構、形體主要可以看做是形象存在的形式，而動態（包括五官的動作——面部表情）是體現人的生命力、心理活動、性格和氣質的。因為動態是人的複雜的感情心理的外在表現，是形象深刻化的關鍵，所以在人物造型中要十分重視動態的表現。動態比其他因素更能傳達藝術家的創作意圖。一件好的作品可以包容許多技巧上的不足，但動態的準確和生動的表現是不可少的。（圖6-1、圖6-2）

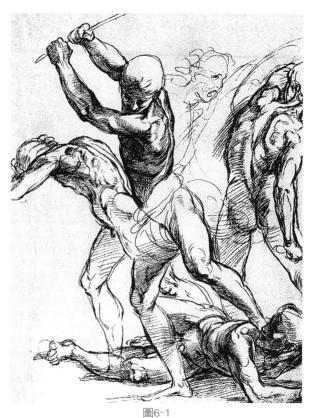

圖6-1

圖6-2

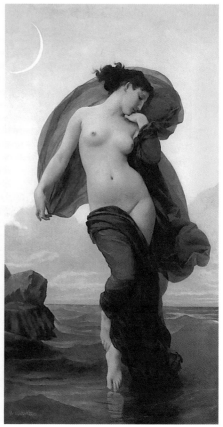

一、人體動態的主要因素

1. 一豎線——脊柱線

　　脊柱是人體最重要的支撐結構，是人體運動的樞紐和主要動態線，主導著頭、胸廓和骨盆的運動，同時也協調著人體各部分的運動與平衡。脊柱線的變化決定了人體各部分的位置，並使它們相互協調和具有節奏感。脊柱的彎曲、旋轉，形成了人體三體積的俯仰、傾斜和扭動等不同狀態和透視變化。（圖6-3）

　　人體的彎曲或伸展運動幾乎完全在腰椎，體側運動則是全身性的。對轉身運動而言，如果脊骨是直立的，則呈現在腰椎；如果脊骨是半彎曲的，則呈現在脊椎的中部；而如果脊骨完全彎曲，則呈現在脊椎的上部。（圖6-4）

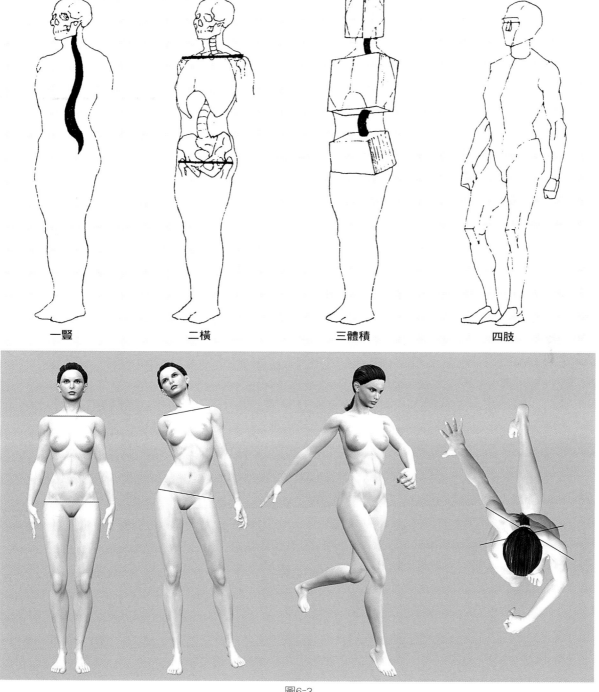

一豎　　　　　二橫　　　　　三體積　　　　　四肢

圖6-3

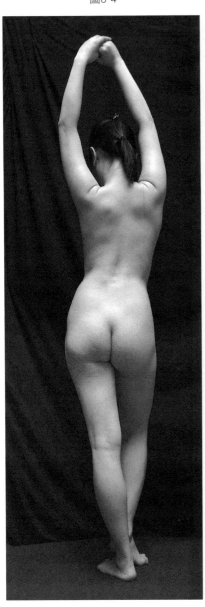

圖6-4

一豎線在人體正面的表現形式為從頸窩到胸窩、到肚臍，再到恥骨聯合這樣一條縱線的彎曲變化，這點非常重要，它為我們觀察人體正面的動態提供了依據。（圖6-5、圖6-6）

2. 二橫線——肩胛骨橫線，即左右肩峰連線；骨盆帶橫線，即左右股骨大轉子連線。

肩胛帶與骨盆帶位於軀幹的上下兩端，是軀幹連接四肢的紐帶，它們之間的相互關係，顯示了人體上下胸廓和骨盆兩大體塊的平行、傾斜、旋轉等運動變化。人體立正時，二橫線呈水平狀並互相平行；人體活動時，二橫線呈反方向傾斜；人體跑動時，二橫線以脊柱線為軸心前後旋轉，這種旋轉也可稱作對置，通常是胸和肩胛帶在同一方向，而臀部和腿部則扭轉到相反的方向。（圖6-3至圖6-6）

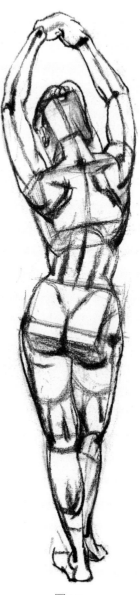

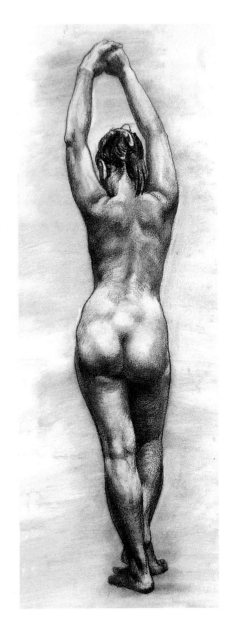

圖6-5

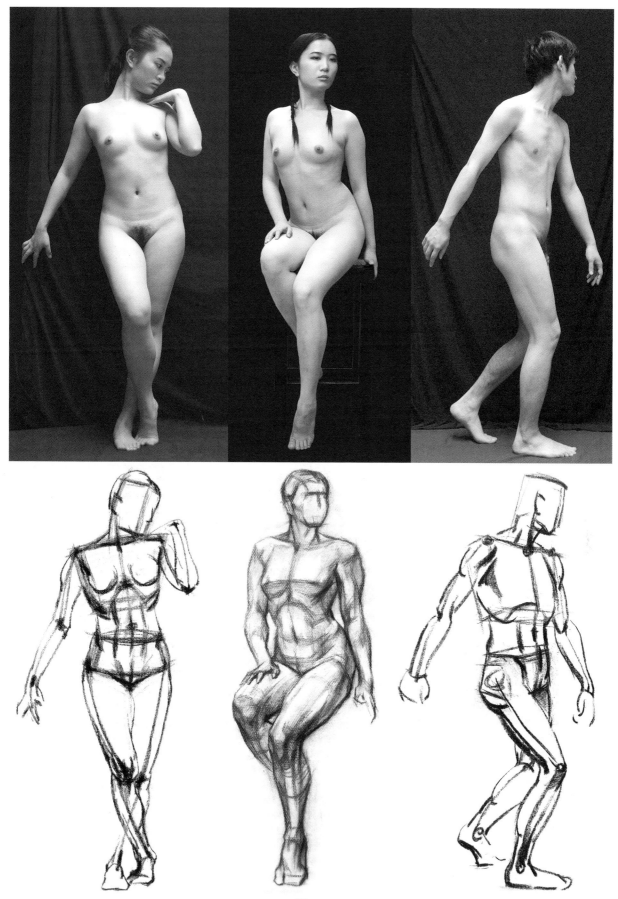

圖6-6

3. 三體積

　　人體的頭部、胸廓和骨盆三部分的形體可概括成三塊立方體，稱三體積。三體積的塑造，是人體造型是否具有深度感和量感的關鍵。由於骨骼結構中沒有活動關節，這決定了它們本身是不能活動的整體，由脊椎貫穿連接，只有脊柱的活動才可使這三部分發生不同的位置變化，而這種空間位置的移動是人體動態的基礎。人體動態是以三體積在三個面上的協調動作作為核心的。所謂三個面就是正面、側面、水平面。從正面觀，身體左右傾斜；從側面觀，身體前後伸屈；從水平面觀身體左右轉動。人體的極為複雜、細緻的

動態特點，總是靠頭、胸、臀在三個面上的協調一致的動作來體現的。當然它們在三個面上的運動程度有主有次、有強有弱，非常富有節奏和豐富的變化。（圖6-7）

4. 四肢

　　如果説三體積是人體的自身對稱體塊的話，那麼上肢、下肢就是自身非對稱體塊，而它們連接著人體的軀幹，在人體運動中占重要地位。上肢在生活和運動中使用最多，是人體最靈活的部位，下肢對人體起支撐作用，並能做蹲、行走、奔跑、跳躍等動作。上下肢的運動關節較多，運動範圍大，動態複雜。（圖6-8至圖6-10）

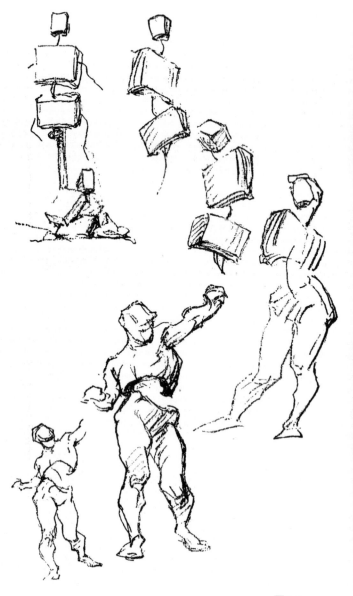

圖6-7

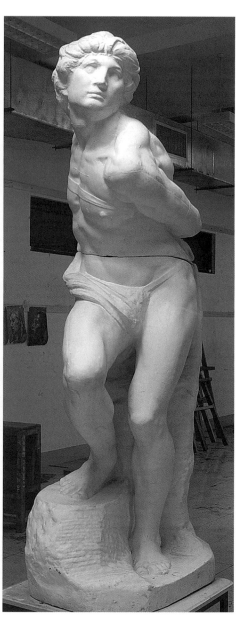

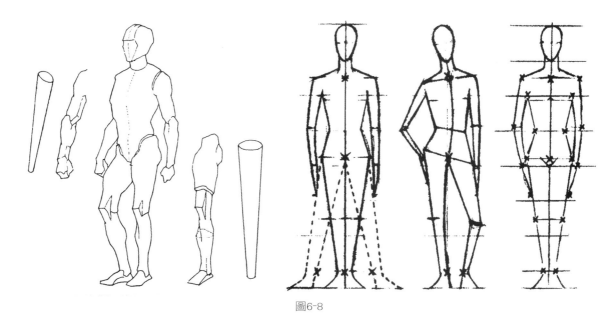

圖6-8

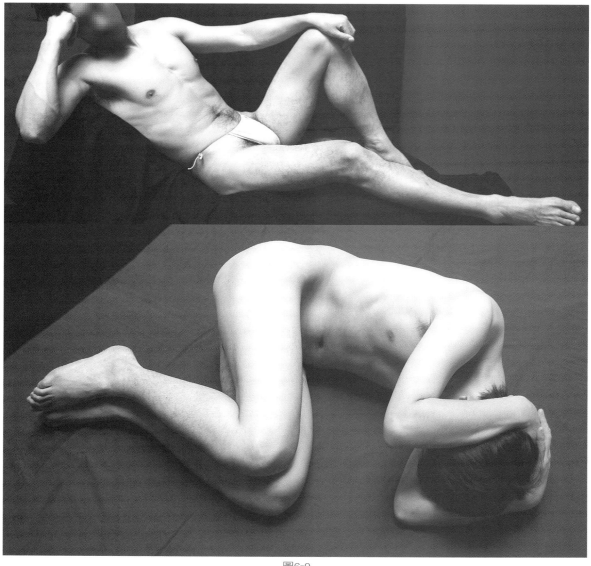

圖6-9

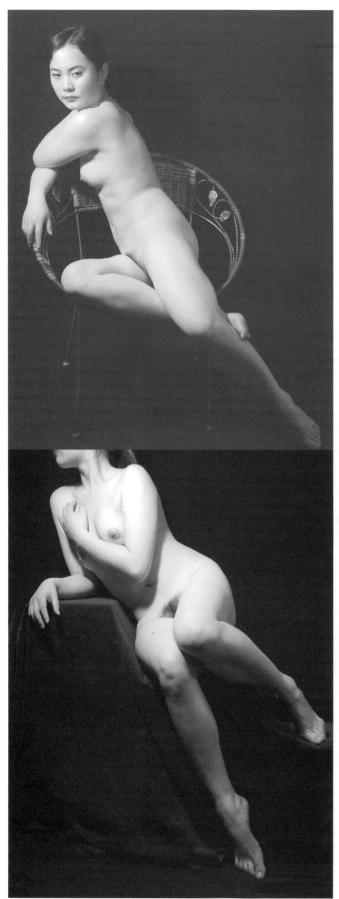

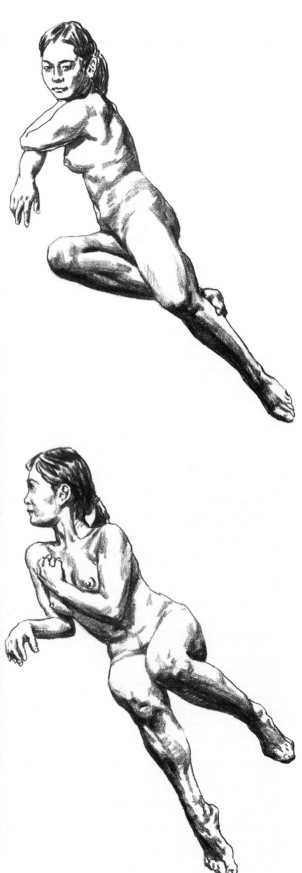

圖6-10

5. 在造型中的表現（圖6-11至圖6-22）

　　在人體表現中，上述四種因素可以轉化為具體的
作畫步驟，從一豎線開始，就是在找尋人體的中線和
起決定作用的動態線，有了準確的中線和動態線，其
他的動態要素才能跟隨進行。

　　對於決定動態的另外一個因素「二橫線」，我們
首先要判斷的是它們相互間的傾斜關係以及各自的傾
斜角度，垂直方向的一豎線與水準方向的二橫線相互
配合，可以生動地抓住人體動態。在動態的表現上，
徐悲鴻先生有一句話「寧過而勿不及」，指的是寧可
在動態上誇張一些、強化動態線，也不能弱化動態或
不敢強調。

　　而在具體的找形過程中，對三體積的理解與把
握，比對細節的描繪更為重要，尤其是它們之間的旋
轉與扭動關係。如果看不見軀幹內在的支撐結構，不
能從整體體積和轉折上把握它們，那麼就談不上對形
體的塑造，即使將細節都堆砌出來也只能讓人感覺到
是一團棉花或一堆軟肉。那些畫得結實的人體作品，
無不是在幾何結構的理解上，尋找顯露出的關鍵解剖
結構，最終讓形體與動態完美結合在一起。

　　四肢在動態的表現中，完全是一種表情與平衡作
用，往往模特兒的動作最難確定的就是手腳的擺放，
四肢的動態如果配合得當，整個動態就有了表現力，
這是我們在描繪動態中要特別注意的要素。

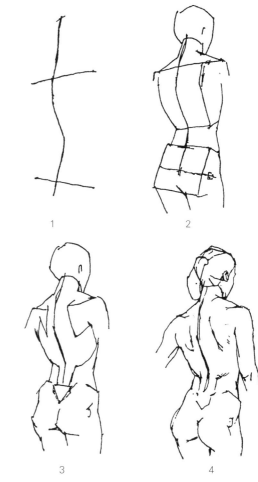

1　　　　　　2

3　　　　　　4

圖6-11　人體形態的造型步驟

圖6-12-1

圖6-12-2　徐悲鴻作品

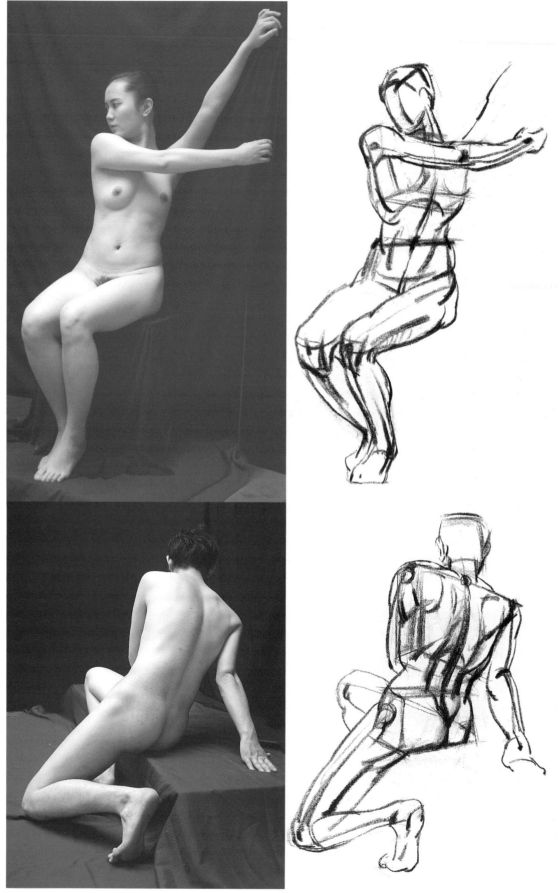

圖6-13

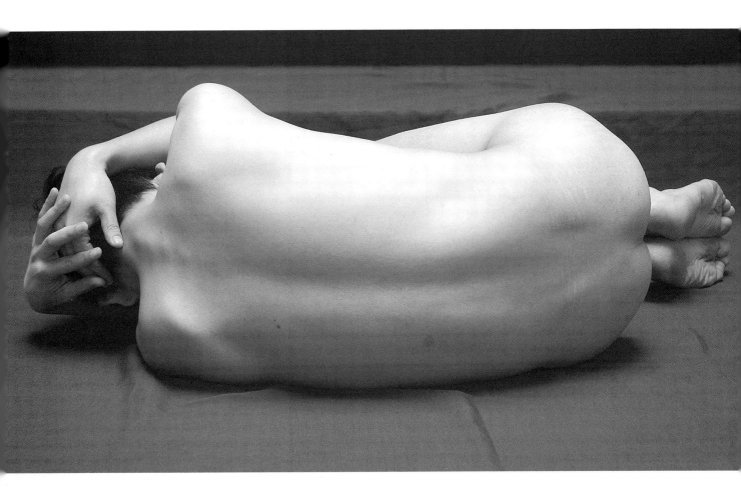

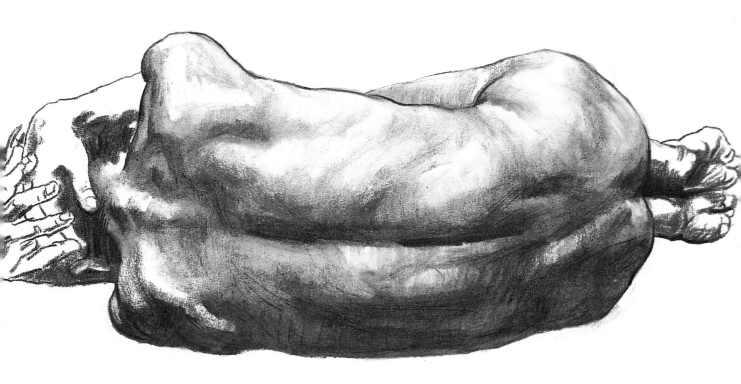

圖6-14

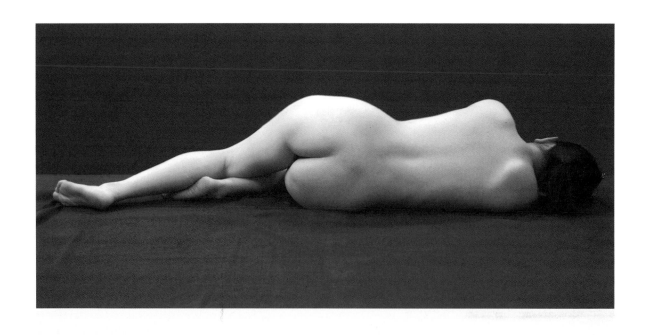

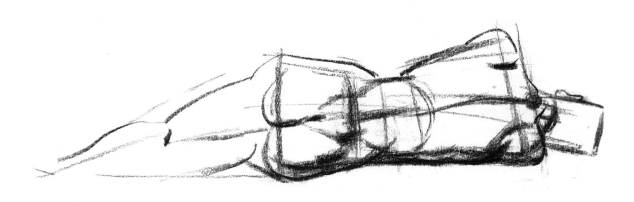

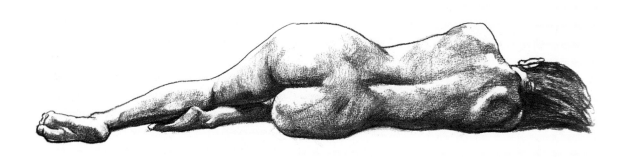

圖6-15

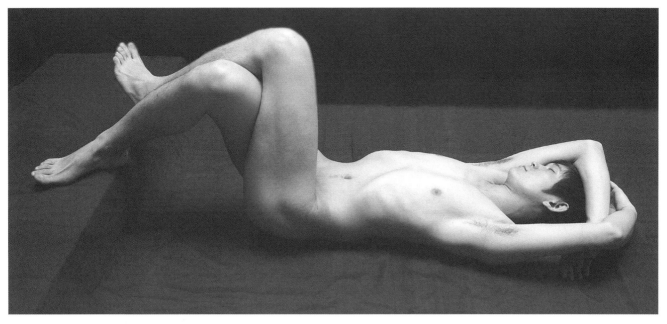

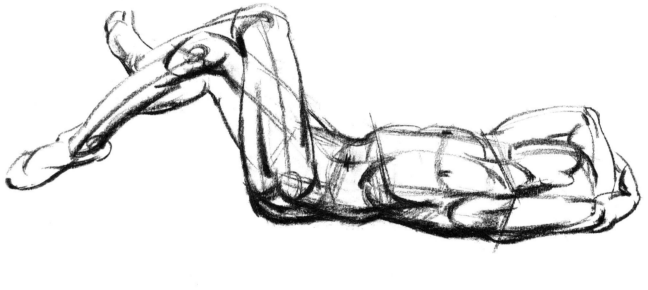

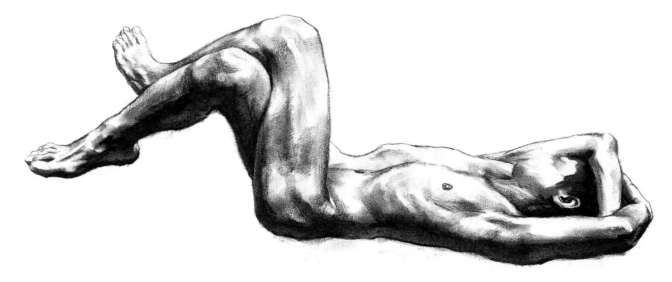

圖6-16

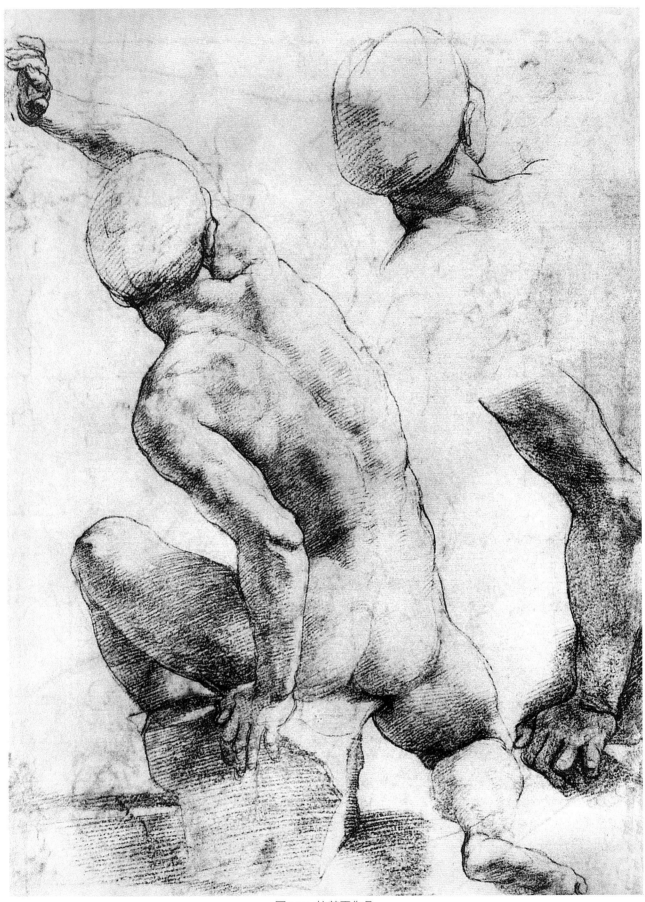

圖6-17　拉菲爾作品

圖6-18　普呂東作品

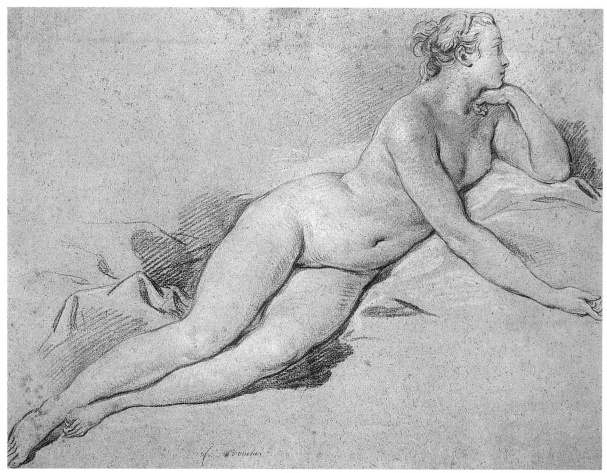

圖6-19

圖6-20　郭健作品

圖6-21　蔡煥升作品

圖6-22　姜浩作品

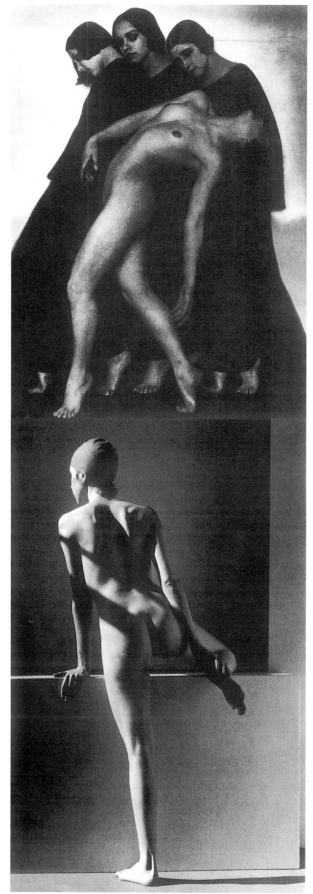

圖6-23

二、人體運動的重心

在人體動態的基礎上，進一步研究人體在時間的展開中動作的順序性、間隔性、連續性和發展性，就成了對運動的研究。對運動的分析、理解除了有三維空間的特點外，還有著時間這一維的四維空間的特點，也包括了對運動過程的重心、程式、軌跡、軸線這四個方面的分析。限於篇幅，在本書中僅僅對人體運動的重心作一般的闡釋。

人體重心是指人體重力垂直向下指向地心的作用點，是人體頭、軀幹、上肢和下肢等重力的合力作用點。靜態站立著的人體如同垂直懸掛的鐘錶，他和這個鐘錶一樣，是靜止不動的。當鐘擺成弧形左右擺動時，它的重心總是固定不變的。而鐘擺從重心處呈弧形擺至兩側的極限位置，其遠離重心的程度，正相當於人體遠離平衡的程度。這個位置體現了最大的運動角度，即使在運動角度達到最大時，動態中也必須有一種穩定感，就像鐘擺一樣，人體可以重新回到穩定的重心上來。（圖6-23）

重心以及與重心密切相關的重心線、支撐面、穩定角等都是分析和理解人體動態的幾個重要因素，這些因素在不同的人體動態裡特徵各異，是反映人體動態特徵的基本點。

1. 重心的位置

在站立且靜止的人體上，重心的位置在臍孔下的體內，大約位於髂前上棘和髂後上棘之間水平線的中間。女性由於盆腔大於男性，其重心較男性低。不同體形的人體重心位置也稍有不同。（圖6-24）

2. 重心位置的移動

運動時人體重心隨人體動態變化而移動，當人體一側的下肢側伸時，重心就移到一側去了，謂側移；當人體前臂上舉，重心就升高，謂上移；當人體下蹲時，重心下降，謂下移；當人體前屈時，重心前移；當人體後傾時，重心後移。其中前移的活動範圍最大，而上移的活動範圍最小。（圖6-25）

活動重心位置的確定，一般通過從支撐面的中心向上作垂直線，並與髂前上棘和髂後上棘的連線相互聯繫起來，就可以找出其大致位置。（圖6-26）

3. 支撐面與穩定角（圖6-27）

支撐面是指支撐人體接觸點的面積和這些支撐點之間的邊緣所圍成的空間。

穩定角是指影響人體穩定程度的重心線與重心到支撐面邊緣連線之間的角度。

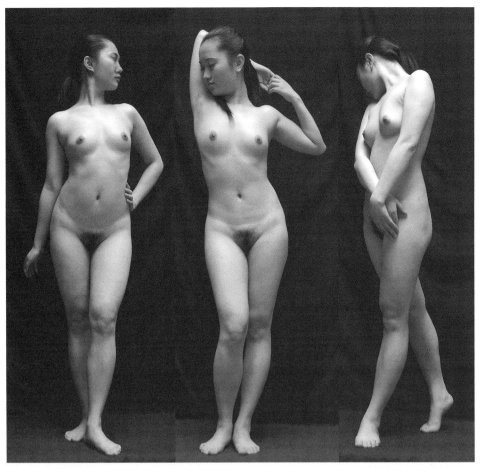

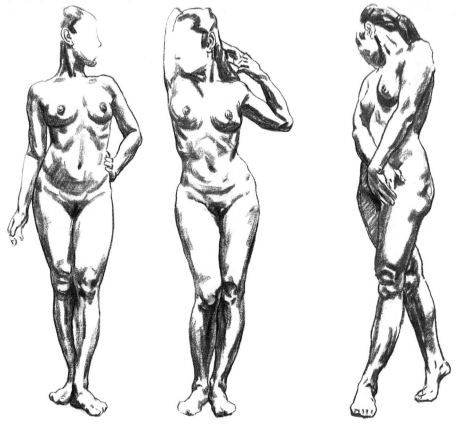

圖6-24

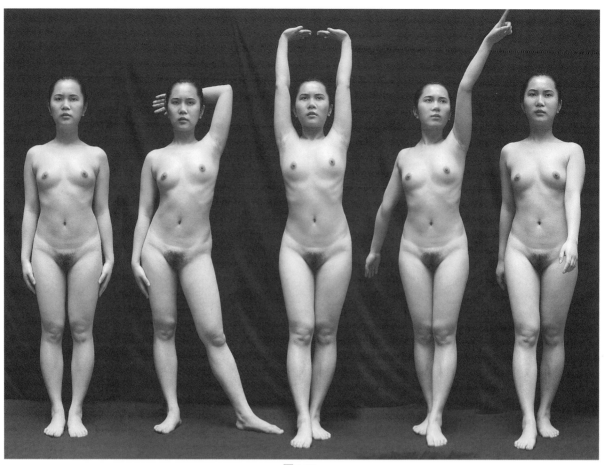

圖6-25

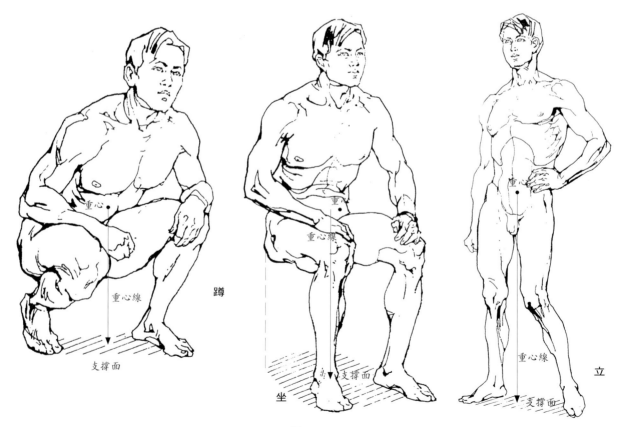

圖6-26

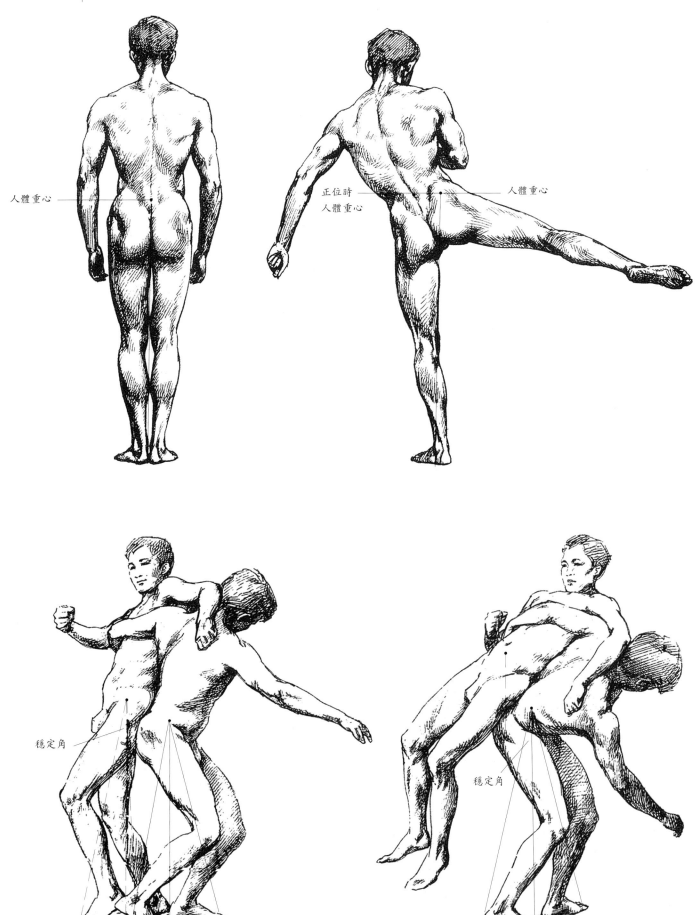

人體重心

正位時
人體重心

人體重心

穩定角

穩定角

圖6-27

人體重心線（重心引向支撐面的垂線）落在支撐面內，人體平衡、穩定；偏離支撐面則失去平衡。

支撐面大，穩定角大；支撐面小，穩定角小。

重心離支撐面越近，穩定角也越大，人體動態則越平穩。

重心線落點離支撐面中心越近，穩定角也越大，人體動態則越穩定。

人體運動就是一個不斷破壞原有平衡的過程，離平衡越遠，人體的動作就越大。例如：在跑步中，人抬腿向前時，重心前移，重量靠前，重心線落在支撐面外，原有的平衡關係被打破，人體有向前跌倒的趨勢，為了獲得平衡，避免跌倒，另一條腿必須很快邁出，通過連續的抬腿動作，身體才能在運動中維持平衡。平衡能力是人體本身固有的保持自我穩定的生理技能，人體運動是與人體調節平衡分不開的。正確處理人體重心、支撐面、穩定角的關係，使人體在運動中相對穩定，是我們表現人體運動的一個重要方面。（圖6-28）

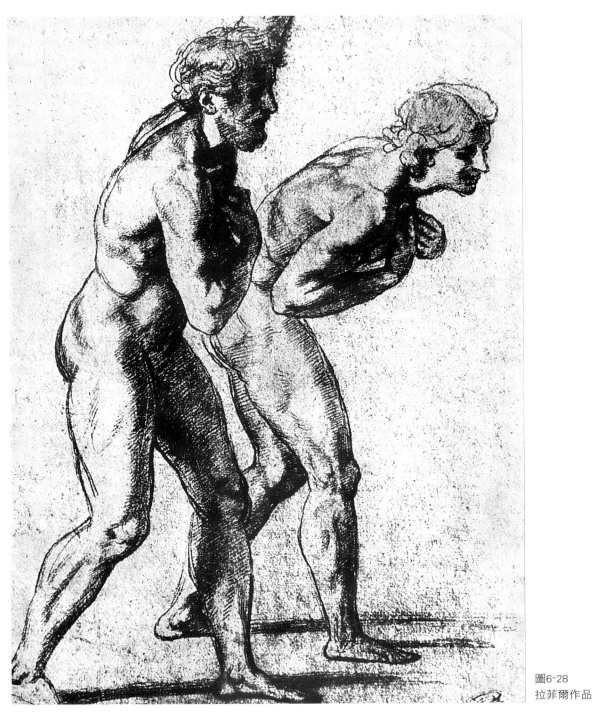

圖6-28
拉菲爾作品

4. 造型中對重心的掌握
（圖6-29）

　　在造型中對重心的掌握一般的原則是，表現正面人體的重心可以以頸窩為標準，表現背面人體的重心可以以第七頸椎為標準。在雙腳吃重的情況下，重心一般在兩腳之間或略偏向多吃重的腳一邊；在基本單腳吃重的情況下，重心的垂直線會落在吃重腳的內腳踝骨。

　　在有外力的情況下，要根據外力的方向大小來觀察重心的位置，一般以胸廓的中心或骨盆的中心（靠近恥骨處）來左右比較；而坐姿時一般以胸廓的中心點為重心的依據。

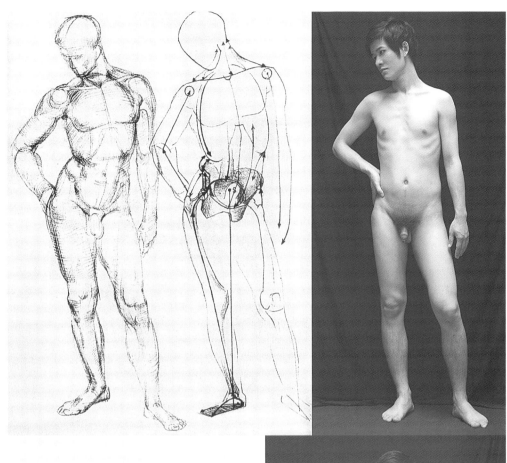

圖6-29

三、人體關節的活動範圍

人體全身動態是各部位動態的複合。頭、胸廓、骨盆和四肢在維持身體的平衡中都會產生各自的運動趨勢。一般情況下是以大體塊和主要關節帶動小的和次要的關節，以軀幹帶動四肢。如提腿動作，先由軀幹帶動大腿、小腿，然後傳達到腳，這是人體運動的一般規律。

人體各部位的運動又是在關節的活動中實現的，當人體運動時，必然受到關節構造形成的活動範圍的制約，都有一定的運動規律。

頭部運動以脊柱為中心，經常是左右轉動、左右傾斜及上下傾斜；頭部無論如何運動，都不會引起人體動作的任何變化。軀幹的運動主要是脊柱的活動。頸椎能使頭部運動，腰椎可以彎曲，並具有軸樣性能，在運動時有很大程度的扭動性，能前後屈伸、側屈和扭轉等，活動範圍較大。

上肢運動主要在肩、肘、腕等部位，肩關節是球窩狀關節，活動範圍很大，能作多種活動，但後伸受到限制；肘關節是鉸鏈關節，活動範圍小，後伸至直為止；手腕內收角度較大，外展角度小；手的動作靈活多變，手指屈度大，伸只能至平直為止。

下肢的運動主要在髖關節、膝關節和踝關節等部位。髖關節屬球窩狀關節，能作多種運動，後伸、外展稍受限制；膝關節屬鉸鏈關節，活動主要是屈伸，向後屈度大，受髕骨與韌帶的限制，大腿、小腿只能伸到平直為止。腳的活動主要在踝關節和足趾部位。踝關節屈伸動作大於左右轉向動作，足趾屈度大，伸至平直為止。

肢體運動以關節為中心，如果將關節比作圓心，臂、腿比作半徑，則不論它們處於什麼方位，都能用圓周的弧形線對它們的透視長度進行全面控制。這樣，我們就能從弧線上取得一系列的半徑作為肢體的長度，從而畫出多種多樣的肢體動作和得到準確的長度。（圖6-30至圖6-36）

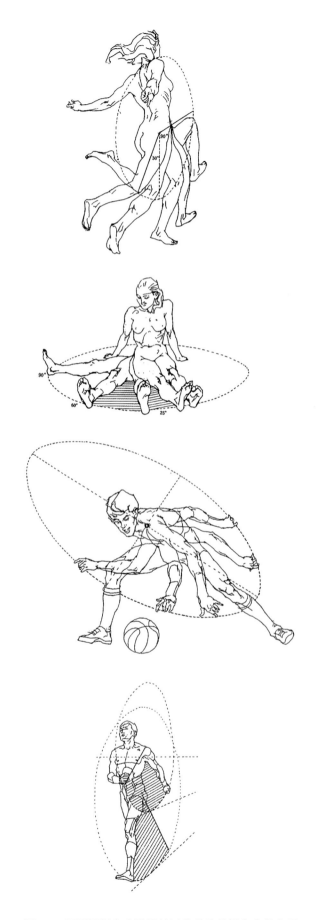

圖6-30　圓形透視在人體關節活動軌跡線變化中的應用

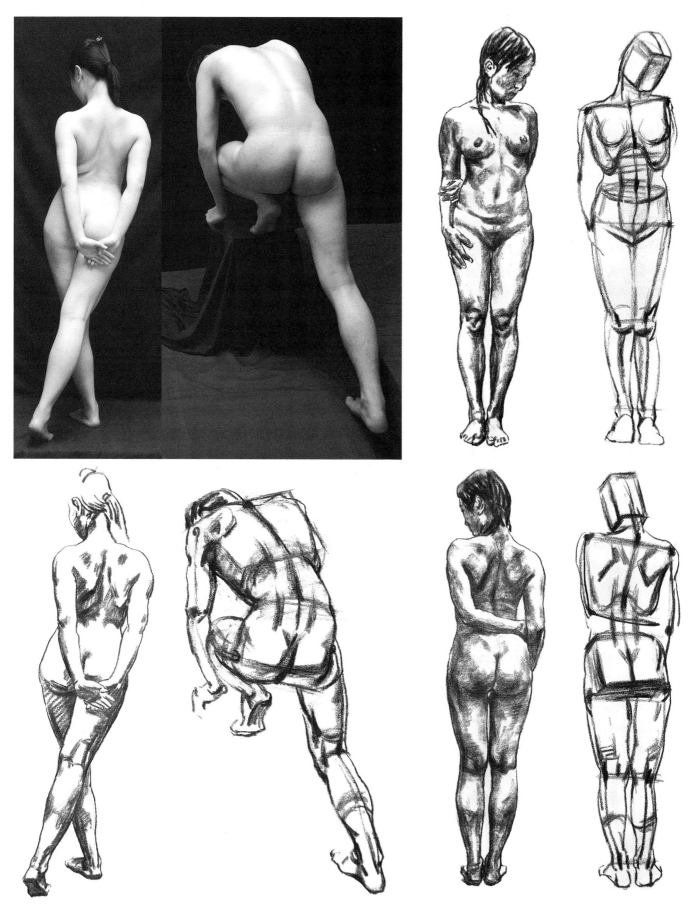

圖6-31

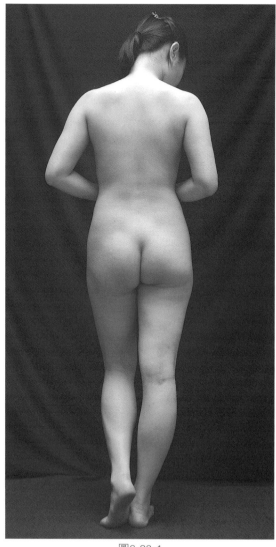

圖6-32-1

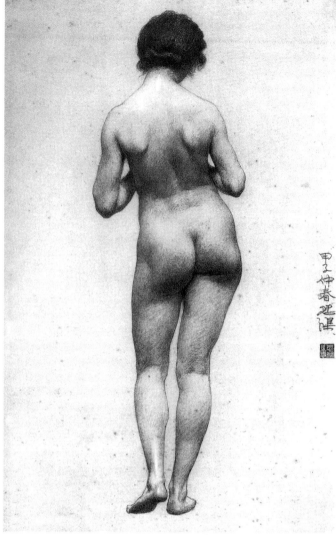

圖6-32-2 徐悲鴻作品

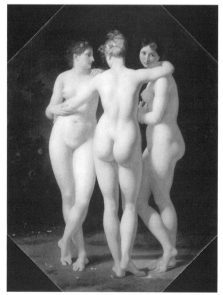

圖6-33

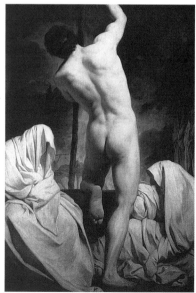

圖6-34

圖6-35

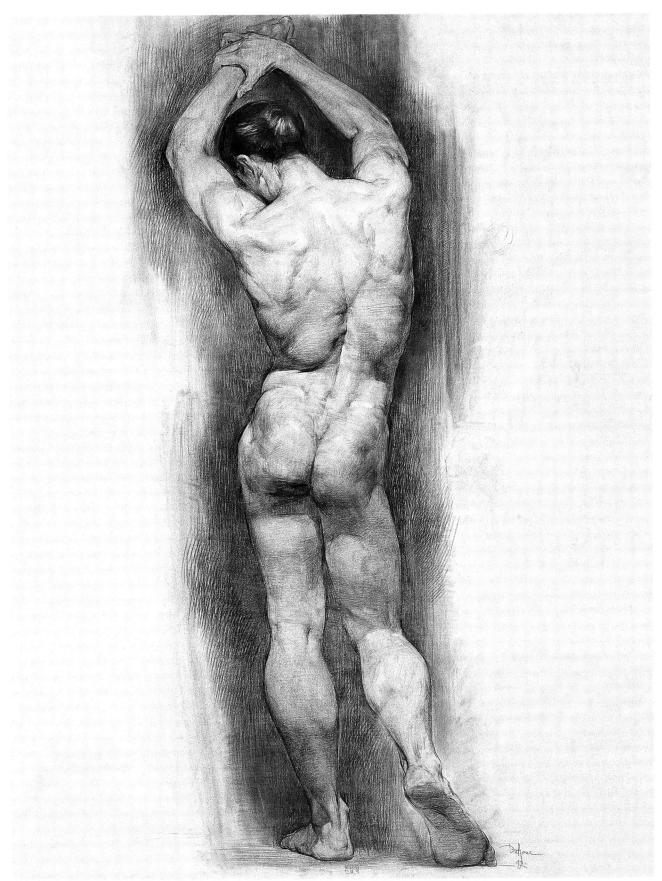

圖6-36 俄羅斯列賓美術學院教學作品

第二節　人體透視

透視比其他發現更大程度地改變了西方藝術的面貌。通過對透視的運用，文藝復興時期的藝術家們將人體從平淡靜止的平面象徵中解放出來，帶給我們三維的戲劇效果和幻影世界。直到現在，對透視的基本理解使藝術家可以清楚地瞭解一些視覺現象並解決那些視覺問題。從很大程度上來說，具象派藝術家的繪畫技巧包含了一種能力，這種能力能使觀看者所看到的圖像和藝術家實際看到的三維人體是完全相同的。而對直線透視的理解是一種嚮導體系，我們可以通過它來分析、表現空間裡的人體結構特徵。（圖6-37、圖6-38）

一、人體透視的基本概念

1. 透視能使人體在繪畫的空間中「站立」起來，使人體的塑造具備應有的體積感和深度感。（圖6-39）

2. 對於人體透視的研究，要根據人體結構和比例關係，對人體的形態進行幾何形體的概括，將人體分解為若干塊圓柱體、正方體和長方體，特別是頭、胸、骨盆三大塊體積，有利於迅速分析和正確理解人體在空間形成的透視關係。

3. 人體各個部位都有平行對稱的因素，在表現人體中那些自身對稱的體塊運動時，要特別注意它們在透視中的對稱關係，找到並把握結構要點的位置變化是表現的關鍵，這其中最重要的是要牢牢地建立起中線的意識，有了準確的中線，其他的結構要點才有了比較的依據。如正面直立的人，雙肩、雙胯、雙膝連線都構成了水平原線。人物側立時，進入成角透視狀態，身體各對稱部位的連線關係，將隨同整個人體正面的消失方向發生變化。

4. 大多數人體體塊自身的運動幅度很小，它們各段橫斷面的造型變化不大，因此掌握橫斷面的形

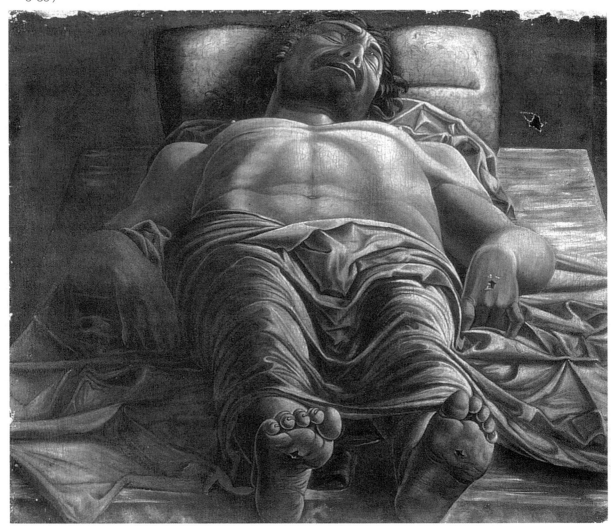

圖6-37

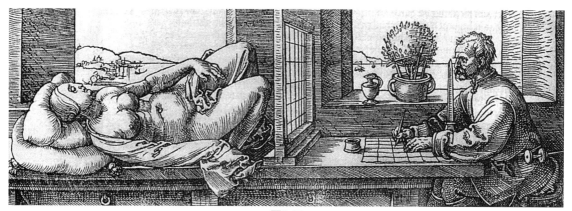

圖6-38

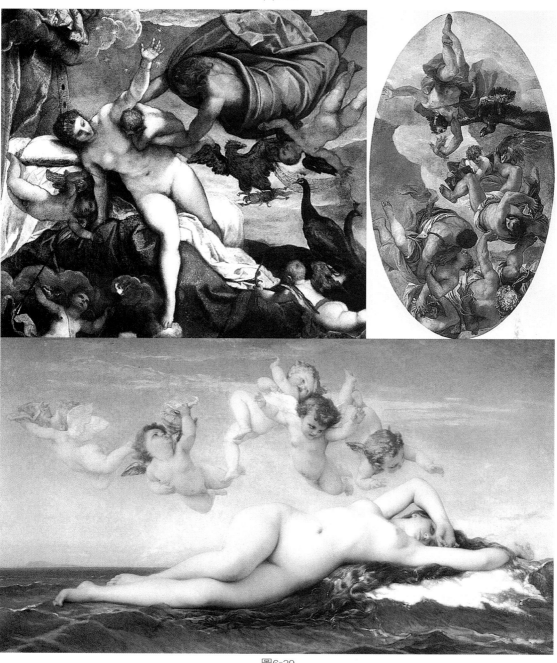

圖6-39

狀、朝向和疊壓關係，也是表現體塊運動的要點之一，其關鍵是研究表現透視變化了的人體各部分結構是怎樣相互穿插和榫接的，研究表現人體各個體塊的扭動和壓縮變形。比如：頭朝我們躺或臥的人體，肩、胸、髖骨橫斷面的疊壓關係在這個角度的表現上也至關重要。（圖6-40）

二、人體透視的基本規律

1. 頭部的透視變化

頭部轉動時，頭部的任何部位都會產生不同的透視關係，我們可以通過將頭部視為長方體、圓柱體而更易於掌握這些透視關係。

根據透視原理，首先要判斷的是物件與我們之間，是平行透視關係還是成角透視關係，物件是高於我們的視平線還是低於我們的視平線。

然後，我們要先找出從頂結節到額間再到眉心、鼻頭、人中、下頜之間的中心線，這條線很重要，是決定頭部傾斜角度和五官方向的依據，且它是隨著頭部的轉動而變化的。其次，找出雙眉、雙眼、鼻翼、嘴角、雙耳和顴突、頦結節、下頜角間相互平行的幾條橫線，看準它們與中線的關係（垂直或傾斜），與視平線的關係（平行、上斜或下斜），以及在不同角度變化中形成不同的弧狀連線，才能正確處理頭部結構及五官位置的透視關係。（圖6-41）

圖6-40

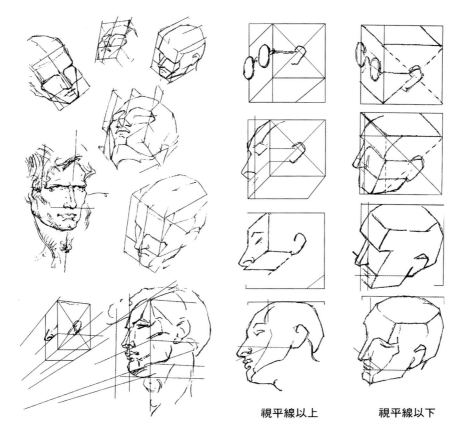

視平線以上　　　視平線以下

圖6-41

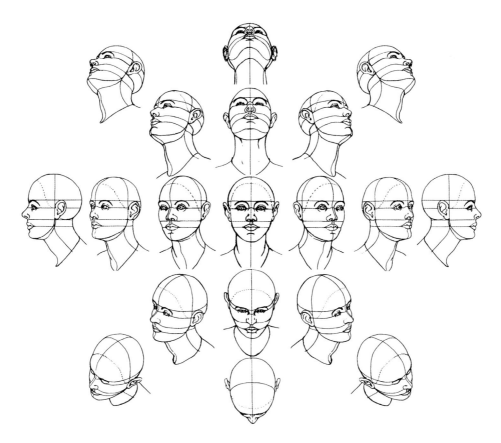

圖6-42　透視中的頭部

此外，眉毛連線是頭部的水準軸線，眉毛連線以下為臉部塊面，頭部的一切上下動態都與這條線有關。如果頭下垂，軸線就下落；如果頭上抬，軸線就上升。（圖6-42）

2. 軀幹的透視變化

　　軀幹的基本形永遠是左右對稱的。因此在運動中和不同角度的情況下，要注意它們必須符合透視規律，體塊的透視變化也是軀幹結構的重要因素。（圖6-43）

胸廓的透視除了注意鎖骨、乳頭、腋窩、肩峰、肩胛岡連線，以及頸窩、胸骨、胸窩、第七頸椎等結構要點外，在很多運動中胸骨的下沿都會凸顯出來。因此運動中的胸腔下沿的位置非常關鍵。（圖6-44）

　　骨盆的造型比較複雜，這是因為它的大部分骨點不突出，但仍可找到髂前上棘、大轉子連線，而恥骨、骶骨三角形、臀中肌、臀大肌、腹直肌的高點也在骨盆腔透視中起重要作用。（圖6-45）

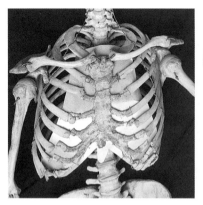

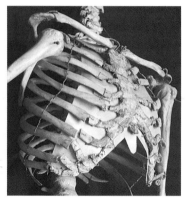

圖6-43

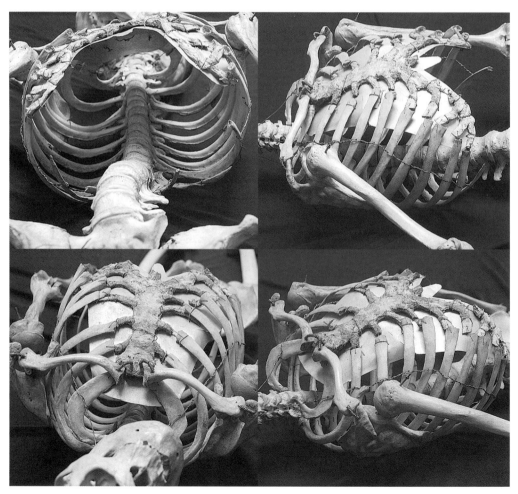

圖6-44

圖6-45

3. 四肢的透視變化

　　人體四肢類似圓柱體，就要特別注意圓柱體的透視變化規律。當它們與畫面作平行運動，仍保持原長，而當與畫面作一定角度的運動時，就產生前後軸動關係，四肢都要短于原長，越正對畫面，縮得越短，與畫面垂直時最短。此外，觀察四肢在不同透視狀態中的弧度變化，也非常重要。（圖6-46、圖6-47）

　　例如：坐姿人體，膝關節朝向我們，大腿在透視比例上長度被壓短，此時如不利用結構知識表現大腿上部、中部、下部的橫斷面關係，大腿的透視感覺便很難表現出來。

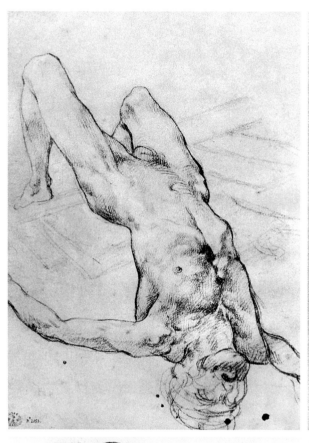
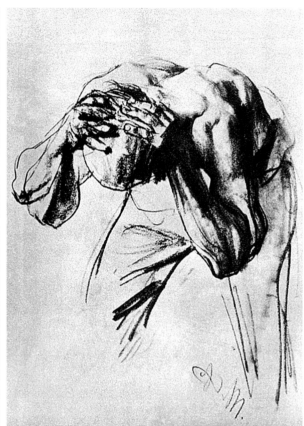

圖6-46

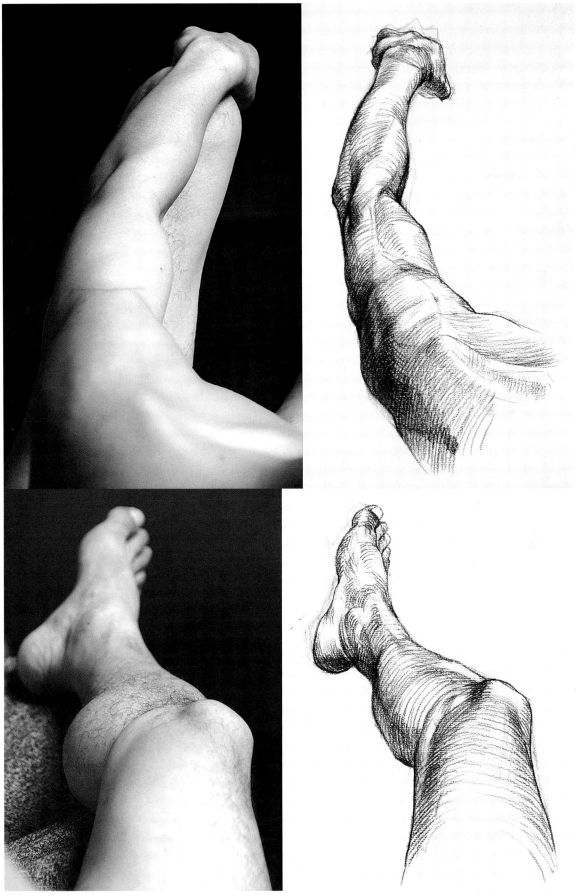

圖6-47

4. 全身的透視變化

人體的透視變化主要是視平線上下的人體透視變化和人體與畫面角度的透視變化。應首先確定畫面透視的視高（即視平線的高度），才能明確人體在畫面中的整體透視關係，進而確定人體各個局部、各個體塊的透視關係，特別是「三體積」的關係。

立方體透視關係是人體透視的基本關係，根據立方體透視的規律可以求出人體各部分的位置和比例的變化。除了「二橫線」以外，兩眼、兩耳、兩乳頭、兩髂前上棘、兩膝、兩踝之間連線的透視方向以及它們與視平線的關係，是把握人體透視規律的關鍵。（圖6-48）

當人體與畫面平行時，不會發生透視變化，如果人體與畫面成一定角度，在視覺上就會發生透視變形，人體的有些部位會出現縮短的現象，有些部位會出現誇張的變形。（圖6-49）

當仰視或俯視人體時，人體離視平線近端的部分就會看見得多，離視平線較遠的部分就會縮短和被遮擋。俯視人體時，可以看到一個大頭，特別是頭頂，頸部縮短，肩胛岡的上平面變寬，腰部被背部遮擋而變短，臀部嵌入大腿，下腿形

體越發變得窄小。而仰視人體會與俯視產生相反的效應，肩部至髖的距離縮短，腿部拉長，骨盆顯得更為明顯。（圖6-50、圖6-51）

由於人體面部、軀幹略成曲面，人體四肢類似圓柱體，因此還要注意上述連線在視平線上下的弧度變化。如在視平線以上時各弧線向下彎曲，在視平線以下時各弧線向上彎曲，離視平線越遠彎曲越明顯等。

對於著衣人物，在外表上的透視連線會表現為衣領、肩縫線、口袋線、束腰帶、衣擺、褲襠、袖口、褲腳等的連接關係及弧度變化。

三、運動帶來的透視變化（圖6-52）

運動與透視有著密切聯繫，人體整體和局部的任何運動均在一定的透視關係中，因此必須分析和研究人體運動軌跡線的透視變化，正確表現人體在運動狀態中各個局部的相互關係而引起的透視變化。

運動當中人體體塊在空間的位置移動，必然產生透視變化，所以透視形的準確也是表現動態的重要因素。在處理透視形時不能只靠變化後長短比例的準確，還要與結構、形體在透視中穿插變化的規律相符。（圖6-53至圖6-56）

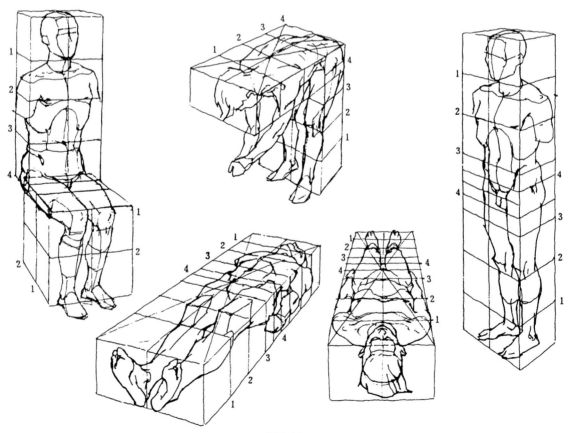

圖6-48

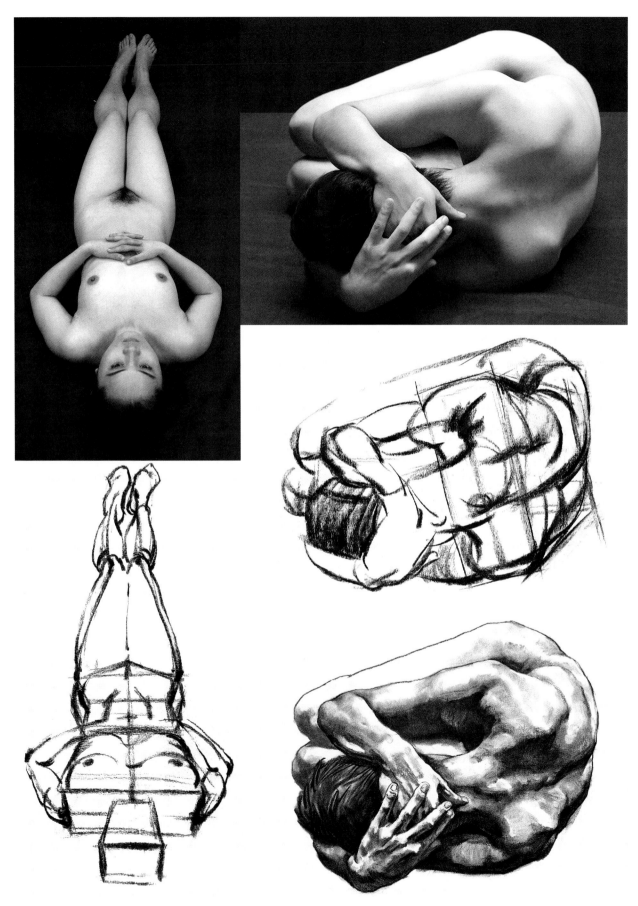

圖6-49

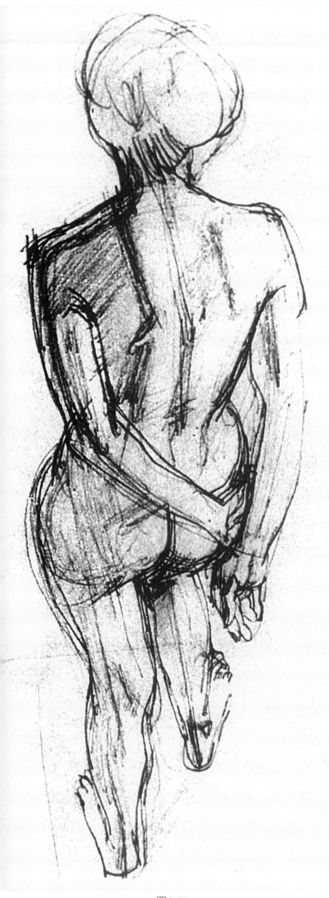

圖6-50

圖6-51

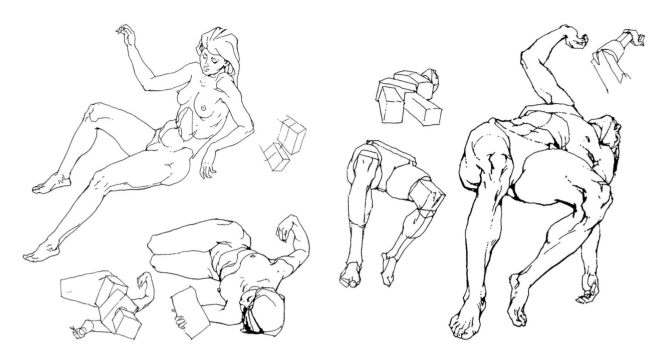

圖6-52

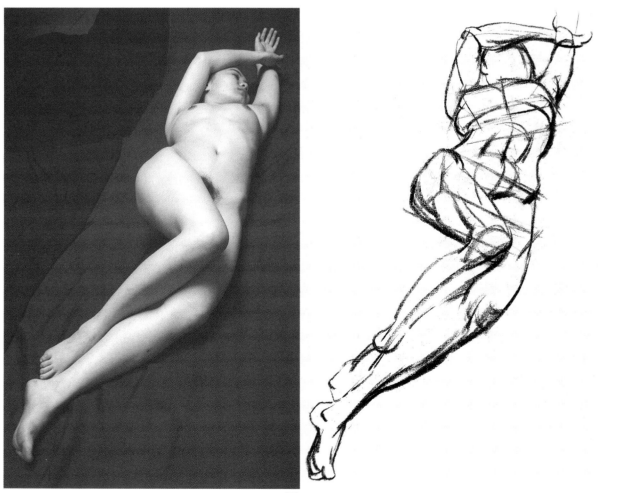

圖6-53

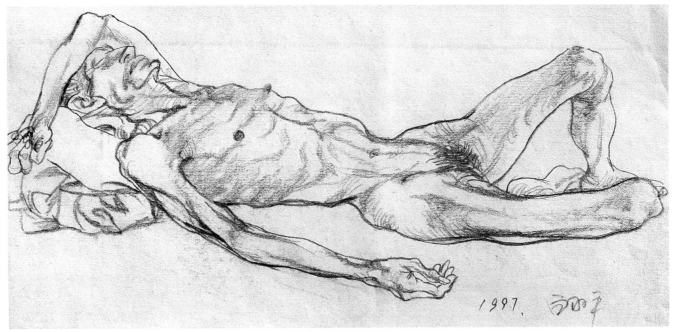

圖6-54　白羽平作品

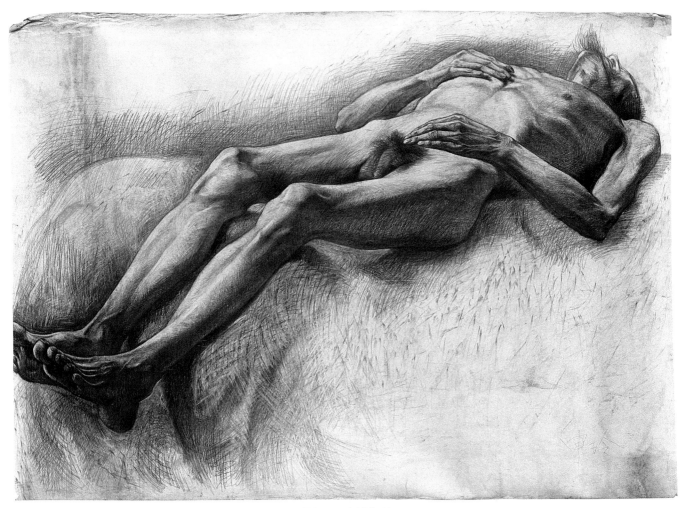

圖6-55　申嶺作品

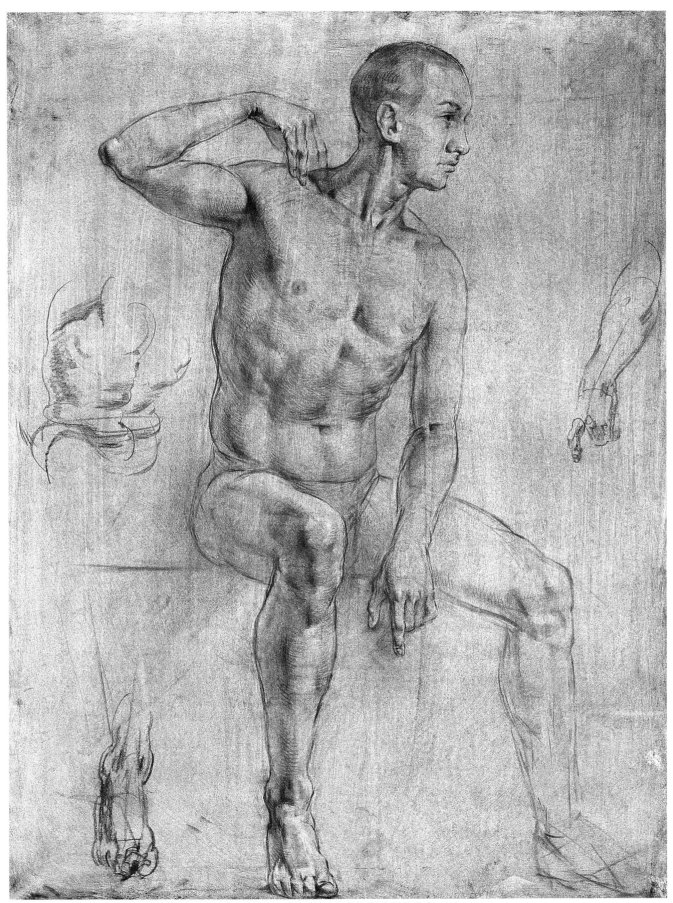

圖6-56 俄羅斯列賓美術學院教學作品

後 記

通過本書的闡述，我們已系統地瞭解人體各部分的骨骼、肌肉的關係，但是，如果我們只是知道了一些「零件」的名稱，而不理解它們與人體造型的實際聯繫，不能熟練地去表現人體，就會淪為機械、呆板的描摹。要將人體解剖學知識化為實在的造型能力，就得將人體的結構要素，包括比例、骨骼、肌肉、外形等進行整合。將人體視為一個有機的整體，緊緊圍繞人體結構之本——形體，將從上到下、從左到右的各個部分形體貫穿起來，把肌肉歸納成肌群，連同骨骼的大造型與突出的重要骨點一起構成主要的體塊，這些體塊的空間感，才是我們要表現的。值得注意的是：小形體只是大體塊中起伏變化的組成部分，在造型中過於瑣碎地分面分層次，不利於認識結構和形體之間的連貫性。我們要在主要的結構點、結構線上花精力，而大膽捨去次要的局部構造，爭取用最短的時間、最有效的手段抓住最新鮮的感受。

由於文化傳統的關係，中國的初學者很難建立空間、體積的概念，對形體轉折不敏感，往往喜歡先畫物體的輪廓，然後再來填補內部，所以在塑造人體的過程中，有兩種傾向應該加以避免。一種傾向以為深入刻畫就是不斷累加細節、豐富明暗層次，第二種傾向則以為外在輪廓線就是一切，從一開始就在畫面上不停地死摳細描外輪廓。對於前一種傾向，我們應該多去揣摩大師們的作品，在大師們的作品中，比如米開朗基羅、達文西、荷爾拜因、魯本斯、康勃夫、門采爾等，我們看到的畫面往往沒有多少細節，更沒有多少明暗層次，只在關鍵的位置極準確、恰當地表現出一些結構點和結構線，也就是說，大師們往往惜墨如金，以最少的筆墨表達最準確最豐富的內容，這就是我們常說的技巧。完美的技巧意味著作品不是「磨」、不是「摳」，而是「寫」出來的。對於後一種傾向，作者往往不具備「厚度」「空間」等概念，仍然像小孩子畫畫一樣，眼睛關注的、看到的只是物體的邊線，只想著要把這種邊線固定下來，而完全沒有意識到外輪廓線只是物體轉折的邊緣，是形體由正面轉向側面或背面時顯示的位置，因此為了強調內結構的重要性，我們要不斷提醒自己由內往外畫，雖然外部的界線也很重要，但更重要的是畫出主體結構最具基本特徵的東西，它可以表現方向、位置、形狀、體積、重量以及其他與人體有關的因素。幫助初學者認識、理解、表現人體結構，提高造型能力是本書的最終目的。（圖7-1至圖7-10）

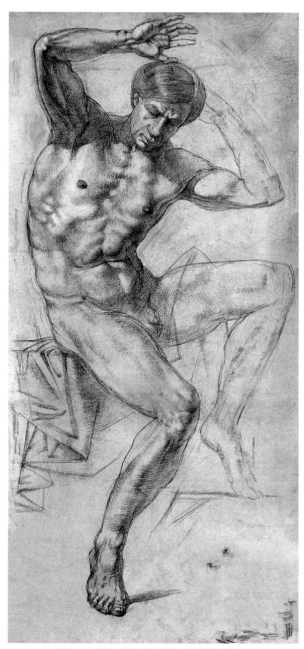

圖7-1　俄羅斯列賓美術學院教學作品

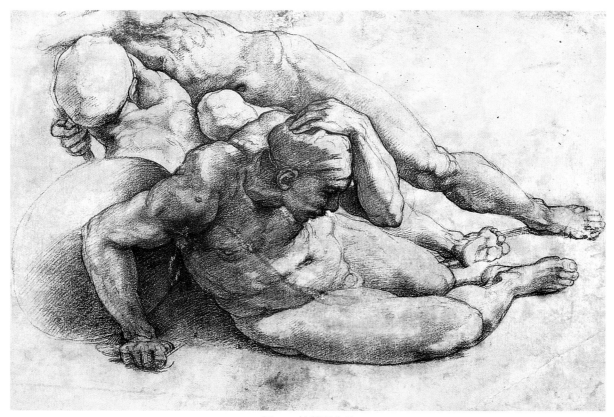

圖7-2　拉菲爾作品

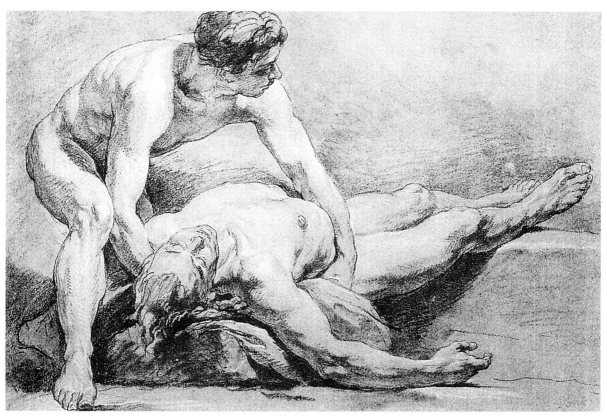

圖7-3　拉菲爾作品

圖7-4 費欽作品

圖7-5 靳尚誼作品

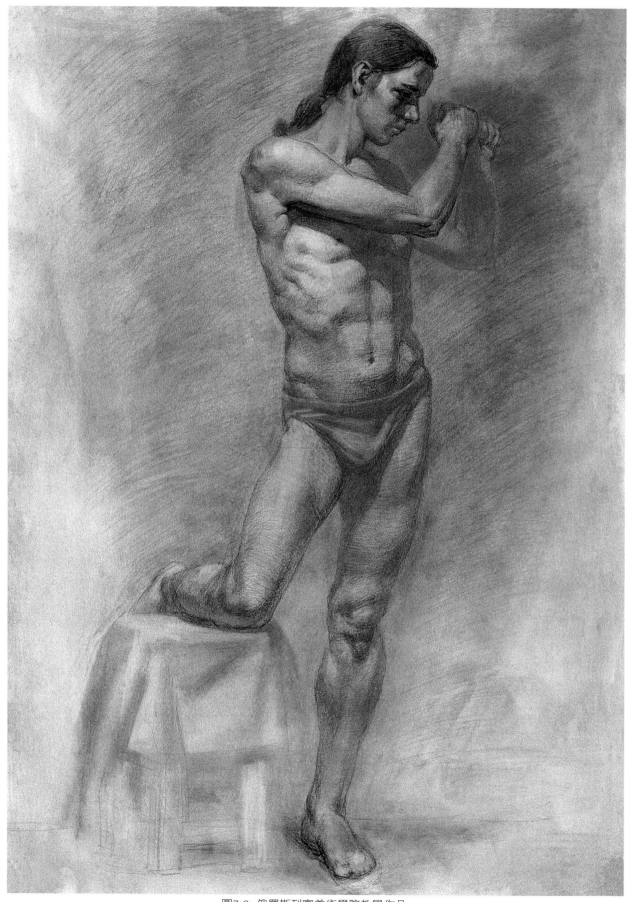

圖7-6　俄羅斯列賓美術學院教學作品

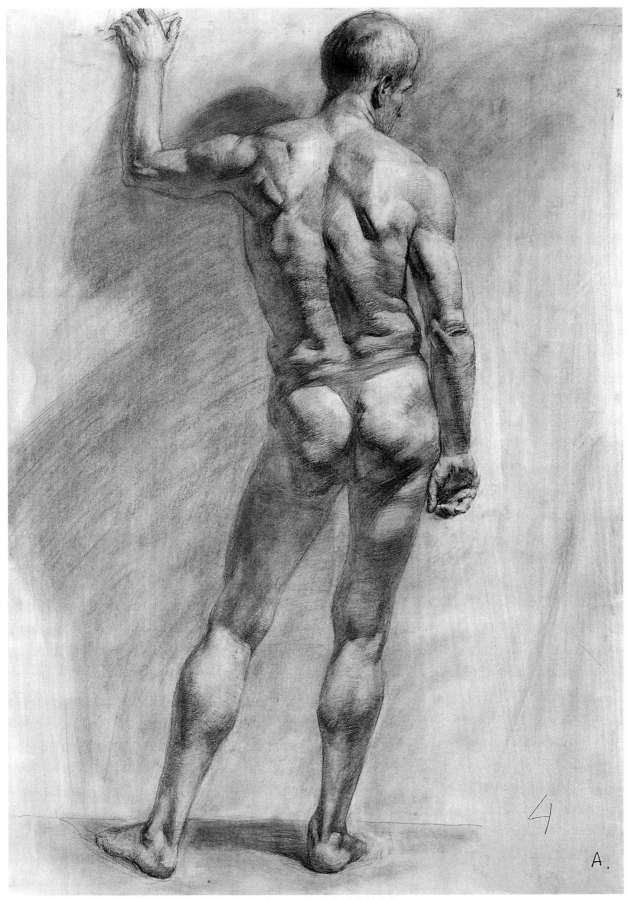

圖7-7 俄羅斯列賓美術學院教學作品

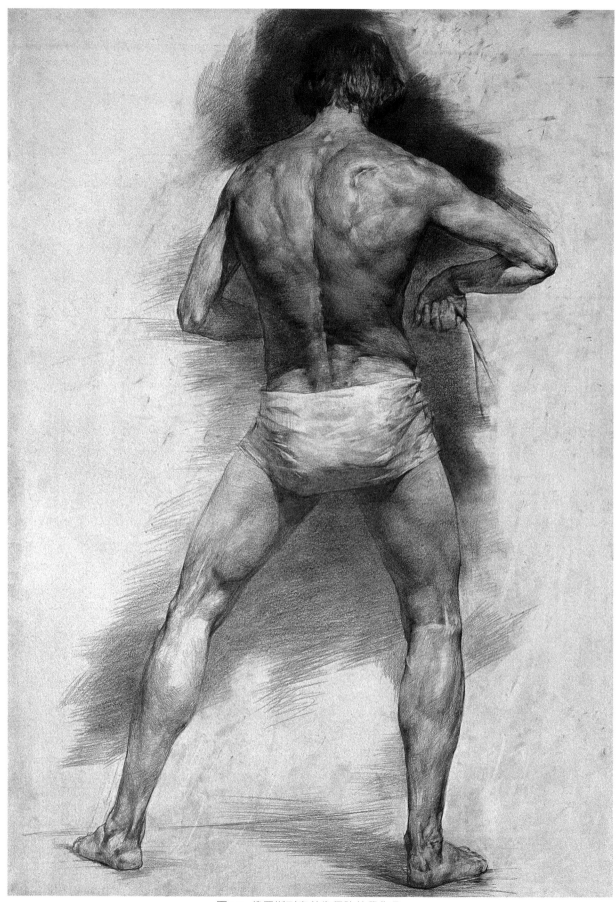

圖7-8 俄羅斯列賓美術學院教學作品

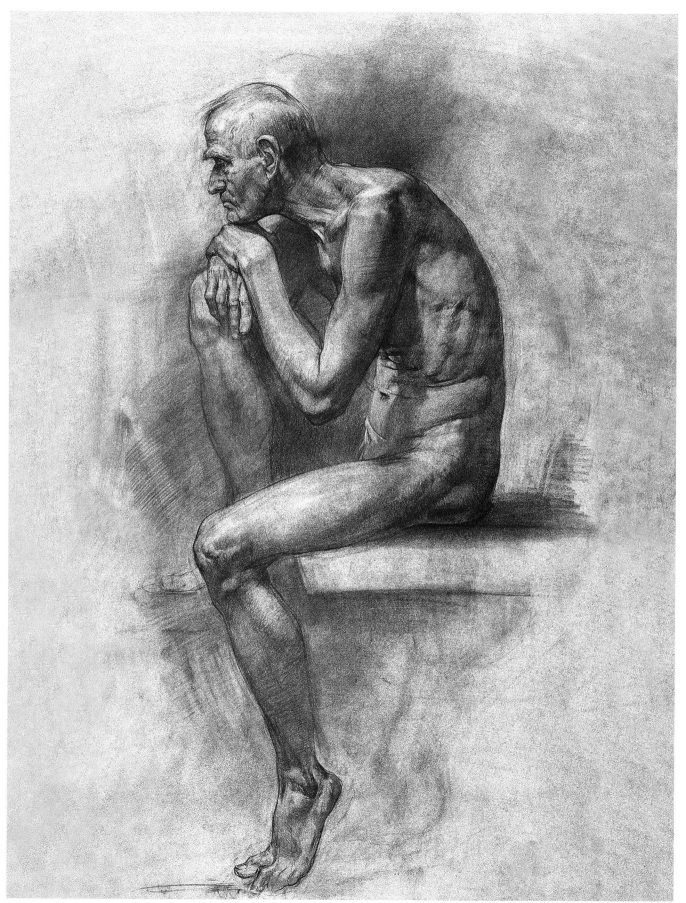

圖7-9　俄羅斯列賓美術學院教學作品

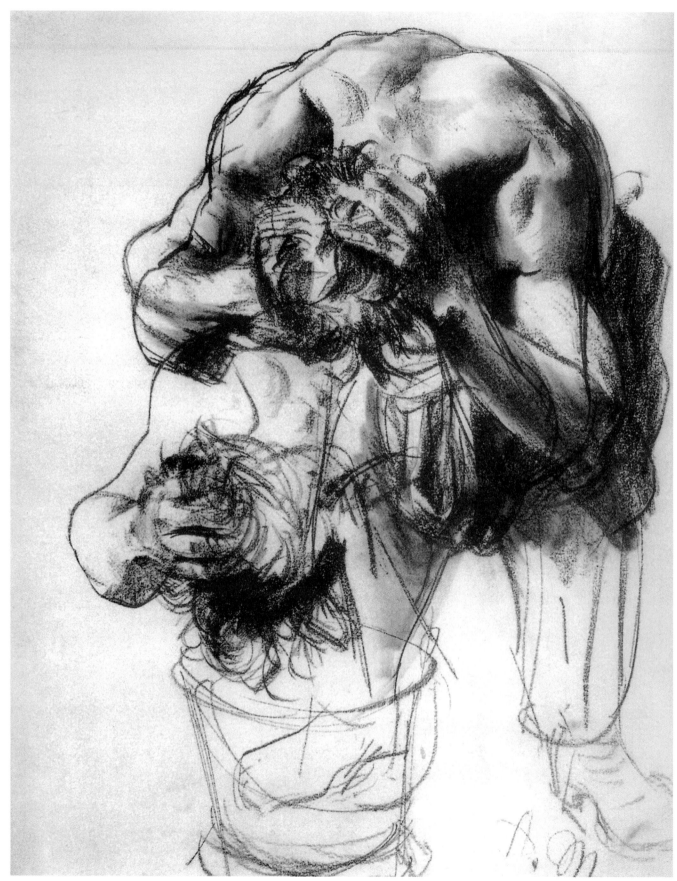

圖7-10 門采爾作品

參考書目及部分圖例引用書目

1. 李景凱編著. 人體造型解剖學. 天津:天津人民美術出版社，1987.

2. （英）薩拉・西蒙伯爾特著. 約翰・戴維斯攝，徐焰等譯. 藝用人體解剖. 浙江：浙江攝影出版社，2004.

3. 范迎春主編. 人體解剖. 湖南：湖南美術出版社，2005.

4　雷務武著. 素描人像步驟. 廣西：廣西美術出版社，2003.

5. （美）南森・戈爾茨坦著，李亮之等譯. 美國人物素描完全教材：人體結構、解剖學與表現性設計. 上海：上海人民美術出版社，2005.

6. （美）羅伯特・貝費利・黑爾著，張敢譯. 向大師學繪畫——藝用解剖. 北京：中國青年出版社，2002.

7. 陳聿強編著. 藝用人體結構運動學. 上海：上海人民美術出版社，2004.

8. 王炳耀編著. 人體造型解剖學基礎（修訂本）. 天津：天津人民美術出版社，2005.

9. 魏永利等編著. 美術技法理論：透視、解剖. 北京：高等教育出版社，2000重印.

10. 熊紹庚主編. 人體解剖學. 廣東：嶺南美術出版社，2004.

11. 張道森編著. 美術解剖學教程. 河南：河南美術出版社，2004.

12. 佐治・伯里曼著，曉鷗等譯. 伯里曼人體結構繪畫教學（美）. 廣西：廣西美術出版社，2002.

13. 伯恩・霍加思著，李東等譯. 《動態素描・人體解剖》（美）. 美國華森・哥特出版社. 廣西：廣西美術出版社，2004.

14. 孫韜，葉楠編著. 俄羅斯素描技法. 江西：江西美術出版社，2000.

15. 蘇高禮著. 中央美術學院素描教學.

16. 孫韜，葉楠編著. 解構人體：藝用人體解剖. 北京：人民美術出版社，2005.

17. 克林特・布朗，切爾勒・姆利恩著. 沈慧，劉玉民譯. 人體素描（美）. 上海：上海人民美術出版社，2005.

18. 英文影印版，（德）許思基（Schulte,E），（德）舒馬赫（schumacher,u,）編著. THIEM解剖彩色圖譜：解剖總論和骨影肌圖系統. 北京：中國醫學科技出版社，2006.2.

藝用人體結構繪畫教學＝Artistic studies of
the human body ／ 胡國強 著. -- 新北市中
和區 ： 新一代圖書， 2010.09
　　面 ： 　公分

ISBN 978-986-84649-7-1（平裝）

1. 藝術解剖學　2. 繪畫技法

901.3　　　　　　　　　　99009227

藝用人體結構繪畫教學
YIYONG RENTI JIEGOU HUIHUA JIAOXUE

作者:胡國強

發行人:顏士傑

編輯顧問：林行健

中文編輯：栗子菁

版面構成：林增雄

封面設計：陳凌

資深顧問：陳寬祐

資深顧問：朱炳樹

出版者:新一代圖書有限公司

　　　　新北市中和區中正路906號3樓

　　　電話:(02)2226-6916

　　　傳真:(02)2226-3123

經銷商:北星文化事業有限公司

　　　　新北市永和區中正路456號B1

　　　電話:(02)2922-9000

　　　傳真:(02)2922-9041

印刷:五洲彩色製版印刷股份有限公司

郵政劃撥： 50078231新一代圖書有限公司

定價：440元

繁體版權合法取得 ·未經同意不得翻印

授權公司:廣西美術出版社

◎ 本書如有裝訂錯誤破損缺頁請寄回退換 ◎

ISBN:978-986-84649-7-1

2010年9月印行

2012年4月初版二刷

2014年6月二版一刷